P-A. MATHIEU REL 1960

V

40016

LES
BEAUX-ARTS
EN EUROPE

PARIS. — TYP. SIMON RAÇON ET COMP., RUE D'ERFURTH, 1

LES
BEAUX-ARTS
EN EUROPE

— 1855 —

PAR

THÉOPHILE GAUTIER

SECONDE SÉRIE

PARIS
MICHEL LÉVY FRÈRES, LIBRAIRES-ÉDITEURS
RUE VIVIENNE, 2 BIS

—

1856

L'auteur et les éditeurs se réservent le droit de traduction et de reproduction à l'étranger.

LES
BEAUX-ARTS
EN EUROPE
— 1855 —

PEINTURE — SCULPTURE

XXV

MM. BARRIAS — LENEPVEU — JALABERT

C'est un excellent tableau que les *Exilés de Tibère*. Il se soutient à merveille et gagne à être revu. Il dénote des études sérieuses, dont on est trop porté aujourd'hui à nier l'utilité, et qui exercent cependant une influence si salutaire sur l'avenir de l'artiste, lors même qu'il s'est dégagé des formules de l'école : il faut, avant toutes choses, savoir l'ortho-

graphe et la grammaire de l'art auquel on se livre, et le génie ne dispense pas de ces connaissances premières, qu'on ne peut acquérir plus tard qu'imparfaitement. M. Barrias n'a pas perdu les années qu'il a passées à la villa Medicis, et il rapporte de Rome un goût sûr, une pratique certaine et un style qui témoigne de la fréquentation intelligente des bons modèles ; ses *Exilés de Tibère* montrent qu'il sait familièrement l'antiquité romaine et qu'il la reproduit avec cette exactitude aisée que donne une science acquise dès longtemps. La barque, manœuvrée par de vigoureux rameurs dont l'effort développe les formes athlétiques, emporte sur l'eau bleue de la mer Tyrrhénienne les victimes de la tyrannie soupçonneuse, des vieillards, des hommes faits, des femmes, une veuve aux draperies de deuil, tenant un petit monument cinéraire, — tout ce qu'elle garde de la patrie, — un enfant insoucieux, trop jeune pour comprendre, et dont la vie commence dans la proscription. Plus loin, l'on aperçoit des galères également chargées de bannis, et la formidable silhouette de Caprée. Par-dessus tout cela brille cette lumière joyeusement ironique que souvent la nature prodigue aux scènes de désolation, et qui les rend plus poignantes par le contraste. Il y a dans cette toile de très-beaux morceaux, un peu académiques si vous voulez, mais d'une facture saine et robuste, des groupes heureusement agencés, des draperies d'un bon ajustement, et une véritable entente de la grande peinture. Les *Exilés de Tibère* sont un tableau d'histoire dans l'acception rigoureuse où l'on entendait jadis ce mot. Sans doute, on pourrait demander à M. Barrias une origina-

lité plus franche, un style plus individuel, un effet plus saisissant ; mais ces qualités lui viendront d'elles-mêmes, surtout s'il ne les cherche pas : il n'a qu'à s'abandonner davantage à sa nature ; comme il a reçu une éducation sévère, il ne court aucun risque désormais en écoutant son instinct.

Aux *Exilés de Tibère* M. Barrias a joint une toile nouvelle, les *Pèlerins se rendant à Rome pour le jubilé de l'an* 1300. — Ce jubilé fut célèbre, et l'annonce du pardon ébranla toute la chrétienté ; les portes de Rome reçurent jusqu'à trente mille hommes par jour. — C'est l'arrivée d'une de ces caravanes chrétiennes en vue de la Ville éternelle que M. Barrias a voulu rendre, et certes c'était un sujet bien fait pour inspirer un artiste. Cet assemblage de types de tout âge, de tout pays et de tout costume prêtait admirablement à la peinture : l'auteur n'a pas donné à cette scène, plus pittoresque encore que dramatique, les dimensions de l'histoire, et en cela il a fait preuve d'intelligence. Cette proportion a d'ailleurs suffi à Poussin pour la plupart de ses tableaux.

La campagne romaine étend à perte de vue ses solitudes incultes, ses terrains nus aux lignes austères, que ne rompt la découpure d'aucun arbre, sous un ciel livide, rayé de longs nuages fauves : c'est bien ce grand désert qui entoure d'une zone de silence et d'abandon la ville des Césars, devenue la ville des papes. Sur la barre nettement dessinée de l'horizon apparaissent, comme au-dessus d'un océan figé, quelques dômes, quelques clochers et quelques tours à peine distincts ; mais il n'y a pas à s'y tromper : une borne mil-

liaire antique, émergeant de la terre brune, porte cette inscription : *Roma, via Appia*, accompagnée plus modernement des clefs et de la tiare. A côté de la borne, une fosse récemment comblée trahit, par sa bosse surmontée d'une croix, un pauvre pèlerin naufragé en vue du port. — C'est Rome, c'est la ville sainte, la Mecque catholique, où siège le vicaire de Dieu, celui qui lie et délie, qui condamne et pardonne, ouvre ou ferme à son gré les portes du paradis, remet les péchés passés ou à venir! Les pèlerins formant la tête de la colonne se prosternent et baisent cette terre sacrée, plus heureux sous leurs grossiers camails à coquilles que les rois sous leur pourpre ; d'autres lèvent les bras au ciel ; ceux-là se signent pieusement, ceux-ci se croisent les mains comme en extase. Il y a, dans cette foule, des moines, des princes, des chevaliers, des châtelaines chevauchant leurs blanches haquenées, des malades portés en litière, qui se soulèvent sur leur coude amaigri, espérant sauver sinon leur corps, du moins leur âme, et dont l'œil vitreux, avant de se refermer pour toujours, tâche d'apercevoir la cité éternelle.

M. Barrias a rendu avec beaucoup d'onction la ferveur religieuse de cette multitude, oubliant les fatigues et les dangers du voyage pour se confondre, nobles et mendiants, princesses et pauvres femmes, dans un commun sentiment d'adoration. Nous aussi, il y a quelques années, nous faisions ce pèlerinage, et nous nous trouvions près de cette borne située encore à la même place, et sur laquelle ces mots magiques — *Via Appia* — vous font frissonner lorsqu'on les épelle, comme si on se trouvait tout à coup en face

de l'histoire visible. De larges trames de pluie rayaient obliquement le ciel d'automne, et les bondrées tournaient en piaulant au-dessus de la solitude immense. La terre détrempée avait revêtu des teintes brunes sous son manteau de joncs brûlé par l'été, qui venait de finir ; autant que la vue pouvait s'étendre, pas l'apparence d'habitation humaine, pas même un attelage de buffles charriant des pierres, un bouvier à cheval, piquant son troupeau farouche ; pas un de ces petits mendiants à l'œil charbonné, au teint jaune, tremblant la fièvre et tendant au passage de la voiture une main maigre hors de leurs haillons, pour demander la bonne manche au *forestier ;* rien qu'une désolation grandiose, qu'un silence de mort troublé seulement par les cris affamés des oiseaux de proie, qu'une solitude de Josaphat, rendue plus sinistre encore par la fin du jour, et cependant notre cœur battait d'un violent enthousiasme, et, insoucieux de la pluie, nous nous penchions à la fenêtre de la voiture ; la coupole de Saint-Pierre dessinait sa masse noire sur une tranche plus éclairée de l'horizon ! et le voiturier nous criait : « Signor ! Roma ! »

Étrange puissance d'un nom ! il n'est pas de Philistin obtus, de touriste blasé, de sceptique endurci, de coquette évaporée qui ne la ressente ; nul ne découvre froidement la silhouette de Rome au fond de son *despoblado*. — En effet, Rome, c'est la grande mère, l'*alma parens !*. C'est d'elle que nous viennent notre civilisation, notre croyance, notre littérature et notre art ; nos imaginations enfantines en rêvaient sur les pages du *De Viris illustribus ;* les statues et

les tableaux nous la racontaient avant que nous l'eussions vue, et nous y avons longtemps vécu en pensée. — Ne sont-ce pas des vues de Rome dans une salle à manger de Francfort qui éveillèrent en Gœthe sa vocation de poëte?

Les grands prix de Rome semblent affectionner les scènes de martyre; MM. Benouville, Cabanel, Bouguereau et M. Lenepveu ont tous traité des sujets analogues, et tous, il faut l'avouer, avec beaucoup de talent. M. Benouville a fait les *Martyrs chrétiens entrant à l'amphithéâtre*; — M. Cabanel, le *Martyr chrétien*; — M. Bouguereau, le *Triomphe du martyre*; — M. Lenepveu, les *Martyrs aux catacombes*. — Cette coïncidence, sans doute fortuite, s'explique par le séjour de ces artistes dans la Ville éternelle, où subsistent encore tant de monuments des premières époques du christianisme, et où la mémoire des martyrs s'est conservée vivante. Les catacombes ne sonnent-elles pas creux sous la voie romaine, et le musée du Vatican n'est-il pas rempli d'inscriptions funèbres, historiées du poisson et de la colombe symboliques, retirées de ces cryptes où les chrétiens enterraient les saintes victimes?

M. Lenepveu a représenté une de ces scènes funèbres qui durent se renouveler si souvent au temps de la persécution de Dioclétien : un évêque flanqué de ses acolytes, et à qui un diacre, pupitre vivant, tient ouvert le saint Rituel, célèbre l'office des morts sous la voûte basse des catacombes. Des fidèles apportent les reliques de ceux qui ont récemment confessé la foi du Christ sous la griffe des léopards, les ongles de fer, les flots de poix bouillante, les roues

dentées et autres raffinements de la cruauté païenne; ils les déposent respectueusement à terre dans leurs linceuls, en attendant qu'on puisse leur rendre les derniers devoirs. De petites ampoules, assez semblables aux fioles lacrymatoires, renferment le sang précieux des victimes recueilli malgré les bourreaux. Dans la paroi de la crypte sont creusées des niches destinées à loger les corps des saints. Une d'elles a déjà reçu une jeune martyre enveloppée de ses chastes voiles de vierge, et dont un nimbe d'or cercle la tête. Un ouvrier scelle avec du plâtre les dalles qui doivent fermer le tombeau; il n'en reste plus qu'une à poser, et la belle morte restera là jusqu'à ce que la religion vienne l'en tirer pour l'offrir à l'adoration des fidèles dans une châsse d'or et de pierreries. Plus loin, vers l'angle du tableau, un homme attaque le roc à coups de pic pour ouvrir de nouvelles niches, tant le cirque est prompt à remplir les places.

Un sentiment très-pur, très-naïf du christianisme des premiers siècles règne dans cette toile, d'un aspect religieux et placide, où l'auteur a cherché et trouvé la simplicité croyante des anciens maîtres, sans pousser cependant jusqu'à l'archaïsme du dessin et de la couleur. Peut-être y a-t-il dans sa composition abus de lignes horizontales. S'il est puéril de faire invariablement pyramider ses groupes, il ne faut pas non plus donner dans l'excès contraire. Ici, le défaut, si c'en est un, tient au sujet; il était difficile de représenter ces cadavres autrement que dans le sens transversal; cette inflexible ligne droite n'est-elle pas l'attitude que la mort prend pour l'éternité?

Nous aimons beaucoup la *Confrérie de Saint-Roch se rendant à Saint-Marc le jour de la Fête-Dieu à Venise*; les frères, vêtus d'une robe blanche et d'un camail bleu, portent la statue dorée du saint et défilent processionnellement. M. Lenepveu a varié fort habilement, par des différences presque insensibles, mais qui suffisent à rompre l'uniformité, ces deux files de personnages, tous semblables et marchant vers le spectateur.

Le pape Pie IX à la chapelle Sixtine se fait voir avec plaisir, même après deux chefs-d'œuvre de M. Ingres, ce qui n'est pas un médiocre éloge pour M. Lenepveu : il a touché à la hache et ne s'est pas coupé.

Le talent de M. Jalabert a quelque chose de tendre, de délicat, de féminin, qui charme et vous empêche de lui désirer plus de force : ce n'est pas qu'il ne puisse s'élever à la vigueur lorsqu'il le veut, mais sa vraie nature est la grâce. — Son *Christ au jardin des Oliviers* sort de sa manière habituelle, et montre qu'il peut aussi toucher la corde sévère : il fait nuit; les oliviers centenaires découpent leurs branches noires sur un ciel d'un bleu sombre. Jésus, après avoir essuyé la sueur sanglante de sa veillée d'agonie, descend la pente de la colline pour se livrer aux soldats, malgré le bouillant apôtre qui, en dépit de la parole divine, veut défendre son maître avec le glaive, dût-il périr lui-même par le glaive. Les torches et les lanternes de l'escorte jettent dans le fond du tableau des lueurs rougeâtres dont les reflets éclairent et trahissent le Christ. — La toile de M. Jalabert a un aspect nocturne et triste, en harmonie

avec la scène qu'il représente. Goya a traité le même sujet dans un tableau qui orne la sacristie de la cathédrale à Tolède, mais avec une trivialité tumultueuse et puissante, des noirs profonds et des éclats de lumière à la Rembrandt; il s'est surtout réjoui à brosser d'une façon truculente les trognes hideuses et farouches de la soldatesque. M. Jalabert, cherchant l'effet moral, a tout subordonné à la tête du Christ, qui est très-belle, très-noble et très-touchante.

L'on a tant fait d'Annonciations, qu'il semble que ce thème ne puisse plus être varié. Cependant l'*Annonciation* de M. Jalabert est nouvelle; le mouvement de la Vierge, qu'effraye cet ange apparu tout à coup dans son humble chambre, n'avait été trouvé par aucun peintre. — Il est d'une chasteté et d'une pudeur de sensitive.

Quelle délicieuse créature que cette *Villanella* descendant l'escalier de marbre tout en filant sa quenouille et son rêve sur un fond d'azur et de blancheur! Ce charmant tableau vient d'avoir les honneurs de la gravure et sera bientôt populaire.

M. Jalabert fait aussi le portrait avec une distinction rare, et nous le croyons appelé à un succès de vogue dans la représentation des types de *high life,* comme disent les Anglais. Son portrait de madame la comtesse B*** est excellent. Ceux de madame G. et de madame M. joignent au charme de la plus suave exécution le mérite d'une ressemblance parfaite. Nous en dirons autant du portrait de M. F., un des meilleurs du salon pour la fidélité de la physiono-

mie, l'aisance de la pose, le ton vrai des chairs et le travail habilement dissimulé du pinceau.

XXVI

M. HORACE VERNET

L'art semble avoir besoin de perspectives et de recul pour bien discerner les objets, comme le presbyte qui est obligé d'éloigner de ses yeux le livre qu'il veut lire; il aime à plonger ses regards hors du temps actuel, dans les siècles passés, et il s'échappe volontiers de son milieu pour s'élancer vers les régions lointaines. La réalité ambiante a, en effet, quelque chose de précis, de certain, d'arrêté qui se prête peu aux transformations de l'idéal et du style. Ce que le peintre emprunte à la nature, il l'agrandit, en élague les détails, et l'entoure d'une atmosphère spéciale; c'est une création encore plus qu'une copie, quoique le monde extérieur en ait fourni les formes. Les scènes et les sujets contemporains sont particulièrement rebelles à ce travail d'idéalisation. Il est trop aisé de comparer le type avec l'œuvre, et les esprits exacts relèvent sévèrement toute différence, sans penser que la prunelle de l'artiste n'est pas l'ob-

jectif d'un daguerréotype, et qu'un vrai peintre doit mêler son sentiment à la reproduction des choses. L'admiration et l'étude des chefs-d'œuvre de l'antiquité et de la renaissance sont aussi pour beaucoup dans cette façon de voir; lorsqu'on a dessiné d'après la bosse tous les dieux et tous les héros, estompé les torses de cette population marmoréenne qui semble n'avoir jamais connu le vêtement, il est bien difficile, pour ne pas dire impossible, de comprendre l'espèce de beauté que peuvent offrir nos pauvres formes sous nos habits étriqués et de couleur sombre.

Aussi faut-il savoir beaucoup de gré à ceux qui abordent l'histoire de leur temps et l'expriment en y ajoutant une proportion d'art suffisante. M. Horace Vernet a ce mérite rare de n'avoir pas fait comme tant d'autres des guerriers à cuirasse d'airain, à casque classique surmonté d'une aigrette rouge, à bouclier orné d'un bas-relief circulaire, mais d'avoir représenté tout bonnement des soldats avec shako, bonnet à poil, buffleteries, giberne, sac, guêtres, capote ou dolman, selon l'uniforme, tels qu'ils sont en effet et que chacun peut les voir à la parade ou à la bataille. Quand il a voulu peindre des cavaliers, il ne les a pas campés tout nus sur les coursiers de marbre de Phidias, comme c'est l'habitude; mais il leur a mis entre les jambes des chevaux de régiment fort peu historiques, harnachés d'après l'ordonnance et auxquels un instructeur de l'école de Saumur ne trouverait rien à reprendre.—Rien n'a l'air plus simple en apparence, et rien n'est plus difficile. La poésie des temps modernes n'est pas toute faite comme celle des temps anciens;

il faut la deviner, la dégager et inventer des formes pour la rendre.

M. Horace Vernet aura cette gloire d'avoir été de son époque, lorsque tant d'artistes d'un mérite supérieur, peut-être, se renfermaient dans la sphère de l'idéal et n'en descendaient pas, vivant abstraitement aux siècles de Périclès, d'Auguste et de Léon X. — Il n'a pas eu comme eux d'illustres modèles, des traditions sacrées, des règles certaines; il lui a fallu tout créer, dessin, couleur, arrangement, pour peindre ce héros collectif qu'on appelle l'armée, et qui vaut bien Achille ou Hector, quelque admiration qu'on professe d'ailleurs pour ces personnages homériques. Sans doute, M. Horace Vernet ne saurait être comparé, pour le style ou le coloris, aux grands maîtres d'Italie, de Flandre ou d'Espagne; mais il est original, spirituel, moderne et français. Ce sont-là des qualités dont il faut tenir compte, quand même on leur en préférerait d'autres.

Une salle particulière a été réservée à M. Horace Vernet comme à M. Ingres : il eût pu aisément en remplir plusieurs s'il eût réuni son œuvre immense, car jamais pinceau ne courut plus sûr et plus rapide sur la toile, jamais fécondité ne fut plus laborieuse et plus inépuisable.

Les peintres de batailles, jusqu'à M. Horace Vernet, se contentaient en général de mettre au centre de la composition un groupe luttant dans des poses académiques, et noyaient le reste sous des flots de fumée. Jemmapes, Valmy, Hanau, Montmirail, sont conçus d'une manière plus militaire et se rapprochent bien davantage de la réalité probable :

on y comprend le mouvement des troupes et le sens de la bataille. A Jemmapes, Dumouriez et son état-major occupent une partie du premier plan; un officier vient faire son rapport; une chaumière incendiée dont les habitants déménagent en toute hâte brûle à la droite du spectateur; des soldats portent un blessé sur un brancard formé de leurs fusils ; plus bas, dans un ravin qui se creuse au bas de la plate-forme, une charrette traînée par de forts chevaux cahote d'autres blessés; un obus vient éclater à la tête du convoi et fait cabrer les bêtes effrayées, que maintiennent à grand peine les conducteurs; au fond s'étend la campagne rayée de lignes de troupes, estompée çà et là par les fumées bleuâtres des batteries, et se dessine la silhouette de la ville. —Valmy se reconnaît à son moulin et à la masure transformée en ambulance qui lui font un si heureux premier plan; un boulet vient de tuer le cheval de Kellermann au milieu de ses officiers, qui se rapprochent avec intérêt; des chevaux morts et dépouillés de leur selle gisent sur le devant de la toile; plus loin, une triple ligne de grenadiers s'ébranle, des pièces de campagne se rendent au galop à la place désignée; un caisson saute, ouvrant dans les rangs son cratère de flamme et de fumée, et l'œil glisse jusqu'à l'horizon, sur une plaine où se dessinent des mouvements stratégiques.

Des arbres rompus ou écimés par les boulets, des caissons brisés, une charge furieuse où les dragons autrichiens et bavarois tâchent de prendre des pièces d'artillerie aux Français qui se défendent comme de beaux diables, les mille épisodes d'une semblable lutte, cavaliers se sabrant, chevaux

cabrés ou renversés, telle est la bataille de Hanau. Celle de Montmirail saisit par une solennité mélancolique et une sévérité d'effet qui ne sont pas habituelles à M. Horace Vernet. — Un grand nuage ouvre son envergure noire sur un ciel livide et crépusculaire; la campagne est sombre; quelques petits arbres découpent leurs ramures grêles sur l'horizon blafard. Au premier plan, près d'un arbre effeuillé, se dresse sinistrement une croix; des soldats russes cherchent à se couvrir derrière un mur qu'attaquent des tirailleurs français; des pelotons de grenadiers s'avancent au pas de charge pour soutenir les tirailleurs; un officier russe à cheval franchit le mur et donne à sa troupe l'ordre de se replier.

Ce qui caractérise le talent de M. Horace Vernet dans les tableaux que nous venons de décrire sommairement, c'est l'habileté avec laquelle il met en scène les multiples personnages du drame militaire; aucun n'est oisif, tous concourent à l'action : ceux-ci attaquent, ceux-là se défendent; les uns tuent, les autres meurent, avec une variété d'attitudes vraiment extraordinaire; toutes sortes d'épisodes ingénieux rompent les lignes forcément régulières d'un tableau de bataille: un cheval qui tombe, un blessé qu'on enlève, une cantinière offrant son bidon d'eau-de-vie aux soldats, un aide de camp portant un ordre au galop, un général étudiant les positions de l'ennemi, tout cela heureusement trouvé et spirituellement peint. M. Horace Vernet connaît à fond les uniformes de l'armée française depuis 1792 jusqu'à nos jours; il ne se trompera pas d'un bouton ou d'un passe-poil, et il habille

ses recrues avec la prestesse la plus exacte : il sait aussi parfaitement l'anatomie et les allures du cheval, et ceux qu'il fait se tiennent toujours sur leurs jambes, qu'ils marchent, trottent ou galopent. C'est un talent héréditaire, Carle Vernet était un excellent peintre hippique, quoique ses chevaux péchassent par trop de maigreur.

La gravure a tellement popularisé les œuvres de M. Horace Vernet, qu'il est presque superflu de les décrire Les gens même les plus étrangers aux arts les ont vues mille fois au vitrage des marchands d'estampes: qui ne s'est arrêté devant la *Barrière de Clichy*, l'*Épisode de la campagne de France?* Peu de peintures ont joui d'une vogue semblable : l'intérêt tout national du sujet, l'exact sentiment moderne, l'exécution intelligible et nette expliquent facilement cette réussite. La *Barrière de Clichy* reste un des meilleurs tableaux de l'artiste. La scène est grande, simple et vraie. Les raffinés seuls pourraient désirer une touche un peu moins mince, une pâte un peu plus épaisse.

Arrivons maintenant à la campagne d'Afrique, dont M. Horace Vernet nous a donné presque tous les bulletins pittoresques.

La *Smala*, quel que soit le jugement qu'on en porte, est une œuvre originale et hardie. L'artiste, par une innovation vraiment moderne, a introduit le panorama dans le tableau d'histoire. Sa toile, d'une dimension extraordinaire et beaucoup plus large que haute, se déroule comme une longue bandelette et pourrait presque s'appliquer à l'intérieur d'une rotonde comme la *Bataille d'Eylau* ou des *Pyramides*,

Cette peinture cyclique, que l'œil ne saurait embrasser d'un regard, et le long de laquelle il faut marcher pour en saisir les différents détails, rompt avec les anciennes habitudes de l'art. La composition doit nécessairement avoir plusieurs foyers rattachés les uns aux autres par les épisodes intermédiaires. Autrefois les gothiques peignaient naïvement sur la même toile les diverses phases d'une légende; M. Horace Vernet, qui n'est ni naïf ni gothique, a peint une action complexe et simultanée avec toutes ses péripéties.

Le sujet était un des plus beaux que la peinture pût rêver; il prêtait à une de ces compositions torrentueuses qu'affectionnait Rubens, entraînant avec elle, parmi les hommes, les chevaux, les femmes et les enfants tordus et roulés ensemble, une écume de pierreries, d'armes, d'étoffes, de vases, d'objets précieux, amour et ressource du coloriste. M. Horace Vernet l'a compris autrement, et nous ne pouvons dire qu'il ait eu tort : il n'a pas cherché à poétiser la scène, à la transfigurer par un ruissellement de groupes, par une phosphorescence de couleurs, par un excessif ragoût de touche. Il a voulu en donner un fac-simile sans se souvenir ni d'Anvers ni de Venise. — Nous avons vu l'Afrique et nous pouvons répondre de la vérité de ces collines pulvérulentes dénuées de végétation, et sur lesquelles se déploie comme une tente bleue un ciel d'un azur égal. Certes, Descamps ou Marilhat aurait fait tomber une lumière plus intense et plus brûlante sur ces terrains qui prennent au soleil des nuances fauves comme celles des peaux de lion; ils eussent traversé de rayons d'or la poussière soulevée, trouvé quelque effet

bizarre et splendide, mais qui eût pu paraître moins vrai, surtout à ceux qui n'ont pas cet œil visionnaire dont parle le poëte.

L'irruption soudaine de nos troupes au milieu du camp surpris est rendue avec cette vivacité de composition et de touche qui caractérise M. Horace Vernet. L'escadron de chasseurs d'Afrique qui charge le sabre haut offre des difficultés de raccourci que nul artiste n'eût peut-être pu surmonter. Ces files de chevaux se présentant de pleine face au spectateur sont un véritable tour de force ; les femmes et les enfants à demi étouffés sous les tentes renversées, les troupeaux effarés commençant la déroute, les gazelles familières sautant hors de la toile, le juif qui emporte sa bourse, la négresse idiote jouant avec une tranche de pastèque enfilée dans un bâton, les femmes de l'émir que les nègres tâchent de hisser sur les dromadaires, les luttes partielles des Français et des Arabes, offrent à l'œil des groupes spirituels et bien mouvementés, dont les interstices sont remplis par ces mille accessoires que peut fournir le trésor éventré d'une smala, avec ses bizarres richesses orientales : yatagans au fourreau d'argent repoussé, tasses de filigrane, aiguières ciselées, étoffes tramées d'or et de soie, colliers de perles défilées, narghilehs repliant leurs anneaux de cuir sur leurs carafes en acier du Khorassan, chibouques aux fourneaux de terre dorée, boîtes de cèdre incrustées de nacre, coffres du Maroc historiés d'arabesques comme les murailles de l'Alhambra, fusils constellés de coraux, selles de velours brodées d'or, etc. M. Horace Vernet a peint tout cela d'une brosse

aussi sûre qu'un emporte-pièce, en façon de trompe-l'œil, avec cette illusion facile qui plaît tant aux masses. Nous aurions désiré un chatoiement plus vif, une couleur plus curieuse et plus rare; mais tous ces détails, quoique traités rapidement, sont aussi ressemblants que des épreuves de daguerréotype.

La *Bataille d'Isly* nous paraît moins réussie que la *Prise de la Smala*, bien qu'elle offre différents groupes très-bien ajustés et cette connaissance des allures et des costumes militaires qui ont fait de M. Horace Vernet un des plus brillants spécialistes de l'école moderne. Il y a là, comme toujours, des chevaux aux robes satinées et brillantes, qui, s'ils n'ont pas le style et l'ampleur de ceux de Géricault, n'en sont pas moins très-acceptables par tout écuyer et tout officier de cavalerie.

On peut ranger parmi les meilleurs tableaux du maître l'*Attaque de la porte de Constantine*. Sous l'étroit arceau se lancent les zouaves, malgré la fusillade des Arabes qu'on aperçoit sur les toits comme des fantômes blancs; ceux qui tombent sont aussitôt remplacés : avec un entrain et une furie pareils, le passage sera bientôt forcé.

La *Campagne de Kabylie*, la plus récente des toiles envoyées par l'artiste, représente une cérémonie touchante : une messe célébrée au camp, sur un autel de tambours que surmonte une croix de bois guirlandée de fleurs; l'évêque officie, servi par un moine et un prêtre; les zouaves, agenouillés respectueusement, sont rangés autour de l'autel; quelques Arabes regardent d'un air grave ces hommes qui prient;

une cantinière soulève un malade pour qu'il puisse voir le saint sacrifice, et le canon tonne à l'élévation de l'hostie. Sur le devant, on lit sur une malle : *Le révérend Régis, abbé de la Trappe, à Staouéli.* Au troisième plan, le fond vert des montagnes de la Kabylie fait ressortir et papilloter les tentes blanches du camp.

Parmi les épisodes de la vie arabe, citons le *Retour de la chasse au lion*, un petit tableau charmant et plein d'esprit. La peau du terrible animal, écorché sur la place où il a succombé, recouvre presque entièrement un âne à physionomie douce et paisible, qui trottine guidé par un jeune garçon tout fier de rapporter au douar la superbe dépouille.

La *Chasse au sanglier* et la *Chasse au mouflon* sont composées avec beaucoup de feu et d'entrain, et offrent ce mélange de chevaux, de chiens, d'hommes et d'animaux où se complaît le talent de M. Horace Vernet. Il est fâcheux qu'une exécution trop lisse et trop égale refroidisse ces deux jolies toiles.

Le travestissement des sujets bibliques en sujets arabes est à la mode depuis quelques années. M. Horace Vernet, à qui l'Afrique est si familière, ne pouvait manquer de faire endosser le costume bédouin à quelques personnages du Vieux Testament. Sa *Rebecca à la fontaine* est une femme kabyle donnant à boire à un Éliézer musulman dans un de ces vases d'argile que l'on bouche avec des feuilles de figuier.

— Nous nous sommes déjà expliqué sur ce point à propos d'un tableau de M. Ronot ; il est très-probable, pour qui connaît l'immobilité de l'Orient, que les Arabes portent

aujourd'hui le même costume que les habitants de la Palestine à l'époque patriarcale ; mais la Bible, ainsi traitée, perd toute sa couleur historique.—Il y a des traditions qu'il faut suivre même lorsqu'on les a reconnues fausses.

Décidément, les Anglais savent mieux peindre que nous les habits rouges dans les tableaux de chasse. M. Grant rendrait des points à M. Horace Vernet ; il a su sauver avec plus de bonheur que l'artiste français l'éclat un peu criard de l'écarlate au milieu d'un paysage d'automne ; le turf et le sport se naturaliseront difficilement dans notre peinture ; le *Rendez-vous de chasse* est cependant une scène très-adroitement croquée, et fournirait un excellent motif aux graveurs merveilleux d'outre-Manche.

L'*Intérieur d'atelier* est comme un résumé du talent de M. Horace Vernet. On y voit un cheval établi dans une espèce de loge, des boxeurs nus jusqu'à la ceinture et les poings emmitouflés de gros gants, des amateurs qui font des armes, d'autres qui fument des cigarettes, assis sur les tambours, ou manient un fusil de munition, tandis que le peintre, la palette au pouce, travaille sans être dérangé par ce tumulte.

Nous croyons que l'*Invasion du choléra à bord de la Melpomène* eût gagné à être réduite aux proportions d'un tableau de chevalet. Cependant la figure du jeune mousse, dont les officiers de santé tâtent le pouls et qu'a déjà touché l'aile bleue du fléau asiatique, exprime une anxiété contenue très-bien sentie ; le cadavre que l'on monte de l'entrepont pour le jeter, sans doute, à la mer, est un morceau anatomique bien dessiné et bien peint.

Judith coupant la tête à Holopherne a obtenu parmi les gens du monde un succès de vogue lors de sa première apparition au salon de 1831. En effet, on ne saurait nier que la scène ne soit disposée d'une façon très-dramatique et que la veuve de Béthulie n'ait une belle tête encadrée de magnifiques cheveux noirs ; mais le sujet a été traité d'une façon si supérieure par tant de grands peintres, que M. Hoace Vernet, pour le renouveler, a été forcé de recourir à la bizarrerie.

Les deux *Mazeppa*, s'ils ne s'élèvent pas à la hauteur de la poésie de Byron, n'en sont pas moins deux toiles très-remarquables.—Un peintre de chevaux comme M. Horace Vernet ne pouvait guère trouver un sujet plus heureux, et il en a tiré un excellent parti. Le cercle de chevaux cabrés, échevelés, sauvages, qui entourent le captif tombé... pour se relever roi, a donné l'occasion à l'artiste de déployer toute sa science, toute son habileté. Le *Mazeppa* poursuivi sur sa cavale, à laquelle il est lié par des loups aux yeux de braise, est aussi fort bien réussi.

Dans le portrait du frère Philippe, général des frères de la Doctrine chrétienne, M. Horace Vernet a cherché la simplicité et la bonhomie.—Ce digne frère, avec sa bonne figure sympathique qui rappelle celle de saint Vincent de Paul, et son grossier vêtement noir, se détache admirablement de la muraille blanche qui lui sert de fond. Le portrait du maréchal Vaillant est très-vrai et très-bien peint.

XXVII

**MM. PILS — APPERT — G. DORÉ — BELLANGÉ — RIESENER
M^{mes} O'CONNELL
ET DE ROUGEMONT — MM. DIAZ — TIMBAL ET GIGOUX**

On représente ordinairement le soldat français sous son aspect jovial et vainqueur, avec une désinvolture plus traditionnelle peut-être que vraie; on lui donne l'air grognard, l'air troupier, l'air crâne, l'air loustic, rarement l'air grave. Nous savons que l'héroïsme est gai en France et que la bonne humeur s'y joint au courage; ce mélange est même le fond du caractère gaulois, et, d'après les *Commentaires de César*, on peut voir que l'insouciance du péril est depuis bien longtemps une qualité nationale. Cette valeur sans emphase, qui rit et fait des calembours jusque sous la mitraille, produit une vive impression parmi les nations étrangères et distingue nos troupes parmi toutes les autres. Cependant la guerre a son côté sérieux et terrible, que nos soldats comprennent sans qu'ils en fassent rien paraître; il y a dans la vie militaire une alternative de passivité et d'action, un dévouement de chaque jour, une résignation aux

souffrances de toutes sortes, une acceptation sous-entendue de la mort, un stoïcisme pratique, un idéal d'honneur, qui doivent se traduire autrement que par des balancements de hanches, des coudes arrondis, des moustaches filées jusqu'à l'oreille et un sourire goguenard ; c'est ce que M. Pils a parfaitement senti : d'autres ont peint l'esprit du soldat français, lui en a peint le cœur. — On se souvient de sa *Distribution de vivres à la porte d'une caserne*, où les pauvres recueillaient les miettes du frugal banquet militaire, et où la gamelle faisait l'aumône à l'écuelle. Il y avait là des types très-doux, très-tendres, très-sympathiques et très-vrais ; ces saints Vincent de Paul en pantalon garance taillaient la soupe à de petits enfants affamés et souffreteux avec une complaisance maternelle, et n'avaient nullement cette tournure de comparses du Cirque que leur prêtent trop souvent les peintres de batailles, ce qui ne les a pas empêchés de monter d'un sublime élan à l'assaut de la tour Malakoff. M. Pils a exposé cet année *Une tranchée devant Sébastopol, une Embuscade de zouaves,* dans un style tout différent de ce qu'on est habitué à voir. Les zouaves, vêtus de leur caban à capuchon, ont des physionomies fermes et mélancoliques, des attitudes simples où se laissent lire l'ennui et la fatigue d'une longue faction ; l'un d'eux tend aux bandelettes une jambe que vient d'atteindre un projectile ; d'autres regardent entre les sacs de terre et les fascines, ou s'appuient sur leurs armes en attendant l'occasion de s'en servir ; dans l'*Embuscade,* on les voit ramper à terre avec leurs fusils comme les Mohicans de Fenimore

Cooper, profitant du moindre buisson, du moindre accident de terrain. Un clairon, agenouillé, tend l'oreille au vent pour saisir sans doute quelque signal lointain. Au-dessus, des nuages d'hiver se traînent péniblement sur l'horizon ; l'impression est grave, triste et touchante. On aime, on plaint ces braves soldats autant qu'on les admire, car M. Pils les a montrés sous un aspect humain.

Dans le même ordre d'idées, M. Appert a peint les *Sœurs de charité en Crimée*. — Derrière un tertre à peu près à l'abri des balles, les saintes filles examinent un soldat blessé dont la poitrine découverte laisse voir la plaie ; elles s'empressent autour de lui avec les attentions et les délicatesses des femmes arrachant les flèches de saint Sébastien ; l'une d'elles lève les mains au ciel et prie. En chirurgie, ces anges charitables sont de l'avis d'Ambroise Paré, qui disait : « Je le pansai, Dieu le guérit. » — Un highlander couché, au premier plan du tableau, reçoit également des soins. — La tête du blessé a une beauté grave, une expression stoïque en même temps qu'attendrie, très-bien comprises et rendues. M. Appert a une façon de peindre sérieuse et robuste qui va bien au sujet.

M. G. Doré, dans sa *Bataille de l'Alma*, s'est éloigné des dispositions habituelles ; il a fait une bataille de soldats : les zouaves escaladent les pentes rapides de la montagne avec une impétuosité tumultueuse, culbutant les Russes surpris. Le mouvement ascensionnel de la vaillante cohorte est très-bien rendu ; on dirait un torrent qui rebrousse vers sa source. Les épisodes disparaissent dans le tourbillon, et

l'œil entraîné ne saisit aucun détail. L'exécution, beaucoup trop rapide, dépasse en fougue les esquisses les plus fiévreuses, et l'on croirait, à certains tons boueux, que l'artiste n'a pas même pris le temps d'essuyer son pinceau. Pourtant ce n'est pas une chose médiocre que la *Bataille de l'Alma*, il y a là vie, force et volonté : M. G. Doré possède une des plus merveilleuses organisations d'artiste que nous connaissions. A peine âgé de vingt-deux ou vingt-trois ans, il a déjà fait plus de dix mille dessins d'une invention inépuisable et d'une fantaisie effrénée : ses illustrations de *Rabelais*, des *Contes drolatiques* et des *Légendes populaires* sont des chefs-d'œuvre où le réalisme le plus puissant se mêle au caprice le plus rare. Son atelier regorge de toiles immenses, ébauchées avec une furie qui dépasse celle de Goya, puis laissées et reprises, où, dans un chaos de couleurs, étincellent des morceaux de premier ordre : une tête, un torse, un pourpoint, enlevés comme pourraient le faire Rubens, Tintoret ou Vélasquez. Nous ignorons si M. Doré se dégagera jamais complétement des nuages qui l'offusquent ; mais, dès à présent, à travers les vapeurs, brille un rayon de génie ; oui, de génie, un mot dont nous ne sommes pas prodigue : il est bien entendu que nous parlons seulement de l'avenir du peintre. Le dessinateur a pris son rang.

Le talent de M. Bellangé tient le milieu entre celui d'Horace Vernet et de Charlet ; il est net, facile, spirituel, et la plupart des réflexions que nous venons de faire tout à l'heure pourraient s'y appliquer. Ses soldats sont un peu des soldats de convention ; mais leur fourniment est si bien astiqué,

ils manœuvrent d'une manière si précise, ils s'élancent de si bon cœur au commandement, qu'on leur pardonne volontiers. La *Bataille de l'Alma* est digne de la réputation que le peintre s'est faite dans ce genre particulier, où les exigences stratégiques contrarient souvent les exigences de l'art ; le *Départ du cantonnement*, la *Ronde de nuit*, les *Pénibles Adieux*, le *Traînard*, sont des petites scènes traitées avec esprit et sentiment.

Peu d'artistes possèdent au même degré que M. Riesener le don et la science de la couleur ; il n'est pas inférieur sous ce rapport à Delacroix, à Decamps, à Diaz et autres princes de la palette. — Ses tableaux ne seraient éteints par aucun voisinage dans une galerie vénitienne, espagnole ou flamande. Sa *Léda* est une chose charmante. Peut-être dira-t-on que cette jolie fille aux joues roses, aux yeux couleur de bluet, qui se débat en riant dans ses cheveux blonds sous la grande aile argentée du cygne, ne rappelle en aucune façon ce qu'on est convenu d'appeler le type grec. Mais comme elle est jeune et fraîche, et vivante ! comme la lumière tremble en frissons luisants sur le grain de sa peau ! comme le sang court dans ses veines ! comme son corps ondule avec souplesse ! Quelle franchise de brosse ! quelle virginité de ton ! quelle chair palpitante et vraie ! C'est la nature même.

Outre sa *Léda*, M. Riesener a exposé une *Vénus* et une *Bacchante*, non qu'il soit particulièrement mythologique, mais parce que la Fable offre à son pinceau des occasions de nu que les sujets actuels ne comportent pas ; — sans

cela M. Riesener n'ouvrirait jamais le dictionnaire de Chompré, — son talent est tout moderne, et lorsqu'il peint des Vénus et des Bacchantes, il ne colorie pas des plâtres antiques, mais représente le modèle qu'il a sous les yeux avec cet amour de la nature qui devient de plus en plus rare. Vénus, assise, le torse nu, le bas du corps enveloppé d'une draperie bleue, s'amuse à lutiner Cupidon ; l'esthétique n'a rien à voir dans ce sujet si simple, mais la toile réjouit l'œil comme un bouquet bien assorti : c'est le plus frais épanouissement de tons blancs, roses, bleutés, blonds, transparents, qui puisse rayonner sur le fond de velours d'un paysage ombreux ; la tête du Cupidon, toute bouclée de petits cheveux noirs, est délicieuse : — celle de la mère, pour ne pas ressembler à la Vénus de Milo, n'en est pas moins un type charmant de jeune femme. La *Bacchante* qui se présente en raccourci, se roule sur sa peau de tigre avec une fureur orgiaque admirablement rendue : la pourpre du vin enflamme ses joues ; ses yeux pâmés étincellent dans une vapeur humide ; sur ses lèvres rouges, entr'ouvertes comme une grenade crevée, voltige le vague sourire de l'ivresse ; le torse se modèle puissamment, et Jordaëns ne l'eût pas revêtu d'une couleur plus chaude et plus vivace : les fonds, les chairs, les pampres, la peau de bête, tout est emporté au bout de la brosse avec une fougue de touche bien rare maintenant que la peinture se fait méticuleuse et prudente, et remplace l'art par le métier. Ce corps de Bacchante est un des meilleurs morceaux de l'école française ; il est fâcheux que la tête ne s'y rajuste pas bien.

Nous aimons beaucoup aussi la *Petite Égyptienne et sa Nourrice* : avec quelle gravité dédaigneuse elle se laisse mettre sa babouche par la négresse accroupie à ses pieds, et comme elle est jolie avec son tarbouch rouge à houppe bleue, ses colliers de sequins, sa veste de velours brodé, son pantalon de taffetas et toute sa folle toilette orientale ! Ce splendide costume était pour M. Riesener une bonne fortune qu'il n'a pas manquée, car il ne peint pas moins bien les étoffes que les chairs, et il a fait reluire ces ors, miroiter ces velours, frissonner ces soieries comme Delacroix lui-même l'eût pu faire. La *Petite Égyptienne et sa Nourrice* tiendraient honorablement leur place au Luxembourg à côté des *Femmes d'Alger*.

Ces ouvrages remontent à quelques années et résument le passé de M. Riesener ; il n'a pu faire admettre, et nous le regrettons, aucune toile nouvelle à l'Exposition universelle ; la comparaison eût été curieuse. Une chapelle à l'hospice de Charenton, un plafond à l'Hôtel de Ville, des figures allégoriques à la bibliothèque du Sénat, remarquables par le beau jet de la composition et l'intensité splendide de la couleur, forment la partie monumentale de l'œuvre de M. Riesener, dont la réputation, plus grande parmi les artistes que parmi le public, est loin d'égaler le mérite.

M. Riesener fait aussi le portrait et le pastel d'une façon supérieure ; nous aurions aimé à revoir le délicieux portrait de madame R..., qu'il exposa en 1849, si notre mémoire nous sert fidèlement ; — c'était un chef-d'œuvre. La copie valait le modèle.

C'est aussi une coloriste à outrance que madame Frédérique O'Connell; — un talent de femme tout viril, et envers lequel on n'est pas obligé à la moindre galanterie. — Madame O'Connell se rattache à cette brillante phalange de Bonnington, de Devéria, de Scheffer, de Delacroix, de Boulanger et de tous ceux qui essayèrent de fixer sur la palette française, un peu grise jusqu'alors, les splendeurs de Venise et d'Anvers. Personne mieux que madame O'Connell ne sait réchauffer un ton froid d'un glacis d'ambre, noyer un fond dans les ténèbres chaudes du bitume, faire reluire la saillie d'une aiguière dorée, mettre un reflet blond à une perle laiteuse, animer une joue bleuâtre d'une touche rose, satiner des chairs par un brusque luisant, friper des taffetas zinzolins, roussir à point un jabot de dentelles, fourbir les reflets d'une cuirasse, velouter une pêche et farder une rose; elle possède à un haut degré ce qu'en argot d'atelier on appelle la sauce. Cela ne veut pas dire que le poisson manque sur les beaux plats ciselés où elle pose des points lumineux si étincelants : mais évidemment tout est pour elle prétexte à couleur; elle perçoit les objets par le ton plutôt que par la forme; le prisme la frappe plus que la ligne.

La *Faunesse* ne ressemble en rien à une peinture de femme : nulle afféterie, nulle mignardise, nulle recherche de fausse grâce; il y aurait plutôt excès de force; madame O'Connell n'a pas donné des pieds de chèvre à sa Faunesse et elle a bien fait. Souvent les sculpteurs antiques n'indiquaient l'animalité chez ces dieux hybrides que par des oreilles poin-

tues et un flocon frisé au bas de l'échine; l'habile artiste n'avait d'ailleurs pas besoin de ces attributs grossiers pour faire reconnaître le caractère de sa figure; à ses yeux obliques, à son nez légèrement épaté, à ses pommettes saillantes, à son large sourire un peu lascif, à ses formes robustes, à son coloris vigoureux, l'on devine tout de suite la coureuse de bois, la compagne des faunes, des égipans et des sylvains, la demi-déesse rustique qui ne dédaigne pas de se mêler au cortége d'Ampelos parmi les ménades et les mimallones. Madame O'Connell l'a représentée nue au bord d'un ruisseau, une jambe croisée sur l'autre, dans une attitude qui donne aux lignes une flexion serpentine; la couleur est blonde et chaude, d'un beau grain mat, la touche ferme et hardie, l'aspect tout à fait magistral.

Madame O'Connell, qui fait très-bien le portrait des autres, réussit le sien encore mieux. On dirait qu'elle le détache de son miroir et le colle sur sa toile, tant il est vrai, spirituel et vivant; ce sont bien là ces deux diamants noirs dans cette figure blanche et ronde, ces mains fines aux doigts rebroussés, qui semblent copiées de Van-Dyck et se trouvent bien réellement au bout des manches de l'artiste; quant au costume, il est de la fantaisie la plus coquette et la plus ingénieuse. Le portrait de madame C. F. est aussi très-beau; celui de M. O'C. se distingue par une force de ton et une largeur de touche extraordinaires; on ne saurait rien voir de mieux campé : c'est à la fois un portrait et un tableau; quant à la ressemblance, elle est parfaite. Non contente de peindre à l'huile, comme Couture et

Ricard, madame O'Connell lutterait avec Cattermole pour l'aquarelle, et égratigne des eaux-fortes qu'on ne distinguerait pas dans le portefeuille, à moins d'en être prévenu, de celles de Rembrandt, de Diétrich et de Boissieu.

Puisque nous venons de parler de madame O'Connell, disons que madame de Rougemont ne s'est fiée à personne pour reproduire sa tête pittoresque et caractéristique. Personne, en effet, n'eût mieux rendu qu'elle ses yeux espagnols aux sourcils noirs, son teint d'une blancheur mate, son ovale correct, et ce costume capricieux qu'elle s'est ajusté avec tant de goût.

Notre-Seigneur Jésus-Christ montant au Calvaire, de M. Timbal, est un tableau d'une ordonnance sage, d'un dessin correct, et dont la couleur un peu triste s'allie bien avec la mélancolie sévère du sujet. Le portrait de monseigneur Donnet, cardinal-archevêque de Bordeaux, au mérite de la ressemblance joint celui d'un bel agencement. M. Timbal a drapé à grands plis et avec beaucoup de style la pourpre du prélat; c'est un des meilleurs portraits du salon.

Nous aurions vainement cherché à deviner le nom de l'auteur des *Dernières Larmes* à la simple inspection du tableau, et pourtant nous mettons, sans guère nous tromper, la signature à chaque toile d'artiste contemporain. Eh bien, les *Dernières Larmes* sont de Narcisse Ruy Diaz de la Peña, plus connu sous le nom de Diaz; le livret le dit, il faut croire le livret. — Cinq femmes d'une blancheur blafarde s'élèvent dans un ciel grisâtre, symbolisant nous ne

savons trop quoi, mais si exsangues, si vides, si cotonneuses, qu'on en reste stupéfait. Nous ne sommes pas de ceux qui enferment l'artiste dans le cercle d'une spécialité ; il est bon de faire de temps à autre des voyages de découverte hors de ses habitudes et d'aller jusqu'au bout de soi-même, dût la tentative être malheureuse ; nous ne blâmerons donc pas M. Diaz de son essai, sûrs que nous sommes qu'il va revenir aux charmants petits sujets qui ont fait sa gloire et sa fortune. Son ambition est louable, quoiqu'elle ait été trompée ; mais qu'il ne s'imagine pas qu'il y ait plus de mérite dans une toile de plusieurs mètres que dans un panneau grand comme la main : une pépite d'or vaut un bloc de cuivre.

S'il n'est pas un peintre d'histoire, M. Diaz, bien que la vogue soit à ses nymphes et à ses amours, est un peintre de paysage de la force de Rousseau, de Troyon et de Français. Seulement il néglige ce don précieux et ne s'en sert presque que pour faire des fonds à ses figures : qui mieux que lui, cependant, sait dans un dessous de bois semer sur le gazon les ducats du soleil, y faire tamiser la lumière aux feuilles, plaquer de mousse l'écorce argentée des hêtres, suspendre la rosée aux herbes, habiller de velours l'épaule maigre des roches, entr'ouvrir la broussaille par où passe la biche effarée ou le chien en quête, tracer le chemin creux du bohémien et du braconnier ? Il a fait dans ce genre vingt chefs-d'œuvre dont il ne se soucie guère, car il n'en a pas mis un seul à cette grande Exposition, où chacun apporte ses titres de noblesse, dût-il les aller chercher dans la poudre et l'oubli. — La *Nymphe tourmentée par l'Amour*, la *Rivale*, la *Nymphe*

endormie, les *Présents de l'Amour*, la *Fin d'un beau jour*, sont à coup sûr de charmantes choses, et que les amateurs se sont disputées au poids de l'or ; mais ce ne sont que les variations peut-être trop multipliées d'un thème connu, et qui se répètent d'elles-mêmes sous le pinceau de l'artiste.

M. Diaz vit dans un petit monde enchanté où les couleurs s'irisent, où les rayons lumineux traversent des feuillages de soie, où les objets sont baignés d'une atmosphère d'or ; le ciel ressemble à l'or bleu du col des paons, les gazons se mordorent, la terre scintille comme un écrin, les étoffes miroitent ou s'effrangent en fanfreluches étincelantes, les chairs prennent des tons de nacre de perle ; tout tremble et flamboie comme lorsqu'on ferme à demi ses yeux au soleil et qu'on regarde à travers les cils ; avec une semblable palette, on peut peindre les décors de *Comme il vous plaira* ou du *Songe d'une nuit d'été*, pour un théâtre de fées. Il est donc inutile de chercher à sortir de cette forêt magique où se promènent, les pieds dans la rosée, le front dans la lumière, les pages conduisant les levrettes et les King's-Charles, les gitanas à la jupe constellée d'étoiles, les nymphes égarées par des amours de Prudhon, les baigneuses en quête d'une source à l'eau diamantée pour y plonger leurs corps d'argent, les sultanes jetant leurs tapis de Perse sur le tapis de l'herbe au milieu d'une clairière. — Seulement, que M. Diaz se méfie des cercles tracés par les danses des esprits ; quand on y tombe, on est forcé de valser jusqu'au matin sans en pouvoir sortir.

Il paraît que M. Gigoux ne suit pas sur le calendrier l'or-

dre et la marche des saisons, car il fait venir la moisson après la vendange; mais en peinture l'on peut sans inconvénient prendre les ciseaux avant la faucille, et cueillir la grappe avant de scier l'épi. Qu'importe, si la grappe a une couleur d'ambre ou de rubis, si la gerbe est blonde et ressemble à de l'or? La *Moisson* fait pendant à la *Vendange* exposée au dernier ou à l'avant-dernier Salon. L'artiste, dont les peintures, destinées à orner un monument, ont les dimensions de l'histoire, a transporté la scène aux temps antiques. — C'est toujours là qu'il en faut revenir, quoi qu'on dise ou *quoi qu'on die*, lorsqu'on veut avoir des nus, des draperies, des nobles formes et d'heureux arrangements. Les Grecs ont fait le plus beau rêve de la vie, et depuis bien des siècles nous retournons leur songe. M. Gigoux, qui n'est point un classique forcené, que nous sachions, s'est bien gardé de faire couper ses blés par des paysans ou des paysannes modernes; il a mieux aimé employer de belles filles et de beaux jeunes gens vêtus de courtes tuniques, ou même pas vêtus du tout; il a pu montrer ainsi qu'il savait peindre un torse, ce qui est plus difficile que de peindre un gilet. La *Moisson* est une toile d'une couleur blonde et riche, maintenue dans une gamme de fresque qui fera sur la muraille une heureuse opposition aux tons safranés et vineux de la *Vendange*.

XXVIII

MM. PICOU — JOBBÉ-DUVAL — TOULMOUCHE — FOULONGNE
HAMON — LEULLIER

Il s'est fait autour de M. Gérome un cénacle de délicats et de raffinés, formant dans l'art comme une sorte de petite Athènes, et dont M. Hamon est le coryphée : le *Combat de coqs* et l'*Intérieur grec* du jeune maître qui, d'un vaillant effort, s'est élevé jusqu'à la grande toile du *Siècle d'Auguste*, sont les types et les chefs-d'œuvre du genre. MM. Picou, Jobbé-Duval, Toulmouche, Foulongne, appartiennent à cette catégorie. Ils rappellent, toute proportion gardée, les *poetæ minores* de l'Anthologie grecque, esprits charmants, ingénieux, subtils, mais qui ne vont guère au delà de l'élégie, de l'odelette ou de l'épigramme, ou bien encore les graveurs de pierres fines qui mettent une bacchanale dans un chaton de bague; ils ont horreur de tout ce qui est vulgaire, à effet, et la vigueur leur semble presque de la brutalité. Ils peignent en sybarites couronnés de roses, avec une palette d'ivoire, dans des ateliers pompéiens, ayant sur une table de

bois de citre Anacréon, Théocrite, Bion, Moschus, André Chénier, dont volontiers ils s'inspirent : à défaut des hétaires antiques, de Plangon, de Bacchis, d'Archenassa, les filles de marbre et les dames aux camellias, sûres de leur beauté, viennent furtivement poser pour eux, et ôtent en leur faveur l'épingle de leurs draperies de cachemire. Le grossier modèle à tant la séance leur répugnerait. Ils se sont composé ainsi un monde coquet, parfumé, fleuri, où ils se complaisent et dont ils ne veulent pas sortir. En effet, rien n'est plus agréable que ce gynécée aux colonnes de marbre peintes de minium jusqu'à mi-hauteur, aux murs de stuc revêtus d'arabesques, aux pavés de mosaïque, aux caisses de lauriers-roses et de myrtes que rafraîchit le jet d'une fontaine, tout peuplé de belles jeunes femmes et de jolis enfants. Cependant, de même qu'on se prend à souhaiter un loup parmi les moutons de Florian, parfois on désire un paysan du Danube parmi toutes ces élégances et ces mollesses. Ce boudoir gréco-parisien, imprégné d'ambre et de musc, finit par vous entêter, et l'on voudrait ouvrir la fenêtre pour respirer l'odeur du feuillage chargé de pluie, l'arome du foin vert, ou même tout bonnement la salubre senteur de l'étable; mais nous avons un principe, celui d'admettre la fantaisie de l'artiste et d'accepter ce qu'il nous donne. Demander au pommier pourquoi il ne produit pas de pêches, et au jasmin pourquoi ses fleurs ne sont pas bleues, nous a paru de tout temps une sotte question, et nous nous en sommes toujours abstenu, quoique la critique ne se fasse pas faute de semblables interrogations. — Nous

n'exigerons donc pas des Hercules de peintres qui n'ont voulu faire que des nymphes.

M. Picou a débuté par un grand tableau représentant *Cléopâtre sur le Cydnus*, où il y avait d'excellentes choses, et dont nous avons rendu compte autrefois, en augurant bien de l'avenir du jeune artiste; — une autre toile, *Cléopâtre essayant de séduire Octave*, se contenait encore dans les conditions historiques, bien que le soin extrême des accessoires et la recherche archéologique du détail y annonçassent une tendance particulière à un genre spécial. Depuis, M. Picou s'est laissé aller à sa nature; il a quitté la muse sévère de l'histoire pour sacrifier aux Grâces faciles, et il a peint une foule de petits tableaux charmants, un peu mièvres, peut-être, mais ayant gardé du style sous leur afféterie.

On dirait que M. Picou a travaillé à Pompéia, dans la maison de Diomède ou du poëte tragique, avant que les cendres et les boues du Vésuve n'eussent enseveli cette ville, si miraculeusement retrouvée dans son suaire; il semble avoir passé tout une vie antérieure à faire danser sur les fonds rouges ou noirs ces nymphes aux crotales d'or qui animent si voluptueusement les murailles de la cité morte, tant ces sujets d'antiquité familière lui sont naturels. *L'Amour à l'encan* semble sorti du musée des Studj de Naples.

L'Amour est à vendre; un marchand d'esclaves le tient par les ailes, ainsi qu'un oiseleur ferait d'un oiseau qu'il aurait pris pour le montrer à ses pratiques. « Regardez comme il est blanc, frais et potelé; comme il a de jolis che-

veux blonds frisés, et comme il sourit à travers son air penaud. — N'ayez pas peur, mesdames, il ne vous piquera pas, il est désarmé; j'ai ses flèches, son carquois et son arc, que je donne par-dessus le marché. » Les acheteuses ne manquent pas. Voici d'abord une délicieuse blonde qui se soulève sur son lit de repos, et caresse de son regard chargé de molles convoitises « l'oiseau qui n'a plume qu'aux ailes; » elle est demi-nue, et sa blancheur laiteuse fait ressortir la peau bronzée d'une brune aux cheveux d'ébène, à l'œil passionnément noir, qui couvrira certainement l'enchère; derrière ce groupe s'avancent curieusement les têtes de quelques jeunes filles espiègles et désireuses, de celles qui chuchotent leur secret à l'oreille des Vénus de marbre.

Une autre femme un peu plus mûre, — une madame Firmiani d'Herculanum, — vêtue d'une tunique blanche et d'un pallium rose, est assise sur un fauteuil et jette à l'Amour un regard de connaisseuse. Deux vieilles, non de ces vieilles libertines dont Aristophane fait de si cruelles peintures et qu'il montre plâtrées d'onguents et imbibées d'essence comme des cadavres prêts pour le bûcher, mais deux belles vieilles, aux bandeaux d'argent, aux rides encore gracieuses, conservant dans leurs plis les passions de leur jeunesse, s'avancent une bourse à la main. Qui l'emportera? nous l'ignorons; pourtant nous avons bien peur que le marchand ne fasse plus de cas de l'argent que de la beauté ou de la tendresse. Mais l'Amour a des ailes, et s'il ne se trouve pas bien dans sa cage, il saura bien en ouvrir la porte et s'envoler.

La *Moisson des Amours* nous fait voir des jeunes filles cherchant dans les blés, non des bluets et des pavots pour s'en faire des couronnes, mais bien de petits Amours tout heureux de se laisser prendre.

Tout cela est finement dessiné, arrangé avec goût, d'un ton harmonieusement pâli, mais un peu mince : plus de solidité ne nuirait pas au charme.

Nous connaissions déjà le *Jeune malade*, de M. Jobbé-Duval, et nous le revoyons avec plaisir; le sujet est tiré de ce beau poëme d'André Chénier, dicté par les muses de Sicile, — *Sicelides musæ*, — inspiratrices de Virgile. Qu'elle est charmante, cette jeune fille, debout près du malade qui se cache la figure avec un mouvement un peu imité de l'*Antiochus* de M. Ingres, lorsqu'il voit passer Stratonice près de son lit! Il ne lui manque que quelques tons roses pour animer sa chair de marbre grec, presque de la même couleur que sa draperie de statue; mais sa lèvre fine et pure est digne de prononcer les vers antiques du poëte nouveau qui disait en se touchant le front : « Pourtant, j'avais quelque chose là ! »

« Ami, depuis trois jours tu n'es d'aucune fête,
Dit-elle. Que fais-tu? Pourquoi veux-tu mourir?
Viens, et formons ensemble une seule famille;
Que mon père ait un fils, et ta mère une fille. »

L'*Oaristis* est une églogue qu'avouerait Théocrite, et qui, comme tous les beaux vers, prête à la statuaire et à la pein-

ture. Jobbé-Duval en a fait un joli tableau. Pradier en eût tiré, comme d'un bloc de Pentélique, un délicieux groupe. Un berger hardi entraîne au fond des bois une jeune fille timide que Diane ne protégera pas contre Vénus, et dont il dénoue la ceinture virginale d'une main audacieuse. Transportez un tel sujet dans les mœurs modernes; mettez Montmorency à la place de Tempé, faites un étudiant du berger, une grisette de la nymphe, et vous avez une gravelure : — quelques touffes de lauriers, un berger grec, une belle fille en tunique, rien n'est plus chaste; vous voilà dans la pure sphère de la beauté idéale. Les amants sortent du bois, et le jeune homme murmure à l'oreille de la jeune femme confuse le dernier vers de la pièce d'André Chénier.

Les anciens affectionnaient les toilettes, — c'est un sujet qui revient à chaque instant, avec mille variations gracieuses, sur les amphores, les patères et les vases étrusques. M. Jobbé-Duval nous fait assister à la *Toilette d'une fiancée*.

La fiancée, assise sur un fauteuil, occupe le centre de la composition. — Sur sa chevelure, d'un or roux, une compagne courbe en couronne une branche d'oranger; elle-même en tient un petit rameau dans ses mains. — Ses beaux pieds, blancs et polis comme l'ivoire, s'allongent sur un escabeau au-devant du cothurne que leur présente une jeune esclave accroupie; une tunique à petits plis fripés drape son beau corps virginal; autour, les amies tiennent, l'une une écharpe blanche, l'autre une cassette renfermant des bijoux; celle-ci un bracelet, cette autre quelque objet de parure; une cinquième, appuyée contre la porte, semble vouloir em-

pêcher le fiancé d'entrer; sur le devant, des enfants (sans doute les petits frères de la fiancée) fourragent les fleurs d'une corbeille; au fond, la mère fait fumer l'encens propitiatoire à l'autel des dieux domestiques. Cette scène est rendue avec cette délicatesse raffinée qui caractérise l'école des néo-grecs, dans une couleur tendre et comme évanouie, très-agréable à l'œil; les draperies sont ajustées avec un goût charmant; les têtes très-jolies, quoique arquées par une *smorfia* qui dégénère parfois en moue et donne l'air boudeur à des visages gracieux. Nous avons bien envie de chercher une petite querelle archaïque à M. Jobbé-Duval, ce pur athénien. La fleur d'oranger et le voile blanc n'étaient pas en usage dans la toilette des fiancées antiques. L'hymen portait jadis un bouquet de marjolaine et un flamméum de couleur jaune; c'est toujours ainsi qu'on le représente.

M. Toulmouche a deux tableaux, la *Terrasse* et la *Leçon*, — dans la manière de M. Hamon, — des sujets familiers travestis à la grecque et perdant ainsi ce qu'ils pourraient avoir de vulgaire. Sur une terrasse festonnée de feuillages, une mère fait poser un enfant dont un artiste esquisse le portrait; deux jeunes femmes se penchent avec curiosité sur l'ouvrage du peintre; un bambin se hausse, pour voir, sur la plante de ses pieds. — La *Leçon* est conçue dans le même système. Ces deux petites toiles ont du charme, et sont d'une couleur moins abstraite que les autres productions du cénacle.

Le *Printemps*, de M. Foulongne, les *Hétaïres*, de M. Garipuy, peuvent aussi se rattacher, quoique moins directe-

ment, au cycle néo-grec. Mais, sans nous arrêter plus longtemps aux nuances d'une même pensée, arrivons à M. Hamon, dont les tableaux ont obtenu un succès de vogue aux salons derniers. — Personne n'a oublié cette charmante idylle de *Ma sœur n'y est pas*, un délicieux badinage qui, deux mille ans plus tôt, eût été suspendu, par les Athéniens les plus délicats, sous le portique de la pinacothèque des Propylées, où figuraient les ouvrages d'Euphranor, d'Apelles, de Protogène et de Timanthe; les deux petits bambins cachent toujours leur sœur avec le même aplomb, et la fillette regarde du même œil naïf et malicieux le jeune garçon qui la vient demander; les papillons, traversés par des épingles continuent à battre des ailes devant la statuette de terre cuite, et le scarabée traîne patiemment son fil; sur les collines de marbre du fond voltige encore la poussière grise de l'Attique. Le voile de gaze qui couvrait le tableau ne s'est pas déchiré; on l'aperçoit comme jadis à travers une trame transparente; mais quelle grâce enfantine et tendre, quelle poésie retrouvée, quelle simplicité dans la manière! *Ce n'est pas moi!* fait une sorte de pendant à *Ma sœur n'y est pas!* Des enfants ont brisé une figurine; vainement ils ont essayé d'en recoller les morceaux; le méfait ne peut être celé; une sœur un peu plus âgée, ouvrant la porte sans bruit, s'avance au milieu de la bande prise en faute. Un « Ce n'est pas moi » général sort comme un refrain de chœur de toutes ces petites bouches roses ingénûment fausses. Qui a cassé la statue? — C'est la poupée, à preuve qu'on lui a donné le fouet pour la punir. M. Hamon, qui aime les enfants, a eu beau

rougir les fesses de bois de l'innocente; ces mensonges-là ne peuvent pas prendre; mais ils sont si gentils, ces iconoclastes à peine sevrés, qu'on ne les châtiera pas de leur crime; la bonne sœur leur gardera le secret, ou la mère pardonnera.

C'est une bizarre composition que l'*Amour et son troupeau*; l'idée en est prise d'une très-belle pièce de vers de M. Leconte de Lisle, un poëte qui n'admet pas que le grand dieu Pan soit mort, et ne sait toucher avec son plectrum d'or que la lyre d'ivoire de l'antiquité. L'Amour s'est fait un fouet de son arc, et chasse devant lui la pâle bande des amants malheureux, tous ceux et celles dont le saut de Leucade, le lacet ou le poison ont fini les peines; les trahis, les délaissés, les rebutés, les difformes, et la procession s'allonge jusqu'à l'horizon : dans ces ombres grisâtres, on croit vaguement reconnaître des figures célèbres, Sapho, le Tasse; mais tout est si vaporeux, si flou, si perdu, qu'on ne distingue rien précisément; le défilé passe comme un rêve.

Un des tableaux les mieux réussis de M. Hamon, a pour titre les *Orphelins* : deux jeunes filles vêtues de noir travaillent à quelque ouvrage de broderie; l'une a laissé tomber son bout de guipure sur ses genoux, l'autre enfile son aiguille. Un marmot, aussi en deuil, se dresse sur un tabouret pour l'embrasser; n'allez pas croire, d'après cette description sommaire, à quelque scène de misère et de désolation. — La grâce n'abandonne jamais les Grecs, et M. Hamon n'a pas dépassé cette rêverie mélancolique qui prête un charme de plus à la beauté : les jeunes filles sont

dans une chambre où tout révèle le luxe; des fleurs s'épanouissent au-dessus d'un vase au milieu de la table, et la douleur s'est changée en souvenir attendri; il ne faut pas d'ailleurs contrister le bambin.

La *Comédie humaine*, cette bizarre composition, garde toujours son secret : nul sphinx n'a encore deviné son énigme. Où la scène se passe-t-elle? on ne sait. Que veut dire ce théâtre de Guignol antique, où Bacchus, l'Amour et Minerve remplacent Polichinelle, le Diable et le Commissaire? Comment la petite marchande de violettes du boulevard Italien se trouve-t-elle mêlée à Homère, à Socrate, à Eschyle, au grand Alexandre, à Dante, à Shakspeare, à Molière, et aux personnages les plus illustres? A quel but tendent ces synchronismes qui font se rencontrer hors du temps et de l'histoire des figures étranges, dont les significations se contredisent? M. Hamon ne l'a pas expliqué, et nous n'avons pas la prétention de le faire. — Ce tableau, tel qu'il est, fait rêver; on s'y obstine comme à une charade dont le mot vous échappe; mais si l'esprit n'est pas satisfait, l'œil s'amuse de cette cohue de têtes dont plusieurs sont charmantes, surtout celles des enfants.

Sont-ils fins et naïfs, ces enfants qui, sous la garde d'une vieille femme, s'amusent à faire des jardinets, et plantent des herbes et des fleurs dans un monticule de sable amassé par leurs mains roses! M. Hamon peint l'enfance avec une grâce prud'honesque; nul ne saisit mieux que lui l'allure chancelante, les poses comiques et les petits airs fûtés des babies, en leur gardant, toutefois, le charme antique : on

dirait qu'il a pillé la cage de la marchande d'Amours d'Herculanum.

Maintenant, après l'avoir loué comme il le mérite, supplions M. Hamon de vouloir bien mettre, lorsqu'il peint, un peu de couleur au bout de son pinceau. Ses toiles sont à peine couvertes; ses tons vont s'atténuant de plus en plus : c'est le rêve d'une ombre. Nous ne demandons pas une pâte épaisse, un truellage de bleu, de jaune et de rouge; mais, s'il continue de la sorte, il finira par disparaître ou exposer des panneaux d'une entière blancheur, comme on dit en style d'opéra-comique. Au delà de l'extrême sobriété, il y a le néant. Il est bon d'être délicat, mais il faut exister, même au prix d'un peu de grossièreté. Les esprits, lorsqu'ils veulent se faire voir, sont obligés de prendre une apparence matérielle.

Si nous ne nous trompons, l'*Affiche romaine* est un des premiers tableaux de M. Hamon, et ce n'est pas un des pires. Le sujet est traité avec cette ingéniosité un peu laborieuse, que nous préférons, pour notre part, à la banalité facile. Sur le mur extérieur d'un cirque est écrite, avec cette rubrique rouge dont étaient peints les combats de gladiateurs qui retardaient l'esclave d'Horace, une annonce de spectacle historiée, en manière de vignette, de deux lions accroupis sur un cadavre, et ainsi conçue : « Citoyens romains, aux lions les chrétiens! La clémence de l'invincible Dioclétien l'ordonne : Polycarpe, Juste, Eudore, Cymodocée, Démodocus, Félix, ses trois fils et les esclaves à lui, Ariston et toute sa famille, Octavie-Caroline, Acyndine, Auguste qui est sol-

3.

dat, Zoé qui est esclave, Symphorose, Urbain et sa femme, Léon capitaine, Nicostrate qui fut proconsul, ayant osé dire qu'ils sont chrétiens, seront livrés aux bêtes dans l'amphithéâtre, le jour de la naissance de notre empereur éternel. — *Nota*. L'entrée est accordée aux esclaves. »

Il y a foule devant l'affiche. Un jeune Romain, sur l'épaule duquel s'appuie une belle jeune fille avec une grâce câline, épèle les caractères sanglants et semble réfléchir sur la composition du spectacle. — Au bas du mur, une vieille marchande d'oranges, refrognée comme un dragon des Hespérides, est accroupie à côté des fruits d'or dont quelques écorces gisent çà et là. Derrière le groupe principal se pressent des hommes, des enfants, des jeunes filles mangeant des grappes de raisin, et le peuple s'engouffre dans les vomitoires. Par l'arcade d'une voûte, on aperçoit le ciel bleu et une portion de cirque déjà fourmillant de monde.

Par Hercule! voilà la représentation qui commence. Si M. Hamon nous retient aux bagatelles de la porte, M. Leullier nous jette en plein cirque : les chrétiens sont livrés aux bêtes, comme le promettait l'affiche. Les belluaires ont levé les grilles des antres souterrains; toute la ménagerie barrit, rauque, rugit, hurle et miaule au grand soleil; les lions de Barca, les tigres du Gange, les panthères de Numidie, les hippopotames du Nil, les éléphants d'Éthiopie se ruent sur les chrétiens; ils broient, éventrent, déchirent, écrasent; le sang coule à flots, et le peuple applaudit; c'est un pêle-mêle affreux de monstres et de cadavres; des mares rouges s'étalent sur le sable, et les bêtes féroces, ivres de carnage et re-

trouvant leurs antipathies naturelles, s'attaquent entre elles avec une surexcitation furieuse; l'éléphant secoue des pendeloques de léopards accrochés à ses oreilles, et l'ours échange des soufflets avec un lion sur un tas de chairs humaines broyées. Le tableau de M. Leullier est très-spirituellement placé au-dessus de l'*Affiche romaine* de M. Hamon. Le programme est fidèlement rempli. — Les *Chrétiens livrés aux bêtes* ont fait un grand effet lors de leur apparition, et obtinrent un succès que l'artiste, malgré tout son talent, n'a pu rencontrer depuis. Après le cirque, tout paraît fade.

XXIX

M. CAMILLE ROQUEPLAN

Nous ne pensions pas, lorsque nous regardions les *Filles d'Ève* et l'*Antiquaire* de Camille Roqueplan à l'Exposition universelle, que notre rendu compte dût contenir une nécrologie, et l'éloge destiné au vivant servir d'épitaphe à une tombe. Encore un de disparu! Il avait, depuis longtemps, reçu l'atteinte mystérieuse, et sous un air d'enjouement il languissait et dépérissait; l'air salubre de Pau lui avait rendu, pour quelques années, une santé trompeuse,

et ses amis ont pu le croire sauvé. Vain espoir, qu'a démenti une crise suprême! Quoique la science eût prévu une telle fin, la mort, même attendue, semble si brusque, qu'on a éprouvé à cette nouvelle une surprise douloureuse. Eh quoi! ce talent si jeune, si frais, si charmant, si aimé, interrompu ainsi, au plus beau de sa carrière! Tant d'intelligence, d'esprit et de grâce perdus à tout jamais! pas même le temps d'achever cette toile ébauchée sur le chevalet, de réaliser ce projet de composition, de signer ce dessin commencé! Il semble que plus d'années dussent être accordées sur la somme générale de la vie à ces natures d'élite qui les marquent par des œuvres dignes de mémoire. Ne trouvez-vous pas que Titien, malgré ses quatre-vingt-dix-neuf ans, est mort bien jeune?

Camille Roqueplan était élève d'Abel de Pujol et de Gros. Il ne ressemble guère ni à l'un ni à l'autre de ses maîtres: — à vrai dire, les gens bien doués n'ont d'autre professeur qu'eux-mêmes, et ils ne prennent à l'atelier que des recettes et des procédés matériels, qu'ils modifient bientôt à leur usage. Lorsqu'il sortit de l'école, — c'était le temps de la grande insurrection romantique: Eugène Deveria, qui, depuis, s'était retiré de la lice et se console dans la religion d'un chagrin inconnu, arrivait jeune et superbe avec sa *Naissance de Henri IV* et se posait comme un Paul Véronèse français; Ary Scheffer, alors coloriste, précipitait les femmes du Souli du haut de leur rocher; Louis Boulanger attachait Mazeppa au dos du cheval indompté; E. Delacroix faisait mordre aux damnés les bords de la barque du Dante;

Decamps lançait la patrouille turque à travers les rues de Smyrne; Bonnington rayait les vitres de Chambord avec le diamant de François Ier; Poterlet brossait ses chaudes esquisses; Barye hérissait la crinière de son lion; Préault échevelait son beau groupe de la *Misère*. Il régnait dans les esprits une effervescence dont on n'a pas idée aujourd'hui : on était ivre de Shakspeare, de Gœthe, de Byron, de Walter Scott, auxquels on associait les gloires naissantes de Lamartine, de Victor Hugo, d'Alfred de Vigny, d'Alfred de Musset; on parcourait les galeries avec des gestes d'admiration frénétique qui feraient bien rire la génération actuelle.

A l'étude des grands maîtres vénitiens et flamands, dédaignée sous le règne de David, on joignait celle de la nature; on cherchait le vrai, le neuf, le pittoresque, peut-être plus que l'idéal; mais cette réaction était bien permise après tant d'Ajax, d'Achilles et de Philoctètes. Camille Roqueplan, sans entrer dans aucun cénacle, épousa de cœur les nouvelles doctrines et se fit bientôt sa place au soleil. — Aux premiers moments de sa fureur contre le poncif classique, la jeune école semblait avoir adopté la théorie d'art des sorcières de Macbeth sur la bruyère de Dunsinane : « Le beau est horrible, l'horrible est beau. » Roqueplan ne prononça pas la formule sacramentelle et resta fidèle à la grâce, dont le romantisme, à ses débuts, fit peut-être trop bon marché. Quand tous voulaient être formidables, gigantesques et prodigieux, il se contenta d'être charmant. Là fut son originalité; du reste, il se montra, autant que personne, nouveau, inattendu, plein de hardiesse. — Cet éternel mou-

lin de Watelet, battant de sa roue une eau savonneuse au milieu d'un maigre bouquet d'arbres, ce fut Camille Roqueplan qui le démolit : il lui opposa le moulin de Hollande, à collerette de charpente, se dressant au milieu d'une plaine verte coupée de canaux, et se détachant sur un de ces ciels gris, si fins et si lumineux dans leur douceur, dont il eut tout de suite le secret ; nul, mieux que lui, ne sut faire fuir jusqu'à l'horizon les lignes plates des Campines, où se dérouler la volute d'écume de la mer sur une plage sablonneuse. Jusque-là, l'on n'avait rien vu de pareil, et il peut être regardé comme un des aïeux de notre jeune génération de paysagistes, si vraie, si forte, si variée, dont hier encore il était le contemporain : cela maintenant paraît tout simple, peindre des arbres, des terrains, des eaux, tels qu'ils sont dans la nature !

Mais alors la nature n'était pas de bon goût ; les feuilles se découpaient sur un patron connu, les rochers avaient une coupe consacrée, les eaux tombaient d'une urne de pierre ; — on peut retrouver en province les vestiges de ce style dans les anciens papiers de salle à manger. Le moulin de Watelet, que nous citions tout à l'heure, semblait déjà un peu bien romantique à MM. Didault et Bertin. Vous voyez ce qu'il fallait de courage et de talent pour rompre avec des habitudes si profondément enracinées. Par bonheur, à travers ses audaces, Camille Roqueplan gardait toujours le charme, et il fut le moins contesté de « nos jeunes modernes, » pour nous servir de l'expression de Sainte-Beuve dans les notes de *Joseph Delorme*.

La *Marée de l'équinoxe*, tirée d'une scène de l'*Antiquaire* de Walter Scott, la *Mort de l'espion Morris*, empruntée aussi à un roman de l'illustre baronnet, l'*Épisode de la Saint-Barthélemy*, sujet puisé dans la *Chronique de Charles IX* de Mérimée, furent à peu près les seuls tableaux dramatiques de C. Roqueplan; bien que ces trois toiles renferment d'éminentes qualités, elles sont peut-être les moins originales de l'artiste: il était peintre avant tout, à prendre le mot en sa plus rigoureuse acception: l'intérêt ne consistait pas pour lui dans telle ou telle anecdote plus ou moins adroitement mise en scène, mais bien dans la grâce de l'arrangement, dans l'harmonie de la couleur, dans le bonheur de l'exécution. Il faisait de l'art pour l'art: excellente doctrine, quoi qu'on en ait pu dire, et il ne se souciait de rien prouver, sinon qu'il était un maître.

Il le fut, en effet, en des genres bien divers: il peignit le paysage aussi bien que Flers et Cabat et avant eux; la marine, comme Bonnington et E. Isabey, avec un accent particulier; puis, comme ce n'était pas un de ces esprits qui répètent indéfiniment la formule une fois trouvée, il s'engagea dans plusieurs sentiers pris et quittés tour à tour, où sa trace est restée empreinte. Il se fit Hollandais avec Nestcher, Metzu, Mieris, et se composa un de ces riches intérieurs aux portières de damas des Indes, aux tables à pieds tors recouvertes de tapis de Turquie, aux buffets et aux crédences sculptés, qu'aimait à caresser leur pinceau patient; il entassa sur les rayons des porcelaines du Japon, des verres de Venise, des grès armoriés, des choppes d'ivoire, des groupes

de bronze, des magots en jade et en pagodite, des idoles mexicaines, des missels à fermoirs de cuivre, tout le capharnaüm bizarre de la curiosité, et produisit ce chef-d'œuvre qu'on nomme l'*Antiquaire* et qui a été acheté 30,000 fr. à la vente de la galerie de monseigneur le duc d'Orléans. Par exemple, aucun Hollandais n'aurait su comme lui, dans le *Van Dyck à Londres*, retrousser cavalièrement un feutre, arrondir une plume, friper une jupe de soie, faire miroiter une veste de velours et sourire de roses visages entre des grappes de cheveux blonds. Quelle couleur heureuse, et gaie, et transparente! Quelle élégance facile malgré tout le soin de l'exécution! Mettez au milieu du musée d'Amsterdam les *Hollandais souscrivant en 1658 au profit des inondés*, ils seront là chez eux et supporteront les plus dangereux voisinages.

Entre ces tableaux et le *Lion amoureux* il n'y a aucun rapport. — On dirait, sans la grâce qui le signe, l'œuvre d'un autre artiste; c'est une peinture transparente, argentée, frappée de reflets lumineux, un prodige de clair-obscur qui tient de Prudhon et de Corrége : le sage le plus farouche tendrait ses griffes aux ciseaux de cette blonde, type charmant à joindre aux Omphale, aux Dalilah et aux Hérodiade.

Roqueplan a peint aussi, dans cette manière, une *Madeleine au désert*. Elle est si jolie, si jeune, si fraîche, qu'elle doit être installée d'hier « *in foraminibus petræ, in caverná maceriæ.* » La pénitence n'a pas encore eu le temps de creuser ses belles joues et de flétrir ses formes attrayantes que laisse voir une draperie de velours glissée sur ses genoux,

l'aimable peintre ne pouvait prendre la sainte pécheresse qu'à ce moment-là ; Ribera nous l'eût montrée les yeux caves, la bouche noire, les pommettes saillantes, la poitrine décharnée, ravinée comme un lit de torrent par les macérations, n'ayant pour tout vêtement qu'une broussaille de cheveux incultes ou qu'un bout de sparterie effilochée. — C'eût été plus vrai sans doute et plus catholique ; mais nous préférons la Madeleine de Roqueplan.

Qui n'a lu et relu avec délices dans les *Confessions* de Jean-Jacques Rousseau l'histoire de mesdemoiselles Gallet, le passage du gué et la cueillette des cerises? Roqueplan a traité ces deux sujets : les toiles de l'artiste valent les pages du prosateur, c'est tout dire ; rien n'est plus naïvement coquet, plus adorablement jeune. — Comme on comprend Rousseau, et qu'on voudrait jeter du haut de l'arbre ses lèvres, au lieu de cerises, sur le sein de ces belles filles ! Ici la façon est toute différente : l'huile prend une fleur de pastel.

Nous arrivons à une époque décisive de la vie de l'artiste : déjà frappé du mal dont il est mort, il était allé demander des forces à l'air tiède du Midi. Ranimé pour quelque temps par cette atmosphère pleine de soleil et de souffles balsamiques, il reprit la palette, et son talent fit peau neuve.

Nous écrivions en 1847, en voyant les *Espagnols des environs de Penticosa*, le *Visa des passe-ports*, les *Paysans de la vallée d'Ossau*, le *Ravin* : — « Ce changement complet de manière est un événement grave et singulier dans la vie d'un artiste, surtout lorsqu'il n'implique aucune dé-

cadence, aucune pente au maniérisme: arriver du coquet au simple, du spirituel au vrai, du pétillant au lumineux, du gracieux au fort, c'est un bonheur rare, et il est bien des peintres, dont le passé ne vaut pas celui de M. Camille Roqueplan, à qui l'on pourrait souhaiter bénévolement une bonne maladie qui les envoie passer deux ans aux Pyrénées, en tête-à-tête avec la nature. Avec cette intelligence parfaite du coloris, qui ne lui a jamais fait défaut, M. Camille Roqueplan se baignant dans les ondes de cette lumière aveuglante des pays chauds, a compris que ce n'était ni par du jaune, ni par de l'orangé, ni par des tons dorés et cuits au four qu'il parviendrait à rendre cet éclat tranquille, cette lueur implacablement blanche du ciel méridional. Il a eu le courage de ne pas rendre avec du roux ce qui était gris, et avec du bitume ce qui était bleuâtre, — chose bien simple en apparence, mais qui constitue tout un art nouveau. »

La *Fontaine du grand figuier*, la *Vue de Biarritz*, sont des chefs-d'œuvre de solidité, d'éclat et de lumière, les murailles de Decamps n'ont pas une blancheur plus étincelante. Camille Roqueplan, tout en peignant des paysans au teint hâlé, aux vestes de gros drap, aux pieds chaussés d'alpargatas; des paysannes portant des cruches sur la tête, ou traînant quelque marmot pendu au coin de leur tablier, sait dégager de ces natures rustiques le côté élégant et gracieux; il leur donne la beauté qui leur est propre; il dessine sous le capuchon écarlate des têtes qui, pour être vraies, n'en sont pas moins jolies; chez lui, les haillons ont mêmes du charme.

Si ses forces ne l'eussent pas trahi, il eût fait de la grande peinture avec le même succès : c'était son rêve. Il regrettait de dépenser son talent en une foule d'œuvres éparpillées, et ce fut pour lui un bonheur d'exécuter chez M. Darblay trois grands panneaux représentant des paysages animés de figures en costume Louis XV, pour la décoration d'une salle à manger. Il fit aussi quelque figures allégoriques au palais du Luxembourg, d'une couleur claire et mate, rappelant la douceur tranquille de la fresque et se soutenant à côté des peintures de Delacroix. Simple et modeste, tout occupé de son art, il ne sollicita jamais des travaux qu'on se fût empressé de lui accorder. Il obtint une seconde médaille en 1824, une première en 1828, la croix de chevalier de la Légion d'honneur en 1831, celle d'officier en 1852 : récompense bien méritée ! Son dernier tableau, les *Filles d'Ève*, ne fait pas soupçonner que le pinceau allait échapper à la main qui peignait ces jeunes femmes coquettement costumées et mordant à belles dents aux pommes de l'arbre de science. Roqueplan laisse des cartons pleins d'études, d'esquisses, de dessins, de croquis, qu'il nous a été permis de feuilleter et qui témoignent de cet esprit chercheur, toujours en quête, toujours éveillé, oubliant la maladie par l'étude, et les défaillances du corps dans la contemplation de la nature.

En perdant Camille Roqueplan, l'école française a perdu un de ses coloristes les plus fins, les plus clairs, les plus lumineux ; un peintre charmant qui avait su, chose rare, introduire l'art dans la grâce et cacher un travail sérieux sous

une facilité épanouie. Ces tableaux si gais, si vifs, si spirituels, si amusants pour l'œil, sont de vrais tableaux de maître, et la postérité les reconnaîtra pour tels.

XXX

MM. J.-F. MILLET — BRION — BRETON — LELEUX — HÉDOUIN
SALMON

L'école française offre une admirable variété ; les genres les plus différents y sont cultivés avec un égal succès. De petits groupes reliés à un chef, ou plutôt à une idée commune, s'en vont, chacun de son côté, explorer le domaine immense de l'art, qui se compose de la nature et de l'idéal : les délicats, couchés sur des lits antiques dans leur impluvium pompéien, peignent comme des ombres légères les souvenirs presque effacés de la Grande-Grèce ; tandis que les rustiques, le sac au dos, chaussés de forts souliers et le bâton à la main, quittent la ville, entrent dans les chaumières, suivent les bœufs au labourage, et assistent aux travaux des champs, préférant à la blancheur marmoréenne des Vénus le hâle vigoureux de la faneuse. Ceux-ci se penchent avec Meissonier sur des panneaux microscopiques,

réduisant Chardin à la proportion d'un dessus de tabatière ; ceux-là suivent la caravane dont Marilhat et Decamps sont les chameliers en chef ; d'autres écoutent le biniou sous les arbres du Bocage, et se rendent en pèlerinage à Saint-Anne d'Auray ; sans compter les enfants perdus qui s'isolent dans leur caprice. Toute voie est tentée, et sur les pas de ces esprits si divers la critique a bien du chemin à faire.

Aujourd'hui, nous allons quitter la sandale athénienne pour le sabot du valet de ferme, et le pavé de mosaïque pour le fumier de basse-cour. Nous commencerons notre revue champêtre par le tableau de M. Jean-François Millet, *Un paysan greffant un arbre.* Bien différent des maniéristes en laid qui, sous prétexte de réalisme, substituent le hideux au vrai, M. Millet cherche et atteint le style dans la représentation des types et des scènes de campagne. Son *Semeur*, exposé il y a quelques années, avait une grandeur et une noblesse rares, quoique sa rusticité ne fût atténuée en aucune manière ; mais le geste par lequel le pauvre travailleur envoyait au sillon le blé sacré était si beau, que Triptolème guidé par Cérès, sur quelque bas-relief grec, n'eût pas eu plus de majesté. Pourtant un vieux chapeau de feutre tout roussi et tout déteint, des haillons terreux, une chemise de toile grossière, formaient tout son costume. Le coloris était sobre, austère jusqu'à la tristesse ; l'exécution solide, épaisse, presque lourde, sans aucun ragoût de touche. Cependant ce tableau faisait éprouver la même impression que le commencement de la *Mare au Diable* de Georges Sand, — une mélancolie solennelle et profonde.

Le *Paysan greffant un arbre* est une composition d'une extrême simplicité, qui n'attire pas les regards, mais les retient longtemps lorsqu'ils se sont une fois fixés sur elle. Au milieu d'un verger, dont une chaumière occupe le fond, un homme, vêtu d'un gilet de tricot et d'un pantalon de grosse étoffe, insère la greffe dans l'incision d'un jeune tronc d'arbre coupé à mi-hauteur, avec tout le soin que demande cette délicate opération. A côté de lui une corbeille posée à terre contient les choses nécessaires à son travail ; sa femme, ayant un nourrisson au bras, le regarde d'un air intelligent et grave. La femme n'est pas jolie, certes ; la beauté des paysannes passe vite aux fatigues de la vie rurale, mais il y a dans sa tête une expression pensive et touchante, dans sa pose une grandeur tranquille, et le coin de son tablier relevé lui fait une draperie dont le pli souple et bien jeté se pourrait tailler dans le marbre. L'homme, tant il sent l'importance de ce qu'il fait, a l'air d'accomplir quelque rite d'une cérémonie mystique et d'être le prêtre obscur d'une divinité champêtre ; son profil sérieux, aux lignes fortes et pures, ne manque pas d'une sorte de grâce triste, tout en gardant le caractère paysan ; une couleur sourde et comme étouffée à dessein revêt cette scène de ses larges teintes où ne papillote pas un seul détail et enveloppe les personnages comme un épais tissu rustique. Que l'art est une singulière chose ! Ces deux figures mornes sur ce fond grisâtre, accomplissant un fait vulgaire, vous occupent et vous font rêver, lorsque les idées les plus ingénieuses adroitement rendues vous laissent froid comme

glace. C'est que M. Millet comprend la poésie intime des champs : il aime les paysans qu'il représente, et dans leurs figures résignées exprime sa sympathie pour eux ; le semage, la moisson, la greffe, ne sont-ils pas des actions saintes, ayant leur beauté et leur grandeur? Pourquoi des paysans n'auraient-ils pas du style comme des héros ! Sans doute M. Millet s'est dit tout cela, et il fait des géorgiques peintes où, sous une forme pesante et une couleur assombrie, palpite un mélancolique souvenir virgilien. — Tout rustique qu'il est, l'antiquité lui est familière ; n'avait-il pas débuté par un *OEdipe détaché de l'arbre*, un sujet historique et grec, mais traité, il faut l'avouer, avec une originalité des plus farouches !

Nous aimons beaucoup le talent de M. Brion : quoiqu'il peigne habituellement des scènes prises à la vie des campagnes, il ne croit pas nécessaire, pour être vrai, d'habiller d'informes magots de haillons sordides ; il va chercher dans la Forêt-Noire des types d'une élégance robuste et des costumes d'une singularité pittoresque. — Sa *Fête-Dieu*, sa *Fontaine miraculeuse*, sont des toiles d'une grâce charmante. Le *Train de bois sur le Rhin* et l'*Enterrement dans les Vosges* marquent un grand progrès chez le jeune artiste et, sans vouloir décourager son avenir, nous doutons qu'il fasse jamais mieux.

Une croix de pierre, sur laquelle s'allonge un maigre Christ gothique, est enguirlandée de la base au sommet par de jeunes paysans et paysannes en habits des dimanches : ce ne sont que couronnes de bluet, de coquelicot et d'églantine ; le divin supplicié et son gibet disparaissent presque

sous les fleurs : — c'est la Fête-Dieu, et une foi naïve a vidé, pour cette solennité, la corbeille de la Flore champêtre.

La fontaine miraculeuse filtre goutte à goutte d'une roche que surmonte une statuette de la Vierge, à demi masquée par des bouquets de fleurs artificielles, des couronnes en moelle de sureau et en papier d'argent, des ex-voto de bois ou de cire, représentant des bras, des jambes, des cœurs, et autres parties du corps dont la guérison est due aux vertus de la source. Une jeune femme, accompagnée de son mari, apporte son petit enfant au teint pâle, qui semble trembler la fièvre et redouter le contact glacé de l'eau ; une fillette guide par la main une vieille aveugle, dont les yeux éteints se tournent du côté de la sainte Vierge : la tête de la jeune femme et celle de la petite fille sont charmantes, et les pittoresques costumes du pays badois relèvent encore leur beauté.

Rien n'est plus sinistre que l'*Enterrement dans les Vosges* : la neige a recouvert les pentes roides de la montagne de son linceul glacé, et le cercueil noir glisse sur le chemin blanc, suivi des parents, dont le cortége raye d'une ligne sombre le fond neigeux du morne paysage. Cette bière, descendant comme un chariot de montagne russe vers la fosse qui doit l'engloutir, produit un effet saisissant.

L'on se ferait une fausse idée des trains de bois du Rhin par ceux que l'on a pu voir descendre la Seine, accoudé sur le parapet d'un pont. Les trains de bois du Rhin sont de véritables îles flottantes, portant une population de bateliers, des villages de cahutes, des approvisionnements

comme un vaisseau de guerre, et jusqu'à des bœufs vivants
qui attendent leur tour d'être dépecés à côté des quartiers
de viande saignants suspendus à des perches. Des rames gi-
gantesques, pareilles à celles des galères de *della Bella*, ma-
nœuvrées par trois ou quatre hommes robustes, dirigent
la masse prodigieuse à travers les bas-fonds du Rhin, sous
l'œil vigilant d'un pilote assermenté. — Conduire un train
à bon port est un art qui se perd, et ceux d'aujourd'hui
n'ont plus les dimensions énormes qu'on leur donnait
autrefois lorsqu'on faisait descendre d'un seul coup une
forêt de sapins, de la montagne au fleuve. Le tableau de
M. Brion représente une vérité poétique et bizarre, un de
ces longs serpents de madriers, se déroulant sur l'eau verte
du Rhin. A l'arrière, les rameurs se penchent sur leurs avi-
rons. Plus loin se groupent des figures aux attitudes variées
et aux costumes pittoresques ; la perspective est parfaite-
ment observée : l'eau ruisselle avec une fluidité rapide, for-
mant de blancs remous contre les poutres, et les nuages
gris du ciel font valoir les tons vifs des gilets et des vestes.
La touche de M. Brion est nette, franche, spirituelle ; son
pinceau écrit bien ce qu'il veut, et accuse chaque détail
avec une précision certaine. Ce jeune artiste possède
un très-fin sentiment de couleur, et le don de trouver dans
la vie ordinaire le côté singulier. — En outre, croyez que,
s'il rencontre au long d'une haie, dans un bois, sur la mar-
gelle d'une fontaine, une jolie paysanne, il saura bien la
rendre plus jolie encore, dût-il la débarbouiller d'une ou
deux couches de hâle.

M. Breton a exposé trois tableaux excellents : les *Glaneuses*, les *Petites Paysannes consultant des épis*, le *Lendemain de la Saint-Sébastien*.

La moisson est finie et les pauvres glaneuses ramassent sur les sillons hérissés de chaume l'épi tombé de la gerbe du riche. Elles se suivent à la file, ces Ruth qui probablement ne trouveront pas de Booz à la fin de leur journée, quoiqu'elles soient aussi belles que la glaneuse biblique, avec leur chemise trouée et leurs jupons à pièces, dans l'atmosphère d'or qui les baigne. Un garde champêtre, la plaque au bras, la pipe à la bouche, les surveille bénignement ; plus loin, les oiseaux s'abattent et picorent quelques grains restés à terre : ne faut-il pas que tout le monde vive!

Les *Petites Paysannes*, consultant des épis dans un champ de blé qu'étoilent quelques bluets et coquelicots de leurs étincelles d'azur et de flamme, ont des têtes pleines de grâce et de malice naïve.

Il y a un vif sentiment du grotesque dans le *Lendemain de la Saint-Sébastien*. — Ce jour-là, les confrères archers se rendent de cabaret en cabaret, enseignes déployées, ayant à leur tête des musiciens travestis. Le musicien coiffé d'un bonnet à grelots, qui frappe d'une main la grosse caisse et de l'autre froisse des cymbales fêlées, est campé et peint de main de maître ; ses acolytes ne sont pas moins désopilants. Ce sont des fantoches et non des caricatures ; du Callot mélangé de Knauss, sans le moindre Biard : l'action est comique, mais la peinture est sérieuse.

Nous voudrions dire beaucoup de bien de M. Adolphe

Leleux, qui a débuté par des ouvrages si vrais, si fermes, si sains et s'est posé dès l'abord comme le chef de l'école rustique. Par malheur, depuis trois ou quatre ans il semble se négliger et ne peindre que de souvenir. Ses formes deviennent vagues, sa touche s'amollit et se fait pelucheuse, et pourtant il avait un tempérament de peintre des plus robustes; son champ de foire, ses enfants conduisant des oies, ses poules et coqs, ses jeunes pâtres menant leurs bêtes aux champs, n'ont pas cette âpre saveur rurale, cette rusticité mâle et solide qu'il eût données autrefois à de pareils sujets. M. A. Leleux, qui est jeune, peut se guérir facilement; il faut pour cela qu'il aille se planter, avec boîte et palette, devant une chaumière sur le seuil de laquelle fume un paysan appuyé, ou file une femme en cornette, ayant un enfant pendu à son jupon, et qu'il copie la chose tout bêtement, et il fera, nous n'en doutons pas une minute, un tableau égal à ses meilleurs : deux ou trois doses de nature le remettront tout à fait. Ce talent sincère ne peut exister hors du vrai absolu : rare privilége, le faux lui est impossible.

M. Armand Leleux a groupé autour d'une fontaine de jolis costumes de la Suisse allemande; sa *Manola* a bien le type espagnol, non le type espagnol de romance, mais le type qu'on rencontre à chaque pas à Madrid, dans le quartier de Lavapies et au jardin de las Delicias; ses *Forgerons* présentent un piquant effet de lumière, quoique les ombres soient d'un noir par trop opaque. — On dirait que dans cette toile M. Armand Leleux s'est souvenu d'un sujet analogue traité par Lenain. *Dans les bois, Récréation mater-*

nelle, l'*Entretien*, sont d'agréables cadres où se retrouvent les qualités habituelles de l'auteur.

La *Moisson à Chambaudoin*, de M. Edmond Hédouin, est peut-être d'une dimension trop grande pour le sujet; une toile plus petite eût concentré les groupes un peu diffus des travailleurs; le mouvement des hommes qui empilent les gerbes sur la charrette est très-vrai; l'air joue bien autour des personnages, et l'horizon fuit avec légèreté. — Seulement la touche nous a semblé un peu molle, défaut qui ne se retrouve pas dans les *Scieurs de long*, une des bonnes choses qu'ait faites le jeune artiste. — Nous ne parlons pas ici du portrait de madame la comtesse de ***, ce n'est pas le lieu dans ce compte rendu.

Constatons l'avénement du dindon, que la peinture avait dédaigné jusqu'ici, nous ne savons trop pourquoi. — M. Salmon lui a donné des lettres de noblesse dans son joli tableau de la *Gardeuse de dindons*. Est-ce Peau-d'Ane qui mène paître son troupeau emplumé, ou tout simplement une gentille paysanne que n'épousera aucun prince? Peu importe! Le dindon, ce paon noir, est réhabilité; il peut aller maintenant de pair avec les oies, les canards, les poules, les ânes, les chèvres, les vaches et les cochons, qui ont leurs peintres ordinaires.

XXXI

M. MEISSONNIER

On a dit de la nature : *Maximè miranda in minimis.* C'est un mot qu'on peut appliquer à M. Meissonnier. Quoique l'espace qu'il couvre au Salon soit bien petit, la place qu'il occupe dans l'art est grande; sa signature imperceptible au bas de ses cadres microscopiques vaut celle de quelque maître que ce soit, et il n'est pas de cabinet qui ne s'enorgueillisse de posséder un de ses étroits panneaux. M. Meissonnier peut affronter dans les galeries le voisinage des Metzu, des Miéris, des Gérard Dow, des Netscher et des Hollandais les plus précieux; non qu'il les ait imités ou copiés, mais parce qu'il les égale en perfection. Cette planche d'or sur laquelle sont fixés comme des émaux les sept ou huit chefs-d'œuvre qui composent son exposition, il faudrait la couvrir plusieurs fois de billets de banque pour l'emporter, si aucune de ces fines peintures appartenait encore à l'artiste.

La *Rixe* a été achetée par l'Empereur et offerte en présent à S. A. R. le prince Albert. C'est le plus grand tableau qu'ait

jamais produit l'auteur, et il est, par rapport à ses autres œuvres, dans la proportion des *Noces de Cana*, de Paul Véronèse, aux toiles du Salon carré ; les figures n'ont pas moins de six pouces de haut et sont peintes avec une énergie et une maestria singulières : l'homme dont la colère injecte les veines, gonfle les muscles, marbre la joue de plaques violentes, et qui s'efforce de s'échapper de l'étreinte de ses compagnons pour s'élancer sur son adversaire, a une incroyable furie de mouvement ; l'autre s'apprête à le bien recevoir et se pièté carrément pour soutenir l'assaut. Les costumes indiquent le milieu du seizième siècle, et le lieu de la scène est un de ces cabarets d'honneur fréquentés par les spadassins, les pipeurs de dés et les mauvais garçons de toute sorte, où les épées sortent à chaque instant du fourreau, et où il coule autant de sang que de vin ; les murailles sont nues, et le plancher grisâtre disparaît sous la boue apportée de tous les coins de la ville par les batteurs de semelles, pratiques du coupe-gorge. Rien n'est plus féroce et sinistre que cette rixe de sacripants dans ce taudis : les amis qui cherchent à les séparer ont, malgré leurs bonnes intentions, des mines qu'on n'aimerait pas à rencontrer au coin d'un bois ou à l'angle d'un carrefour. Tout cela est peint par méplats, par facettes, avec une force de touche remarquable. Quoiqu'il finisse beaucoup, M. Meissonnier n'est jamais rond ni léché ; il pousse le rendu aussi loin que possible, mais sans tomber dans ce poli d'ivoire qui charme le bourgeois et choque l'artiste : il sait rester large jusque dans ses plus petits tableaux

Les *Bravi*, exposés au salon de 1852, peuvent être aussi classés pour la dimension parmi les tableaux d'histoire de M. Meissonnier. Deux bandits en embuscade contre une porte attendent la victime désignée à leurs coups : l'un se penche en avant et semble écouter des pas lointains ; l'autre, le fer dégaîné, s'apprête pour sa besogne sanglante, avec la tranquillité d'un tueur émérite. A en juger d'après le costume, ces dignes personnages doivent être à la solde de quelque Borgia ou de quelque Alphonse d'Este. Cette scène, très-bien composée, a le rare mérite d'être dramatique sans action. On tremble pour le malheureux qui va déboucher par cette porte, et sentir, au moment où il s'y attend le moins, l'acier froid pénétrer dans sa poitrine. Certes il n'y a pas de pitié à attendre de ces gaillards ; — ils doivent avoir de la probité à leur manière, et tenir à gagner leur argent en conscience. Les mains sont très-bien dessinées et peintes, et le bas bleu du premier bravo, qui ne rejoint pas ses chausses, laisse voir un genou parfaitement étudié. M. Meissonnier pourrait, s'il le voulait, peindre des personnages grands comme nature, il sait à fond son anatomie, et s'il se restreint à de petits cadres, c'est qu'il ne lui faut pas beaucoup de place pour montrer un grand talent.

Assurément la *Rixe* et les *Bravi* sont des œuvres du premier mérite, mais elles sortent un peu de la manière habituelle du peintre, et nous leur préférons peut-être le *Jeune homme travaillant*. Les artistes qui ne peuvent faire un tableau sans remuer toutes les histoires, toutes les mythologies, toutes les légendes, tous les systèmes philosophiques,

ne s'aviseraient pas d'un tel sujet; et cependant quel charme intime vous retient devant ce jeune homme qui écrit, penché sur sa table au milieu de livres et de paperasses, établi dans un bon fauteuil, au milieu d'une chambre ancienne, où le jour arrive par une fenêtre à volet articulé! Il semble qu'on soit transporté en plein dix-huitième siècle. Une tapisserie passée, représentant quelque sujet biblique, s'encadre vaguement au fond dans des boiseries brunes de ton; de bons vieux livres, à reliures en veau et à tranches rouges, sont éparpillés çà et là; le fauteuil a des pieds de biche, et les moindres accessoires portent le cachet du temps. Le jeune homme est habillé comme pouvait l'être Diderot ou Jean-Jacques, et sans doute il travaille à quelque article pour l'*Encyclopédie*. — Qu'on étudierait bien dans cet intérieur si calme, si tranquille, si patriarcal, où l'âme des aïeux semble habiter encore! Quelle incroyable finesse dans cette petite tête illuminée en dessous par les reflets du papier! quel fini précieux sans sécheresse, quelle réalité profonde et quel sentiment vrai de la nature!

Le tableau intitulé la *Lecture* n'est pas moins remarquable : un homme debout près d'une fenêtre tient un livre et lit. Il n'y a rien de plus, en vérité; mais quelle merveille! Le costume du personnage est celui du milieu du dernier siècle; on dirait que M. Meissonnier a déjà vécu à cette époque, tant il la possède familièrement. Que de parties d'échecs il a dû jouer au café Procope avec le neveu de Rameau pour savoir ainsi quels plis font ces habits à la française qu'on ne porte plus, comment s'épate au milieu des

épaules le nœud noir du crapeau, et s'agrafe au genou la boucle de marcassète. Seulement, avant de revenir sur terre, il a eu soin de ne pas boire à la coupe qui fait oublier les existences précédentes.

S'il sait ménager le jour doux des intérieurs, si favorable à la peinture, M. Meissonnier ne craint pas la lumière diffuse et l'éclat vif du soleil. Dans les *Joueurs de boules sous Louis XV*, il a transporté hardiment au grand air son monde de figurines lilliputiennes ; les arbres détachent leurs feuillages d'un vert printanier sur un petit ciel bleu pommelé de blanc ; les personnages, en manches de chemise pour la plupart, sont d'une couleur claire et gaie ; aucune teinte rembrunie pour faire repoussoir, — nul artifice, — un jour franc luit partout, jetant à peine une ombre grise sur le sol ; les peintres savent combien il est difficile de produire de l'effet dans de pareilles conditions. M. Meissonnier a résolu ce problème. Sont-ils actionnés au jeu ces bonshommes de quelques centimètres de hauteur ! Suivent-ils le parcours de leur boule avec une attention pleine d'anxiété ! Quelle joie chez celui qui gagne, quel désappointement chez celui qui perd ! Comme les spectateurs s'intéressent à ces péripéties diverses ! En regardant le tableau l'on se passionne comme eux, et, par une singulière illusion d'optique, l'on se croit au Cours-la-Reine en 1750, tant la scène est réelle. Où diable M. Meissonnier trouve-t-il ces tricornes retapés, ces bons grands gilets, ces culottes en vis de pressoir, ces bas chinés et ces souliers à boucles, et surtout ces physionomies dont le type a disparu ? L'explication que nous avons don-

née tout à l'heure nous paraît encore la plus possible. L'exécution des *Joueurs de boules* dépasse comme finesse tout ce qu'on peut imaginer : les têtes ne sont pas grandes comme le quart de l'ongle, et rien n'y manque ; l'on distingue les paupières, les plis des joues, l'âge et l'expression du personnage.

Le *Jeu du tonneau* est encore plus étonnant ; il faudrait le regarder à la loupe pour en saisir les imperceptibles perfections. — Comment, même avec la pointe du pinceau de martre le mieux aiguisé, a-t-on pu peindre ces figures microscopiques, qu'auraient étudiées Swammerdam et Leuvenhoek, avec un grossissement de sept ou huit cents fois, sans les brouiller ou les effacer à chaque touche ? Ce qu'il y a de plus singulier, c'est que ces atomes sont traités largement et ont la tournure la plus magistrale.

Quelle jolie chose encore que l'*Homme dessinant!* mais cette fois, nous rentrons dans des dimensions possibles. C'est un tableau que l'on peut voir à l'œil nu. Un homme assis devant un chevalet, sur un tabouret bas, copie un dessin, en tournant le dos au spectateur ; le costume appartient au dix-huitième siècle, si cher à M. Meissonnier et qui lui porte toujours bonheur. — Ces sujets familiers, qu'il répète avec des variantes, sont très-recherchés des amateurs ; c'est peut-être là que l'artiste est le plus véritablement lui-même. Avec une table à pieds tors, un fauteuil, un bout de tapisserie, ou quelque autre accessoire, il fait un tableau charmant de ce qui ne serait qu'une étude sous un pinceau moins habile.

M. Meissonnier n'est pas de ceux qui inscrivent de longues légendes au livret ; le premier motif venu lui suffit pour faire un chef-d'œuvre ; le *Jeune homme qui lit en déjeunant* montre qu'il n'y a pas besoin d'anecdotes bien compliquées pour intéresser le public lorsqu'on sait peindre : ce jeune homme lit et mange de si bon appétit, qu'il fait plaisir à voir, avec son volume ouvert à côté de son assiette et son verre à demi plein de vin où la lumière enchâsse un rubis. Quel est le livre qui l'absorbe ainsi ? Est-ce un roman, un poëme, un traité scientifique ? Nous l'ignorons, quoique nous ayons tâché de regarder par-dessus son épaule.

Les portraits de madame et de mademoiselle M..., ne sont pas de simples reproductions des modèles. — Le fond historié fait de ces portraits un tableau : on sait avec quel art merveilleux M. Meissonnier peint les tapisseries : verdures de Flandre, hautes et basses lices à personnages. Il en a tendu une derrière ses figures, et de ce champ tranquille et doux se détachent madame et mademoiselle M..., avec une fidélité qui dépasse de beaucoup celle du daguerréotype. La mère et la fille travaillent à quelque ouvrage de broderie qui ne les occupe pas tellement qu'elles ne puissent lever les yeux vers le spectateur, et présenter leurs têtes de pleine face : les mains, dans une pose compliquée et difficile, sont très-bien dessinées, mais avec une exactitude un peu maigre : les phalanges, indiquées par méplats, manquent de chair et s'accusent trop nettement ; il y a aussi dans les figures quelques tons rouges qui devraient être atténués ; car c'est la première fois, si nous ne nous

trompons, que M. Meissonnier peint des figures en costume moderne, et les modes actuelles nous paraissent l'avoir gêné un peu, quoique l'ajustement de madame et de mademoiselle M... soit très-simple et sans nul colifichet : une robe comme Eisen et Gravelot les chiffonnent dans leurs illustrations de la *Nouvelle Héloïse* lui eût coûté moins de peine.

Nous regrettons que M. Meissonnier n'ait pas mis dans son cadre un de ces buveurs de bière qui aspirent avec un flegme si hollandais la fumée de leur longue pipe de terre blanche, une jambe croisée sur l'autre, à côté d'un pot de grès au couvercle d'étain luisant, et que Brauwer, Ostade et Craësbeke seraient fiers d'avoir fait. — Sans doute, il n'a pu l'obtenir des possesseurs de ses chefs-d'œuvre.

M. Meissonnier est un maître que l'on peut citer dans son genre après Ingres, Delacroix et Decamps ; il a son originalité et son cachet ; ce qu'il a voulu faire, il l'a fait complétement. Il possède les qualités sérieuses du vrai peintre : le dessin, la couleur, la finesse de la touche et la perfection du rendu. Tout prend une valeur sous son pinceau et s'anime de cette mystérieuse vie de l'art, qui ressort d'une contre-basse, d'une bouteille, d'une chaise, aussi bien que d'un visage humain. Quoiqu'il puisse sembler ne pas avoir de compositions dans le sens vulgaire du mot, comme au point de vue pittoresque il arrange ses tableaux ! comme il sait choisir le pupitre, le tabouret, le papier de musique, le livre, la table, le chevalet ou le carton, selon la figure qu'il représente ! Quelle harmonie entre les accessoires et

le personnage, et quelle pénétrante impression de la scène ou de l'époque obtenue sans effort! Dans un genre où trop souvent l'on se contentait de la propreté et de la patience de l'exécution, il a apporté le dessin sévère, la force de couleur et la vérité profonde du maître. Les seuls défauts qu'on pourrait relever chez lui, c'est de prendre en général des points de perspective trop rapprochés et de ne pas faire flotter assez d'atmosphère autour de ses personnages : cela produit des lignes ascendantes désagréables, et fait venir les fonds en avant; mais par combien de mérites ces légères taches ne sont-elles pas rachetées! quel soin parfait, quelle conscience méticuleuse, quel travail incessant! Quand un tableau sort des mains de M. Meissonnier, c'est, à coup sûr, qu'il ne peut être poussé plus loin. Et, en effet, il peut alors défier le monocle de l'amateur le plus difficile, et aller s'accrocher tranquillement au mur entre les maîtres précieux, rares et recherchés.

XXXII

MM. GENDRON — PENGUILLY-L'HARIDON — POUSSIN
DEHODENCQ — BONVIN

Il est difficile de faire des catégories bien délimitées dans une exposition où le caprice individuel a tant de part. Tou-

jours quelque œuvre échappe à la classification et demande à être traitée séparément : les anciennes dénominations d'histoire, de genre et de paysage, qui répondaient autrefois à tous les besoins de la critique, ne suffisent plus aujourd'hui. Aussi, sans nous soucier de les ranger par ordre bien exact, ce qui serait impossible, nous allons prendre les tableaux comme ils viennent, et pour ainsi dire au hasard de nos promenades à travers les salles et les galeries du Musée de l'avenue Montaigne.

Nous commencerons par le *Jour du dimanche*, scène florentine du seizième siècle, de M. Gendron. — M. Gendron, quoique son nom ne soit hérissé d'aucune consonne germanique, semble avoir reçu le jour au delà de ce Rhin qui berce, au murmure des légendes, le reflet des burgs et des cathédrales dans ses eaux vertes comme la mer du Nord où elles se rendent ; le rayon bleu que le clair de lune allemand projette sur les poésies d'Uhland, de Novalis et de Henri Heine argente sa peinture ; il excelle à condenser en un gracieux brouillard les ombres phthisiques des jeunes filles tombées avec les feuilles de l'automne, les âmes fidèles s'embrassant sur l'herbe épaisse des cimetières, les esprits aux ailes de phalène prenant leurs ébats nocturnes dans les clairières des forêts : nul ne sait mener mieux que lui la ronde des wilis au bord du lac que le nénufar glace de ses larges feuilles, et nouer par leurs mains pâles ces fantômes de danseuses tourbillonnant derrière une gaze de brume bleuâtre avec un délire froid et une volupté morte ; il trouve, pour la robe des nixes à l'ourlet toujours mouillé,

des tons de lis d'eau, et pour leur chevelure humide, de glauques ruissellements d'or vert ; il fait briller, parmi une écume d'argent sur la volute des vagues, le corps de nacre des ondines abandonnant au roulis leurs tresses mêlées d'algues marines : rien n'est plus vaporeusement suave, plus délicieusement idéal, plus fantastiquement crépusculaire. Cependant M. Gendron peut sortir, lorsqu'il le veut, de cet extra-monde où voltigent des formes diaphanes, et quitter cette forêt magique aux arbres d'azur, aux gazons diamantés, aux étangs où Phœbé sème les paillettes de son éventail, aux clairières où les sylphes éclairés par les feux follets lisent Achim d'Arnim, Lamotte-Fouqué et Clément Brentano ; le soleil ne fait pas évanouir son talent comme il dissipe les fantasmagories de la nuit ; — le *Tibère à Caprée*, les charmantes peintures murales représentant les *Heures*, qui décorent un des salons de la Cour des comptes, prouvent que M. Gendron se débarbouille de son clair de lune lorsqu'il le faut, et qu'il a sur sa palette les couleurs de la réalité aussi bien que celles du rêve ; le *Jour du dimanche* est éclairé par une pure et blonde lumière toscane qui éblouirait les elfes, les kobolds et les gnomes.

N'est-ce pas San-Miniato, ce but d'excursion du peuple florentin, que représente le lieu de la scène ? Il nous semble reconnaître l'architecture de l'église ; et d'ailleurs ne voilà-t-il pas là-bas, au fond, dans la brume lumineuse d'un beau jour d'été, le dôme de Santa-Maria dei Fiori et le beffroi du palais ducal ?

Au milieu du tableau, comme la reine de la fête, une

jeune fille est assise, vêtue de blanc, parmi ses compagnes, auprès d'un puits monumental festonné de feuillages et de fleurs ; des jeunes gens debout chantent quelque villanelle ou madrigal, en s'accompagnant de la mandore et du rebec ; des fillettes cueillent des églantines pendant que leurs amies, plus raisonnables, écoutent la douce musique. Devant le groupe, sur un tapis turc, un flacon d'aleatico clissé de jonc, des fruits blonds et vermeils — toute une frugale collation champêtre — étalent inutilement leurs couleurs séduisantes ; l'amour, la jeunesse et la poésie ne songent guère à manger. Un autre groupe, un peu plus âgé, symbolyse les joies tranquilles de la famille en ce jour de repos ; une jeune mère allaite son nourrisson et sourit à un autre enfant, tandis que l'époux, étendu près d'elle et fatigué du travail de la semaine, fait la sieste avec délices. Un peu en arrière, des hommes murs causent gravement entre eux des affaires publiques : peut-être Machiavel est-il au nombre des interlocuteurs, il aimait ces conversations avec le populaire. Plus loin, une de ces compagnies d'archers, si fréquentes au moyen âge, s'amuse à décocher des flèches contre une cible ; d'autres jouent tout simplement aux boules.

Il y a dans cette scène une sorte de gaieté dominicale qui contraste avec la mélancolie habituelle de M. Gendron. Nulle langueur allemande, nulle rêverie romanesque ; tout ce monde s'amuse sans arrière-pensée, et jouit paisiblement de la beauté du jour. Les costumes sont d'une coquetterie charmante, et les têtes ont bien le caractère de l'époque.

De Florence, sautons à Tréguier, et suivons le *Sonneur de biniou* de M. Penguilly, qui marche, accompagné de son élève, sur un petit chemin à travers la lande hérissée de genêts et d'ajoncs. Comme il s'applique! comme il enfle sa joue! comme il souffle et donne de grands coups de coude à la peau gonflée d'air placée sous son bras, ce brave apprenti en musique, réglant ses accords sur ceux du maître! Avec l'ardeur qu'il y met, il sera bientôt en état de faire danser les gars et les filles aux assemblées et aux pardons. Par exemple, nous ne garantirions pas qu'il ne s'échappe quelques sons faux de son outre; mais qui y prendra garde à travers le trépignement de la ronde? Ces deux figures sont peintes avec cette finesse étudiée et cette intime vérité locale qui caractérisent M. Penguilly-l'Haridon; le paysage est excellent dans sa teinte mate et claire.

Une *Vedette gauloise* nous reporte au temps de l'invasion romaine, à l'époque de la Gaule druidique, lorsque Hésus, Teutatès, Irminsul et autres dieux farouches régnaient sous les forêts de chêne et voyaient le sang des sacrifices humains couler par la rigole de pierre des dolmens. Le guerrier sauvage est là monté sur son petit cheval échevelé, dont les jambes plongent jusqu'aux jarrets dans l'eau vaseuse d'un étang, au milieu de roseaux qui le cachent à demi. Un casque bizarre, au cimier recourbé comme la corne d'un bonnet de doge, couvre sa tête et presse ses cheveux roux tressés en nattes; une cuirasse de peau d'aurochs où frissonnent quelques plaques de métal, des braies larges, des jambières entourées de cordelettes, complètent

son costume ; homme et monture semblent aspirer les émanations lointaines et chercher à reconnaître le pas de l'ennemi dans la rumeur du vent, le murmure de l'eau et les indéfinissables bruits du silence et de la solitude.

Personne, excepté Adrien Guignet, si malheureusement enlevé aux arts par une mort précoce, n'a mieux compris que M. Penguilly le caractère barbare et truculent du Gaulois primitif ; c'est une véritable reconstitution de race, et l'imagination ne peut plus se figurer nos aïeux d'une autre manière.

Sous ce titre : *Un Inventeur*, l'artiste nous fait assister à la catastrophe qui termina la vie du moine Barthold Schwartz. Ce moine, comme on sait, chimiste, ou plutôt alchimiste, découvrit la poudre, ou du moins son application aux armes de guerre, et périt, dans son laboratoire, victime d'une explosion. Il est difficile de rêver quelque chose de plus formidablement lugubre que cette scène. L'explosion vient d'avoir lieu. Le moine Noir, — c'est ainsi qu'on l'appelait, — gît étendu sur le plancher, parmi des débris fracassés ; à sa tête livide saigne une large plaie ; des fumées tourbillonnent çà et là, et de son froc qui s'allume montent des spirales bleuâtres ; les cornues, les matras, les serpentins, tout a volé en pièces ; des poutres et des madriers rompus jonchent le sol ; les murs, noircis par la poussière du charbon, se lézardent de toutes parts, et l'inventeur sinistre expire au milieu de son invention terrible. Adieu la chevalerie, et les beaux coups d'épée, et les beaux coups de lance ! l'armure d'or du paladin vient d'être faussée à tout jamais ; la poudre, qui a ouvert le crâne du moine

Noir, a tué Roland, le Cid Campeador, Oger le Danois et tous les vaillants de la légende ; c'est maintenant le tour du courage moral et de la valeur anonyme ; le régiment, héros multiple, peut seul, avec sa poitrine nue, lutter contre le nouveau moyen de destruction.

Oublions bien vite cet affreux moine et rendons-nous à l'*Invitation* gracieuse qu'adressent ces gaillards buvant sous la tonnelle à ces cavaliers qui passent. Le pâté de venaison est entamé, le vin luit dans les verres avec des scintillements de rubis et de topaze, et au dessert les bons drilles chanteront quelques couplets libertins ou bachiques. On peut s'accouder quelques minutes auprès d'eux, car ils sont peints très-finement et troussés de façon galante.

Le *Tripot* est un petit tableau qui en dit plus qu'il n'est grand. Un pauvre diable s'est pris de querelle au jeu avec quelque escroc et a reçu un bon coup d'épée au ventre ; au fond, l'on aperçoit le meurtrier qui fuit ; la victime s'affaisse sur un escabeau et tache de son sang les cartes biseautées encore étalées sur la table. Mourir sans secours dans un pareil bouge, c'est dur, l'eût-on mérité.

Certaines petites mendiantes de Procida nous sont restées en mémoire avec leur teint de citron, leurs yeux de bistre, leurs cheveux incultes et leur air hagard et souffreteux ; ces têtes hâves étaient signées Pignerolles et dénotaient un peintre de talent. La *Scène d'inondation dans la campagne de Rome* tient les promesses des *Mendiantes*. C'est de la bonne, solide et franche peinture. Une noire accumulation de nuages encombre le ciel pluvieux ; les eaux débordées

couvrent la campagne de leurs flots jaunes et grossissants; sur un tertre que dominent quelques pans ruinés de murs réticulaires en brique se sont réfugiés des groupes de malheureux poursuivis par l'inondation. Une femme a été retirée de l'eau, et la verdâtre pâleur des noyés couvre sa figure livide; on s'empresse autour d'elle et l'on tâche de la faire revenir à la vie : un pâtre offre sa gourde ; des vêtements sont jetés sur elle pour la réchauffer, mais elle semble retomber dans les bras de l'homme qui la soutient avec une roideur cadavérique.

Sur le devant, des femmes pleurent et se lamentent ; un vieux pifferaro serre contre lui la cornemuse, son gagne-pain, et une petite fille au teint fiévreux et malade ; de pauvres ustensiles de ménage enlevés à la hâte jonchent confusément le sol et ajoutent, par leur désordre, à la désolation de la scène ; au second plan, des hommes font des signaux de détresse, car l'eau monte toujours et va bientôt envahir l'étroite plate-forme.

L'impression du tableau est solennelle et triste : une lumière sourde éclaire à demi les vigoureuses colorations des figures et des costumes, et contraste avec l'éclat ordinaire du ciel italien; cette harmonie étouffée nuit peut-être au succès du tableau, qui n'attire pas les yeux; mais, lorsqu'une fois on l'a distingué, on s'y arrête longtemps et l'on y découvre de très-belles choses. La jeune fille, vue de dos, en corset rouge et à larges manches de toile fenestrées d'entre-deux, est d'un style superbe et a bien la majesté de la contadina romaine. Le pifferaro ne serait pas désavoué par

Léopold Robert; les terrains, les feuillages, les accessoires et les fonds sont exécutés avec beaucoup de force dans une pâte épaisse et robuste.

On peut ranger M. Poussin parmi les bretons-bretonnants les plus fidèles à la vieille Armorique; il aime autant que le poëte Brizeux

> La terre de granit recouverte de chênes,

et il nous arrive du fond du Finistère avec le *Jour d'assemblée* et la *Fête des mendiants*. Le *Jour d'assemblée* a un aspect très-original et très-caractéristique. Qui croirait que des mœurs si pittoresquement bizarres existent à quelques heures de Paris? L'on est vraiment bien bon d'entreprendre de longs voyages à la recherche du costume et de la couleur locale, quand on a tout cela sous la main, dans un département français! Certes, un camp de Palikares, dans les monts de la Chimère, n'aurait pas une physionomie plus étrange que cette assemblée de paysans bretons, dont le costume est, d'ailleurs, presque le même: veste brodée, gilets à passementeries, fustanelle blanche, cnémides serrées aux jambes, ceinture de laine; la coiffure seule diffère. Le chapeau à cône tronqué, orné d'une petite plume de paon, remplace la calotte rouge. Toute cette foule répandue sous les arbres fourmille à l'œil d'une manière amusante, quoique les détails papillotent un peu crûment: les uns vident les pichés de cidre; les autres fument leur pipe; ceux-ci font cuire sur des plaques des sardines ou des galettes de blé

noir; ceux-là causent et mangent; des colporteurs juifs offrent aux femmes les mouchoirs de couleurs éclatantes, les jarretières lamées de clinquant, les chaînes de laiton et les menues merceries qu. ::itent la coquetterie campagnarde.

La *Fête des mendiants* est une coutume aussi touchante que poétique. Le lendemain des noces, l'époux et l'épousée coupent de larges morceaux d'une grande miche à tous les pauvres qui se présentent, et leur servent les reliefs du festin nuptial ; si les mendiants sont hideux, la jeune mariée est charmante; tout se compense, et nous n'avons pas de peine à croire que la demoiselle de noces à qui la vieille bohémienne dit la bonne aventure trouvera un mari avant la fin de l'année.

De l'Espagne, qu'il peignait si bien, M. Dehodencq est passé en Afrique. En effet, de Cadix à Tanger il n'y a pas loin, et il est difficile à un artiste de se refuser cette fantaisie. Nous nous rappelons avec un vif plaisir la *Course de taureaux* et les *Gitanos dans le chemin creux*, exposés aux derniers salons par M. Dehodencq. Il avait admirablement compris l'Espagne, si ignorée encore, et qui cependant offre au peintre tant de types inédits, de costumes pittoresques et de sites merveilleux ; comme elles dansaient en revenant de la fête sur cette route poussiéreuse bordée de cactus et d'aloès, les fauves gitanas au teint de cigare, aux yeux de braise, à la hanche provocante, en tannant de leur pouce la peau brunie du pandéro! Quel feu, quel entrain, quelle verve dans cette maigreur passionnée, dans cette pâleur ardente! — Le *Concert juif chez le caïd marocain* annonce chez M. Deho-

dencq une étonnante aptitude ethnographique, un sentiment profond des races : cette qualité, que développent les voyages, aujourd'hui si faciles avec un peu de loisir et d'argent, était autrefois parfaitement inconnue. Les artistes se contentaient d'un type de convention, et donnaient le même caractère aux Grecs, aux Turcs, aux Espagnols, aux Arabes, aux Allemands, aux Hollandais, celui du modèle à quatre francs la séance qu'ils avaient sous les yeux. M. Dehodencq est tout de suite entré dans l'intimité africaine. Voilà bien la cour aux murailles crépies à la chaux, espèce de puits étincelant de blancheur que plafonne un carré d'azur inaltérable, et au fond duquel, dans une ombre d'une transparence bleuâtre, se tiennent accroupis sur des tapis ou des nattes les bienheureux hôtes de ces mystérieux logis sans fenêtres au dehors ! Le concert glapit, grince et miaule, frappant le rhythme sur le tarabouck, agaçant de ses griffes les nerfs des guitares, et là-haut, sur la terrasse couleur de craie, les femmes, spectres blancs, applaudissent en faisant chevroter dans leur main ce long cri plaintif qui surprend surtout les étrangers, et qui équivaut aux manifestations du dilettantisme après une cavatine d'Alboni.

Les têtes des musiciens juifs sont d'une vérité surprenante ; leurs attitudes si naturelles ont dû être prises sur le vif, — *ad vivum*, — tant ils manient leurs instruments barbares avec des mouvements justes. La couleur est claire, chaude, solide et transparente à la fois, et donne étonnamment l'impression du climat : nous ne pouvons qu'engager M. Dehodencq à poursuivre le cours de ses pérégrinations ; mais

qu'il revienne par l'Espagne.— Tarifa, Ronda, Elche, ont encore bien des sujets de tableaux à lui fournir. Au Maroc, il rencontrera Delacroix, ce qui ne laisse pas que d'avoir son danger : malgré les voleurs, le chemin d'Alhama à Velez-Malaga nous semble plus sûr pour le jeune artiste.

Si M. Dehodencq court la campagne, M. Bonvin ne sort pas de chez lui, *e sempre bene*, tant l'art est ondoyant et multiple. Aux uns, il faut des pays neufs, des types vierges, de larges perspectives d'azur ; aux autres, l'horizon le plus étroit suffit ; un angle de toit surmonté de son tuyau qui fume, une muraille délavée par la pluie, quelques brindilles de maigre verdure : moins que cela encore : un intérieur baigné d'ombre, un âtre de cheminée où chante le grillon, où la bouilloire fait la causette avec le gaz de la bûche. M. Bonvin n'a-t-il pas exposé, il y a quelques années, un tableau charmant représentant un bougeoir avec sa chandelle ? — ni plus ni moins — le suif avait coulé en larges cascatelles le long du cuivre, et c'était tout un petit poëme d'intimité domestique. Chardin, le peintre vanté par Diderot, n'en demandait pas davantage. — La *Cuisinière !* voilà un sujet excellent pour qui sait peindre et donner de la valeur aux choses. Sur un thème semblable les maîtres hollandais ont brodé cent chefs-d'œuvre, et ce n'est pas la première fois que M. Bonvin le traite ; — il y reviendra encore, soyez-en sûr, et il fera bien. Les *Religieuses tricotant* ne sont pas d'une esthétique transcendante, et l'on y découvrirait difficilement un symbole ; mais que ces coiffes sont blanches et jettent un doux reflet sur ces physionomies re-

posées! comme elles travaillent bien, les saintes filles! et comme les longues aiguilles passent activement sous leurs doigts! A quel pauvre aux pieds nus sont destinés ces bas? car ce n'est pas pour elles assurément qu'elles se hâtent ainsi. La *Basse Messe* a l'onction et la simplicité que M. Bonvin sait prêter à ces sortes de scènes. L'architecture, traitée sobrement, laisse leur valeur aux figures agenouillées. — Les portraits de M. F. B. et de mademoiselle H. ont cet accent de nature qui caractérise tous les ouvrages de l'auteur. Après l'éloge vient la critique : M. Bonvin, pour faire large, supprime et simplifie les détails plus qu'il ne le faudrait ; les sujets qu'il traite, vu leur petite dimension, doivent être regardés de près et demandent plus de précision de pinceau, plus de finesse de touche : le sentiment ne suffit pas, l'exécution est indispensable. Les Flamands et les Hollandais savent obtenir l'harmonie sans faire de tels sacrifices, et, dans leurs tableaux admirables, l'accessoire garde son importance et n'est pas escamoté au profit de la figure. Nous engageons donc M. Bonvin à ne pas se contenter de cette manière d'esquisse qui le mènerait peut-être plus loin qu'il ne voudrait.

XXXIII

MM. ROBERT-FLEURY — HAFFNER — MARCHAL — TRAYER

Certes, M. Robert-Fleury a droit au titre de maître; il a fait des ouvrages excellents et qui resteront; mais depuis quelques années il est moins heureux dans ses expositions. Ce n'est pas que son talent baisse, seulement l'artiste est arrivé aux dernières conséquences de sa manière; il se copie et s'exagère lui-même de façon à faire ressortir davantage ses défauts, sans augmenter ses qualités. Arrivé à un certain point de sa vie, sous peine de se répéter, le peintre doit changer de point de vue, et, monté haut, embrasser un plus vaste horizon. C'est là, nous en convenons, une époque climatérique, un passage dangereux qu'on doit redouter de franchir. Cette sorte de rénovation est surtout utile aux artistes qui se sont volontairement enfermés, comme M. Robert-Fleury, dans un cercle restreint de motifs et d'effets. M. Robert-Fleury n'a presque jamais regardé la nature à l'air libre; il a toujours aimé les intérieurs sombres baignés de ténèbres rousses, où se glisse par quelque soupirail

étroit un avare rayon de lumière. Nous ne contesterons pas
ce goût; avec de tels éléments, on peut produire de prestigieux chefs-d'œuvre.

Il y a d'ailleurs de quoi charmer un coloriste dans ces
tons rancis de vieux tableaux, ces blondes fumées devançant le travail du temps, ces sourdes chaleurs du bitume et
de la momie, ces vernis d'or, qui rappellent le clinquant
fauve des harengs saurs, et que Rembrandt semble avoir
dérobés à l'atmosphère des poissonneries d'Amsterdam. Le
Benvenuto Cellini, la *Scène d'inquisition*, le *Colloque de
Poissy en* 1561, les meilleures toiles de M. Robert-Fleury,
pourraient être antidatées d'un siècle, car l'artiste y a mis
d'avance cette patine que les années étalent lentement sur
la peinture : cependant la couleur, quoique ardente, n'y est
pas brûlée, et l'œil se plaît à cette harmonie sobre, vigoureuse et chaude ; mais depuis l'auteur a fait cuire ses tons
jusqu'à les calciner, et produit des tableaux à l'état de carbonisation. Nous le regrettons fort, car M. Robert-Fleury
possède une qualité bien précieuse en art, même lorsqu'on
en abuse, — la force; — c'est une nature robuste et mâle :
qu'il sorte de cette chambre voûtée d'alchimiste ou de torsionnaire, où il se confine, et il verra qu'il existe du bleu,
du rose, du vert, du lilas et d'autres charmantes nuances
bannies de sa palette rougie aux braseros de l'inquisition.

Le *Benvenuto Cellini dans son atelier* est resté une chose
parfaite en son genre; le grand ciseleur florentin est assis
une jambe repliée sur l'autre, le coude au genou et la main
au menton, au milieu de plats, d'aiguières, de statuettes,

de coffrets et de riches orfévreries, dans une pose pleine de style. A l'expression contractée de sa figure hâve et féroce il est douteux qu'il médite un nouveau sertissage de pierrerie ; il songe plutôt à dresser quelque embuscade à un rival détesté ; car Cellini tenait autant du spadassin que de l'artiste, et ne maniait pas moins bien l'épée que le ciselet.

M. Robert-Fleury a bien compris et rendu ce double caractère : il est difficile de se figurer autrement Benvenuto qu'il ne l'a représenté.

La foule se pressait au salon de 1841 devant la *Scène de l'inquisition*. En effet, ce malheureux, dont les pieds liés par des ceps tendaient leurs plantes aux flammes rouges d'un brasier qu'avivaient des fantômes aux noires cagoules, devait impressionner fortement les esprits naïfs. M. Robert-Fleury lui-même croyait avoir trouvé la suprême expression de l'horreur. S'il lisait l'étrange récit d'Edgard Poë intitulé le *Pendule,* il verrait que le génie des Torquemada était bien autrement inventif en fait de supplices, et eût laissé aux vulgaires chauffeurs ce grossier moyen de torture. Notre observation n'empêche pas le tableau d'être peint avec une ardeur sombre et une énergie farouche dignes du sujet.

Il y a dans le *Colloque de Poissy* plusieurs têtes d'un dessin ferme et d'une couleur forte qui ont bien le caractère du temps ; les costumes pittoresques et sévères des assistants sont d'une grande exactitude, et rendus avec une finesse magistralement sobre. — C'est peut-être l'ouvrage le plus

rréprochable de l'auteur, et il rappelle sans trop de désavantage le *Congrès de Munster* de Terburg.

La *Jane Shore*, figure de grandeur naturelle, montre le danger qu'il y a pour les peintres habitués aux cadres de petite dimension de sortir de leurs proportions ordinaires ; les défauts grandissent et sautent aux yeux ; à force de vouloir être solide, M. Robert-Fleury se pétrifie et perd complétement la souplesse de la vie : sa *Jane Shore* n'est pas en chair, mais en porphyre, et semble avoir été faite moins par un peintre que par un graveur en pierre dure. Voilà où peut mener l'abus d'une qualité.

Nous n'insisterons pas sur les *Derniers moments de Montaigne*, et nous arriverons au *Pillage d'une maison dans la Giudecca de Venise, au moyen âge*. Sous le moindre prétexte, dit le livret, on courait au quartier des juifs, on entrait dans leurs maisons, on pillait leurs richesses, et les débiteurs reprenaient les titres de leurs dettes. C'est là un motif qui prête à la peinture. Quelle belle occasion d'effondrer des bahuts, d'ouvrir des cassettes et d'en faire ruisseler le contenu en cascades étincelantes de joyaux, de perles, de monnaies, de buires, de colliers, d'étoffes d'or et d'argent, et d'étaler dans un beau désordre ces mille accessoires, amour du coloriste! M. Robert-Fleury en a profité trop modestement peut-être, et il a fait se ruer au pillage de la maison d'un confrère de Shylock une foule de chrétiens à mines patibulaires et barbouillés d'un bistre fort intense ; au milieu du groupe pillard, une belle fille aux longs yeux orientaux, une Rebecca ou une Jessica, un de ces soleils qui

reluisaient au fond de ces antres d'usure, se tord les mains dans une pose de désespoir. Sur le devant, des débiteurs déchirent des billets et des cédules, moyen commode de solde; au fond, l'on aperçoit au delà du canal un coin du palais des doges. Il y a des morceaux vigoureusement peints dans cette toile; mais cette atmosphère de fournaise a-t-elle le moindre rapport avec ce léger ciel d'azur d'où tombe une lumière d'argent, et sur lequel Paul Véronèse découpe les blanches colonnades de ses architectures? Pourquoi donner ce ton d'incendie à Venise, la ville nacrée et rose, et faire une mulâtresse de la fraîche Vénus de l'Adriatique? M. Robert-Fleury connaît pourtant Venise : il faut croire qu'il l'a vue par un verre jaune.

M. Haffner, lui, est tout l'opposé de M. Robert-Fleury : il aperçoit la nature comme à travers un prisme et nuancée des couleurs les plus brillantes; les teints d'ivoire jauni, les costumes noirs et les fonds de bitume lui feraient peur, et, tout en peignant des bohémiennes ou des paysannes, il fripe leurs haillons épais et les fait miroiter comme des jupes de taffetas; si la joue est trop brûlée par le soleil, il y pose une touche de fard, et jette un peu de poudre de riz sur le bras ganté de hâle. Sa manière rustique a des grâces d'Opéra. Mais comme c'est un charmant coloriste, on lui permet volontiers ces petits mensonges, qui ne nuisent à personne.

La *Récolte du tabac* en Alsace a un aspect bizarre et qui vous désoriente d'abord. Les larges feuilles de la plante, s'épanouissant sur le sol rougeâtre, semblent indiquer un site

tropical; une fille, vêtue d'un costume aux couleurs vives et portant sur la tête un paquet de feuilles cueillies, occupe le centre de la composition, et se détache d'un ciel clair dont quelques tons de turquoise verdissent l'azur; d'autres, courbées vers la terre, avec des attitudes gracieuses, s'occupent à la récolte qui va s'entasser dans un chariot à bœufs placé un peu plus loin. Une cruche en grès, historiée d'ornements bleus, et quelques provisions, s'étalent au premier plan. Tout cela est frais, vif, jeune, heureux, et réjouit l'œil comme un bouquet.

Nous devrions réserver pour une autre catégorie les *Chevreuils surpris*, le *Sanglier ravageant un champ de maïs*. Mais comme M. Haffner n'est pas un *animalier* de profession, nous réglerons tout de suite nos comptes avec lui, sans le mettre avec les Rosa Bonheur, les Jadin, les Palizzi, les Troyon, les Rousseau, autres illustrations du genre. Ses chevreuils surpris ont un mouvement vif et brusque, admirablement saisi; ils s'élancent si tremblants, si effarés, qu'il semble voir leur cœur palpiter sous leur pelage. Le sanglier fait une belle ventrée dans le champ de maïs; il renverse, il broie, il dévore les tiges plantureuses en véritable gourmet; et nous n'avons que des éloges à donner au peintre; mais, pour Dieu! qu'il n'aille pas abandonner les jolies filles pour les vilaines bêtes. Nous aimons mieux un visage rose sous un papillon de dentelle noire, qu'une hure relevée par des crocs formidables, fût-ce celle du sanglier de Calydon.

Nous ne chercherons pas de transition pour passer de

M. Haffner à M. Marchal ; ils se ressemblent si peu que ce serait peine perdue ; mais le lecteur voudra bien nous pardonner ces sauts perpétuels de pensée dans la revue de tant d'individualités différentes. M. Marchal cherche l'idée philosophique — et nous montre un *Retour de bal masqué*, épisode du carnaval de 1854. D'autres se seraient contentés de faire gambader une troupe de masques dans un joyeux tumulte de couleurs et de costumes. Ce n'est que la moitié de sa composition. Au fol essaim du carnaval, aux pierrots et aux débardeurs, il a opposé une grave procession de sœurs de charité qui, les coiffes rabattues, les mains dans leurs manches, sortent deux à deux pour accompagner le Saint-Sacrement qu'on porte à un malade. La lueur blafarde d'une aurore d'hiver commence à bleuir les rues et à faire pâlir les jaunes réverbères, et, à travers la froide atmosphère du matin, les pieuses filles se rendent à leur saint devoir ; les masques s'arrêtent interdits et frappés de respect ; l'ivresse qui jasait sur leurs lèvres épaissies se dissipe ; ils rentrent en eux-mêmes et rougissent de leurs accoutrements ridicules : la sonnette du Saint-Sacrement a fait taire le grelot du carnaval.

Si nos souvenirs sont fidèles, M. Trayer a débuté au salon de 1850-51 par un *Shakspeare à la taverne*, dont le mérite attira notre attention. M. Trayer n'a pas menti aux espérances qu'il faisait naître, mais il semble avoir quitté les sujets épisodiques et fantasques pour rendre la vie réelle moderne dans ses côtés humbles, familiers et doux : — l'*Atelier de couture*, une *Mère*, le *Bain de pieds*, *Excès de*

travail, tels sont les tableaux exposés par M. Trayer. Les sujets, comme on le voit, n'ont rien de bien compliqué, et, pour les trouver, il n'a fallu feuilleter ni histoire, ni légende ; mais l'artiste a su y répandre de l'intérêt. L'*Atelier de couture* représente plusieurs jeunes filles remplissant en silence leur tâche monotone ; l'une coupe, l'autre assemble, une troisième coud, celle-ci enfile son aiguille, celle-là rabat une couture, d'autres repassent ; à la muraille nue sont accrochés des robes faites, des patrons, des baleines et autres menus ustensiles du métier ; les têtes, la plupart jolies, ont une grâce triste et fatiguée, et l'on s'attendrit au sort de ces pauvres filles, qui ne porteront jamais les belles robes qu'elles font. Tout cela est peint avec une morbidesse mélancolique et une vérité qui n'a rien de trivial. *Une Mère* offre un tableau plus riant : dans un intérieur où se fait sentir une modeste aisance, une jeune femme ouvre le pli de son corsage, et, madone du foyer domestique, donne le sein à son petit Jésus ; rien n'est plus chaste, plus tendre et plus charmant ; il y a dans cette toile comme un parfum de pudeur et d'honnêteté. Le *Bain de pieds* est une de ces petites scènes familières qui égayent la maison ; l'enfant, soutenu sous les bras par sa mère, retire avec vivacité du baquet son petit pied que l'eau un peu trop chaude a botté de rose, et fait une grimace mutine la plus adorable du monde. L'*Excès de travail* est un petit drame très-touchant, sans la moindre emphase, et qui en dit plus que bien des scènes mélodramatiques. Dans une mansarde nue, froide et propre, près d'un flambeau dont la chandelle a brûlé jusqu'à la bobèche,

une pauvre fille s'est endormie de fatigue sur son ouvrage ; l'aiguille a glissé de ses doigts, et ses paupières rougies, où depuis bien des heures le sommeil jetait son sable, se sont abaissées après une dernière palpitation ; les traits de la jeune ouvrière sont délicats et purs, quoique l'épuisement se trahisse sous leurs linéaments amaigris, sa mince robe de toile n'a ni déchirure, ni tache : c'est la misère résignée et laborieuse qui lutte courageusement jusqu'au bout. En regardant cette petite toile si simple et si navrante, nous songions que, si elle était gravée, elle ferait une excellente illustration pour cette chanson de la chemise : *The Song of the shirt*, de Thomas Hood, dont le succès fut si prodigieux en Angleterre, et qui résumait en quelques strophes toutes les souffrances et les mélancolies du travail féminin. Dans le tableau comme dans la chanson, pas une seule touche exagérée, pas un seul mot déclamatoire ; Thomas Hood, qui était aussi peintre, s'amusant un jour à dessiner un projet de tombeau pour lui-même, crayonna une simple dalle avec cette inscription : « *Il fit la chanson de la chemise.* » — Nous ignorons si M. Trayer connaît le *Song of the shirt*, mais s'il ne l'a pas lue, il s'est merveilleusement rencontré avec l'auteur anglais, qui, du reste, ne retrouva plus une pareille inspiration.

XXXIV

MM. ISABEY — VETTER — CÉLESTIN NANTEUIL — ANTIGNA

C'est un charmant peintre que M. E. Isabey : il a une couleur chaude, une facilité petillante, un ragoût piquant; sa moindre esquisse, sa plus légère pochade, décèlent l'artiste véritable, et n'ont pas besoin de nom pour être reconnues : chaque coup de pinceau les signe. M. Isabey est original, et il a créé de toutes pièces le microcosme où se déploie son talent; aussi a-t-il eu de nombreux imitateurs. Son cachet distinctif est l'esprit, non qu'il ait jamais fait des calembours en peinture ou cherché des sujets ingénieux et littéraires; loin de là, M. Isabey se contente du premier motif venu : une barque tirée sur la plage, une falaise assaillie par la mer, une vieille rue aux maisons qui surplombent, une officine d'alchimiste, une sortie d'église, un départ pour la chasse, lui suffisent pour produire des tableaux que les amateurs se disputent; mais sous sa touche alerte et vive tout s'anime, tout scintille; rien de gauche, rien de lourd, rien d'épais, rien de bête, tranchons le mot : peints par

Isabey, un alambic, une pierre, un canot, ont l'air spirituel. Sa traduction de la nature n'est jamais plate; il la relève de fantaisie, de caprice et d'entrain. Il a dans sa façon d'appliquer la couleur un brio éblouissant, une verve entraînante, un mordant bizarre; il brûle la toile; sa touche rapide et nerveuse a la certitude d'un parafe à main levée, et donne à chaque objet sa valeur propre, tout en lui piquant une étincelle. Nous insistons beaucoup sur cette qualité de M. Isabey, car elle tend à devenir rare : aujourd'hui une méthode différente a prévalu, et l'on cherche, autant que possible, à faire disparaître le travail du pinceau sous un fini minutieux; nous aimons cette libre et franche manière, où la main de l'homme se sent à travers la reproduction des choses.

Le *Combat du Texel*, avec ses lourds navires hollandais aux flancs rebondis, aux châteaux énormes, attaqués par les légères frégates de Jean Bart, son ciel emmêlé de mâts, de banderoles et de cordages, sa mer clapotante et brisée, ses nuages de fumée bleue crevant sur les flots, son fourmillant tumulte de matelots et de soldats, est une des meilleures marines qu'on ait jamais peintes. M. Isabey sait faire vivre ces Léviathans de la mer et donner de l'expression à ces masses de bois.

Connaissez-vous l'église de Delft? C'est une de ces blanches églises néerlandaises, dont Peter Neef aime à reproduire les hautes ogives à nervures côtelées, les piliers massifs habillés par le bas de brunes boiseries de chêne, les tombeaux historiés de sculptures, les blasons à lambrequins gigantesques, les bannières diaprées suspendues à la voûte et que fait

onduler le vent de l'orgue, le pavé luisant composé d'une mosaïque de dalles funéraires, les autels lointains devinés à travers les découpures des jubés et les serrureries à volutes des grilles de chœur.

Dans un intérieur ainsi fait, dont le centre est occupé par une grosse colonne autour de laquelle tourne un escalier en colimaçon à la rampe festonnée et découpée, M. Isabey nous montre une *Cérémonie du seizième siècle*. — Quelle est cette cérémonie ? Nous ne saurions le dire ; mais cela importe peu. Jamais peintre n'étagea sur les marches d'un escalier un monde de figurines plus pimpant, plus coquet, plus luxueux ; c'est une cascade de satin, de taffetas, de velours, de brocart, dont les dentelles et les guipures forment l'écume ; cela miroite, chatoie, reluit, envoyant à droite et à gauche de folles bluettes de couleurs et comme des scintillations de diamants. Lorsqu'on s'approche, on distingue des têtes fines et hardies de cavaliers posées sur des fraises à tuyaux, de charmantes figures de femmes encadrées de cheveux blonds et de perles, des mains fluettes qui jaillissent des manchettes comme les pistils du calice des fleurs ; des tournures d'une élégance cambrée, des corsages garnis de pierreries, des toiles d'or et d'argent égratignées de lumière à leurs cassures, toute l'opulence d'un tableau d'apparat vénitien sur une échelle de quelques centimètres.

C'est aussi une charmante chose que le *Départ de chasse sous Louis XIII*. Dans la cour d'un manoir seigneurial, dont les combles d'ardoise, terminés à leurs angles par des girouettes, se découpent sur un grisâtre ciel d'automne, s'agite

la joyeuse cohue des chasseurs se mettant en selle, des piqueurs et des valets de chiens contenant leurs meutes. Sur le perron sont debout les femmes faisant des signes d'adieu, ou s'apprêtant à partir en amazones intrépides. M. Isabey a tiré un excellent parti des feutres à plume, des bottes à chaudron, des manteaux courts, des pourpoints laissant voir le linge, des nœuds de ruban, des cors en bandouillère et de tous les pittoresques détails du costume de l'époque, un des plus élégants que l'homme ait portés. Nous reprocherons à l'artiste d'avoir peut-être un peu abusé des tons gris; ce n'est pas son défaut cependant, lui qui métamorphose tout ce qu'il touche en jaspe, en onyx, en rubis, en saphirs, et qui semble peindre avec une palette de pierreries. Il n'a pas besoin de ces sacrifices pour rester harmonieux.

La *Vue prise à Granville* montre que M. Isabey est incontestablement notre meilleur peintre de marine, et fait le paysage aussi bien que personne. Nous regrettons que l'artiste, à cette Exposition où chaque maître se résume et place son œuvre aussi entier que possible sous les yeux d'un public universel, n'ait pas mis cet *Alchimiste* lisant quelque traité de Paracelse, de Raymond Lulle ou de Nicolas Flamel, au milieu du plus prodigieux entassement de fourneaux, de cornues, de creusets, de matras, d'alambics, de syphons, de serpentins, de bocaux, de fioles, de grimoires, de bouquins, d'animaux empaillés et autres ustensiles cabalistiques que la fantaisie d'un peintre ait réunis autour d'un vieux souffleur hermétique cherchant dans un laboratoire de magicien la femme blanche et le serviteur rouge. Certes,

si quelqu'un a dû trouver la poudre de projection et l'élixir de longue vie, ce ne peut-être que l'alchimiste de M. Isabey; il était assez bien outillé pour cela : rarement nous avons vu un tableau d'un régal plus exquis; c'était blond, chaud, transparent, et dans une ombre diaphane papillotaient mille détails curieux, touchés avec une prestesse et un esprit incroyables. M. E. Isabey était tout entier dans cette toile, la plus caractéristique de son œuvre, à coup sûr.

Rabelais semble être l'auteur favori de M. Vetter; il nous l'a déjà fait voir sous une brindille de treille et se chauffant le long du mur à ce doux soleil d'automne qui mûrit la sagesse dans la grappe. Ce n'était pas le Rabelais vulgaire, au rire égueulé, l'égipan monacal qu'on donne ordinairement pour l'auteur de *Gargantua* et de *Pantagruel*, mais une sorte de Socrate bouffon se reposant de ses plaisanteries. Il nous le montre maintenant dans l'auberge de Lyon et se livrant à cette facétie qui donna naissance à une locution restée proverbiale, « le quart d'heure de Rabelais. » Voici l'anecdote, telle que la raconte le bibliophile Jacob dans une notice biographique sur maître Alcofribas Nasier : « Arrivé à Lyon et n'ayant plus d'argent, Rabelais se déguisa et fit prévenir les médecins de la ville qu'un docteur étranger avait des révélations à leur faire. Quand ils furent réunis et qu'il les vit attentifs, il leva une fiole, disant qu'elle contenait du poison pour le roi de France. Dénoncé immédiatement, il fut arrêté et ramené à Paris aux frais de la ville de Lyon. » L'histoire, vraie ou fausse, a fourni à M. Vetter le prétexte d'une composition charmante. Rabelais, debout contre la fenêtre

et maintenu par un lansquenet, rit sous cape du succès de
son stratagème ; les gens de justice instrumentent, les méde-
cins analysent avec précaution le contenu des fioles ; la mai-
gre valise du voyageur est fouillée jusque dans ses plus in-
times profondeurs ; un peu en arrière, l'on voit l'hôtelier et
sa femme stupéfaits d'avoir hébergé un si grand scélérat ;
des marmitons curieux se pressent au vitrage du fond.
M. Meissonnier seul pourrait dessiner avec autant de finesse
et d'exactitude, et il n'aurait peut-être pas cette harmonie
de couleur délicate et voilée. Le *Quart d'heure de Rabelais*
est un des meilleurs tableaux de genre de l'Exposition ; le
Maître d'armes est admirablement campé ; quel beau pan-
talon rouge à pieds et quel plastron sur la poitrine ! Le por-
trait de madame B... représente une jeune femme en noir
dans un cadre de petite dimension ; — c'est un tableau au-
tant qu'un portrait : la tête, peinte avec un soin parfait, vaut
un Gaspard Netscher ou un Metzu. — M. Vetter n'a pas, se-
lon nous, toute la réputation qu'il mérite.

Un homme, plutôt vieilli que vieux, est assis, dans un
intérieur misérable, sur un fauteuil délabré, et fourgonne
quelque reste de braise sous les cendres : il rêve,

> Car que faire en un gîte, à moins que l'on ne songe ?

non pas à l'avenir, à cet âge on ne regarde guère devant
soi, — mais au passé, et l'essaim des souvenirs secoue ses
ailes dans la brume vaporeuse. La vie écoulée se reconstruit
en tableaux fantastiques : l'école buissonnière, les premières

amours, la jeune fille séduite et abandonnée avec son pauvre enfant, l'orgie au cabaret, le duel, les scènes de la vie militaire, tout ce drame si usé, si rebattu, qu'il ne vaut pas la peine d'être conté, et que pourtant chacun trouve neuf. Cette ingénieuse composition, que la pensée philosophique n'empêche pas d'être peinte très-grassement et d'un très-fin sentiment de couleur, est de M. Célestin Nanteuil, un de ces artistes qui ont dépensé la monnaie d'un riche talent dans la lithographie et l'illustration, sans pourtant s'appauvrir par cette prodigalité. — M. Célestin Nanteuil a exposé, en outre, deux très-beaux dessins : *Phœbé* et le *Baiser de Judas*. Phœbé apparaît, avec la blancheur d'un marbre grec, sur un fond de verdure sombre, dans une vallée de Tempé, au haut du rocher, d'où filtre une eau claire. Son cortége virginal l'accompagne. En face de ce dessin d'un pur sentiment antique, ces vers d'Alfred de Musset vous voltigent sur les lèvres :

> Oh! le soir dans la brise,
> Phœbé, sœur d'Apollo,
> Surprise
> A l'ombre, un pied dans l'eau.

Le *Baiser de Judas* est une copie du superbe Van Dyck qu'on admire au musée de Madrid. Il serait à désirer que les chefs-d'œuvre des galeries étrangères fussent reproduits avec cette fidélité intelligente, ce soin scrupuleux et cette puissance d'effet. M. Célestin Nanteuil est plus à même que tout autre d'accomplir cette tâche difficile : il lithographie aussi bien qu'il dessine.

La liste des ouvrages exposés par M. Antigna tient beaucoup de place sur le livret. Nous n'analyserons pas une à une les seize toiles qu'elle renferme ; cela nous mènerait trop loin. M. Antigna répète peut-être avec trop de facilité des motifs analogues et habille en tableaux de simples études. Il appartient à l'école rustique, et sa peinture épaisse, solide, un peu lourde, convient bien au sujet qu'il traite. Il ne cherche pas systématiquement la laideur comme M. Courbet, mais il ne la fuit pas lorsqu'il la rencontre ; la nature sans choix lui suffit, et il la rend avec conscience et sincérité : l'art est si multiple qu'on peut l'accepter dans ces conditions. Le haillon ne nous fait pas peur, et nous épluchons sans dégoût la vermine du mendiant espagnol devant l'*Enfant aux crevettes* de Murillo. Pourvu qu'un rayon de soleil dore les guenilles, nous les admettons comme le velours et la pourpre. Par malheur, M. Antigna ne peut verser que la grise lumière du nord sur les misères de ses personnages, et les tons de suie et de terre glaise qu'il affectionne finissent par attrister l'œil. La *Ronde d'enfants,* plus égayée et plus lumineuse de couleur, n'est pas dépourvue d'une certaine grâce campagnarde, et montre que l'artiste est capable d'autre chose que de peindre des mansardes, nues, sinistres et froides. L'*Incendie* a des qualités robustes que nous avons déjà appréciées ; l'*Hiver,* l'*Été,* la *Pluie,* la *Gamelle,* le *Vieux Pêcheur de truites de Royan* sont de bonnes toiles ; la *Halte forcée,* dont la couleur terne et désagréable diminue l'effet, est une des meilleures compositions de M. Antigna. Une pauvre famille en voyage a vu tomber mort de fatigue,

entre ses brancards, le vieux cheval qui traînait la charrette chargée du mince mobilier et des plus jeunes enfants; le lieu est désert, la nuit descend froide et pluvieuse; le chien étique flaire quelques loups dans le lointain, et le groupe inquiet se resserre autour du père de famille. Quelle triste halte au bout d'une longue étape! et que vont devenir ces malheureux? — Auront-ils froid jusqu'au matin, sous leurs minces haillons, et l'aurore, avec son frisson glacial et sa lumière bleue, les trouvera-t-elle encore vivants?

XXXV

MM. LANDELLE — COMTE — DUVEAU — EUGÈNE GIRAUD — CH. GIRAUD — GARCIN — ISAMBERT — LUMINAIS — ÉDOUARD FRÈRE — MORAIN — PEZOUS — FAUVELET

Chaque peintre imprime son propre caractère au sujet qu'il traite, et c'est là ce qui fait l'immense variété de l'art. Autant d'hommes, autant d'aspects différents du même motif. M. Landelle a pour principale qualité la grâce; c'est là sa dominante, pour emprunter un terme au vocabulaire fouriériste. Il teint tout ce qu'il fait de cette nuance, et ce

n'est pas nous qui l'en blâmerons. Le plaisir des yeux est peut-être trop dédaigné aujourd'hui en peinture, sous prétexte de style, de caractère et de vigueur. De plus sévères reprocheront sans doute au jeune artiste d'avoir, dans son *Repos de la Vierge*, trop sacrifié au joli : sans doute il y a loin de sa charmante Madone à la peau rose et blanche, à l'élégance un peu mondaine, aux Vierges de l'école byzantine, dont la tête hâlée, ouvrant de grands yeux noirs fixes, se laisse voir par les découpures d'une carapace d'or et d'argent, et qui soutiennent sur leur main maigre un petit Jésus hagard et farouche ; mais est-il bien nécessaire de reproduire ce type, l'idéal et l'expression d'une époque demi-barbare? ne peut-on rendre cette scène divinement familière d'une façon plus enjouée et plus tendre? Pourquoi ne pas parer de toutes les grâces et même de toutes les coquetteries celle pour qui les litanies épuisent l'écrin des comparaisons orientales, la Dame du ciel que le moyen âge aima d'un amour platonique, la fleur et le parfum du catholicisme? C'est le cas de dire : *Manibus date lilia plenis*. Cherchez les tons les plus frais, les plus purs, les plus suaves de la palette pour les lui offrir en bouquet.

Outre le *Repos de la Vierge*, M. Landelle a exposé plusieurs portraits à l'huile et au pastel, portraits d'enfants et de jolies femmes, entre autres ceux de mademoiselle Delphine Fix, de la Comédie-Française, et d'Alfred de Musset, toujours jeune comme sa poésie. Mademoiselle Fix a une physionomie fine, moqueuse et spirituelle, qu'il n'est pas facile d'attraper ; le sourire voltige comme une abeille au

dard piquant sur ses lèvres roses, que plisse une délicieuse petite moue fantasque; l'œil étincelle de malice entre ses franges de cils noirs; mais c'est l'espièglerie de l'ingénuité, qui n'altère en rien le caractère virginal de la tête. M. Landelle a très-bien saisi cette double expression. Alfred de Musset ne ressemble plus à cette belle médaille de David, qui lui donnait l'air d'un Apollon byronien; il a laissé pousser sa barbe, mais à travers le gentleman on devine tout de suite le poëte des *Contes d'Espagne et d'Italie*, du *Spectacle dans un fauteuil*, des *Nuits de mai et de novembre*, le génie qui a adressé au séducteur don Juan les deux cents plus beaux vers peut-être de la langue française.

M. Comte, un des élèves de Robert-Fleury, a exposé *Henri III et le duc de Guise*, un vrai tableau d'histoire, quoique la toile n'ait que les proportions du genre. Ils se rencontrent au pied du grand escalier de Blois, avant d'aller communier ensemble à l'église de Saint-Sauveur, le 22 décembre 1588, veille du jour où le duc de Guise fut assassiné. La scène a toute la vérité d'une chronique écrite par un témoin oculaire : la neige étend son blanc tapis dans la cour et accuse de ses filets d'argent les saillies de l'élégante architecture du château. Henri III, tenant à la main son livre de messe relié en velours bleu, pommadé, pincé, busqué dans son étroit pourpoint, avec la physionomie que lui dessinent les *Tragiques* d'Agrippa d'Aubigné, physionomie astucieuse, efféminée et cruelle, reçoit d'un air impassible le salut contraint du duc. Derrière le roi marchent les seigneurs, revêtus de ces costumes si pittoresques et si riches

de la cour des Valois; le grand Balafré est suivi de ses gentilshommes; de part et d'autre l'on s'observe, on tâche de lire dans le jeu de l'adversaire. Les passions les plus vives et les plus atroces palpitent sous ces apparences froides. — En effet, demain le duc de Guise sera dagué à la porte d'un appartement du château, et avec lui finira la gloire de l'illustre maison de Lorraine. Henri III, à peine rassuré, regardera d'un œil oblique le corps de son adversaire étendu sur le parquet et menaçant encore. Figures, costumes, architecture, tout dans le tableau de M. Comte, est rendu avec un dessin juste, fin et précis, une couleur vraie et rare en même temps. Il est difficile de mieux saisir l'esprit d'une époque.

Un autre tableau de l'artiste nous montre comme épilogue de la tragédie l'arrestation du cardinal de Guise et de d'Espignac, archevêque de Lyon, après l'assassinat du duc de Guise. L'aspect de cette toile est très-original : une galerie ouverte et soutenue de piliers permet de voir en abîme les toits, les pignons et les clochers de la ville, tout enfarinés de neige sous un ciel opaque d'hiver ; par cette galerie on entraîne vers leur prison les deux prélats, que précède un homme secouant un trousseau de clefs et riant dans sa barbe d'un si bon tour. Le même sentiment de couleur historique et locale qui distingue *Henri III et le duc de Guise* anime cette scène complémentaire. — Voilà du romantisme comme l'entendait Henri Beyle, c'est-à-dire la vérité sans emphase de rhéteur, sans pose académique, sans oripeaux de théâtre : il eût aimé ces deux toiles de M. Comte, lui qui demandait,

à la place des insipides imitations raciniennes, en vogue à l'époque où il écrivait, une tragédie des états de Blois en prose!

Le *Joueur de basse* est un de ces sujets que les peintres affectionnent, et qui a suffi, malgré son insignifiance apparente, à produire cent chefs-d'œuvre. La basse, cet éléphant, ce mammouth des instruments à cordes, a de si beaux tons de terre de Sienne brûlée, les S des âmes s'y découpent d'un trait si net, la colophane de l'archet y répand une poudre si blonde, que c'est un vrai plaisir de la peindre. Faites pencher sur le coffre sonore un musicien bien recueilli, bien fervent, bien enivré du vieil air qu'il joue, et vous aurez un tableau charmant comme celui de M. Comte.

Après une excursion dans la grande peinture historique, M. Duveau, qui semble avoir abandonné définitivement la Bretagne, arrive avec une toile de genre représentant les *Sept Péchés capitaux*. C'est un très-bon thème à développer : chaque vice a pour symbole une femme plus ou moins jolie, entourée d'attributs, qui déploie ses tentations vis-à-vis d'une jeune âme : l'Orgueil se rengorge, à côté de son paon à la queue étoilée, dans ses brocarts égratignés de lumière; la Paresse s'accoude nonchalamment sur des coussins, l'Avarice fait scintiller des pièces d'or, la Luxure soulève la gaze de son sein, la Gourmandise offre des corbeilles pleines de fruits rares, la Colère crispe ses sourcils, l'Envie mord sa lèvre bleue de venin et tâche de sourire en se dissimulant derrière les groupes de péchés plus aimables. Le

composition est bien ordonnée quoiqu'un peu théâtrale, l'aspect général étoffé et riche ; seulement il faudrait éteindre quelques luisants plombés qui donnent de la lourdeur aux figures et aux draperies. On s'arrête avec plaisir devant le *Berceau vide*, une idée touchante bien rendue.

De *Paris à Cadix* est le titre d'un livre de M. Alexandre Dumas ; c'est aussi celui d'une toile de M. Eugène Giraud, amusante comme une page de l'illustre romancier : la petite caravane, composée d'Alexandre Dumas, du jeune auteur de la *Dame aux Camellias*, de Maquet, de Louis Boulanger, de Desbarolles, s'est arrêtée pour laisser à Giraud le temps de prendre un point de vue ; le paysage en vaut la peine : des fissures du roc surplombant l'abîme bleuâtre jaillissent, comme des poignards, les feuilles de fer-blanc de l'aloès ; la route étroite taillée en corniche laisse à peine la place aux sabots des mules le long des parois de la montagne ; c'est un de ces sites préparés pour les embuscades des bandits où jadis le voyageur pouvait lire de cent pas en cent pas ces inscriptions peu rassurantes : — *aqui matarun a un hombre — aqui murio de man airada*, — et s'attendre à voir paraître Jose Maria, Palillos, ou Polichinelle, héros de grand chemin dont la légende célèbre encore les exploits : mais l'Espagne se civilise, au grand détriment de la couleur locale, et l'artiste taille son crayon pour un croquis d'album là où il eût fait jouer le chien de sa carabine. On connaît le talent de Giraud comme portraitiste : la ressemblance de chaque personnage est parfaite.

Il semble entendre claquer les castagnettes et gronder les

tambours de basque en regardant ces belles filles qui marquent de leur petit talon de satin le rhythme du zapateado ; comme elles se cambrent passionnément, renversant sur leurs épaules leur épais chignon piqué d'une rose ! comme elles font bouffer leurs frissonnantes jupes aux couleurs vives ! quelle joie, quelle ardeur, quelle turbulence, quelle étincelante lumière ! Peut-être objecterez-vous que ces costumes sont bien frais, bien brillants pour une cour d'auberge. Supposez que la Petra Camara et l'Adela Guerrero en tournée répètent un pas dans le patio d'une posada d'Andalousie, et la critique tombe d'elle-même.

Le portrait de S. A. I. madame la princesse Mathilde est une excellente chose. Le pastel y atteint toute la vigueur de l'huile : le pur profil de la princesse se découpe avec une fermeté de médaille et une singulière puissance de relief. L'artiste n'a pas flatté son auguste modèle ; son portrait est sincèrement beau, sans coquetterie, sans manière, sans abus de tons de roses ou veloutés, et traité d'une façon toute magistrale.

Les acteurs ont, pour ainsi dire, deux visages, le visage de ville et le visage de théâtre, ce qui rend leur ressemblance ordinairement très-difficile à saisir. Dans le portrait de Mélingue, M. Eugène Giraud a su fondre cette double physionomie avec un rare bonheur : c'est d'Artagnan et c'est Mélingue ; tous peuvent le reconnaître, et ceux qui le voient dans l'intimité, et ceux qui ne l'ont aperçu qu'au delà de cette étincelante ligne de la rampe, conduisant une des grandes épopées dramatiques d'Alexandre Dumas. Ce por-

trait est au pastel, comme celui de S. A. I. la princesse Mathilde. M. Eugène Giraud se place à côté de M. Maréchal pour la vigueur avec laquelle il manie ces crayons colorés, si mous et si friables entre les doigts des autres : il a représenté Mélingue sous le costume de Salvator Rosa, — un des beaux rôles du comédien, artiste aussi et sculpteur plein de finesse.

M. Ch. Giraud a le tempérament voyageur ; il a vu O-taïti, cette Cythère océanique, et nous nous souvenons d'un charmant décaméron canaque qu'il exposa à l'un de ces derniers salons. Il a peint cette année la *Fin de la guerre de Taïti*, l'amiral Bruat étant gouverneur. Voici le bulletin de cette victoire : « Le capitaine de corvette Bonard enlève le fort Fantahua, dernier retranchement des Indiens, fait exécuter une fausse attaque qui occupe l'ennemi pendant qu'une colonne conduite par l'Indien Tariérii prend le fort à revers et parvient à escalader le roc à pic, au moyen de cordes et en se hisant à force de bras, n'ayant, pour appuyer les pieds et franchir une distance de cent cinquante mètres que les roches nues et quelques touffes de verdure.

Le paysage a un caractère tout particulier et tout local qui ne sent en rien la fantaisie : l'on comprend à la manière dont il l'a peint que l'artiste a pratiqué familièrement cette nature. Les petites figurines qui grimpent suspendues à un fil le long des parois abruptes de la montagne sont touchées avec beaucoup d'esprit et une grande justesse de mouvement. M. Ch. Giraud peint aussi très-bien les intérieurs. On n'a pas oublié l'*Atelier*, exposé il y a quelques années ; l

Salle à manger de S. A. I. madame la princesse Mathilde rappelle, pour la couleur, la finesse et le sentiment des élégances modernes, les aquarelles où Eugène Lami raconte si fashionablement les scènes de la haute vie anglaise : les personnages, l'architecture, les fleurs, tout est rendu avec une grâce spirituelle et légère.

Pendant la peste qui fit tant de ravages à Florence en 1348, une société de jeunes gens et de belles femmes quitta la ville empoisonnée, et alla s'enfermer dans une maison de plaisance aux grands arbres ombreux, aux terrasses de marbre, aux vases pleins de fleurs, pour tâcher d'oublier le fléau en racontant des histoires que Boccace a recueillies, et qui composent le *Décaméron*.

C'est le moment du départ qu'a choisi M. Garcin. Au fond, l'on aperçoit la façade triangulaire de Santa Maria Novella ; un char, traîné par des mules, emporte les jeunes hommes et leurs belles; des corps morts et des mourants jonchent les dalles de la place. Espérons que la peste ne touchera pas de son aile léthifère ces natures charmantes qui la fuient dans les plaisirs, et ne voudra pas tatouer de son noir charbon ces délicats et purs visages. Il y a chez M. Garcin un sentiment très-vif et très-fin du moyen âge italien; si élégant, si gracieux, si différent du nôtre. On voit à sa manière qu'il a étudié avec amour les délicieuses fresques de Benozzo Gozzoli au palais Ricardo. Nous lui reprocherons cependant une gracilité un peu sèche et une pâleur de ton qui sent plus la peinture à l'eau d'œuf que la peinture à l'huile. Peut-être ce défaut, si c'en est un, est-il volontaire, et l'artiste a-t-il

voulu caractériser l'époque en rappelant les procédés des peintres du temps. Ce tableau, exécuté avec un soin et une conscience rares, accuse un grand progrès chez M. Garcin.

M. Isambert manquait à notre revue des Pompéiens. Sa *Marchande d'amour*, placée à la galerie supérieure, avait échappé à nos recherches. — C'est un de ces jolis motifs que les peintres à l'encaustique aimaient à encadrer d'arabesques sur un fond de stuc rouge dans ces petites chambres rangées comme des cellules autour de l'impluvium des maisons antiques : l'auteur de la *Colorieuse de vases étrusques* et de la *Phryné visitant Diogène* a mis toute sa finesse dans ce charmant tableau. M. Isambert s'est, en naissant, trompé de date : il eût dû venir au monde quelque cent ans avant Jésus-Christ. Comme il eût, d'une main certaine et légère, tracé sur la panse des beaux vases de Nola des toilettes, des bacchanales et des initiations !

Le comique n'est guère du ressort de la peinture, cependant il est difficile de regarder sans sourire la *Leçon de plain-chant*, de M. Luminais : deux jeunes gars bas-bretons, sous la conduite d'un digne ecclésiastique, essayent de déchiffrer les notes carrées d'un grand antiphonaire placé sur une table ; ils écarquillent les yeux d'une si terrible manière, ils ouvrent si largement la bouche, ils s'appliquent avec une si naïve stupidité, qu'ils doivent avoir été surpris sur le fait par l'artiste assis dans un coin ; de telles physionomies ne s'inventent pas. Le sujet est burlesque, mais la peinture est sérieuse : dessin juste, ton vrai, pâte solide et bien nourrie, toutes les qualités habituelles de M. Luminais

s'y retrouvent. Le *Grand Carillon* eût réjoui Quasimodo : on ne se pend pas de meilleur courage après la corde d'une cloche que ces braves sonneurs bas-bretons. Quelle belle volée ! et comme, de la vieille tour plus tremblante qu'une feuille pendant l'orage, doivent s'élancer les essaims tournoyants de corbeaux effarés ! Nous aimons aussi beaucoup les *Dénicheurs d'oiseaux de mer*. M. Luminais excelle à peindre ces rochers lavés des vagues, englués de goémon, des rivages de la vieille Armorique. Les enfants qui cherchent dans les anfractuosités du granit des nids de pétrels et de mouettes ont une grâce inculte et sauvage très-bien rendue.

On traite aujourd'hui en France le genre d'une façon charmante, et nous n'aurions jamais fini si nous voulions parler de tous les petits tableaux intimes ou familiers qui méritent une mention ; M. Édouard Frère en a cinq ou six très-jolis, très-fins, entre lesquels nous citerons, ne pouvant tout décrire, celui qui a pour titre le *Vendredi saint*. Il y a là des têtes d'enfants et de jeunes filles qui se penchent pour baiser la patène avec une grâce, une tendresse et une onction adorables. M. Ed. Frère n'a jamais fait mieux, et il serait difficile de mieux faire.

Savez-vous quel est le *Chemin de la gloire?* Demandez-le à M. Morain. Le chemin de la gloire, c'est le travail ; c'est une belle statue que l'on remarque à l'Exposition ; aussi regardez de quel air enthousiaste et convaincu le jeune artiste que M. Morain nous montre au milieu d'un modeste atelier s'appuie sur le buste sculpté qu'il vient de finir !

Dans un temps où il n'est pas aisé d'être original, tant le

champ de l'art est labouré en tout sens, M. Pezous a trouvé le moyen d'être lui et de se créer une manière reconnaissable au premier coup d'œil ; il a une qualité rare, la naïveté : il saisit à merveille la désinvolture des militaires, les grâces ridicules des coqs de village, l'attitude des buveurs sous les treilles des guinguettes, les coquetteries rustiques des paysannes dansant la bourrée, les poses triomphantes des charlatans. Il connaît à fond la caserne et la barrière, et de toutes ces scènes familières il fait sans peine une foule de petits tableaux croqués avec beaucoup de justesse ; sa couleur est claire, étalée par touches rapides et très-agréable. M. Pezous procède par touches de sentiments, et n'a pas le fini trop minutieux parfois des peintres de genre. Sa *Bourrée* et son *Arlequin jaloux* sont deux très-jolies choses.

M. Fauvelet a fait école dans sa petite sphère ; M. Chavet, M. Plassan et bien d'autres encore l'imitent plus ou moins directement, et cela se conçoit. M. Fauvelet est un artiste charmant, presque aussi fin, presque aussi précieux que M. Meissonnier, qui, au lieu de peindre des fumeurs, des liseurs, des hommes déjeunant ou dessinant, et autres sujets virils, montre de belles jeunes femmes en peignoir de taffetas, faisant danser leur mule rose au bout de leur bas de soie, prenant le chocolat, agaçant du doigt le babil d'une perruche, ou écoutant d'un air distrait les bouquets à Chloris d'un abbé de cour : il a le charme, il a la grâce et possède cet élément que Gœthe appelle l'*éternel féminin*. Comme il connaît à fond ces modes de l'autre siècle qu'on

PEINTURE, SCULPTURE. 115

retrouve dans les gravures de Moreau, de Cochin, d'Eisen et de Gravelot ! Comme il sait friper la soie et dégager un bras blanc d'un sabot de dentelles ! Quelquefois, et ce n'est pas moins charmant, sous ces costumes de grand'mère il cache une beauté de nos jours, et fait répondre des yeux contemporains aux œillades d'un petit-maître du temps de Louis XV. Ses *Jeunes Mères* et ses *Musiciennes* sont de petits bijoux de couleur et de fini.

XXXVI

MM. JADIN — TROYON — Mlle ROSA BONHEUR — MM. COIGNARD — PHILIPPE ROUSSEAU — PALIZZI — MELIN — SCHUTZEMBERGER — MONGINOT

Les arts, à leurs débuts, ne s'occupent guère que de l'homme, et encore de l'homme idéalisé, prêtant sa forme aux idoles. On représente d'abord les dieux, ensuite les demi-dieux et les héros ; l'individu ne vient que longtemps après ; le paysage a été pour ainsi dire inconnu des anciens, quoique Pline parle de sites champêtres et de marines exécutés à la détrempe ou à l'encaustique sur les murailles des villas

par un certain Ludius. Les animaux n'entraient guère dans les compositions que comme attributs ou accessoires, bien qu'il y ait au Vatican un musée de bêtes sculptées, et que toute l'antiquité se soit répandue en éloges à propos de la célèbre vache de Myron. Sans doute les statuaires et les peintres qui surent revêtir d'une beauté si pure les types de la mythologie et de l'histoire auraient pu réussir à rendre les animaux avec la même supériorité : témoin ces lions magnifiques rapportés du Pirée par Morosini le Péloponnésiaque, et placés à la porte de l'arsenal de Venise, qui ont inspiré à Goethe une si belle épigramme ; mais ils ne l'ont fait qu'en passant, pour une circonstance particulière, et sans y attacher d'importance. Ce n'est que dans les extrêmes civilisations que les esprits fatigués se réfugient sur le sein de la nature.

L'homme ennuyé ou mécontent de son semblable s'avise seulement alors de la verdure des arbres, de la limpidité des eaux, des fuites bleuâtres de l'horizon ; il regarde les grands bœufs couchés dans l'herbe, la chèvre lascive mordant de sa lèvre les brindilles de vigne, l'âne cheminant sous sa charge, le cheval jetant sa crinière au vent, le chien suivant la piste à travers les halliers, le héron rêveur au bord du marécage, le canard à demi caché par les joncs, la poule picorant sur le seuil de la ferme. Tout ce qui n'est pas lui le charme ; il croit découvrir dans cette création passive des affinités cachées pour ses mélancolies secrètes, d'humbles sympathies pour ses douleurs inconnues. — Aussi le paysage a-t-il atteint de nos jours une perfection rare, et l'école française,

qui ne possédait en fait de peintres d'animaux que Desportes et Oudry, peut-elle citer avec orgueil Jadin, Troyon, Rosa Bonheur, Coignard, Philippe Rousseau, Palizzi, Couturier; sans compter les statuaires Barye, Frémiet, Lechesne, Caïn, Fratin, Mène, qui, dans le bronze, le marbre ou le bois, ont fait rauquer la ménagerie, aboyer le chenil, pépier la volière, hennir le haras et palpiter la vie universelle sous quelques-unes de ses formes négligées jusqu'ici. — La cause de ce mouvement est un vague panthéisme dont les artistes eux-mêmes n'ont pas nettement conscience : tout prend de l'importance, rien n'est à dédaigner; la plante a son âme comme la bête, et Dieu se joue partout à travers la nature.

M. Jadin semble avoir pris pour devise cette légende d'une caricature de Charlet : « Ce qu'il y a de mieux dans l'homme, c'est le chien. » Aussi lui donne-t-il partout la place principale, et il a raison. — Toutes les qualités du peintre d'histoire, M. Jadin les possède; seulement il n'a pas voulu les appliquer à des héros douteux, et il les consacre aux illustrations du chenil. Il a un dessin, un style, une couleur, une force de touche des plus remarquables, et ses toiles pourraient être suspendues sans dissonance dans un musée vénitien, à côté des Palma jeune et vieux, des Tintoret, des Bonifazio, des Paris Bordone; elles y feraient, certes, meilleure figure que les éternels Bassans : c'est de l'art, et du plus sérieux. Les limiers de M. Jadin mangeraient au même plat que les lévriers de Paul Véronèse, sous la nappe des *Noces de Cana*, que personne n'aurait l'idée de les renvoyer. — Quelle chose superbe que la *Retraite prise!* La nuit des-

cend rapide ; quelques lignes rouges ensanglantent encore les franges des nuages à l'horizon, et la chasse retourne au château ; le cerf est chargé sur une charrette que suit la meute, et que précèdent les veneurs. Hommes, chiens, chevaux, présentent des silhouettes bizarres découpées dans l'ombre par les dernières lueurs crépusculaires et forment un ensemble d'un effet saisissant. — Le *Rendez-vous de vénerie au carrefour d'Achères*, le *Relais de chiens à la coulée du rocher de Mailly*, sont des tableaux aussi irréprochables au point de vue pittoresque qu'au point de vue cynégétique. Nous en dirons autant des *Chiens travaillant un terrier de blaireau*. — M. Jadin ne se contente pas de peindre des meutes en action dans des paysages ; il fait aussi des portraits de chiens. Il en a réuni six dans un cadre, dont l'individualité est si frappante et la ressemblance si intime, qu'on les reconnaîtrait si on les rencontrait dans la rue. Bien qu'aux yeux inattentifs les animaux d'une même race semblent tous les mêmes, chacun des chiens portraités par M. Jadin a sa physionomie et son caractère ; celui-ci est bon enfant, celui-là est grognon, cet autre est philosophe, un quatrième est sensuel, et ainsi de suite ! Lavater vous dirait leurs défauts et leurs qualités d'après les protubérances de leur front, les plis de leurs oreilles, le rictus de leur gueule, le froncement de leurs babines ; *Tippoo à seize ans* est beau comme un de ces vieillards de l'Espagnolet, tout ridés, tout chenus ; seize ans, c'est la jeunesse pour l'homme, mais c'est la vieillesse pour le chien, qui, dans un monde bien arrangé, devrait vivre autant que son maître.

C'est d'abord comme paysagiste que s'est posé M. Troyon, et il s'est montré l'égal des Cabat, des Dupré, des Rousseau. Il aurait pu s'en tenir là ; sa réputation était faite ; mais en fréquentant la campagne, il s'est épris des animaux : il n'a plus voulu peindre l'herbage sans la vache, la prairie sans le mouton, le champ sans le bœuf, la forêt sans le chien ; d'ailleurs, les bestiaux font de si belles taches rousses sur le vert des gazons, et tout ce mobilier vivant anime avec tant de charme la placidité un peu morne de la nature! cette *Vallée de la Touque*, si fraîche, si humide, si grasse, si luxuriante sous ce large ciel traversé de souffles balsamiques et de rayons argentés, serait bien moins belle solitaire. Quel excellent effet y produisent ces bêtes superbes aux flancs moirés, aux fanons puissants, qui nagent à plein poitrail dans l'océan vert du pâturage! et cependant il suffisait du paysage pour faire encore une admirable toile!

Les *Bœufs allant au labour* méritent une description détaillée. — L'aube vient à peine de naître ; des clartés blanchissantes commencent à percer les brumes laiteuses du matin ; la sueur froide de la nuit perle encore en gouttes de rosée sur les herbes d'un vert glauque ; la terre mouillée se nuance de teintes brunes ; l'attelage, courbé par le joug, se présente de face et marche pesamment sous l'aiguillon d'un bouvier à moitié endormi ; les têtes aux mufles carrés, les fanons pendants, les genoux cagneux, l'encolure épaisse et lourde des braves bêtes qui vont ouvrir le sillon où germera le pain de l'homme, et qu'on récompensera par la boucherie, tout cela est rendu avec une largeur et une simpli-

cité magistrales ; des naseaux luisants des bœufs sortent de longs jets de fumée, car la matinée est froide, et leur respiration se condense en brouillard. M. Troyon a un talent particulier pour peindre les ciels ; celui des *Bœufs allant au labour* est d'une vérité extraordinaire : ce sont bien là ces tons gris argentés, ces vapeurs diaphanes des matinées d'automne, qui se résolvent en bruines ou que pompe le soleil plus haut monté. Les *Vaches à l'abreuvoir*, la *Vache rouge*, la *Vache blanche*, ont une grande puissance de couleur ; les *Chiens courants au repos*, les *Chiens courants lancés*, montrent que M. Troyon pourrait, s'il le voulait, aller sur les brisées de M. Jadin.

Nous avons toujours professé une sincère estime pour le talent de mademoiselle Rosa Bonheur. Avec elle, il n'y a pas besoin de galanterie ; elle fait de l'art sérieusement, et l'on peut la traiter en homme. La peinture n'est pas pour elle une variété de broderie au petit point. Sa *Fenaison en Auvergne*, quoiqu'elle n'ait pas obtenu le succès de son *Marché aux chevaux* du dernier Salon, n'en est pas moins une très-belle chose : le ciel, d'un bleu trop intense peut-être, manque de lumière, et ne s'harmonise pas avec le vert vif du foin. Un peu de mensonge eût été nécessaire ici, car nous sommes persuadé que cette discordance est de la plus exacte vérité. La nature ne sait pas toujours qu'elle va être peinte, et l'on risque, en la faisant poser sans la prévenir, de la trouver vêtue à la hâte de nuances mal assorties : comme une femme surprise, elle se jette à la hâte sur les épaules les premiers vêtements qui lui tombent sous la

main; mais, cette critique faite, il ne reste plus qu'à louer. Les bœufs, avec leurs courtes cornes, leurs mufles lustrés, leur robe alezan brûlé qu'étoilent de brusques épis, sont dessinés et peints de main de maître. Quelle étude, quelle science, quelle vérité! comme les difficultés de tous ces raccourcis sont heureusement vaincues! — Mademoiselle Rosa Bonheur ne fait pas le paysage comme M. Troyon, mais elle l'égale au moins dans l'art de peindre les animaux.

M. Coignard a aussi beaucoup de talent : il sème pittoresquement de beaux groupes ruminants dans les herbes des pâturages de Hollande ou de France et sur les bords jonchus des eaux courantes; mais, bien que ses animaux soient justes de forme et de ton, il ne semble les considérer que comme meubles du paysage, ce qui est peut être la bonne manière : il s'occupe avec un soin égal du ciel, des arbres, des eaux, en sorte qu'on pourrait le placer aussi bien parmi les paysagistes que parmi les animaliers (qu'on nous permette ce néologisme nécessaire); après tout, qu'importe que la prairie soit l'accessoire du bœuf, ou le bœuf l'accessoire de la prairie, si l'effet est bien choisi, la couleur harmonieuse et l'aspect agréable? et ce sont là des qualités que nul ne peut refuser aux tableaux de M. Coignard.

Il y a une expression consacrée qui nous contrarie beaucoup et que nous sommes forcé d'employer, car tout le monde la comprend : c'est celle de *nature morte*, — comme si la nature ne vivait pas toujours! On entend par là ces tableaux que les Espagnols appellent *bodegones*, et qui se composent de fruits, de légumes, de poissons, de gibier, de fla-

cons, de verres, de plats et autres vases groupés avec plus ou moins de goût. En ce genre, M. Philippe Rousseau égale Sneyders, Veenincx, Melendez et les plus fameux. Le *Rat de ville et le rat des champs* est un chef-d'œuvre : l'air inquiet du paysan sur cette belle nappe de guipure, parmi ces plats de porcelaine, ces verres de cristal, cette argenterie splendide, au milieu de ces mets délicats, crevettes roses, pâtés jaspés de truffes, reliefs de poulet, contraste comiquement avec l'air d'aisance du rat citadin, accoutumé à de telles frairies, et faisant en grand seigneur les honneurs de chez lui. — Le *Chevreau broutant des fleurs*, le *Héron faisant la sieste au bord d'un bassin*, prouvent que M. Philippe Rousseau sait, lorsqu'il est nécessaire, agrandir sa manière, élargir sa touche et prendre le style décoratif; mais qu'il nous permette d'admirer cet énorme potiron laissant apercevoir par une large entaille ses graines en forme de perles suspendues à des filaments oranges, et aussi ce petit fromage à la pie posé sur une table de cuisine, deux merveilles de couleur.

La *Vendange*, de M. Palizzi, mettra peu de vin au baril. Un troupeau de chèvres est entré dans une vigne et s'en donne à cœur joie; les vendangeuses au nez camus, de la dent, de la lèvre, du pied, mordent, arrachent, détruisent grappes, brindilles, pampres, et font comprendre pourquoi les anciens sacrifiaient le bouc à Bacchus. M. Palizzi rend à merveille la maigreur lascive, l'air mièvre, les allures pétulantes de ces demoiselles cornues et barbues. — Les *Vaches à l'abreuvoir* nous semblent moins réussies que les chèvres;

mais ce qui est charmant, ce sont les petits ânes charbonniers de la forêt de Fontainebleau, sur lesquels Sterne aurait écrit un chapitre; ils ne ressemblent pas aux ânes de Decamps ni à ceux de Fouquet; ils ont leur cachet particulier : ils n'ont pas passé sur le pont des Caravanes ni porté de singes savants; ils sont honnêtes, rustiques et naïfs.

On dit que M. Couturier a quitté la peinture d'histoire pour la peinture de basse-cour. Il a bien fait; ses Achilles ne devaient pas valoir ses poules; il est impossible de mieux saisir les mœurs, les poses, les habitudes de la volaille : cela glousse, pépie, picore, bat de l'aile, s'ébouriffe, se dresse sur ses ergots, s'étire, se perche, avec une vérité surprenante sur des fumiers blonds comme l'or, autour de terrines vernissées et de chaudrons d'un éclat merveilleux. Les Flamands et les Hollandais n'ont jamais été plus loin. M. Couturier est un maître en son genre.

M. Melin, s'il continue dans cette voie, se fera bientôt une place non loin de M. Jadin : l'*Hallali du cerf*, le *Chien qui se réclame*, le *Couple de Chiens*, les *Chiens hardés*, témoignent des plus heureuses dispositions; à la connaissance parfaite de l'animal se joignent une couleur chaude et vraie, un faire large et simple. Un peu plus de rudesse de brosse pour accuser le sens et les épis du poil dans les robes des chiens, et les quatre toiles de M. Melin seraient irréprochables.

M. Schützemberger ne fait partie que par caprice de la brigade des animaliers; il peint ordinairement des figures d'un sentiment tendre et mélancolique et d'une grâce un peu al-

lemande. La *Chevrette prise au lacet*, le *Matin et le soir*, qui représentent des épisodes de la vie des canards sauvages, prouvent une observation très-fine et très-vraie, celle du peintre et du chasseur. Le renard aplati au bord de l'étang, et dont les pattes font coude, guette sa proie avec une intensité d'attention très-bien rendue; la brume qui ouate les fonds donne au marais un aspect automnal d'une vérité extrême.

Peu de peintres sont plus coloristes que M. Monginot : il a trois ou quatre tableaux de fruits, de gibier et de poissons qui éblouissent; ce sont des tons de nacre, d'ambre, de rubis, d'une richesse incroyable : la lumière pénètre les raisins, argente les turbots, dore les oranges, veloute le poil et la plume, glace les feuillages, empourpre les grenades et rejaillit en rayonnements de tous les objets : ces victuailles et ces fruiteries s'éparpillent avec une opulence royale, et figureraient admirablement dans la salle à manger d'un palais. L'art a su rendre splendide comme le ruissellement d'un écrin ouvert l'étalage de Chevet transporté sur la toile.

XXXVII

MM. CABAT — ALIGNY — COROT — BELLEL — BELLY — ROUSSEAU — DAUBIGNY — CH. LEROUX

Le paysage est traité en France avec une supériorité incontestable et que l'Exposition universelle vient encore de rendre plus évidente. Si nos peintres peuvent trouver des maîtres pour l'histoire et le genre parmi les illustrations du passé, ils sont à coup sûr sans rivaux dans cette branche de l'art en quelque sorte toute nouvelle. Sans être bien vieux, nous avons vu naître vers 1830 cette jeune école du paysage, aujourd'hui si nombreuse et si brillante. Cabat est l'aïeul de cette famille prospère ; il avait en ce temps-là seize ou dix-sept ans comme Raphaël peignant le *Sposalizio* du musée Brera, et il débuta par trois ou quatre petits chefs-d'œuvre que ni lui ni personne n'ont dépassés depuis : la *Mare aux canards*, le *Jardin Beaujon*, le *Cabaret de Montsouris*, qui firent une véritable révolution. La poétique de Cabat était très-simple : il sortait le matin sa boîte au dos, et marchait jusqu'à ce qu'il entendît coasser les grenouilles ;

alors il s'arrêtait et se mettait à peindre : — C'était toujours quelque site charmant — une flaque d'eau entourée de joncs sur laquelle se penchait un saule écimé, une bonde d'étang, une route côtoyée d'un fossé où courait un ruisseau. — Les grenouilles ne le trompaient jamais : de leur voix enrouée elles lui annonçaient l'eau, la fraîcheur et la verdure, et il ne lui en fallait pas davantage ; Cabat ne se préoccupait pas encore du style, et la banlieue lui semblait suffisamment caractéristique ; il n'avait même pas besoin d'aller jusque-là ; il trouvait que les ormes du boulevard Poissonnière étaient les plus beaux arbres du monde. — Flers, le maître de Cabat, peignait avec une grâce familière les jolis sites de la Normandie, et Théodore Rousseau commençait à assiéger les portes du Salon de ses tableaux toujours refusés ; enfin la nature obtint droit de bourgeoisie, et le paysage historique se réfugia en province, sur les papiers de salle à manger. — Maintenant les toiles de Rousseau alternent avec celles de Decamps sous le jour le plus favorable, et l'on compte une armée de paysagistes du talent le plus vrai, le plus fin et le plus varié.

Cabat a exposé quatre tableaux : le *Ravin de Villeroy*, le le *Matin*, le *Soir* au lever de la lune, le *Crépuscule*. — On sait que, depuis son voyage d'Italie, le jeune artiste, ne se croyant pas un grand maître lui-même, a humblement imité Poussin, et fait dans cette manière des œuvres d'un style pur, délicat et noble, mais que voile une certaine tristesse ; deux ou trois des toiles qu'il a exposées rappellent ce style, et méritent des éloges pour l'élégance sérieuse avec la-

quelle les arbres se profilent en vigueur sur le ciel de la nuit ou du soir, le sentiment de solitude recueillie du site, la mélancolie poétique de l'effet: pourtant nous leur préférons la toile intitulée le *Matin*, où l'artiste semble avoir retrouvé les naïves inspirations de sa jeunesse: — c'est un chemin rayé de profondes ornières, que borde une haie de mûriers sauvages et d'aubépines, — pas autre chose; — mais quelle vérité! quel accent de nature! quel sentiment rustique! On marcherait sur ce terrain si ferme, où le jour naissant jette ses lueurs obliques, où la rosée scintille aux pointes des herbes. Gageons que cette fois Cabat a écouté les grenouilles, ses anciennes conseillères, et qu'une reinette verte est tapie au fond de ces sillons pleins de la pluie de la veille!

Nous avons reproché à Cabat la recherche du style, parce qu'elle n'était pas dans sa nature; nous l'admettons cependant; on peut poursuivre l'idéal de l'arbre comme celui du visage humain : MM. Aligny, Bellel et Corot l'ont fait chacun avec des nuances différentes; ils ne prennent des formes extérieures que ce qui est nécessaire pour rendre leur pensée. Cette manière d'envisager l'art est même la plus élevée, et c'est celle que nous préférerions, si elle ne menait au paysage historique, c'est-à-dire à la convention, par un chemin direct.

M. Aligny a une grandeur de style incontestable; ses tableaux, d'une sévérité de lignes, d'une sobriété de détail et d'une fermeté d'exécution trop absolues peut-être, donnent l'idée d'une nature de marbre reproduite en bas-relief;

c'est un sculpteur encore plus qu'un peintre. Mais quelle chose superbe que son *Prométhée!* quel fier profil découpe le Titan sur le gibet du Caucase ! quels rochers abrupts et sauvages ! Jamais la tragédie d'Eschyle ne fut plus magnifiquement illustrée. La solennité terrible du site, la distribution bizarre de la lumière, l'austérité de la couleur, la noblesse du dessin, le profond sentiment antique, mettent cette toile à la hauteur des vers sublimes du poëte. Nous ne nous figurons pas autrement le décor devant lequel on a joué le *Prométhée enchaîné*, en Grèce ou en Sicile, au théâtre de Bacchus ou de Taormine.

Peu de tableaux nous ont impressionné autant que la *Vue de l'Acropolis d'Athènes* prise de la tribune aux harangues : M. Aligny a rendu cet azur transparent, cette lumière rose, cette terre blonde avec une admirable fidélité. Oui, c'est bien ainsi que s'élève l'Acropole, ce trépied sacré chargé des chefs-d'œuvre du génie humain, au milieu de ce paysage marmoréen, sous ce ciel de saphir, aux rayons du jour le plus pur, ayant pour fond les pentes d'améthyste du mont Hymette ! Voilà les propylées de Mnésicles, le Parthénon de Phidias; le temple de la Victoire Aptère, la tour des ducs d'Athènes, toute la pure silhouette qui reste éternellement découpée dans le souvenir du voyageur comme un type de beauté ! Quelle correction de lignes ! quelle sérénité lumineuse ! quelle grâce attique ! — M. Atigny, n'eût-il fait que ce tableau, aurait sa place marquée au premier rang. — L'*Effet de soleil couché*, la *Révolte des Gaulois*, la *Vue de Rome*, ont les qualités fortes et sérieuses du maître.

Corot est aussi un paysagiste de style; il ne copie pas servilement la nature; il fait trembler dans des flots de lumière argentée des arbres au feuillage indécis que reflètent des eaux limpides et sous lesquels folâtrent des bergères et des Amours; il a une grâce, une tendresse, une poésie vraiment idylliques: on dirait que les muses de Sicile, qui inspiraient Théocrite et Virgile, n'ont pas de secrets pour lui et l'emmènent au fond des bois sacrés où brille entre les rameaux quelque blanche colonnade. L'*Effet du matin*, le *Soir*, le *Printemps*, le *Souvenir d'Italie*, sont baignés de cette atmosphère suave qui flotte autour des paysages de Corot comme une tunique de gaze autour du corps d'une jeune nymphe, et causent une impression de fraîcheur, de calme et de joie douce; il semble qu'on entende sous ces feuillées humides la cantilène des pipeaux lointains.

Personne ne dessine comme M. Bellel; ses admirables fusains en sont la preuve: il a fait ainsi des centaines de compositions d'une beauté et d'un style rares; maintenant il manie la brosse aussi bien que le crayon, et à chaque exposition ses progrès de coloristes sont sensibles.

Comme il sait agrafer au sol un arbre par ses racines, en faire monter le tronc élégant comme une colonne antique et en arrondir en chapiteau la couronne de feuillages! Comme il modèle fermement les terrains semés de grosses roches et plaqués de mousses! Comme il sculpte la ligne dentelée des horizons! comme il élève par larges assises les plateaux des montagnes! comme il étend les nuages en archipels sur l'azur des cieux!

— La *Fuite en Égypte* dépasse les proportions ordinaires du paysage ; c'est presque un tableau d'histoire, quoique les figures y aient moins d'importance que les fonds. La sainte Famille traverse une rivière où pataugent des buffles regardant les divins voyageurs d'un œil hagard et stupide ; au delà, se déroule un horizon montagneux ; des fabriques, des palmiers, accrochent un rayon de soleil rose, et le ciel sourit dans sa sérénité matinale. Tout ce site est d'une beauté de ligne incomparable, mais c'est plutôt la grande Grèce que la Palestine ou l'Égypte.

Dans le *Souvenir d'Italie*, M. Bellel est sur son terrain, et s'il ne connaît pas les sables incandescents et les montagnes décharnées de la Syrie, il sait par cœur les beautés de cette noble terre. Nous avons déjà apprécié ce magnifique paysage, que Poussin ne désavouerait pas. Il est difficile, à moins d'une description longue et minutieuse, de faire comprendre à des lecteurs les qualités d'œuvres composées d'arbres, de rochers, d'eaux, de terrains arrangés d'une certaine manière ; les différences qui saisissent l'œil tout de suite sont beaucoup moins sensibles au récit ; mais ce que nous pouvons affirmer, c'est que dans ce tableau M. Bellel atteint la perfection et défie la critique. — La *Vue prise aux environs de Naples* a presque l'air d'un Decamps, tant la lumière joue avec chaleur dans la cime des pins-parasols et raye de veines d'or le lapis-lazuli du ciel. M. Bellel n'a rien fait de mieux comme couleur. Nous ne parlons pas des huit ou dix dessins au fusain qu'il a exposés ; tout le monde sait qu'il n'a pas de rival en ce genre pour la fécondité de

l'invention, la grandeur du style et la *maestria* du faire.

Encore un nouveau nom qui vient s'ajouter à la liste si longue des paysagistes de talent. M. Belly nous paraît appelé au plus brillant avenir : la *Haute futaie de Fontainebleau* est presque un chef-d'œuvre. On sait combien il est difficile de superposer ces silhouettes d'arbres qui fuient les unes derrière les autres jusqu'aux profondeurs les plus reculées de la forêt, enchevêtrant leurs troncs, croisant leurs branches, confondant leurs feuillages dans un chaos inextricable. M. Belly a surmonté heureusement cette impossibilité ; l'air circule à travers sa haute futaie, et l'œil retrouve aisément chaque arbre avec son feuillé, son essence, son attitude, dans ce pêle-mêle de rameaux et de frondaisons. — Les *Pécheurs d'équilles, en Normandie*, ont un aspect très-original et très-vrai ; ces centaines de figurines courant sur les plages que la mer abandonne fourmillent et s'agitent de la façon la plus pittoresque ; les eaux ; le ciel, les terrains, sont peints de main de maître. — Le *Crépuscule de novembre*, l'*Effet d'automne*, montrent que M. Belly sait voir la nature sous son angle rare et curieux. Ajoutez à cela une extrême habileté de main, et vous ne serez pas surpris du succès que le jeune artiste obtient à l'Exposition.

On a peine à concevoir aujourd'hui que Théodore Rousseau ait été, pendant plus de quinze ans, refusé systématiquement par le jury. Tout le monde admire maintenant ces œuvres qui ont servi de texte à tant de polémiques violentes ; c'était en effet une idée bien étrange, au moment où débuta Rousseau, de peindre des arbres qui n'étaient

pas la gaîne d'une Hamadryade, mais bien de naïfs chênes de Fontainebleau, d'honnêtes ormes de grande route, de simples bouleaux de Ville-d'Avray, et tout cela sans le moindre temple grec, sans le moindre Ulysse, sans la plus petite Nausicaa; les perruques classiques en frissonnaient, répandant des nuages de poudre comme la perruque d'Hændel pendant l'exécution des oratorios. A la fin le tumulte s'est apaisé, et l'on convient que M. Rousseau est tout bonnement un excellent paysagiste.

Un *Marais dans les Landes* est peut-être l'œuvre la plus parfaite du maître. Un troupeau traverse les marais, pataugeant à travers les herbes submergées par une eau plate et dormante, aux reflets plombés; sur une langue de terre, un petit bois d'arbres grêles reçoit un rayon de soleil oblique. Au fond, des nuages blanchâtres se confondent avec un horizon de montagnes lointaines; une vapeur légère, chargée d'humidité et de miasmes paludéens, embrume le ciel; les premiers plans, joncs, nénufars, lentilles d'eau, sont détaillés avec un soin extrême et une vérité merveilleuse: c'est la nature même. L'avenue de la *Forêt de l'Ile-Adam* se prolonge en perspective indéfinie comme la verte nef d'une cathédrale de feuillages avec un éclat de couleur et une scintillation de soleil admirables. La *Lisière du bois*, les *Côtes de Grandville*, la *Sortie de forêt*, les *Chênes dans les gorges d'Apremont*, la *Plaine de Barbison*, méritaient chacun une description que le défaut d'espace et la prochaine fermeture du Salon nous empêchent de leur consacrer, à notre grand regret.

M. Daubigny ne finit peut-être pas assez, mais il a une intelligence si délicate de la nature, ses indications sont si justes, ses teintes locales si vraies, que l'on n'ose pas lui demander de pousser plus loin ses charmantes ébauches. Le *bord du ru à Orgiveux*, l'*Écluse dans la vallée d'Optevoz*, le *Pré à Valmondois*, la *Mare aux bords de la mer*, pour la transparence des eaux, la fluidité de l'air, la fraîcheur de la verdure, sont des choses parfaites, quoique à peine ébauchées.

Il y a chez M. Ch. Leroux un excellent sentiment de couleur : il est de ceux qui n'arrangent rien et acceptent les bois, les prés, les marais comme ils sont. Sa *Vue de la Loire* est très-hardiment prise : un immense ciel tout pommelé de nuages pose sur le fleuve, qui le double et le brise dans son ruissellement; quelques barques vont et viennent ployant leurs voiles rousses ou blanches. Sur la rive, des saules ouvrent en carcasses d'éventail leurs branches dépouillées de feuilles. — Cela sort un peu des paysages ordinaires avec leur chaumière, leur mare et leur bouquet d'arbres. Le *Vallon*, le *Ruisseau*, le *Marais de la Bobinière*, sont aussi des toiles fort remarquables.

XXXVIII

MM. PAUL HUET. — FRANÇAIS — JULES ANDRÉ — FLERS — P. FLANDRIN — SALTZMANN — DE CURZON — BERCHÈRE — J. THIERRY — LAVIELLE — LAFAGE — NASON — VILLIAMS — WYLD — ZIEM

L'exposition de M. Paul Huet est très-brillante; son œuvre s'y résume par quelques-unes de ses toiles les mieux réussies. M. Paul Huet représente dans le paysage le côté romantique, et il a eu son influence au temps de la grande révolution pittoresque de 1830. — Un des premiers il s'est inspiré, tout en gardant son sentiment particulier, de Gainsborough, Constable et autres *naturistes* d'au delà du détroit, et il a fait exprimer à l'huile les limpidités, les vapeurs, les transparences de l'aquarelle anglaise. Sa manière de concevoir le paysage est très-poétique, et se rapproche un peu des décorations d'opéra par la largeur des masses, la profondeur de la perspective et la magie de la lumière; il excelle à rendre les intérieurs de forêt, dont les grands arbres se réfléchissent dans des eaux vertes et dormantes, à pencher le feuillage bleu des saules sur quelque lac étoilé

de cygnes, à faire lever ou coucher le soleil derrière des brumes tour à tour argentées et incandescentes; ses ciels sont toujours éventés de brises, ses feuillages pénétrés de fraîcheur, ses lointains baignés d'atmosphère : sans doute, d'autres ont serré la vérité de plus près, mieux rendu les détails, mais nul n'a saisi comme lui la physionomie générale d'un site, et n'en a fait ressortir avec autant d'intelligence l'expression heureuse ou mélancolique. — On devine, à voir ses toiles, un peintre imbu de la lecture des poëtes, et qui rêve devant la nature à la strophe de Lamartine ou au sonnet de Wordsworth.

Ce n'est pas que M. Paul Huet ne sache être réel lorsqu'il le veut : l'*Inondation à Saint-Cloud* est là pour le témoigner. La Seine débordée a envahi la chaussée, et ses flots jaunes courent en tourbillons limoneux dans les allées basses du parc, baignant les voitures jusqu'au moyeu; les arbres prennent un bain de pied et découpent leurs cimes chauves, où l'automne n'a laissé que quelques feuilles rousses, sur un ciel gros de pluie, encombré de nuages bleuâtres. Au fond, l'on aperçoit l'autre rive qu'éclaire une zone de lumière livide; il était difficile de mieux rendre la lumière blafarde, l'eau terreuse, les branchages rouillés, et l'aspect étrange et désolé de l'inondation. Le *Soleil couchant* a un ciel comme M. Paul Huet sait les faire, inondé d'air, rutilant d'or et de pourpre, sans tomber dans ces excès de cinabre et de mine orange auxquels se livrent de moins fins coloristes pour exprimer cette heure splendide. Le *Calme du matin* se distingue par la sérénité limpide de

la couleur; la nature s'éveille aux premières lueurs de l'aube, reposée et fraîche comme une jeune fille qui entr'ouvre les rideaux de gaze de son lit. La rosée nocturne s'évapore, les eaux fument comme des encensoirs, les brumes matinales s'envolent, et les prés étincellent sous les réseaux des fils de la Vierge. — On retrouve dans le *Fourré de forêt* cette densité touffue, cette luxuriance de frondaison, cette fraîcheur opaque (*frigus opacum*) dont l'artiste a le secret. Les mélancolies d'octobre assombrissent la *Soirée d'Automne*, tandis que le soleil brille joyeusement de son éclat méridional dans les *Environs d'Antibes* : le *Marais* s'endort paresseusement sous son manteau de joncs, de roseaux et de sagittaires, et ses eaux plombées, miroitantes par place, reproduisent un ciel gris et brumeux; quelle bonne halte pour les sarcelles, les canards et les hérons!

M. Français a pu faire impunément le voyage d'Italie. La vue de ces grands horizons, de ces terrains rouges mamelonnés de chênes verts, de ces collines sculptées dans le marbre, de ces herbages d'où se soulèvent les buffles cuirassés de vase, n'a pas troublé son œil à tout jamais. Heureux homme! la mal'aria du style ne l'a pas atteint; sans doute son nom le protégeait, et au retour de Rome il a su peindre encore les paysages de France. Le *Sentier dans les blés* n'a rien de poussinesque; d'un côté, une tranche de blés mûrs, piqués de bluets et de coquelicots; de l'autre, un revers de fossé ombragé de quelques touffes de buissons; au milieu, le sentier; par-dessus, un ciel taché de deux ou trois gros nuages qui font se hâter le moissonneur. — Rien

n'est moins historique; mais quel accent de nature! quelle touche libre et franche, sans négligence et sans minutie! Le *Souvenir d'Italie* se fait remarquer par la simplicité de la ligne et la largeur de l'effet. — Un coteau, derrière lequel s'éteint le soir, découpe sur le ciel son arête que bossellent deux arbres sombres; son flanc est rayé d'une route que suit un voyageur à cheval. Comme couleur, la *Fin de l'hiver* est peut-être ce que M. Français a fait de plus ardent et de plus riche; un soleil rougeâtre scintille dans les braises des nuées, à travers des arbres encore privés de feuilles, et sème de paillettes étincelantes une eau où des pêcheurs plongent leurs filets.

Nous aimons beaucoup la *Vue prise au ravin de Nepi*, près de Rome. L'on se figure d'ordinaire les pays chauds incendiés de tons flamboyants; c'est une erreur : l'intensité de la lumière décolore les horizons, découpe les lignes, donne des nuances bleues aux ombres et fait paraître presque blancs les objets éclairés; c'est ce qu'a parfaitement compris M. Français : cette eau encadrée de collines d'un gris d'ardoise, et rayée comme une vitre par un diamant d'un mince filet argenté, ces feuillages noirs et ce ciel de plomb rendent avec une vérité extrême, malgré leur froideur apparente, l'heure embrasée de midi aux plus chauds jours d'un été romain. Souvent les paysagistes ne savent pas faire les figures; pour ne citer qu'un exemple illustre, Claude Lorrain empruntait le pinceau ami de Paul Brill pour animer ses tableaux. M. Français n'en est pas réduit là. Le *Paysan rabattant sa faux* montre qu'il en sait

aussi long qu'Adolphe Leleux, Hédouin, Millet, Brion ou tout autre rustique : la pose est naïve, le geste vrai et la couleur charmante.

Ne pouvant rendre compte de toutes les toiles de M. Jules André, qui en a exposé quatre, nous choisissons le *Pont du Tauron*, sur le Torrion, près de Bourganeuf ; — la rivière serpente au milieu du paysage en s'enfonçant à l'horizon avec une fluidité rare et une étonnante illusion de perspective aérienne : au premier plan, sur chaque rive, se dressent quelques bouleaux au tronc satiné, feuillés et peints à merveille ; au delà, la plaine se déroule lumineusement sous un ciel clair, et le pont enjambe la rivière de ses arches chancelantes. Il y a beaucoup d'air et d'espace dans ce cadre.

M. Flers a eu l'ingénieuse idée de symboliser les quatre saisons, non pas comme les faiseurs d'impostes, au moyen de figures allégoriques, mais, ce qui est bien plus naturel, par quatre paysages indiquant le printemps, l'été, l'automne et l'hiver ; les amandiers fleuris, les blés mûrs, les feuillages jaunissants, la neige, ne sont-ils pas aussi significatifs et plus neufs que Flore, Cérès, Pomone, et ce vieux qui se chauffe la main à un feu de marbre ?

Nous retrouvons dans les onze toiles de M. Paul Flandrin : *Montagnes de la Sabine*, une *Nymphée*, *Gorges de l'Atlas*, la *Lutte*, *Bords du Gardon*, *Solitude*, *Paysage*, les *Tireurs d'arc*, *Vallée de Montmorency*, le *Verger*, *Paysage*, toutes les qualités sobres et sérieuses du maître.

Quoiqu'il n'étudie pas la nature d'assez près, et que trop souvent la convention dirige son pinceau, nous aimons le

talent de M. Paul Flandrin : s'il n'est pas toujours vrai, il n'est jamais commun. Ses paysages ont quelque chose d'élégant, de poétique, de littéraire; ses arbres manquent peut-être de séve, mais ils ont leurs racines dans l'antiquité et l'on sent que les bergers de l'églogue ont lutté sous leurs rameaux en strophes alternées : ce sont des êtres érudits qui ont fait leurs classes et se souviennent de Tityre; n'est-ce donc rien que la noblesse, le choix, le goût? Sans doute, il suffit d'aller se planter devant un bouquet de chênes ou de châtaigniers, et de le copier juste; mais pourquoi ne pas admettre aussi la composition, le style, l'arrangement? pourquoi ne pas encadrer des rêves antiques dans des sites idéalisés? La noblesse, la distinction, sont les qualités de M. Paul Flandrin. Malheureusement ses paysages, avec leurs masses de verdure sombre, ont l'air d'être vus au miroir noir; la touche est mince, et le manque d'épaisseur de la pâte leur donne l'aspect de peintures sur porcelaine.

On peut rattacher encore M. G. Saltzmann à l'école des stylistes, bien qu'il ne dédaigne pas la couleur. Les *Tombeaux étrangers dans les environs de Nepi* offrent des lignes sévères, une certaine recherche antique; mais ils sont peints avec une solidité et une vigueur qui rappellent les procédés de Decamps. Quels ossements recouvrent ces énormes pierres pareilles à des dolmens celtiques, et dont les fissures ont donné naissance à de grands arbres? des Pélasges, des Étrusques, des Galates? On ne sait. — Il suffit que le site ait une majesté mystérieuse; l'artiste n'est pas si curieux que l'antiquaire. Le *Souvenir de Provence* joint à

un dessin sévère une couleur chaude et lumineuse.

Lui aussi, M. de Curzon, semble rêver l'alliance de l'idéal et de la nature; son *Démocrite* témoigne d'une préoccupation du Poussin qui ne saurait être nuisible au jeune artiste, car il est *historique* par tempérament; il n'accepte pas les arbres comme ils se présentent; il leur donne du style, de l'élégance, de la noblesse, et il doit professer pour la végétation de la banlieue un dédain tout aristocratique; il va demander à la Grèce, où nous l'avons rencontré, de plus hautes inspirations. Sa *Vue de l'Acropole prise du Pirée* nous a remis en mémoire cette matinée, une des plus belles de notre vie, ou, du tillac du bateau à vapeur autrichien, nous aperçûmes la silhouette ébréchée du Parthénon, dorée par un rayon de soleil, entre le Parnès et l'Hymette. M. de Curzon a très-bien rendu les lignes magnifiques de ces terrains, qu'on croirait modelés par Phidias. Comme s'il ne pouvait se rassasier de cette scène admirable, le jeune artiste a peint une autre *Vue de la Citadelle d'Athènes prise de l'Ilissus;* les superbes colonnes du temple de Jupiter, la porte d'Adrien, forment les premiers plans, et au fond s'élève le Rocher sacré. — Les *Bords du Céphise* prouvent encore l'amour de M. de Curzon pour cette noble terre, berceau et tombe du beau!

L'Orient n'est pas représenté à cette Exposition par un aussi grand nombre de croyants qu'à l'ordinaire: la caravane, sans doute, n'a pu arriver à l'ouverture du Salon; cependant, voici M. Berchère qui nous apporte une *Vue prise à Matarieh,* aux environs du Caire. Une lumière

éblouissante crible le feuillage métallique des caroubiers, et sème le sable jaune de rayons semblables à des pièces d'or; c'est là que, selon la tradition du pays, fit halte la sainte famille. Avis aux peintres qui voudront faire de la couleur locale; ils pourront consulter comme document le tableau de M. Berchère.

Nous ne pensons pas que M. J. Thierry se soit jamais juché sur la haute selle d'un dromadaire, ce qui n'empêche pas la *Route des Caravanes* de poudroyer sous l'ardent soleil du désert avec une vérité toute locale. — Adrien Guignet n'avait pas vu l'Égypte, et cependant, qui l'a peinte plus exactement que lui? L'œil de l'âme, chez quelques natures privilégiées, voit aussi juste que l'œil de la chair. La *Lisière de forêt*, quoique M. J. Thierry ait pu l'étudier sur place, n'est à coup sûr pas plus réelle que ces sables blancs où l'artiste n'a pas laissé la trace fugitive de son pied. Puisque nous en sommes à M. Thierry, disons quelques mots de sa *Ronde du guet* ramassant un homme ivre. La scène rappelle un peu par sa disposition la *Mort de Valentin*, par Delacroix. Le groupe nocturne est pittoresquement éclairé, et le fond, composé de maisons moyen âge aux pignons aigus, aux toits denticulés, aux étages surplombants, montre une science de perspective et d'effet qui trahit dans l'artiste un de nos premiers décorateurs de théâtre.

Nous nous sommes souvent étonné que les peintres de paysages n'aient pas demandé à la nature d'hiver des aspects nouveaux. On dirait que pour eux tout finit à l'automne. Lorsque la dernière feuille tombe, ils referment

leur boîte et rentrent à la ville ; la campagne est cependant encore bien belle pendant cette saison, en apparence déshéritée, où les prairies et les arbres déposent leur verte parure. M. Lavielle paraît être de notre avis ; il aime à profiler sur un ciel gris le squelette menu des ormes et des bouleaux, à dessiner les pas étoilés des corbeaux sur la nappe blanche de la neige : c'est ainsi qu'il a peint, au mois de janvier, ce *Barbizon* où les peintres vont par bandes étudier au mois de juin. Il y est resté malgré les frimas, et il a fait un bon tableau. Nous en dirons autant de M. Lafage ; sa meilleure toile est certes cette longue allée d'arbres dépouillés où sautillent des pies ; l'effet est original et vous transporte bien au milieu des bois à la fin de novembre.

M. Nason a peint un *Troupeau de dindons* au milieu d'un champ coupé d'un mur contre lequel s'appuie la dindonnière ; eh bien, ce motif si vulgaire est rendu avec tant d'esprit, qu'on s'arrête devant ce troupeau stupide et qu'on le regarde longtemps.

Pour finir cette revue, citons MM. Lambinet, Lapierre, Desjobert, Bodmer, Pron, Brissot de Varville, Leroy, Brest, Wagrez, qui tous ont fait preuve de talent, et dont nous regrettons de ne pouvoir apprécier les œuvres une à une.

La marine se rattache au paysage au moins par la rive, et nous placerons ici MM. Williams Wyld et Ziem, qui continuent à courir en gondole sur les canaux et les lagunes de Venise avec un talent toujours égal : La *Régate au seizième siècle* est un des tableaux les plus importants de M. Wyld : la mer est couverte de gondoles, de barques et

de vaisseaux pavoisés ; à droite, le palais du doge élève sa
façade rose ; au fond, s'arrondissent les coupoles blanches
de Santa-Maria-della-Salute. Cela brille et fourmille d'une
façon extraordinaire. Le *Grand Canal*, les *Environs de
Rome*, le *Château d'Heidelberg*, sont des choses charmantes.
M. Zeim a fait une *Fête à Venise* flamboyante comme une
queue de paon : le ciel resplendit, l'eau scintille en écailles
lumineuses ; les banderoles se déroulent avec des frissons de
soie, et les barques traînent dans la mer les beaux tapis de
Perse.

XXXIX

MM. WINTERHALTER — ED. DUBUFE — RICARD — RODAKOWSKY
AMAURY-DUVAL — PÉRIGNON

Les Anglais ont eu de tout temps des peintres de *high life*
consacrant leurs pinceaux à la représentation des indivi-
dualités aristocratiques. Quand leur île ne leur en fournis-
sait pas, ils faisaient venir du continent des maîtres célèbres,
tels que Holbein et Van Dyck, dont les ouvrages peuplent les
galeries des palais et des manoirs. Plus tard parurent Lesly,

Reynolds et enfin sir Thomas Lawrence, le plus fashionable, le plus homme du monde, le plus élégant de tous. Aujourd'hui, Grant, Hayter, Macnee, Boxall et plusieurs autres continuent cette tradition ; ils savent allier une ressemblance suffisante aux exigences de la mode, et conservent avant tout à leurs modèles l'air *comme il faut* ; leurs portraits de ladies seraient reçus dans les salons les plus exclusifs ; ces vignettes de livres *of beauties* se présentent admirablement, font bouffer le satin de leur jupe, tournent du doigt le bout de leurs spirales lustrées, remontent l'épaulette de leur corsage et s'asseyent avec une nonchalance dédaigneuse sur un fauteuil à pieds dorés, près d'une console rocaille ou d'une colonne qu'enveloppe un rideau de pourpre. L'ombre ose à peine effleurer leurs carnations de nacre de perle, leurs teintes de rose pétries avec du lait ; autour d'elles les étoffes miroitent opulemment, les bijoux scintillent de tous leurs feux, les dentelles palpitent comme des ailes de colombe, l'hermine ducale étend sa neige mouchetée de noires virgules ; elles baignent dans l'atmosphère dorée des hautes sphères ; l'orgueil de la race et du luxe respire à travers leur grâce, dans leurs prunelles d'azur et sur leurs lèvres de cerise, que plisse le *sneer* anglais.

Certes, il y aurait beaucoup à dire, au point de vue de l'art sérieux, sur ces charmantes et frivoles représentations mondaines ; un critique chagrin pourrait y reprendre des anatomies impossibles, des yeux trop grands, des bouches trop petites, des extrémités effilées outre mesure, un coloris fardé, un papillotage fatigant. Mais pourquoi le monde de

l'élégance n'aurait-il pas aussi son idéal en dehors de l'antique et des types éternels de beauté? La *Vénus* de Milo habillée paraîtrait singulièrement lourde dans un *drawing room* à Buckingham-Palace ou à un bal des Tuileries, eût-elle même retrouvé ses bras.

La France a toujours été moins romantique que l'Angleterre. — L'art des Grecs et des Romains lui sert de prototype, et les peintres de notre pays ont de la répugnance pour représenter les physionomies, les mœurs et les costumes de leur temps. — Lorsqu'ils font des portraits de femme, ils tâchent de les ramener autant que possible à leur idéal, et les ajustent en camée ou en médaille. Nos modes féminines sont pourtant charmantes, et il ne serait pas difficile d'en tirer bon parti ; malheureusement la draperie prévaut encore sur la robe, et les bandelettes antiques sur les chapeaux de Baudrand ou de Lucy Hocquet ; Paris n'a pas comme Londres des peintres fashionables, par suite de cet esprit classique ; on a d'ailleurs ici un dédain profond pour le gracieux, le joli, l'élégant : tout le monde veut être sublime.

Ces réflexions nous sont suggérées par le grand tableau de M. Winterhalter, l'*Impératrice entourée de ses dames d'honneur*. M. Winterhalter a toujours cherché la grâce, et il l'a souvent trouvée ; sa manière coquette et brillante se rapproche de celle des peintres anglais dont nous parlions tout à l'heure. Son *Décaméron*, quoique les qualités sévères de l'art y manquassent, avait un charme qu'on ne peut nier ; ce charme existe avec les mêmes défauts dans la toile qu'il a exposée cette année, et qui est une de ses plus importantes :

l'Impératrice, au milieu d'un paysage épanoui et fleuri, forme le camée d'un bracelet de femmes posé sur un gazon de velours comme sur un écrin; elle occupe le centre de la composition, et préside avec une majesté affable et pleine de grâce le cercle groupé à ses pieds en des attitudes d'un abandon respectueux. C'eût été un sujet admirable pour un coloriste que cette guirlande de jeunes femmes assises ou penchées dans leurs riches toilettes parmi l'herbe et les fleurs; mais, peut-être un peu trop préoccupé de l'élégance, M. Winterhalter n'a pas tiré tout le parti possible de ces étoffes aux nuances fraîches et claires, de ces chairs satinées, de ces chevelures brunes ou blondes; il n'a pas donné assez de souplesse aux plis, assez de solidité aux tons; il a fait abus du luisant et de la transparence. Gravé, son tableau produirait une estampe charmante; le burin lui prêterait de l'harmonie; — c'est une ressemblance de plus qu'a l'artiste avec les Anglais, dont les œuvres doivent tant aux Finden, aux Cousins et aux Robinson. Le portrait de l'Impératrice de forme ovale est ainsi devenu populaire.

M. Édouard Dubufe, dont nous n'avons pas oublié le charmant portrait de femme en rose exposé au Salon de 1850-51, sacrifie, lui aussi, aux grâces mondaines : si les artistes lui reprochent l'afféterie et le maniérisme, assurément ses modèles ne se plaignent pas de lui ; il est frais, soyeux, transparent; sous son pinceau, toute ride et toute fatigue disparaissent: il fait joli; — il vaudrait mieux faire beau; mais c'est toujours cela. Nous ne pouvons juger de la ressemblance de ses portraits, ne connaissant pas les originaux ; seulement

nous voyons des têtes gracieusement souriantes, des étoffes aux reflets miroitants, des fonds d'une riche fantaisie; et notre œil est séduit, s'il n'est pas convaincu.

Nous avons salué dans M. Ricard un petit-fils de Van Dyck : ce n'est pas un imitateur, c'est un descendant du peintre qui a laissé tant de chefs-d'œuvre à Windsor et à Gênes. M. Ricard fait le portrait en artiste et en maître, et ses cadres pourraient figurer aux galeries anciennes sans désavantage; il a une couleur exquisement vieillie, sur laquelle le temps semble avoir déjà mis sa patine, et qui, empêchant ses portraits d'être trop crûment actuels, en fait des tableaux que tout le monde regarde avec intérêt. Celui de madame A. S. est une chose magnifique : la tête a une puissance de relief extraordinaire; l'œil étincelle, la narine respire, la bouche va s'ouvrir et parler; et quel ton splendide ! quelle fleur de vie ! comme la lumière joue dans ces beaux cheveux ondés, sur cette poitrine superbe et ces mains fines noyées dans les soies d'un bichon de la Havane! quel goût romanesque et bizarre d'ajustement dans cette robe noire aux crevés cerise, qui rappelle les toilettes des portraits de Bronzino !

N'y a-t-il pas quelque chose de mystérieux et de profond dans cette tête de madame *** qui fait penser à la *Joconde* de Léonard de Vinci ? L'œil est noir comme la nuit, la bouche semble fermer son pli sur un secret railleur que l'on voudrait deviner, mais en vain; les cheveux glissent silencieusement en bandeaux sombres le long d'un front d'ivoire qui renferme une pensée impénétrable. Madame la comtesse ***, dont la blancheur hyperboréenne a été célébrée par les poëtes

d'Allemagne et de France, et qui est sans doute une de ces femmes-cygnes des légendes du Nord, offrait à M. Ricard une occasion de tons laiteux, opalins, nacrés, dont il a profité en coloriste consommé qu'il est. Tout est blanc; aux joues seulement, deux petites taches roses, comme le reflet du soleil de minuit sur la neige du pôle. Nous aimons beaucoup le portrait de M. Chenavard, l'auteur des cartons du Panthéon. C'est une belle tête fine et songeuse de philosophe antique, peinte avec une grande largeur. M. P*** sort de la toile, tant la lumière rayonne vivement sur son front poli.

Le portrait du général Dembinski, de M. Rodakowski, produisit une grande sensation au Salon de 1852, et on l'admire encore beaucoup maintenant; ce vieux général, avec son teint hâlé et sa moustache blanche, méditant quelque plan de bataille sous sa tente, avait un accent superbe et une fierté toute magistrale; cela sortait de la facture des portraits ordinaires et s'élevait aux sévères conditions de l'histoire. Quelle simplicité et quelle vérité dans cette figure de femme âgée, croisant sur sa robe noire des mains si souples, si moites, si vivantes! quelle fine couleur blonde martelée çà et là de tons vermeils! quelle pénétrante bonhomie d'expression! quelle intimité cordiale de ressemblance! — Les Flamands ni les Hollandais n'ont rien fait de mieux. Le portrait de M. Villot, conservateur du Musée, est excellent.

Est-ce une épigramme contre la Tragédie qu'a voulu faire M. Amaury-Duval en représentant mademoiselle Rachel sous des couleurs si pâles, avec un aspect si mort, au milieu d'un intérieur pompéien, couvert encore de la cendre grise de

l'éruption? — Certes la Tragédie est sobre de tons, elle admet à peine la tache noire des prunelles dans son masque de marbre; cependant l'artiste aurait bien pu hasarder quelques nuances plus vives. Il a vraiment outré le sérieux et la solennité de la chose; mais, lorsque les yeux se sont accoutumés à cette gamme volontairement éteinte, on admire la noblesse et la pureté du dessin, le modelé si délicat dans son relief effacé, le goût parfait de l'ajustement, la science archaïque des détails, toutes les qualités fines et sévères du maître. — Le portrait de M. L. B. nous semble jusqu'ici le chef-d'œuvre de M. Amaury-Duval. Avec quelle fermeté précise se découpe ce noble profil, et quelles admirables mains se croisent sur cette robe d'un bleu si vif et si hardi! — M. *** est une merveilleuse étude de vieillard; on a rarement rendu avec plus de conscience et de vérité les rides, les méplats, les dépressions et les ravages de la sénilité.

Nous ne parlons pas ici des quatre dessins *Redemptio*, *Verbum*, *Misericordia*, *Humanitas*, cartons d'un fragment des peintures murales exécutées à fresque dans l'église de Saint-Germain-en-Laye, nous réservant de faire plus tard un article séparé sur ce travail, un des plus importants qu'un artiste français ait entrepris, et que nous suivons depuis longtemps avec toute l'attention qu'il mérite. Dans le style religieux, M. Amaury-Duval a retrouvé l'inspiration des maîtres du Campo Santo, des Orcagna, des Simmone Memmi, des Benozzo Gozzoli, et il se sert de leurs procédés matériels; les peintures murales de Saint-Germain-en-Laye sont les seules véritables fresques que nous connaissions en France, c'est-

à-dire exécutées sur mortier frais, si l'on en excepte les peintures du porche de Saint-Germain-l'Auxerrois par de Mottez.

M. Pérignon a plusieurs bons portraits. Il possède cette élégance et cette netteté d'exécution que recherchent les gens du monde, et qui lui ont valu son succès. Cette année, il ne s'est pas borné à reproduire les modèles aristocratiques qui posaient devant lui, il a fait un tableau représentant des paysans des Abruzzes, dont les types sauvages sont très-bien compris et rendus.

Si M. Chaplin ne laissait pas ses toiles à l'état d'ébauche, il serait un portraitiste tout à fait remarquable. Son portrait de femme en noir et son portrait de femme en blanc ont une simplicité de pose, une aisance d'attitude, une sincérité de physionomie, qu'on ne saurait trop louer; mais ce ne sont que des préparations; le champ de la toile est à peine couvert, et les coups de brosse s'entre-croisent visiblement, comme des mailles de tricot; un peu de pâte sur ce frottis spirituel, ce serait charmant.

Arrivons au pastel. Le *Galilée à Velletri* de M. Maréchal semble plutôt un fragment de fresque détaché d'une muraille qu'un dessin fait avec des crayons de couleur; le pastel, sous le doigt de M. Maréchal, atteint à des vigueurs incroyables et vaut les plus robustes peintures; le *Galilée* a une force de tons que ne dépasseraient pas Tintoret, Guerchin, Ribeira et les plus fougueux coloristes. — Le vieillard est là, suivant par l'étroite fenêtre le mouvement des astres dans le bleu noir de la nuit; des pensées cosmogoniques s'agitent dans les plis de son front : — c'est la veille du génie. —Le *Loisir*,

représenté par une belle femme étendue dans les herbes d'une clairière, rappelle, avec sa grâce abandonnée et molle, la délicieuse *Madeleine couchée* du Corrége à la galerie de Dresde. Le *Pâtre effrayé par un aspic;* l'*Etudiant,* sans avoir l'importance du *Galilée* et du *Loisir,* portent la griffe du maître.

M. Bida ne fait pas de peinture ; il est vrai qu'il n'en a pas besoin. Ses dessins orientaux sont colorés comme des Decamps et des Marilhat. Avec du noir et du blanc il est parvenu à rendre la lumière, la chaleur ardente et l'éclat de ces belles contrées animées du soleil : le *Retour de la Mecque,* la *Cérémonie du Dosseh,* le *Barbier arménien,* la *Femme fellah,* vous font entrer mieux qu'un voyage dans l'intimité des mœurs de l'Orient. M. Bida dessine avec beaucoup de style et de pureté, et fait ressortir les nobles types de l'Islam.

Holbein est mort depuis des siècles, sans cela on pourrait croire que le portrait de M. Bracquemond est de lui, tant ce dessin se découpe sur son fond d'or avec une patiente finesse et une vigoureuse étude de la nature! Il faut une singulière puissance pour s'incarner à ce point dans l'originalité d'un autre.

Depuis que madame de Mirbel est morte, c'est madame Herbelin qui occupe le premier rang parmi les miniaturistes, dont l'invention du daguerréotype semble avoir diminué le nombre. Voici cependant madame Isbert, une jeune femme, qui arrive avec un cadre contenant trois portraits et deux copies : *Marguerite au rouet,* d'après Ary Scheffer ; *Adrienne Lecouvreur,* d'après Vanloo, d'un ton charmant et

d'une délicatesse extrême d'exécution ; il est difficile de pointiller l'ivoire avec plus de finesse et d'esprit. Le portrait de madame A... est d'une ressemblance parfaite : les mains, mérite assez rare, sont très-fines et très-bien dessinées.

XL

MM. O. TASSAERT — COURBET — HILLEMACHER — HERBSTHOFFER — JOLIN — GARIOT — LANOUE — HERVIER — GALETTI — TH. FRÈRE — FLANDIN — LAURENS — COLONNA D'ISTRIA — GUILLEMIN — PLUYETTE — DAUZATS — FAIVRE-DUFFER — E. LAMI — VIDAL — SAINT-JEAN — CHABAL-DESSURGEY

Quelque soin qu'on prenne de ne laisser échapper aucune individualité de valeur dans ce dénombrement plus long que ceux d'Homère et du Tasse, il se trouve toujours que l'on a oublié quelqu'un d'important, ou qui ne se classait pas d'une façon précise. Voici qu'au moment de passer de la peinture à la sculpture, nous nous apercevons que plus d'un nom méritant d'être cité a été omis : nous n'avons, par exemple, rien dit de M. O. Tassaërt, pour lequel nous professons une estime singulière ; M. O. Tassaërt possède une qualité assez rare aujourd'hui, le sentiment du clair-obscur; à un

degré inférieur sans doute, il est de la famille de Corrége et de Prudhon ; ses figures baignent comme dans une atmosphère de clair de lune, et des reflets argentés illuminent ses ombres ; une grâce souffrante, une mélancolie résignée, attendrissent les physionomies de ses personnages ; il a du cœur et sait émouvoir par de petits drames très-simples. Le *Sommeil de l'enfant Jésus*, entouré de petits anges en adoration devant un Dieu de leur taille, a la fraîcheur de cette guirlande de chérubins roses que Rubens a tressée autour de la tête rayonnante de Marie dans l'*Assomption* de la cathédrale d'Anvers ; cette fois le peintre a fouetté de nuances vermeilles le gris de perle qui lui sert habituellement de teinte locale, et il a voulu faire de ce sujet charmant une fête pour les yeux.

L'on conçoit la *Tentation de saint Antoine* comme l'a représentée M. Tassaërt.

Celles de Téniers et de Callot sont absurdes, et le diable n'était guère fin de faire danser sous les yeux de l'ermite des fantaisies hideuses et dégoûtantes ; un pauvre ascète perdu dans les solitudes des Thébaïdes, halluciné par le jeûne, brûlé tout le jour aux réverbérations du sable ardent, doit en effet être tenté lorsque tout le personnel d'un opéra satanique vient exécuter autour de lui le ballet des séductions mondaines. Malgré son crâne jaune comme une tête de mort, sa barbe grise épanchée à flots séniles sur sa Bible, son corps de squelette disséqué sous le froc par les macérations, le saint homme a besoin du secours de la croix pour ne pas se laisser séduire à ces blanches nudités

que la lune glace d'argent et qui se tordent dans la vapeur bleue, faisant reluire les rondeurs de leurs torses, arrondissant leurs bras comme des écharpes, cambrant leurs reins souples avec des attitudes provocatrices et voluptueuses à rendre jalouses la Dolorès et la Petra Camara. Comme les danseuses diaboliques ont beaucoup plus de ballon que les danseuses terrestres, elles s'élèvent jusqu'à la voûte de la grotte dans des poses de raccourci d'une grâce et d'une hardiesse extrêmes, qui développent leurs formes sous des angles imprévus; d'autres font reluire à travers le cristal des flacons des vins de topaze et de rubis, tendent des coupes d'or ou présentent des corbeilles comblées de fruits; des gnomes étalent leurs trésors, diamants, perles, monnaies de toutes valeurs et de tous pays; mais le saint ne se laisse pas plus tenter par l'avarice que par la gourmandise et la luxure, et M. Tassaërt a vainement déployé les séductions de sa palette magique.

Le *Fils de Louis XVI dans la tour du Temple* est une petite élégie peinte d'un sentiment exquis. L'enfant laisse tomber devant la porte de la prison qu'habitait sa mère un chétif bouquet d'herbes et de fleurs cueillies à grand'peine le long des murailles, pieux hommage à une sainte mémoire; le commissaire, croyant que l'enfant se trompe de seuil, lui fait hâter le pas; mais il a déjà déposé sa naïve offrande. La tête de Louis XVII est d'une grâce navrante sous sa pâleur maladive.

Qu'annonce cette lettre funeste? la mort, la ruine, l'abandon? Nous n'avons pu la lire que dans les larmes, le

frisson nerveux et l'abattement de celle qui la reçoit et la tient encore d'une main tremblante, affaissée sur une chaise; mais le tableau est bien nommé la *Triste Nouvelle*.

Certes, rien ne ressemble moins à la *Sarah* du poëte que celle de M. O. Tassaërt; cette fillette blonde est essentiellement Parisienne; elle a dû se baigner plus d'une fois à l'île Saint-Denis ou à Saint-Ouen, apportée par quelque canot de flambards; mais elle n'a jamais trempé dans l'eau de l'Ilissus son pied débarrassé du brodequin en peau de chèvre, ce qui ne l'empêche pas d'être très-blanche, très-souple et très-gracieuse sur son escarpolette.

La *Tête d'étude* est bien modelée dans la pâte, et a cette tendre harmonie de couleur qui caractérise l'artiste.

Au lieu d'installer le réalisme dans une baraque à côté de l'Exposition, M. Courbet ferait mieux de cultiver le grand paysagiste qui est en lui : la *Roche de dix heures*, vallée de la Loue, mérite qu'on s'y arrête. Une énorme masse de grès, d'un ton argenté, projette sur un gazon d'un vert vif une ombre noire découpée crûment. Au-dessus de la roche brille, à travers les broussailles, un petit bout de ciel bleu : il y a là un bel accent de vérité et une puissance de couleur rare. Nous ne discuterons pas les doctrines de M. Courbet; nous ne regardons que les résultats, et nous trouvons qu'il gâte systématiquement un vrai talent de peintre : les *Demoiselles de campagne*, les *Casseurs de pierre*, la *Fileuse*, sont de vieilles connaissances que nous avons appréciées lors de leur apparition; nous n'y reviendrons pas : elles nous ont peu charmé; et maintenant, comme autrefois, nous persistons à

croire que M. Courbet, sous prétexte de réalisme, calomnie affreusement la nature. La nature, même la moins choisie, n'est ni si laide, ni si disgracieuse, ni si barbouillée. Et pourtant M. Courbet a parfois de belles localités bien simples, bien larges, bien soutenues d'un bout à l'autre. Malheureusement il annihile ses qualités par un parti pris funeste ; les *Cribleuses de blé*, cependant, nous semblent indiquer quelque amélioration : la petite fille en jupon rouge qui soulève le van a une certaine grâce rustique; elle est vraie comme un portrait, et non comme une caricature. La *Rencontre* représente M. Courbet salué sur une route par un monsieur vêtu d'un paletot et suivi d'un domestique. M. Courbet a une fort belle tête qu'il aime à reproduire dans ses tableaux, en ayant soin de ne pas s'appliquer les procédés du réalisme ; il réserve pour lui les tons frais et purs, et caresse sa barbe frisée d'un pinceau délicat. Par exemple, il a été bien cruel pour la *Dame espagnole* dont il a exposé le portrait. Nous avons vu les gitanas sur le seuil de leurs antres creusés dans les flancs du Monte Sagrado, à Grenade, au Bar. de Triana, à Séville, hâves, maigres, brûlées du soleil; mais aucune d'elles n'était si noire, si sèche, si étrangement hagarde que la tête peinte par M. Courbet. Nous ne demandons pas des tons roses, une fleur de pastel, mais encore faut-il peindre de la chair vivante : Juan Valdès Leal, le peintre de cadavres, dont les tableaux font boucher le nez aux visiteurs de l'hôpital de la Charité, à Séville, n'a pas une palette plus faisandée, plus chargée de nuances vertes et putrides. Le courageux modèle

qui a posé pour cette bizarre peinture doit avoir été prodigieusement flatté en laid.

L'exposition de M. Hillemacher est nombreuse; il a sept tableaux tant modernes qu'anciens. Un *Confessionnal de Saint-Pierre de Rome le jour de Pâques* donne une idée exacte des mœurs italiennes. On sait que dans Saint-Pierre il y a des confessionnaux pour tous les idiomes de la chrétienté. Chacun peut y faire l'aveu de ses fautes dans sa propre langue. Le confessionnal de M. Hillemacher porte l'inscription *pro linguâ italicâ*, et le prêtre, armé d'une longue baguette, touche le front de celui dont le tour est venu; des Transteverins, des paysans de la campagne de Rome, des chevriers de la Sabine, des femmes d'Albano et de Nettuno revêtues de leurs costumes pittoresques, attendent, agenouillés ou groupés dans des poses d'une foi naïve. Le *Dimanche des Rameaux* encadre d'un portail d'église de charmantes femmes sortant de la messe et faisant emplette de buis bénit. *Vert-Vert*, en fort mauvaise compagnie sur le coche de la Loire, enrichit son vocabulaire de perroquet dévot d'expressions plus que mondaines :

> Les f... et les b... voltigent sur son bec.

Le *Satyre et le Passant* nous montrent le chèvre-pied surpris de voir son hôte souffler le froid et le chaud; il y a dans ce tableau une spirituelle compréhension de l'antiquité rendue familièrement, et c'est un de ceux du peintre que nous préférons. La *Mort du zouave*, la *Leçon de tambour*,

Rubens faisant le portrait de sa femme Héléna Formann, ont les qualités de finesse et de précision qui distinguent l'artiste.

M. Herbsthoffer, l'auteur de la *Résurrection de Lazare*, d'un *Épisode de l'Icomachie* et du *Guet-Apens*, rappelle, par son dessin un peu tourmenté, la manière de Goltzius ou de Romain de Hooge; et ses trois tableaux, plus germaniques que français, ont un aspect assez original; ils sont, en outre, librement et spirituellement peints.

N'allons pas oublier le *Christ au tombeau* et le *Compteur d'or* de M. Jolin, deux toiles d'un dessin pur et d'une bonne couleur; ni la belle composition de M. Gariot, la *France inaugurant l'Exposition universelle*. M. Gariot a fait autrefois une *Titania* très-poétique, que nous aurions été bien aise de revoir, dans un sentiment demi-grec, demi-shakspearien, tout à fait convenable à ce rêve féerique qui se passe dans un bois sacré près d'Athènes.

Il y a comme un reflet de Claude Lorrain sur la *Vue de la Neva*, prise du quai de la Cour, à Saint-Pétersbourg, de M. Lanoue; un chaud soleil couchant dore les colonnes de granit, les lions de bronze et les eaux scintillantes du fleuve. La *Vue prise à Pont-Rousseau*, près Nantes, est étudiée avec beaucoup de soin et parfaitement rendue.

Nous sommes étonné de ne pas voir M. Hervier plus connu; il a cependant tout ce qu'il faut pour cela : une couleur vive et bizarre, une exécution originale et le don de saisir la nature sous un angle particulier; il approche souvent de Rousseau, et l'emporte quelquefois sur lui par le

mordant et le pétillant de la touche. Le *Village de Quevilly*, effet d'automne, est un excellent paysage, très-vrai et à la fois très-étrange d'aspect. Nous aimons aussi beaucoup la *Rentrée au port*.

M. Galetti semble avoir dérobé à Decamps le rayon de soleil dont il plaque ses murailles blanches. On se souvient de cette *Vue prise à Ténériffe*, qui faisait presque baisser les yeux à force de lumière, et qu'on ne pouvait regarder qu'avec des lunettes bleues. M. Galetti a exposé une *Vue de Santiago*, île du cap Vert, et la *Mare aux Fées de Fontainebleau*, qui montrent son talent exotique et son talent indigène.

Plaçons ici un petit groupe d'orientaux : MM. Théodore Frère, Flandin, Laurens. M. Théodore Frère est un peintre voyageur; nous l'avons rencontré à Constantinople, et nous pouvons certifier l'exactitude de sa *Vue de Stamboul*; l'*Entrée de mosquée à Beyrouth*, le *Bazar à Damas*, la *Cour à Teutah*, prouvent chez l'artiste une longue familiarité avec ces pays d'or, d'argent et d'azur, qui laissent à ceux qui les ont visités de si persistantes nostalgies. M. Flandin a représenté Constantinople avec amour et sous ses plus beaux aspects : il l'a prise le matin, quand elle écarte aux rayons roses du soleil levant ses rideaux de gaze argentée, et plus tard lorsque les minarets de la Sulymanieh et de la Sultane-Validé élèvent au-dessus des maisons peintes leurs coupoles blanches et leurs flèches d'ivoire dans un ciel d'un bleu plus intense. Il a peint aussi l'entrée du Bosphore, en se plaçant à Scutari ou à Kadi-Kioi, un panorama merveilleux

et sans rival au monde ; mais qui est-ce qui n'est pas allé à Constantinople aujourd'hui? Pour Ispahan, c'est plus difficile, et nous devons avoir une vive obligation à M. Flandin de nous avoir rapporté cette splendide mosquée de la place Chah-Abbas, avec son porche immense et ses murs plaqués de mosaïques. M. Laurens nous met sur la *Route de Téhéran à Ispahan*, et nous ne lui ferons qu'un reproche, c'est de puiser si rarement dans son riche portefeuille, et de ne pas faire plus de tableaux.

M. Colonna d'Istria a fait un beau portrait de Son Excellence M. Abbatucci, garde des sceaux, d'une grande ressemblance et d'un style très-pur.

Quant à M. Guillemin, il continue à traiter avec beaucoup d'esprit et une couleur vive et fraîche une foule de petits sujets naïfs ou familiers : la *Lecture de la Bible*, *Pâques fleuries*, le *Thésauriseur*, la *Petite Frileuse*, ont les qualités ordinaires de cet agréable peintre.

L'auteur du *Déménagement des bohémiens* et de la *Bataille du lutrin*, M. Pluyette, a fait la *Vieille et les deux Servantes*, une composition ingénieuse, très-bien peinte.

L'invention du daguerréotype a fort diminué le nombre des peintres d'architecture; mais, ce que la photographie ne peut faire, et ce que M. Dauzats fait très-bien, c'est de mettre sur les lignes les plus exactes une couleur vraie, lumineuse et chaude; nous nous sommes promené dans sa toile représentant *San Juan de los Reyes*, comme nous l'avons fait à Tolède en 1840; — l'*Église de Saint-Géréon*, à Cologne, a toute l'illusion d'un diorama.

Parmi les plus beaux pastels qui se soient faits, il faut placer le *Printemps*, de M. Faivre-Duffer, une svelte figure rose voltigeant sur un fond d'azur, et dessinée avec une pureté digne d'Amaury-Duval. Citons aussi les aquarelles fashionables d'Eugène Lami, un des rares peintres qui aient su rendre les élégances modernes : le *Drawing Room*, ou le lever de la reine à Saint-James, est une chose charmante; le *Rendez-vous de chasse*, l'*Orgie*, ont un esprit, une finesse, une transparence incroyables. — Les deux sujets tirés des *Amours des Anges* de Thomas Moore, par M. Vidal, ont cette grâce tenue, cette délicatesse aérienne que l'artiste donne aux femmes et aux enfants comme aux anges : c'est un défi porté aux graveurs anglais de faire passer du vélin sur l'acier ces ombres charmantes et diaphanes.

M. Saint-Jean règne toujours en maître sur l'empire de Flore, si l'on peut se servir d'une locution si surannée. Ses roses, ses raisins, sont superbes. Cependant voici M. Chabal-Dessurgey qui le serre de près. La *Sainte Vierge entourée de fleurs*, un *Coin de vigne à l'automne*, sont, dans leur genre, de véritables chefs-d'œuvre.

XLI

MM. CAVELIER — DURET — DUMONT — ÉTEX — DEBAY — LEQUESNE — OTTIN — POLLET — MARCELLIN — MAINDRON

Avec sa *Pénélope endormie*, M. Cavelier s'est placé au premier rang parmi les sculpteurs modernes. Cette figure, affaissée dans ses chastes draperies, sous la fatigue du travail, avait une grâce pudique et sévère digne des beaux temps de l'antiquité; aussi le succès de l'œuvre fut-il complet; pas une critique discordante ne troubla le concert d'éloges : les artistes et les gens du monde furent également charmés. M. de Luynes acheta cette belle statue, et en donna un prix que n'eût pas osé fixer la modestie de l'auteur. La *Vérité* montre que M. Cavelier persiste dans l'excellente voie où il a mis le pied dès ses débuts; par une bonne fortune favorable à la sculpture, la Vérité est nue, et l'artiste en a profité pour nous faire voir une grande femme d'une beauté saine et robuste, dont les formes n'auraient aucun besoin du mensonge des vêtements. Rien de voluptueux d'ailleurs dans

cette nudité austère : la Vérité n'est pas coquette ; elle offre avec candeur à la pure lumière du jour sa beauté froide, lavée dans l'eau crue du puits, son séjour habituel, et se présente aux hommes sans intention de les séduire ; sa tranquille fierté, sûre de vaincre avec le temps, ne cherche pas de molles poses, de provocantes attitudes ; sur son front serein scintille une étoile d'or ; sa main élève le miroir où tous se voient tels qu'ils sont, beaux ou laids, purs ou infâmes ; et derrière elle son dédain superbe rejette le voile dont on cherche souvent à l'envelopper. En modelant cette figure, M. Cavelier paraît s'être souvenu de la célèbre définition de Platon : « Le beau est la splendeur du vrai ; » car il a fait entrer dans l'idéal indispensable au marbre une plus forte proportion de nature que la statuaire ne le comporte ordinairement.

Conçue dans des conditions moins rigoureuses, la *Bacchante* charme par un mouvement assez rare en sculpture : la bacchante tourne autour d'une colonne, en jouant avec une panthère privée qu'elle agace et dont elle se fait suivre ; les draperies légères que soulève la rapidité de la course tourbillonnent autour d'elle comme une blanche écume, ne dérobant qu'à demi ses formes jeunes et charmantes ; la tête a le sourire mystérieux et les yeux moqueurs de l'ivresse sacrée. La panthère, fascinée, s'élance après la tunique flottante, mais elle rentre ses griffes et fait patte de velours comme un chat familier qu'excite sa maîtresse.

Cornélie, assise dans une chaise antique, présente avec une fierté romaine les deux beaux enfants qui lui servent de

joyaux. Le trait, sans doute, est admirable; mais, diront les femmes, n'est-il pas possible d'avoir des enfants bien élevés et des boucles d'oreilles? La *Cornélie* de M. Cavelier est drapée largement et noblement; sa tête a du caractère, et les enfants, sérieux et dignes, semblent comprendre la réponse maternelle. Ce groupe en plâtre gagnera au marbre en finesse et en pureté; nous le reverrons avec plaisir à une des prochaines expositions. Le portrait de madame J. C., buste en marbre; le *Dante*, buste en bronze; le buste tragique, aussi en bronze, sont d'excellentes choses.

M. Duret — chose rare dans la statuaire, cet art abstrait dont la sérénité blanche et froide n'émeut guère le public, épris de drame, de mouvement et de couleur — a obtenu un succès tout à fait populaire. Son *Pêcheur napolitain dansant la tarentelle*, qui est un chef-d'œuvre, a été reproduit de toutes les manières, et les personnes les plus étrangères aux arts le connaissent et l'admirent. En effet, ce bronze charmant, qui ne tient au socle que par le bout de l'orteil, a une élégance, une légèreté, une fougue, une jeunesse, une vie incroyables; il ne pose pas, il danse vraiment; il rit, il est heureux de ce bonheur sans arrière-pensée que verse l'azur du ciel napolitain. La couleur blonde et fauve du métal fait illusion : elle simule le hâle du soleil sur ce corps jeune et frêle que lustre la vague marine.

Le *Vendangeur improvisant sur un sujet comique*, le pendant du danseur, a tous les mérites de son aîné : c'est la même verve enjouée, la même façon vive et légère, la même pureté classique, assouplie par l'étude de la nature. Ces

deux statues, où l'art grec ennoblit le type italien, nous ont fait songer aux vers du comte Auguste de Platen sur Naples, ces vers si lumineux, si rayonnants d'une joie sereine, si antiques et si modernes à la fois !

Représenter un grand homme avec des bottes, un pantalon et une redingote, est une des plus dures nécessités où un statuaire puisse se trouver réduit. M. Duret a surmonté avec bonheur cette difficulté presque invincible. Son *Chateaubriand* est assis dans une pose pleine de noblesse, d'aisance et de simplicité; le masque porte bien ce cachet de mélancolie profonde et d'incurable ennui qui caractérisait l'auteur de *René*. Cette tristesse n'empêche cependant pas l'éclair du génie de percer le nuage. Ce marbre, digne du grand écrivain qu'il glorifie, est destiné aux galeries de Versailles.

L'*Étude de jeune femme* en marbre, de M. Dumont, renferme des détails charmants : l'œil caresse avec plaisir ces formes pures, polies par un ciseau soigneux, auxquelles on ne saurait trouver d'autre défaut qu'une perfection un peu froide. *Leucothoé et Bacchus enfant* sont agencés habilement, et présentent de tous côtés d'heureux profils; on y sent le maître nourri des chefs-d'œuvre de l'art antique, et qui a plus regardé le marbre que la chair : de faute, il n'y en a pas; il ne manque qu'un accent de nature, une étincelle de vie, une négligence peut-être,

Et la grâce, plus belle encor que la beauté.

comme dit la Fontaine dans un vers délicieusement abandonné, en même temps précepte et modèle.

Outre ces deux figures, M. Dumont a exposé une statue en bronze de Buffon, pour la ville de Montbard, et un modèle en plâtre de la statue du maréchal Bugeaud, élevée à Alger par souscription nationale.

C'est au Salon de 1833 que parut le groupe de *Caïn et sa race maudits de Dieu*, de M. Étex, et il y fit une grande sensation. Dans un colossal bloc de marbre, l'artiste avait taillé, avec une rare hardiesse et une farouche poésie, la figure du premier meurtrier entouré de sa famille en pleurs; son front bas et stupide ployait sous la réprobation sans l'accepter; morne, impassible, il ne sentait pas sur sa main sanglante les larmes tièdes de sa femme agenouillée, et n'avait pas un regard pour ses enfants éperdus; il semblait se dire : Pourquoi l'offrande d'Abel était-elle acceptée, quand la fumée de mon sacrifice rampait rabattue vers la terre? Le fratricide trouvait Dieu injuste. Ce groupe, qui a fait la réputation de M. Étex, n'a pas vieilli; il paraît aussi beau, après vingt-deux ans écoulés, que le premier jour. Dans ce marbre puissant bout toujours la sève généreuse de cette époque où l'art se renouvelait et s'élançait impatient vers la vie.

Il y a beaucoup de grâce et de charme dans l'*Hyacinthe mourant*. Le corps du jeune ami d'Apollon s'affaisse avec un mouvement d'une souplesse languissante très-bien rendu.

Le buste en marbre de M. Alfred de Vigny reproduit d'une façon intelligente la physionomie délicatement noble et aris-

tocratiquement poétique du modèle : ce sont bien là ses
traits purs et fins, son regard rêveur, son sourire mélancolique, et l'on y retrouve l'élégance discrète et l'air grand
seigneur de ce champion du romantisme,

> Qui dans sa tour d'ivoire avant midi rentrait.

Le portrait de Charlet a ces lignes tristes et sévères qui
font prendre au premier coup d'œil l'artiste spirituel pour
un de ces grognards de la grande armée dont il a écrit la légende du bout de son crayon lithographique.

Quelle idée ingénieuse, tendre et charmante, que celle du
Premier Berceau, de M. Debay! Ève assise tient sur ses genoux, où s'agrafent ses mains croisées, ses deux enfants
groupés dans son giron comme des oiseaux dans leur nid ;
ils dorment, pelotonnés et chauds, sur le cœur maternel. Le
duvet de l'eider est-il plus doux, et jamais fils d'empereur,
sur sa conque d'or capitonnée de satin, eut-il un sommeil
mieux abrité? Toute cette composition se ramasse et se concentre avec un bonheur extrême, présentant de tous côtés
des lignes d'une grâce harmonieuse. M. Debay a manié la
brosse avant de toucher le ciseau; on le devine à un certain
sentiment pittoresque que n'ont pas habituellement les statuaires.

C'est une œuvre de premier ordre que le *Faune dansant*
de M. Lequesne; si l'on avait exhumé ce bronze vertdegrisé
de quelque fouille, les plus fins connaisseurs le jugeraient
antique, et il figurerait au Vatican ou aux Studj parmi les

dieux de la mythologie, qui le reconnaîtraient pour leur frère. Il est difficile de pondérer avec plus d'art un corps en équilibre sur la peau d'une outre glissante. M. Lequesne a retrouvé cette eurhythmie du mouvement, cette balance des lignes dont les anciens possédaient le secret. Son Faune, musclé vigoureusement, mais sans exagération, est d'une anatomie irréprochable. Cependant l'artiste n'a pas fait de son ciseau un scalpel et n'a pas écorché sa figure pour montrer sa science myologique ; ses trois bustes en marbre du maréchal Saint-Arnaud, de Visconti, de M. Hyppolyte Guérin, sont très-ressemblants et modelés avec beaucoup de largeur et de fermeté.

Nous voudrions bien voir exécuté le projet d'achèvement de la fontaine monumentale du Luxembourg de M. Ottin. C'est une composition spirituelle et pittoresque, qui produirait, nous n'en doutons pas, le meilleur effet. Dans l'enfoncement d'une grotte de rocaille, Acis et Galatée, amoureusement enlacés, n'aperçoivent pas la tête monstrueuse du Cyclope jaloux qui s'élève au-dessus de la roche, et les regarde de son œil unique avec une expression de haine ; on dirait un couple de gazelles que guette un lion. Polyphème va détacher une énorme pierre pour écraser son rival et le punir d'être charmant.—Le contraste du marbre blanc, dans lequel on taillerait les figures, avec les tons rougeâtres des rocailles, où s'accrocheraient des plantes aquatiques et pariétaires, formerait une opposition des plus heureuses ; sur ce fond coloré et rustique, les figures se dessineraient admirablement.

M. Pollet est l'auteur de cette charmante *Heure de la Nuit*, qui eut tant de succès au Salon de 1850-51, et dont la reproduction s'est emparée pour la multiplier à l'infini; il en expose un *fac-simile* en bronze, car l'original est en marbre. C'est toujours le même jet svelte et pur, les mêmes formes suaves; mais peut-être le ton fauve du métal ne vaut-il pas pour ce rêve aérien les blancheurs et les transparences marmoréennes : le carrare et le pentélique, avec leur mica scintillant, conviennent mieux que l'airain aux jeunes immortelles nues. *Achille à Scyros* présente une de ces difficultés qu'eussent aimé à vaincre les statuaires grecs : fondre dans le même corps la beauté de l'éphèbe et de la jeune fille, mettre Achille à côté de Déidamie (*discrimen obscurum*) de manière à tromper les yeux ravis, cacher sous des formes féminines les muscles du guerrier jusqu'au moment où Ulysse apparaît avec le casque d'or et les armes étincelantes, c'était là un motif délicieux pour la sculpture, et M. Pollet en a tiré tout le parti possible. Dans la statuaire moderne, on ne s'attache guère qu'à rendre la beauté de la femme; les anciens savaient donner aux jeunes héros et aux dieux aimables des formes aussi pures, aussi parfaites que celles des Vénus, des Grâces et des Nymphes. Notre artiste a dû, pour son Achille, consulter le Bacchus indien, le Génie funèbre, l'Apolline, et autres types délicats de la beauté virile, disparue à tout jamais du monde. *L'Enfant*, statue de marbre, est d'un très-gracieux sentiment; les deux bustes de *Bacchantes* ont de la souplesse et de la vie.

Il faut pardonner un peu de manière lorsqu'il en résulte

un effet heureux : sans doute, la *Cypris allaitant l'Amour*, de M. Marcellin, a une pose d'une grâce cherchée ; mais cette grâce existe, et la ligne tourmentée se replie d'une façon élégamment sinueuse, présentant ces contours serpentins qu'aiment les statuaires et les peintres. A l'art grec se mêlent ici ces cambrures florentines, ces airs penchés, ces doigts contrastés qui plaisaient à Benvenuto Cellini, à Jean de Bologne, à Jean Goujon et à Germain Pilon ; la tête est fine, malicieuse, spirituelle ; le corps est digne de la mère de l'Amour. Le *Retour du printemps* est aussi une œuvre pleine de charme et de talent.

Le romantisme a eu jusqu'à présent peu de représentants en sculpture. Si l'on en excepte David, Barye, Préault, Antonin Moyne et Maindron, les statuaires sont restés fidèles au culte des anciens dieux. Pour eux, les olympiens habitent toujours leurs douze palais d'or, et, depuis Phidias, il ne s'est rien passé. En effet, nulle matière n'est plus rebelle que le marbre à l'idée moderne qui pétrit le fer et l'acier comme de la cire : la religion, les mœurs, les costumes, tout semble conspirer contre cet art essentiellement païen de la sculpture, et ce n'est que par un effort soutenu que la tradition s'en conserve. M. Maindron a exposé le modèle en plâtre de sa *Velléda*, dont l'original est au jardin du Luxembourg. Il y a dans cette statue de druidesse l'intention accusée d'échapper à l'idéal antique et de substituer un type gaulois à l'éternel type grec. Aussi souleva-t-elle jadis beaucoup d'objections tombées maintenant. Le *Christ* en bronze du même auteur montre aussi la volonté de ne pas clouer un

Apollon sur la croix et d'y faire souffrir un Dieu avec un corps humain brisé par les tortures, pensée peut-être plus chrétienne que sculpturale.

XLII

M. SIMART

La statuaire chryséléphantine, si honorée chez les anciens, qu'elle ne pouvait être pratiquée que par des hommes libres, semble avoir été inconnue chez les modernes, ou du moins regardée comme barbare ; le mélange de ces belles matières qui se combinent si harmonieusement choque les idées reçues : habitués à la blancheur uniforme du marbre, nous ne voulons comprendre que la sculpture monochrome; nous acceptons sans peine, pour les statues, la pâleur idéale du paros, du pentélique et du carrare, qui ne différencie en rien les valeurs des chairs, des cheveux, des prunelles et des draperies. Assurément il y a dans cette convention quelque chose de grand, de noble et de simple, bien digne de la sévérité de la statuaire : cette manière abstraite d'envisager l'art indique des natures cultivées, capables de

comprendre la beauté pure. Cependant les Grecs, qui nous valaient bien, et dont le goût en toutes choses était plus sûr que le nôtre, admettaient que l'on mariât l'or et l'ivoire dans la représentation plastique des dieux et des déesses : ils coloraient, en outre, leur architecture, et le Parthénon porte des traces encore visibles de rouge et de bleu. — Phidias était un toreuticien, et il est douteux que ce dieu de la sculpture ait jamais touché le ciseau et le maillet : l'antiquité ne lui a pas attribué une seule statue de marbre, excepté Pline, qui parle avec la restriction d'un on-dit de la *Vénus* du Parthénon, regardée comme de Phidias.

Tout voyageur qui a visité le merveilleux temple d'Ictinus sur l'Acropole d'Athènes, en foulant ces nobles marbres que le temps avait respectés et que la barbarie humaine a mutilés sans pouvoir en détruire la beauté divine, s'est laissé aller à remettre en place les colonnes tombées et à restaurer dans son imagination la figure complète de l'édifice. Chacun, en s'aidant du dessin de Carey, a repeuplé les deux frontons de leurs bas-reliefs absents, et réparé de son mieux les outrages des bombes vénitiennes. Nous-même, en voyant distincte encore sur le pavé de la Cella la trace du piédestal de la statue de Phidias, nous n'avons pu nous empêcher de la relever en idée d'après les vagues textes de l'admiration antique, et de nous représenter aux lieux où il s'élevait le colosse d'or et d'ivoire, dont la matière, pour riche qu'elle fût, ne formait que la moindre valeur, et nous nous disions : — Si nous étions quelque peu millionnaire, nous irions trouver un statuaire, nous mettrions devant lui un

tas de lingots d'or et de dents d'éléphant, et nous lui dirions : « Essayez de refaire la *Minerve*. »

Cette idée, M. de Luynes l'a réalisée, et nous devons à sa magnificence le plaisir de juger par nous-même l'effet que produisait la statuaire chryséléphantine. Il s'est adressé à M. Simart, un artiste imbu de la pure tradition grecque, et digne d'essayer cette restauration de Phidias.

Avant de parler de l'œuvre de M. Simart, faisons l'histoire de cette statue, qui a passé à bon droit pour le miracle de l'art antique.

Il nous semble bizarre, à nous autres, dont la toreutique se borne à sculpter des Christs de quelques pouces cloués à des croix d'ébène, qu'on ait choisi pour un colosse une matière qui ne se trouve qu'en morceaux d'une grandeur nécessairement restreinte : la dent d'un pachyderme. Mais les anciens possédaient l'art d'amollir l'ivoire, de le scier circulairement et de le dédoubler en lames assez larges; ils le plaquaient ainsi étendu sur une armature de bois, en ayant soin de dissimuler les pièces de rapport par la précision des jointures; ils pouvaient de la sorte rendre des portions de nu d'une dimension considérable; les draperies, les cheveux, les armes, les ornements, étaient faits d'une feuille d'or plus ou moins épaisse, fixée au moyen des mêmes procédés. Nous voyons maintenant, par la *Minerve* de M. Simart, comme le ton opulent de l'or se marie heureusement à la moelleuse et vivante pâleur de l'ivoire, et nous comprenons que les Grecs n'étaient point des barbares en risquant cet harmonieux contraste.

10.

La *Minerve* de Phidias n'avait pas moins de vingt-six coudées (à peu près trente-sept pieds); en donnant au piédestal huit pieds, cela porte la hauteur totale à quarante-cinq pieds : la pointe de la lance que tenait la déesse devait presque toucher le plafond du temple. — Le *Jupiter* d'Olympie était aussi d'une grandeur démesurée, quoique représenté assis, et, s'il se fût levé, au dire de Strabon, il eût crevé le toit de son sanctuaire. Cette énormité surprend chez les Grecs, gens d'un goût si pur et si préoccupés de l'eurhythmie des proportions; par cette faute volontaire, ils prétendaient sans doute marquer la supériorité du dieu sur ses adorateurs. Le moyen âge abonde en exemples de ce genre. On voit au porche de mainte cathédrale des Christs ou des Vierges gigantesques au milieu d'une cour d'apôtres et de fidèles d'une dimension beaucoup moindre; la même pensée s'est traduite d'une manière identique et à des siècles de distance.

Pour couvrir un tel colosse d'ivoire et d'or, la dépense était énorme; aussi Phidias proposa-t-il de faire économiquement les nus en marbre pentélique; mais le peuple d'Athènes ne voulut pas entendre parler d'une semblable parcimonie, bonne pour des habitants de Platée, désirant faire à peu de frais un simulacre du dieu local : l'or employé montait à quarante ou quarante-cinq talents, et Périclès, qui connaissait le caractère athénien, conseilla à Phidias de le disposer de manière que les morceaux pussent se détacher et se peser; précaution utile, car l'artiste fut accusé d'avoir détourné une partie du métal, et se justifia aisément.

Quant à ce que coûta l'ivoire, on l'ignore; mais son prix, joint à celui de l'armature antérieure, nécessairement très-compliquée, dut égaler au moins celui de l'or.

Mais ce n'était pas la cherté des matières qui séduisait les Athéniens : ils pensaient avec raison que la blancheur tiède et transparente de l'ivoire l'emportait sur l'éclat froid du marbre pour rendre la chair immortelle des divinités, et que l'or aux nuances chaudes et riches représentait admirablement les draperies lumineuses jouant autour de leurs formes parfaites; — aussi ne fut-ce pas la richesse, mais la beauté, que chercha Phidias en employant l'or et l'ivoire.

La déesse était coiffée d'un casque ayant pour cimier, à ce que dit Pausanias, un sphinx côtoyé de deux dragons; — une médaille d'Aspasius, qu'on prétend être une copie de la *Minerve* de Phidias, ajoute à cette ornementation deux Pégases aux côtés du casque et huit chevaux galopant rangés sur la visière. — Cela nous paraît bien surchargé pour le goût grec, si sobre et si pur. — L'égide couvrait sa poitrine, et sa main gauche s'appuyait, en retenant sa lance, à l'orbe d'un bouclier d'or, qui, le rapport de proportion gardé, ne devait pas avoir moins de quinze à dix-huit pieds de haut. La face intérieure ou concave représentait le combat des dieux et des géants; la face extérieure ou convexe, la guerre des Amazones, courant en manière de frise autour de l'umbo; c'est dans cette partie du bouclier que Phidias, à qui on refusait l'honneur de signer sa statue, mit son portrait sous la forme d'un vieillard chauve soulevant une pierre des deux mains, audace qui le fit accuser d'impiété et lui valut

de mourir en prison, récompense digne de l'envieuse Athènes. La tunique de la déesse, tombant à chastes plis, laissait paraître ses beaux pieds chaussés de la sandale tyrrhénienne, une espèce de patin formé de plusieurs semelles superposées; cette sandale, mise à l'échelle du colosse, avait quinze ou seize pouces d'épaisseur; et, comme cette surface lisse eût pu sembler trop nue, l'artiste l'avait ornée de bas-reliefs dont le sujet était le combat des Centaures et des Lapithes.

Le bras droit, étendu en avant, portait une *Victoire* de six pieds de haut, ailée et drapée d'or, qui, de ses mains d'ivoire, offrait la couronne à la déesse avec un mouvement d'une élégance, d'une ardeur et d'une poésie sans pareilles : cette *Victoire* était comme un chef-d'œuvre dans le chef-d'œuvre, et l'antiquité n'a pas eu assez d'hyperboles pour la louer. Auprès de la statue, le serpent, symbole d'Érechthée, entortillait ses anneaux squammeux. Par une licence permise et nécessaire dans la statuaire polychrome, l'artiste n'avait pas laissé à sa Minerve le regard vide et blanc des effigies de marbre : deux pierres précieuses, incrustées à la place des prunelles, simulaient les rayons de la vie et de l'intelligence; diverses teintures coloraient l'or en or vert, en or rouge, en or blanc, et jetaient une variété harmonieuse sur l'ensemble.

Quel effet devait produire un tel chef-d'œuvre dans cet admirable temple! La beauté la plus pure grandie par des proportions colossales et devenue presque formidable! l'énormité de l'Égypte jointe à l'idéal de la Grèce! Aussi que de soins pour conserver la radieuse statue! On répandait

autour du piédestal de l'eau, qui, en s'évaporant, entretenait une humidité favorable à l'ivoire; chaque année, le 25 du mois Thargélion, les Praxiergides détachaient les ornements de la statue, la nettoyaient et en visitaient l'intérieur. Pendant cette opération, la déesse était cachée par un voile aux regards profanes.

Qu'est devenue la *Minerve* de Phidias? Placée dans le Parthénon la troisième année de la vingt-cinquième olympiade, sous l'archontat de Théodore, elle fut enlevée du temple par les chrétiens, sous le règne de Justinien, et alla probablement orner l'Hippodrome de Byzance, en compagnie du *Jupiter* d'Olympie, des *Chevaux* de Lysippe et du trépied de Delphes. Elle périt avec les chefs-d'œuvre de l'art antique sous les cataclysmes de barbares. — Pausanias l'avait vue dans sa beauté intacte après six siècles d'existence.

M. Simart, s'aidant de toutes les ressources que la science archéologique mettait à sa disposition, a restauré heureusement la silhouette générale de la statue de Phidias; il a consulté les textes et les médailles: sa *Minerve* n'a pas, comme on le pense bien, la taille de la *Minerve* du Parthénon; il a dû se borner à l'exécution au quart, ce qui donne encore une proportion de huit pieds, et suffit pour donner une idée de l'original. La description que nous venons de faire de l'œuvre de Phidias nous dispense de parler en détail de celle de M. Simart, qui s'est conformé avec la plus scrupuleuse exactitude aux renseignements, par malheur peu précis, qu'ont laissés les anciens. La tête de sa statue, au profil ferme et sévère, a bien l'expression de sérénité froide et de

virginité dédaigneuse qui convient à la plus chaste divinité de l'Olympe; une pierre d'azurite, enchâssée dans sa prunelle, rappelle l'épithète de *glaucopis* qu'Homère ne manque jamais d'appliquer à Pallas-Athéné, et donne à son regard une lueur étrange : on dirait un œil vivant qui scintille à travers un masque. Nous aimons assez cette bizarrerie inquiétante. Des boucles d'oreilles d'or et des pierres bleues accompagnent les joues pâles de la déesse; les bras, taillés d'une seule pièce dans deux énormes défenses d'ivoire fossile, sont d'une rare beauté; la transparence éburnéenne, traversée de veines bleuâtres et de blancheurs rosées, joue la chair à faire illusion : on croirait voir la vie courir sous cette belle substance si polie, d'un grain si fin, qui imite le derme délicat d'une jeune femme. Les pieds sont purs de formes, comme des pieds qui n'ont jamais foulé que l'azur du ciel ou la neige étincelante de l'Olympe. La tunique, d'un or pâle, semblable à cet electrum si célèbre dans l'antiquité, descend à plis simples et graves, et fait le plus heureux contraste avec les teintes blanches de l'ivoire. Les bas-reliefs du bouclier et des sandales ont bien le caractère hellénique, et le serpent Érechthée déroule d'une façon pittoresque ses écailles d'or vert. Au lieu de la Méduse de l'égide, M. Simart, se fondant sur certains textes, a mis un masque d'Hécate, dont la bouche, au rictus monstrueux, laisse passer quatre crocs, symboles des quatre quartiers de la lune : nous doutons que Phidias ait placé sur la virginale et robuste poitrine de sa déesse ce mascaron grimaçant, relevant plutôt des religions symboliques de l'Asie que de l'art

grec. La *Victoire* que Minerve tient dans sa main, et qui
fait palpiter éperdument ses frissonnantes ailes d'or, est la
plus délicieuse statuette chryséléphantine qu'on puisse rêver, et M. Simart a cette ressemblance avec Phidias, d'avoir
principalement réussi cette figurine.

L'artiste, poursuivant sa restauration, a restitué sur le
piédestal de la statue la *Naissance de Pandore*, douée par
tous les dieux comme une princesse de conte de fées, dont
on dit que Phidias avait orné le socle de son colosse. Ce bas-relief est charmant et semble détaché d'une frise du temple
de la Victoire Aptère; il complète la statue, dont la richesse
avait besoin de cette base élégante.

XLIII

MM. BARYE — LECHESNE — FREMIET — JACQUEMARD — KNECHT
— CHRISTOPHE — M^{lle} DE FAUVEAU —
JOUFFROY — OUDINÉ — PARRAUD — MAILLET —
LOISON — DUSEIGNEUR
GAYRARD — RUDE — SALMON — CORDIER, ETC.

La vraie exposition de M. Barye est au palais de l'Industrie, où l'artiste figure comme fabricant de bronzes. Il n'a

mis à l'avenue Montaigne qu'un seul morceau, mais ce morceau est un chef-d'œuvre : le *Jaguar dévorant un lièvre.* Avec quelle volupté féline la bête féroce étreint dans ses pattes puissantes le pauvre lièvre pantelant, qui, les oreilles couchées, l'œil arrondi de terreur, attend le coup de grâce! Son dos s'arque, ses babines se froncent, des frissons de plaisir courent sur son poil comme des ondulations de moire; ses muscles tressaillent, tout son être trahit l'orgasme de la cruauté qui va se satisfaire! C'est tout un poëme que ce groupe, et un poëme plein de significations sinistres: la force et la faiblesse, le bourreau et la victime, l'homme et la destinée. Qu'a fait le lièvre pour être dévoré par le jaguar? quel crime expie la mort violente d'un animal si doux? y a-t-il donc des races fatalement sacrifiées à d'autres? M. Barye ne traite pas les bêtes au point de vue purement zoologique; quand il fait un lion, un tigre, un ours, un éléphant, il ne se contente pas de mériter l'approbation de messieurs les professeurs du Jardin des Plantes. Quoiqu'il soit exact et vrai au plus haut degré, il sait que la reproduction de la nature ne constitue pas l'art; il agrandit, il simplifie, il idéalise les animaux et leur donne du style; il a une façon fière, énergique et rude, qui en fait comme le Michel-Ange de la ménagerie. Le premier il a osé, chez nous, décoiffer les lions de cette perruque à la Louis XIV dont les statuaires les affublaient, et qui leur prêtait une vague ressemblance avec Racine ou Boileau; il leur a ôté de dessous la griffe cette grosse boule de marbre si ridicule, et les a représentés grommelants, hérissés, incultes, secouant leur crinière échevelée, et

tenant en arrêt sous leur ongle d'airain un serpent gonflé de poison, ou bien encore tirant de leur profonde poitrine ce rugissement sourd, ce tonnerre caverneux qui arrête l'antilope au bord de la source et fait pâlir l'Arabe du désert sur son cheval aux jambes rapides; il a trouvé la beauté particulière de chacun de ces tyrans de la montagne, de la forêt et de la plaine, dont les formes rivalisent de perfection avec celles de l'homme; et maintenant la fable de la Fontaine n'aurait plus de motif pour dire :

<blockquote>Si les lions savaient sculpter;</blockquote>

les lions peuvent s'en rapporter à M. Barye.

Ce que M. Barye fait pour les fauves habitants des sables et des jungles, M. Lechesne le fait pour les oiseaux, les lézards, les couleuvres, et tout ce monde animé qui fourmille dans les feuillages des arabesques. De la convention de l'ornement il les a ramenés au vrai; et bientôt, les détachant des frises où ils battaient des ailes, traînaient leurs écailles imbriquées, ou se suspendaient à la volute d'un rinceau, il les a isolés en groupe en les mêlant à la figure humaine, et en a tiré un parti tout nouveau; les *Dénicheurs* forment comme les deux chants d'une idylle antique : des enfants — cet âge est sans pitié — ont découvert un nid dans un buisson, et ravi à leur mère des petits couverts à peine du premier duvet; mais la vengeance ne s'est pas fait attendre : un serpent s'élance des broussailles et pique les imprudents, qui se débattent en vain dans ses replis, effarés et tordus

comme les fils de Laocoon dans les nœuds de l'hydre. La leçon, sans doute, est un peu forte; mais pourquoi détruire ce qu'on ne peut créer? — D'ailleurs, aux yeux de M. Lechesne, qui les aime tant et les fait si bien, chagriner un oiseau doit paraître une barbarie impardonnable. Comme il a merveilleusement rendu la furie impuissante de la mère oiselle, qui, le bec tendu, les plumes hérissées, tâche de défendre sa couvée contre les maraudeurs! et comme il a pathétiquement éparpillé les oisillons sur les débris de leur nid brisé, lorsque le serpent, en dardant sa langue fourchue, se dresse et fait lâcher leur proie aux enfants!

La *Chasse au sanglier* figurerait magnifiquement au rond-point de quelque forêt princière; quelle animation! quelle vérité! quelle furie! Le bronze aboie, glapit et mord; toute la meute s'est accrochée à la bête, qui à l'oreille, qui au jarret, qui à l'échine; quelques chiens éviscérés roulent, les quatre fers en l'air, sous les coups de boutoir, et la hure formidable, retroussant de ses crocs sa lèvre calleuse, apparaît hideusement, coiffée de mâtins opiniâtres qui ne veulent point lâcher prise. C'est un des plus beaux groupes cynégétiques qu'on puisse voir, et que du Fouilloux approuverait s'il revenait au monde.

M. Frémiet est aussi un animalier de première force. Son *Chien courant blessé*, regardant d'un air piteux le bandage qui lui serre la patte est d'une vérité étonnante; il faut avoir vécu longtemps dans l'intimité du chenil pour saisir à ce point l'expression canine. *Ravageod* et *Ravageode*, chiens bassets, avec leurs pattes torses et leur allure déjetée, ont

toute la finesse et tout l'esprit des bassets de Decamps. Les *Chevaux de halage* tirent de toutes leurs forces, et leur épaisse et robuste encolure rappelle la manière vigoureuse de Géricault. La *Chatte et ses Petits* sont un chef-d'œuvre; il est vraiment incroyable que le marbre s'assouplisse au point de rendre le poil soyeux et l'anatomie moelleuse du chat. Les petits fouillent sous le ventre de leur mère, et la tettent avec une ardeur et une gourmandise amusantes; il y en a un surtout qui s'épate et trébuche de la façon la plus comique. Le *Carabinier*, l'*Artilleur à cheval*, le *Voltigeur*, le *Gendarme à cheval*, le *Brigadier des guides*, sont de charmantes statuettes, et font partie d'une collection des différentes armes de l'armée française commandée par l'Empereur.

En se promenant dans le désert, le lion de M. Jacquemard s'arrête et flaire le sable avec inquiétude. Sous le jaune linceul s'ébauche vaguement une forme humaine; des pieds sortent de la terre mouvante; le simoun a jeté son drap de poussière sur un voyageur que le vent découvre à demi; mais le lion n'est pas l'hyène, il lui faut une proie vivante, et il ne profanera pas le cadavre. Il y a de l'invention, de l'étude et de l'originalité dans ce bronze.

On ne pratique plus guère aujourd'hui la sculpture sur bois, l'art des Verbruggen, des Berruguete, des Cornejo-Duque, des Montañes, qui a produit tant de chefs-d'œuvre enclavés dans les menuiseries des chaires et des chœurs aux cathédrales de Flandre et d'Espagne. Ce n'est pas que le procédé soit perdu ou que le talent manque, mais la mode

n'y est plus : regardez le *Moineau et la Mouche* de M. Knecht, et vous verrez que toutes les merveilles du passé qu'on admire sont encore possibles : ce n'est plus du bois, c'est de la plume, du duvet, qu'un souffle soulèverait à coup sûr.

Sans nous arrêter plus longtemps à la ménagerie, au chenil, à la volière, retournons à l'homme, qui est le but le plus noble que l'art et surtout la statuaire puisse se proposer. Assez de lions, de chiens et d'oiseaux.

L'ambition du colosse tente les jeunes artistes, qui voudraient tous tailler la statue d'Alexandre dans le mont Athos. N'ayant pas de montagne à sa disposition, M. Christophe a modelé une gigantesque statue de femme accroupie, qui, si elle se levait, emporterait le toit de l'Exposition, comme le Jupiter d'Olympie eût, en se dressant, crevé le plafond de son temple. Cette géante, digne par sa taille d'épouser un Titan de la mythologie, noie ses grandes mains dans les cataractes de ses cheveux ruisselants, et ploie ses fortes épaules sous le poids d'une infortune immense comme elle; on dirait la Niobé d'une race disparue, pleurant la mort d'enfants de dix pieds de haut. Le livret l'intitule la *Douleur*, projet de tombeau ; nous le voulons bien, mais du tombeau d'Og, roi de Bazan, de Teuto-Bocchus, ou du héros inconnu qui dort à l'entrée de la mer Noire, sur la côte d'Asie, dans son cercueil de douze coudées.

Au reste, la dimension ne fait rien à l'affaire : placez la figure de M. Christophe, coulée en bronze, sur un socle de granit, au sommet de la colline du Père-Lachaise, elle produira un fort majestueux effet et découpera fièrement à l'ho-

rizon sa silhouette démesurée. On l'a confinée, nous ne savons trop pourquoi, dans une crypte de toiles vertes à l'entrée du salon de sculpture, où l'on a peine à la découvrir malgré son énormité. Il y a cependant de nombreuses qualités dans ce bloc colossal, et il a fallu beaucoup de science, d'énergie et de courage, pour pétrir dans sa glaise antédiluvienne ce mastodonte humain, dont la gracilité moderne semble s'être effrayée. Vingt pieds, qu'est cela, à côté du *Memnon*, de la *Minerve*, du *Jupiter*, de l'*Apollon Rhodien*, de l'*Apennin*, du *Saint Charles Borromée*, de la *Bavaria* de Schwanthaler? Pourquoi chicaner un artiste de talent pour quelques mètres de plus ou de moins? Regardez la *Douleur* par le petit bout de la lorgnette, et vous la remettrez ainsi à l'échelle ordinaire. Ne fait pas, après tout, des colosses qui veut.

C'est à l'école d'Orcagna, de Nicolas Pisano, de Donatello et de Ghiberti que s'est formée mademoiselle de Fauveau : elle a un sentiment très-fin de l'art du moyen âge, assoupli déjà par l'approche de la Renaissance, et personne mieux qu'elle n'a compris le gothique italien, si différent du gothique septentrional; elle donne à ses figures une grâce fluette qui ne va pas jusqu'à l'ascétisme émacié des sculptures de cathédrales, mais s'éloigne tout autant des formes épanouies du paganisme. Sa *Sainte Dorothée*, avec les meurtrissures et les gouttelettes de sang qui perlent sur son dos, semble sculptée, dans son arcade à trèfles découpés, par un pieux ciseau du quinzième siècle.

Nous avons retrouvé avec plaisir, à cette Exposition, la

Jeune fille confiant son secret à Vénus, de M. Jouffroy. Quelle confidence enfantine murmure à l'oreille de marbre cette fillette svelte et fine, à la gorge naissante, qui hier encore jouait avec sa poupée ? L'indulgente déesse en sourit.

La *Psyché*, de M. Oudiné, s'évanouit avec une grâce charmante sur ses ailes de papillon ; l'*Adam*, de M. Parraud, montre sa vigoureuse et savante musculature ; la *Prière*, de M. Jaley, joint pieusement ses mains diaphanes ; la *Pudeur*, la *Rêverie*, *Souvenir de Pompeï*, la *Bacchante*, du même auteur, se font remarquer par l'élégance de la forme et le beau travail du marbre. La statue d'*Agrippine et Caligula*, de M. Maillet, a une grande tournure. M. Loison a fait une *Nymphe* d'un modelé pur et suave, où l'idéal se mêle au vrai dans une proportion heureuse.

Il y a de la fougue, du mouvement et de la force dans le *Roland furieux*, de M. J. Duseigneur, cherchant à briser les cordes dont les pasteurs l'ont lié. Les muscles se crispent, les chairs pantellent, le masque se convulse ; et devant cet énergique morceau on pense au *Milon de Crotone*, de Puget, et aux cariatides barbares de la rue degli Uomini, à Milan. C'est de la robuste et puissante sculpture.

Les bustes de la Cruvelli, de M. E. D., les portraits des enfants de M. le duc et de madame la duchesse d'A…e ont cette morbidesse, cette élégance et cette grâce souple qui caractérisent le talent de M. Gayrard fils, qu'une mort prématurée vient d'enlever aux arts.

Vous vous souvenez de la promptitude merveilleuse avec laquelle Mélingue ébauchait une statue dans la pièce de *Ben-*

venuto Cellini; vous comprendrez pourquoi en voyant la statuette si spirituelle, si vivante et si bien campée de M. E. Giraud, en bronze, et l'*Histrion répétant son rôle*, coiffé de son masque rejeté en arrière, petit marbre charmant qu'on croirait retiré d'une fouille de Pompeï.

Le *Jeune Pêcheur napolitain jouant avec une tortue*, de M. Rude, que vient de frapper une mort *subita, repentinaque*, n'a pas besoin de nos éloges; il est reconnu depuis longtemps pour un des meilleurs morceaux de la statuaire moderne. Le *Mercure remettant ses talonnières après avoir tranché la tête à Argus* est également une œuvre d'un mérite supérieur.

Disons un mot, pour finir, des pierres fines de M. Salmon. Les portraits de l'Empereur et de l'Impératrice, sur cornaline du Brésil et sur onyx d'Allemagne, sont très ressemblants et très-fins d'exécution. Sa *Tête de Syracuse*, gravée sur une énorme émeraude, dans le plus pur style antique, se dessine avec des reflets et des transparences d'une richesse incroyable. Sa *Tête de nègre*, en onyx, est, malgré sa petitesse, aussi vraie que le *Noir* de M. Cordier, ce sculpteur ordinaire des races exotiques. Sortant du Salon, vous vous croyez peut-être quitte de la sculpture; nullement: on en a mis partout. A la porte se dresse un maréchal Gérard en bronze, de M. Cordier; et plus loin, dans les Champs-Élysées, vous trouvez un général Rapp, d'une fière tournure, de M. Bartholdi, et une statue équestre de l'Empereur, de M. Debay.

XLIV

MM. PIERRE DE CORNÉLIUS — KAULBACH — CHENAVARD

Rarement un artiste a joui de son vivant d'une gloire égale à celle de M. Pierre de Cornélius. Il est admiré comme s'il était mort; l'Allemagne le vénère presque à l'égal d'un dieu; les littérateurs les plus illustres ont rendu hommage à son génie, et il domine en chef absolu une école nombreuse d'élèves et d'imitateurs; le pouvoir l'a traité comme Charles-Quint Titien, et Léon X Raphaël. A l'étranger sa renommée est immense, bien que sa peinture y soit peu connue, car tout son œuvre consiste en pages murales qui ne se peuvent détacher des édifices qu'elles décorent : de même que Michel-Ange, « son maître et son auteur, » il a, dans sa superbe, dédaigné toute sa vie l'huile, comme bonne pour les femmelettes et les paresseux : la fresque, avec son grand style, ses fiertés brusques, son exécution infaillible et ses qualités monumentales, l'a pris tout entier, et nous ne croyons pas qu'il existe de lui un seul tableau de chevalet;

du moins nous avons visité les principaux musées des villes d'outre-Rhin sans en rencontrer un.

Bien avant la révolution romantique, qui ne se produisit guère en France que vers 1825, Cornélius avait rompu hardiment en visière aux surannées traditions classiques, ou plutôt académiques; il montait en paladin ce Pégase que W. Kaulbach lui fait chevaucher sur les fresques extérieures de la Pinacothèque nouvelle, à Munich, et portait de terribles coups de lance aux têtes à perruque de l'hydre du rococo. Retiré à Rome, au milieu d'un petit cénacle composé d'Overbeck, de Schadow, de Schnorr, de Vogel, de H. Hess, il se retrempait aux sources pures de l'art. Tout le jour se passait en études des grands maîtres, et le soir en interminables discussions esthétiques; au bout de la semaine, on se montrait ce qu'on avait fait. Le prince Louis de Bavière admirait et écoutait, et plus tard devait, avec une munificence royale, fournir aux adeptes de la nouvelle doctrine les moyens de réaliser leurs théories : il leur bâtit des basiliques, des cathédrales, des pinacothèques et des glyptothèques, des palais et des galeries, presque toute une ville qu'il leur donna à peindre, en leur faisant ces loisirs sans lesquels l'artiste est forcé de demander sa vie au métier. Ce dut être une existence charmante, et surtout dans le premier enivrement, lorsque chacun croyait encore en sa mission et que la communauté de but ne permettait pas aux amours-propres de s'isoler.

On ne saurait dénier à Cornélius les plus hautes ambitions. Jamais artiste ne posa son idéal si au-dessus des vul-

garités et ne se traça un programme d'une telle rigueur. Selon nous, cette rigueur est outrée : la peinture, quoiqu'on puisse y donner une large place à la pensée, n'est pas et ne saurait être une abstraction ; le cerveau conçoit l'œuvre, mais c'est la main qui l'exécute ; et, si la main est maladroite et ne traduit qu'imparfaitement, l'idée perd beaucoup de sa valeur, et devrait alors être écrite au lieu d'être peinte.

Cornélius, en ne faisant que des compositions et des cartons reportés et coloriés sur le mur par des élèves ou des collaborateurs, oublie que Michel-Ange, le plus austère penseur qui fut jamais, exécutait tout lui-même et poussait le soin jusqu'à faire ses pinceaux, broyer ses couleurs, appliquer son enduit ; il ne s'en remettait à personne pour ces détails humbles en apparence, et si importants en réalité ; ce grand homme sentait la valeur de l'individualité dans une œuvre d'art. — Quand on regarde le *Jugement* dernier ou le plafond de la Sixtine, on est vivement impressionné par la grandeur du style, la puissance du modelé, la sobriété sévère du ton local. L'âme du maître est présente partout et vivifie les moindres détails. Sa science résout sans réplique les difficultés qui se présentent au fur et à mesure de l'exécution. Il s'est infusé dans son œuvre. Son sang y circule, les gouttes de sa sueur en ont détrempé les tons ; il a pénétré l'immense muraille de ses effluves magnétiques ; à l'abattement sombre, au morne désespoir de quelques figures, on devine qu'il était malheureux ce jour-là ; à la violence superbe, à la touche triomphante de quelques autres, que son courage s'était relevé ; on a Michel-Ange même

devant les yeux ; spectacle sublime, et le plus beau qu'il soit donné de contempler ! Les prophètes, les sibylles, les élus et les damnés, ce drame colossal, et cette pensée profonde, certes, voilà qui est admirable ; mais ce qui nous émeut encore davantage, c'est la griffe du lion sur ce mur.

L'année dernière, nous étions à Munich, dans la Glyptothèque, et nous examinions, d'un œil plus étonné que ravi, l'*Histoire des dieux et des héros* de Pierre Cornélius ; nous nous faisions le plus Allemand possible pour admirer, mais notre enthousiasme avait de la peine à prendre l'essor. Cependant quelle composition ingénieuse ! quelle savante ordonnance ! quelle philosophie de l'art et de l'histoire ! quel symbolisme à rendre jaloux Creutzer ! Le soir, lorsque, rentré à notre hôtel, nous décrivions ces fresques, qui nous avaient laissé si froid, nous étions surpris de voir combien tout cela se déduisait exactement et produisait sur le papier un récit plein d'idée, d'intérêt et de charme ; et nous nous demandions si Cornélius n'aurait pas mieux fait de jeter le crayon et de prendre la plume. Chaque programme de ses compositions est un poëme, une histoire, un traité de philosophie, un mémoire archéologique, où l'on ne saurait rien trouver à reprendre. Le dessin n'est guère pour lui qu'une sorte d'écriture hiéroglyphique, et il abandonne aux manœuvres le soin de colorer en rouge, en bleu ou en vert les anubis, les éperviers sacrés et les serpents emblématiques dont il a indiqué le contour.

On n'a en quelque sorte, dans ces fresques ainsi traitées, que l'intention du peintre, son idée, et non son art ; sa

science, et non son tempérament, et l'effet produit est inférieur à la conception. Nous autres Français, qui attachons peut-être une importance excessive aux mérites de l'exécution, aux qualités de la pâte, à l'adresse de la touche, à l'harmonie de la couleur, aux mille ressources de la palette, nous éprouvons un désappointement ou une impression désagréable devant ces immenses pages où un art impersonnel s'exprime par des mains étrangères et semble éviter le plaisir des yeux comme une concession au vulgaire.

C'est donc dans ses cartons, et non dans les peintures qui portent son nom, qu'il faut chercher le véritable Cornélius; et sous ce rapport son envoi à l'Exposition universelle en donne une idée plus juste que les fresques de la Pinacothèque ancienne, de la Glyptothèque, et même de l'église Saint-Louis, beaucoup plus individuelles cependant, et dont il a peint lui-même plusieurs parties.

Le choix de cartons pour les fresques des portiques du Cimetière royal (Campo Santo) en construction à côté du dôme, à Berlin, représente bien le talent et la manière du maître.

Les sujets sont tirés de l'Apocalypse, ce poëme mêlé de ténèbres et d'éclairs que saint Jean écrivit sur le rocher ardent de Pathmos, halluciné de jeûnes, et où la prophétie biblique semble ivre de haschich oriental. La première composition, divisée par les convenances architecturales en lunette, tableau et prédelle, offre, à sa partie supérieure, les sept Anges versant les coupes de la colère de Dieu sur la terre et les eaux, sur la mer, sur le soleil et dans l'air.

Ces anges terribles, vigoureusement musclés, font leur office d'exécuteurs des vengeances célestes en se souvenant peut-être un peu trop des anges herculéens qui sonnent le clairon du jugement dernier à la chapelle Sixtine. Cornélius a si longtemps vécu dans l'intimité de Michel-Ange, que ces réminiscences involontaires ne doivent pas lui être reprochées; elles font partie de la constitution même de son talent.

La destruction du genre humain par l'envoi des quatre cavaliers, la Peste, la Famine, la Guerre et la Mort, tel est le sujet du tableau, une des plus belles compositions de Cornélius assurément : cette scène d'épouvante apocalyptique est traitée avec une violence, une férocité, une sauvagerie qui fait penser au vertige sanguinaire et aux exterminations grandioses des Niebelungen : le vieil élément germanique y fait disparaître toute imitation italienne, tout archaïsme étranger; là, Cornélius se montre vraiment fort, vraiment grand, vraiment original.

Le premier cavalier, qui s'élance monté sur un cheval blanc, porte un costume d'une barbarie orientale; ses traits, écrasés comme ceux des Éthiopiens, sont convulsés par une exaltation hideuse; il flaire et subodore les victimes que Dieu lui livre; il décoche une flèche, et sur son dos sonne un carquois plein de dards empoisonnés. C'est la Peste.

Le second cavalier enfourche un cheval noir; il est vieux, chauve, affreusement décharné; ses cuisses plates, ses genoux osseux pressent les flancs maigres de sa monture, et sa main disséquée élève des balances, signifiant que le blé

se vendra au poids de l'or. Ce vieillard macabre, c'est la Famine.

Le troisième cavalier, qui monte le cheval roux, manie avec un mouvement d'une violence et d'une furie incroyables une grande épée à deux mains, semblable à celles du moyen âge. Il est jeune, et sa draperie flottante permet d'apercevoir une musculature athlétique; ses cheveux hérissés par le vent de la course, ses sourcils contractés, sa bouche arquée à ses coins, donnent à sa physionomie une implacabilité fatale; celui-là ne se laissera attendrir ni par les cris de l'homme, ni par les pleurs de la femme, ni par le soupir de la vierge. — C'est la Guerre.

Le quatrième cavalier serre de ses rotules pointues comme des éperons les côtes du cheval pâle; sa peau parcheminée dessine hideusement les saillies du squelette, et sur son masque camard, aux orbites creuses, aux tempes évidées, à la bouche sans lèvres, voltige le ricanement sardonique du néant; ses bras décharnés manœuvrent une large faux, et de ses épaules anguleuses pend, comme un suaire, un lambeau de draperie. — C'est la Mort.

La cavalcade insensée, martelant le vide de ses sabots de fer, passe comme l'ouragan sur la foule éperdue qui se précipite et se renverse en toutes sortes d'attitudes de stupeur, d'épouvante et de désespoir, avec des prostrations, des effarements rendus de la manière la plus énergique.

Au-dessus de la cavalcade volent dans le ciel, chauves-souris du crépuscule de l'Apocalypse, des visions difformes et monstrueuses, plus laides, plus terribles et plus sinistres

que tous les diables dont le Dante a peuplé son cauchemar en spirale. La fantaisie allemande est maîtresse en ces imaginations lugubres, où le laid se combine avec l'effrayant.

Il y a dans cette composition une grandeur sinistre tout à fait en harmonie avec le sujet. Le dessin âpre, l'anatomie sèche, la facture rude du maître, ajoutent à l'effet de cette scène terrible.

Au-dessous du tableau, l'artiste a représenté les œuvres de la charité chrétienne : visiter les prisons, consoler les affligés, montrer le chemin aux égarés, en groupes paisibles qui reposent du tumulte et de la furie de la composition supérieure.

L'autre carton offre une disposition identique : dans la lunette, Satan est précipité par l'ange qui tient la clef de l'abîme et la chaîne pour lier le méchant, tandis qu'un autre ange montre à l'apôtre la Jérusalem céleste.

La Jérusalem céleste, coiffée, comme une Cybèle, d'une couronne murale, et vêtue d'une longue robe aux chastes plis, descend, supportée par douze anges déployant pour la soutenir une vigueur d'athlète, vers un rivage où sont groupés, dans des poses de mélancolie résignée et d'attente déçue, des vieillards, des enfants et des femmes : sans doute, l'apparition radieuse leur apporte l'espérance. Plus loin, sur la mer, naviguent deux nefs dont la proue se rengorge en poitrail de cygne, comme celle des trirèmes antiques, et que manœuvrent de robustes rameurs.

La prédelle de ce tableau, bien inférieur à celui de la destruction du genre humain, a pour sujet des œuvres pies :

donner à manger à ceux qui ont faim, et à boire à ceux qui ont soif. L'agape chrétienne a peut-être ici trop l'air d'un banquet antique.

A ces cartons est jointe une des figures placées entre les grands tableaux, et représentant les huit Béatitudes du sermon sur la montagne : « Heureux ceux qui ont faim et soif de justice. »

Cette figure est une belle femme assise, d'un dessin assez fier, qui lève les mains vers le ciel ; à côté d'elle, un jeune enfant tient une corne d'abondance ; un autre se hausse pour lui faire un collier de ses petits bras, avec un mouvement d'une grâce charmante. Ce groupe repose sur un piédestal ornementé de mascarons, de satyres et de sirènes aux corps terminés en rinceaux d'arabesques, dont le sens allégorique nous échappe totalement : nous avons pourtant lu récemment la *Symbolique* d'un bout à l'autre, mais nous ne pouvons découvrir la signification cachée sous ces emblèmes bizarres ; à vrai dire, cela nous tourmente peu, puisque la figure est bien campée et d'un bon style.

Kaulbach est connu en France par la gravure de la *Maison des fous* et de la *Bataille des Huns*, que chacun a pu voir à la vitrine de Rittner et Goupil ; il a envoyé la *Tour de Babel* et divers fragments d'une grande composition cyclique déroulant l'histoire de l'humanité, destinée à décorer le vestibule et l'escalier du nouveau musée de Berlin. Les principales époques climatériques du genre humain y sont représentées par quelque fait mythologique ou historique, que commentent familièrement une frise et des sujets accessoi-

res ; les tableaux sont : la *Tour de Babel*, *Homère et les Grecs*, la *Destruction de Jérusalem*, la *Bataille des Huns*, la *Conquête du Saint-Sépulcre* et le *Temps moderne*, dont l'action n'est pas encore choisie. — Nous n'avons à nous occuper ici que de la *Tour de Babel*.

Lylacq, la tour des énormités, vient d'être sillonnée par la foudre ; son sommet fumant s'écroule sous le pouce de Jéhovah, accompagné des anges de colère ; les travailleurs, effrayés et ne se comprenant plus, commencent à se disperser, quoique le conducteur essaye, le fouet à la main, de les ramener à l'ouvrage.

Assis sur la plate-forme de son palais, Ninus se révolte en son cœur contre ce dieu inconnu ; il grince des dents, fronce les sourcils et frappe son genou du poing, au milieu de ses courtisans éperdus, de ses concubines effarées et de ses idoles impuissantes. Il ne peut pas admettre, le roi superbe, que cette tour, dont le faîte, baigné par les nuages, devait éternellement s'élever jusqu'aux cieux et défier un nouveau déluge, se soit ainsi écroulée et ne présente plus qu'un vaste amoncellement de briques et de bitume, que le sable du désert va bientôt recouvrir. Déjà l'on raille sa puissance, et la solitude se fait autour de lui.

La famille humaine s'est mise en marche, et trois longues caravanes s'avancent vers l'Avenir, symbolisant les races de Cham, de Sem et de Japet.

La race de Cham, qui découvrit et railla la turpitude de son père, est la plus bestiale de toutes ; la fumée de la malédiction semble s'être attachée à sa face noire: un prêtre, ju-

ché sur un buffle aux yeux louches, au mufle baveux, et tenant entre ses bras un fétiche monstrueux, conduit le troupeau sombre; derrière lui marchent une vieille Stryge, pilant des herbes vénéneuses et composant des philtres, une jeune fille qui lui baise superstitieusement le bord du manteau, et des guerriers sauvages brandissant des armes barbares; le cortége hideux va se perdre dans les profondeurs mystérieuses de l'Afrique, poussé comme par une sorte de honte, pour y cacher sa laideur et sa stupidité.

Les fils de Sem s'avancent sur un chariot traîné par des bœufs, où trône un roi pasteur qui symbolise la vie patriarcale; ses enfants l'entourent avec amour et respect; le fils tient la houlette et la fille le fuseau, emblèmes des industries primitives. Une jeune mère sourit du haut du char à ses derniers nés, qui jouent sur le dos des bœufs avec des grappes de raisin; des brebis et des agneaux, ayant en tête un bélier aux cornes recourbées comme celles de Jupiter Ammon, suivent docilement leurs maîtres.

Le défilé de la race japétique est conduit par un jeune homme plein d'élégance et de force, monté sur un beau cheval qu'il dirige hardiment; là sont rassemblés les plus nobles types et les formes les plus pures; c'est sur le front des fils de Japet que Dieu est le plus visible. La migration qui doit fonder dans la suite des siècles la société européenne s'enfonce à l'horizon lointain. Dans un coin du tableau, l'architecte de Babel tient encore le plan de la tour, et se débat contre des travailleurs révoltés.

Telle est, à peu près, la disposition de cette vaste scène,

dont nous ne pouvons qu'indiquer les principaux épisodes et les groupes les plus importants.

Ce carton gigantesque et de forme circulaire dénote chez M. Kaulbach une imagination puissante, un sentiment profond du grand art, et nos artistes feront bien de l'étudier : le dessin a du style et de la correction, quoiqu'il soit parfois un peu conventionnel ; mais il serait injuste d'exiger dans une si vaste machine l'imitation rigoureuse de la nature ; beaucoup de détails doivent y être élagués ou simplifiés.

La figure de la *Tradition*, exposée à côté de la *Tour de Babel*, est très-ingénieusement trouvée : une vieille femme, assise sur la pierre d'un dolmen, écoute ce que lui chuchotent à l'oreille les corbeaux d'Odin, dont l'un sait le bien et l'autre le mal ; son regard errant flotte dans le vague, et sa main distraite joue avec des débris du passé ; près d'elle gisent des armes rouillées, des couronnes antiques, des crânes de héros légendaires à demi déterrés ou semés dans les herbes ; l'Histoire, qu'elle précède et à qui elle fournit souvent ses premiers chapitres, a déjà l'aspect plus classique ; la sorcière est devenue une muse. *Moïse* et *Solon* ont une grande et fière tournure : l'un représente la loi divine, l'autre la loi humaine.

Ces cartons sont exécutés à fresque dans le nouveau musée de Berlin, et nous irions les voir si nous n'avions peur que l'exécution ne diminuât l'idée, comme cela arrive souvent lorsqu'il s'agit de peinture allemande.

La *Tour de Babel* est placée à l'Exposition universelle, au

fond de la salle de sculpture, dont les cartons de Chenavard couvrent les parois latérales, et donne ainsi lieu à de curieux rapprochements. La pensée de Kaulbach a beaucoup d'analogie avec celle de Chenavard, qui, lui aussi, voulait dérouler l'histoire de l'humanité dans un vaste poëme pittoresque auquel ont manqué les murailles, mais qui n'en restera pas moins comme un des plus glorieux efforts de ce temps-ci. Chenavard est un peintre qui ne peint pas, — comme s'il était né en Allemagne ; — il possède une immense érudition artistique et philosophique, et il se sert du fusain pour écrire ses systèmes ; c'est le seul homme que nous puissions opposer à Cornélius, à Kaulbach, à Schnorr et autres idéalistes germaniques. Nous avons fait jadis de ses compositions une analyse longue et détaillée qui nous dispense aujourd'hui d'y revenir, et le public, en regardant, après la *Tour de Babel* de l'Allemand, la *Philosophie de l'histoire* du Français, peut se convaincre que l'ancien reproche de frivolité qu'on adresse à notre nation a depuis longtemps cessé d'être juste. Il y a autant d'idées, de mythes, de symboles, de sens mystérieux et de profondeurs allégoriques dans l'une que dans l'autre : l'*Enfer*, le *Purgatoire*, le *Paradis*, ne sont pas non plus des lithographies de romance ; et, en dehors de leur portée humanitaire, le *Commencement de Rome*, le *Siége de Carthage*, les *Temps d'Auguste*, les *Chrétiens aux Catacombes*, *Attila*, *Luther à Wittemberg*, le *Siècle de Louis XIV*, sont de magnifiques tableaux qui n'attendent que la couleur et que la couleur gâterait peut-être. Seulement, nous doutons qu'aucun Allemand puisse aborder l'ère moderne

aussi franchement que l'a fait Chenavard dans son dessin de la *Convention nationale*, d'un effet si réel et si fantastique à la fois.

XLV

MM. HUBNER — ACHENBACH — RŒDER — MAGNUS — KNAUSS — VAN MUYDEN — HOCKERT — EKMAN — EXNER, ETC., ETC.

L'école allemande n'est pas au grand complet : Overbeck, l'un de ses maîtres les plus purs, n'a rien envoyé. Nous le concevons : c'est une nature chaste, timide, mélancolique, qu'effrayerait le tapage d'une exposition universelle. Depuis longues années Overbeck habite Rome, où nous avons eu l'honneur de le voir. Cette ville morte, que galvanise à peine le contact des étrangers, convient à ses habitudes de méditation silencieuse; son esprit peut y errer en paix le long des cloîtres blancs, drapé du froc, et laissant traîner ses larges sandales sur le pavé sonore, à la suite de l'ange de Fiesole et de frà Bartolomeo. Personne n'a mieux saisi qu'O-

verbeck la poésie du vieux catholicisme, — quoiqu'il ait fait plus de dessins et de fresques que de peinture à l'huile, le pieux maître n'ignore cependant aucun des secrets de l'exécution. Son tableau de l'*Allemagne et l'Italie*, que nous avons vu à la Pinacothèque nouvelle de Munich, tiendrait sa place, pour le charme tendre et la grâce ingénue, parmi les premiers ouvrages de Raphaël lorsqu'il imitait encore le Pérugin. Les *Peintres catholiques rendant hommage à la Madone du musée de Francfort*, sont peints avec habileté, et la fresque de *Saint François d'Assise*, dans l'église du même nom, n'offre pas ce ton rebutant et cette manière âpre qui déparent les ouvrages les mieux pensés de Cornélius. Nous croyons qu'Overbeck eût été apprécié en France comme il le mérite.

L'école de Dusseldorf s'est également abstenue. Elle représente une face de l'art allemand. Son absence est regrettable, quel qu'en soit le motif.

Parmi les peintres de genre, M. Hübner doit être cité au premier rang. Les *Adieux des émigrants à la patrie* sont une composition pleine de cœur et de tristesse. Avant de se confier aux vagues de l'Atlantique qui vont les emporter vers des destins inconnus, les pauvres émigrés font une visite suprême au cimetière où dorment les chers morts, qui jouissent au moins de cette douceur de reposer sur le sol natal. Hélas! les tombes aimées ne recevront plus de couronnes; la croix de bois noir tombera vite, et personne ne la relèvera; l'herbe épaisse et vivace des lieux funèbres nivellera les fosses, et les ancêtres ne sentiront plus filtrer à

travers la terre les larmes tièdes des enfants; la pluie seule s'égouttera dans leurs cercueils. Une vieille femme en béguin noir, qui pouvait espérer laisser ses os au cimetière de son village, prie, agenouillée sur une tombe; deux belles et robustes jeunes filles, se tenant enlacées, s'abandonnent à leurs pensées douloureuses; un jeune homme, le sac au dos, pleure silencieusement, le visage couvert de ses mains; sur un petit mur en ruine est ouverte la Bible de famille, la Bible qu'on lira dans quelque hutte de troncs d'arbres à peine dégrossis, à la lueur fumeuse d'un éclat de pin; et alors on pensera, le cœur serré, à la chaumière paternelle, où la misère semblait presque douce.

Le *Droit de chasse* cause une impression pénible. Un garde-chasse, sur l'ordre du seigneur, a blessé d'un coup de feu un paysan coupable d'avoir tué un sanglier qui fourrageait son champ. Le malheureux, tout sanglant et déjà convulsé par l'agonie, s'efforce de regagner sa chaumière soutenu par son fils criant vengeance. Ce tableau ne manque pas d'énergie, mais la scène qu'il représente n'est heureusement plus possible : les Nemrods du jour ne sont pas si férocement jaloux de leur chasse.

Le paysage et le genre sont cultivés en Prusse avec assez de succès, mais dans un cachet particulier d'originalité. M. André Achenbach est à coup sûr un bon paysagiste; il sait peindre, il a le sentiment de la nature; mais il ne peut lutter contre des hommes tels que Cabat, Rousseau, Paul Huet, Corot, Flers, Bellel, Daubigny, Français, pour ne nommer que les plus illustres.

Il y a du sentiment dans la *Bénédiction paternelle* de M. Rœder ; malheureusement, l'exécution faible et pâle trahit l'idée, qui est excellente. Les portraits de Jenny Lind et de madame Rossi-Sontag, de M. Magnus, sont de fort bonnes toiles.

M. Knauss (de Bade et Nassau) s'est révélé de la façon la plus brillante, au Salon de 1853, par le *Matin après une fête de village*. Avec ce tableau, qui lui a valu sa réputation en France, il en a exposé trois autres que nous allons décrire.

Des bohémiens ont établi leur pittoresque campement dans un bouquet de chênes. La libre et sauvage famille a fini son installation en plein air ; la vieille rosse blanche qui traîne le maigre bagage des saltimbanques est dételée et tire quelques brins d'herbe de sa lèvre pendante ; une belle jeune fille dorée de hâle fait un bout de toilette et démêle avec un peigne édenté sa chevelure crespelée et brune ; des enfants demi-nus se roulent à terre ; un jeune homme sommeille étendu sur le gazon. Tout cela est fort innocent ; mais les paysans ne voient pas sans terreur ces vagabonds basanés au type étrange, aux yeux d'un noir mystérieux, qui promènent par le monde leur liberté insouciante et vivent en parias sur le bord de la civilisation sans vouloir y jamais entrer ; ils les soupçonnent de maraudage, de vol d'enfants, de sorcellerie, et ils sont allés requérir l'autorité du lieu. Pendant que le magistrat interroge les bohémiens, ils se tiennent à une distance respectueuse, armés de pioches, de bâtons et de fléaux, prêts à lâcher leurs chiens si le résultat de l'enquête est défavorable.

Le magistrat, le nez chaussé de lunettes et revêtu de ses insignes, épelle le passe-port crasseux, fatigué à tous ses plis, tatoué de visas, que lui présente une vieille au teint de bistre, à la physionomie de sorcière, aux roides cheveux gris, drapée d'un lambeau de tartan, qui semble lui donner des explications sur quelque signature douteuse avec une éloquence sénile et verbeuse.

Un grand drôle, coiffé d'un feutre roussi à tous les soleils, détrempé à toutes les pluies, en veste de velours éraillé et miroité, chaussé de bottes crevant de rire par toutes les coutures, s'appuie contre le tronc du chêne dans une pose où se trahit l'aisance disloquée du faiseur de tours : un lièvre et une poule pendent à sa ceinture, mais il a soin de se tourner de façon à dérober à l'interrogateur ces victuailles, qu'il n'a point, à coup sûr, achetées au marché.

Ceci est le drame sérieux; voici la petite pièce : le chien du magistrat, parodiant l'action de son maître, semble demander aussi le passe-port à un singe assis sur son derrière pelé, dans une jaquette rose dont sa queue relève le bord. Le singe, peu disposé à reconnaître l'autorité, broche des babines, grince des dents et écarquille les yeux, au grand effroi de l'animal civilisé.

Nous soupçonnons M. Knauss de nourrir, à l'endroit des bohémiens, la même secrète tendresse que Lénau ou Achim d'Arnim, et il serait bien fâché si ses modèles allaient coucher en prison : ce serait dur, en effet, pour des gens habitués à dormir sous le pavillon étoilé du ciel.

Ce tableau est peint avec une finesse rare et une observa-

tion pleine de sagacité; la touche, spirituelle, ferme et libre, annonce un maître; la couleur, quoique agréable et vraie, manque peut-être un peu d'épaisseur, et il y a dans le feuillage des arbres abus de tons bleuâtres.

L'Incendie de la ferme nous montre une famille de paysans surprise par les flammes dans son sommeil : on déménage en hâte; les buffets, les chaudrons, les vaisselles, s'entassent au premier plan. On emporte l'aïeule paralytique, que suit la petite fille en chemise. Le grand-père, agenouillé, prie, tandis que la ménagère active le sauvetage. Tout ne sera pas perdu : les bestiaux effarés, chassés par les garçons de ferme, sortent de l'étable en mugissant; et, au-dessus du toit que couronne une gerbe d'étincelles, la cigogne éveillée s'élève comme à regret en battant la fumée de ses ailes. — Nous retrouvons ici ce type de jeune fille aimé de M. Knauss, et avec raison, qu'il a mis dans ses trois tableaux en variant seulement la teinte des cheveux. L'artiste n'est pas tombé dans la pyrotechnie vulgaire de ces sortes de sujets, et il a évité ces lumières rouges et ces ombres bleues si désagréables; la nuit va finir et les arbres découpent leurs silhouettes noires sur le ciel froid du matin, dont la lueur naissante éclaire les figures.

Quel charmant tableau que le *Matin après une fête de village!* quels types vrais, sans caricature, que ceux du vieux musicien qui regarde le fond de son verre, du trombone arrivé à la période philosophique de l'ivresse, des deux joueurs se défiant de leur probité réciproque, du paillasse encore hébété de son sommeil lourd! et comme toute cette

trivialité est relevée par la délicieuse figure de cette jeune fille blonde qui tient sur ses genoux la tête de son amant endormi, et dont les yeux d'azur limpide semblent ne rien voir de cette ignoble scène!

Dans la *Promenade aux Tuileries*, une jeune bonne très-coquettement attifée conduit un baby habillé comme l'enfant adoré d'une famille riche, traînant un de ces lapins blancs qui battent du tambour; un petit nègre en livrée de groom suit à distance respectueuse d'un air ennuyé : il aimerait bien mieux gambader et courir; mais que voulez-vous? on n'a pas de beaux galons pour rien.

M. Knauss a gagné ses éperons dans ce grand tournoi de l'art; bien peu de champions peuvent lui disputer le prix du genre, et il sera vainqueur, à moins que M. Leys n'entre en lice.

L'envoi de la Suisse renferme un petit chef-d'œuvre : le *Réfectoire des capucins à Albano*, près Rome, de M. Van Muyden. Dans une grande salle voûtée, aux murs blanchis à la chaux, les révérends pères, rangés par files, prennent leur maigre réfection sur de longues tables de bois, pendant qu'un religieux leur fait la lecture. Ces belles têtes tonsurées et barbues, ces frocs bruns à larges plis se détachant d'un fond clair, ont une quiétude monastique, une sérénité claustrale très-bien rendues : — un banquet si sobre, et qui ferait paraître des orgies les repas spartiates, ne devrait pas avoir de parasites; il en a cependant : des chats attendent, gravement accroupis, quelque rogaton, et des pies familières sautillent, picorant les miettes du festin : les moines parais-

sent s'amuser de cette naïve gourmandise. — Une *Mère et son enfant* sont aussi une fort jolie chose.

La Suède et la Norwége, malgré leur latitude septentrionale et leur jour polaire, possèdent des peintres remarquables; l'art est une plante vivace et qui fleurit partout, là même où le renne ne trouve sous la neige que du lichen à brouter; car elle a sa racine dans le cœur de l'homme, et l'imagination est le soleil qui la fait épanouir.

Le *Prêche dans une chapelle de la Laponie suédoise*, de M. Hockert, a le double mérite de l'originalité du sujet et de l'habileté de l'exécution. Monté sur une espèce de chaire, le pasteur lit la Bible; les assistants l'écoutent avec une attention laborieuse; les femmes allaitent ou contiennent leurs marmots, et la fumée s'élève vers l'ouverture du toit en tourbillons bleuâtres. Les costumes d'étoffes épaisses, les broderies de couleur, les colliers de plaquettes de cuivre, les types bizarres de ces personnages que la peinture reproduit peut-être pour la première fois, vous arrêtent et vous produisent une impression étrange; ajoutez à cela que M. Hockert a cette force de ton, cette puissance de clair-obscur et cette énergie de brosse qu'on admire chez Delacroix, et vous conviendrez que la Suède, quoique arrivée tard, à cause des glaces du Sund, à l'Exposition universelle, n'y fait pas trop mauvaise figure.

La *Fête champêtre au jour de la Saint-Jean*, province de Sudermanie; les *Soldats suédois logés chez une famille allemande pendant la guerre de trente ans*, de M. Ekman, sont de très-jolis tableaux.

Qui croirait, en voyant cette *Boutique de barbier à Séville*, si blonde, si chaude, si transparente, qu'elle peut lutter avec les meilleures aquarelles anglaises et qu'on y cherche le nom de Cattermole, qu'elle soit de M. Egron Lunderen, né à Stockholm?

M. Tidemand a exposé trois excellents tableaux : les *Hangiens, secte religieuse de Norwége*; le *Maître d'école villageois faisant l'examen des enfants dans une école de Norwége*; les *Adieux*. Ce dernier se distingue par un profond sentiment religieux. Près d'un cercueil que l'on va enlever, une famille pleure et se lamente. Les différentes expressions de la douleur sont admirablement rendues : la tête de la femme, immobile et comme pétrifiée dans son chagrin, est superbe.

Le Danemark, la patrie d'Hamlet, s'est bien montré. M. Exner, avec ses *Paysans de l'île d'Amack* et son *Repas champêtre*, peut prendre place à côté des meilleurs peintres de genre anglais ou français; il a de la finesse, de l'observation, une grâce rustique, et sa couleur, quoique un peu crue, est agréable. — Le portrait de femme âgée de M. Gertner, vaut un Ignace Dunner pour la vérité méticuleuse des détails, le rendu de l'épiderme, la précision de la touche : on ne saurait pousser le trompe-l'œil plus loin : le bonnet, la collerette, font illusion.

XLVI

MM. LEYS — THOMAS — PORTAELS — VERLAT — HAMMAN
— FLORENT WILLEMS —
VAN MOER — DEGREUX — ALFRED STEVENS

La Belgique soutient honorablement le poids d'un passé glorieux ; l'art n'y flamboie plus comme au temps de Rubens, mais cependant les aïeux n'auraient pas à rougir de leurs fils : les bonnes traditions de la Flandre se sont conservées dans le royaume de Léopold, et les tableaux rangés sous l'écusson du lion belge font bonne figure à l'Exposition universelle ; s'ils n'ont pas l'originalité tranchée des peintures anglaises, ils brillent par d'appréciables qualités de facture, dont trop souvent, peut-être, le secret est emprunté à la France, ce qui ne veut pas dire qu'il n'y ait en Belgique des artistes ayant un cachet distinctif et particulier.

Au premier rang nous placerons M. Leys. — Est-ce donc là, dira la critique, un peintre original ? Ses toiles ont un air archaïque et rappellent les anciennes peintures des maî-

tres flamands et hollandais, ou plutôt allemands. S'il est permis de ressembler à quelqu'un, c'est sans doute à son père, et M. Leys est dans ce cas : chez lui il n'y a pas imitation, mais similitude de tempérament et de race ; c'est un peintre du seizième siècle venu deux cents ans plus tard ; voilà tout. Les âmes n'ont pas toujours l'âge de leur apparition dans le monde. M. Leys est un élève de Wolgemuth ou d'Albert Durer qui ne s'est produit que de nos jours, par une de ces combinaisons mystérieuses qui ne sont pas si rares qu'on le pense, et dont on pourrait citer maints exemples.

M. Leys a envoyé trois tableeux, trois chefs-d'œuvre : la *Promenade hors des murs*, le *Nouvel An en Flandre*, les *Trentaines de Berthal de Haze*.

Un passage du *Faust* de Gœthe a fourni le sujet de la *Promenade hors des murs*. Nous ne pouvons résister au plaisir de le citer : « Hors des portes obscures et profondes se pousse une multitude de gens diversement vêtus. Avec quel empressement chacun court aujourd'hui se réchauffer aux rayons du soleil ! Ils fêtent bien la résurrection du Seigneur, car ils sont eux-mêmes ressuscités : échappés aux sombres appartements de leurs maisons basses, aux liens de leurs habitudes vulgaires et de leurs vils trafics, aux toits et aux plafonds qui les écrasent, à leurs rues sales et étranglées, aux ténèbres mystérieuses de leurs églises, tous ils renaissent à la lumière. »

La silhouette d'une ville allemande, avec ses portes massives, ses remparts crénelés, ses tours flanquées d'échau-

guettes, sa flèche de cathédrale découpée en scie, ses pignons pointus, ses toits en escalier, ses fenêtres aux vitres maillées de plomb, qui s'allument au soleil couchant, remplit pittoresquement le fond du tableau de M. Leys.

Au-dessus de la ville s'étend un ciel pommelé de petits nuages rougeâtres. Au premier plan se promènent les bourgeois dans leurs habits de fête : ici c'est un amant soutenant le coude de sa maîtresse, qui l'écoute comme Marguerite écoutait Faust; là un couple d'époux que suivent *non passibus æquis* des marmots de différentes grandeurs; plus loin, un groupe d'amis ou d'écoliers en belle humeur. M. Leys semble avoir été le contemporain de ces honnêtes citadins, si heureux d'être sortis de leurs arrière-boutiques et de leurs chambres basses, tant il a rendu leurs physionomies, disparues du monde, avec une intimité familière. On ne retrouve plus de telles figures que dans les vieilles planches sur bois qui portent le monogramme d'Albert Durer et d'Holbein. Les costumes ont aussi une propriété étonnante, et l'on dirait que M. Leys n'a jamais vu un paletot de sa vie, tant il a coupé d'un pinceau certain ces pourpoints à crevés, ces chausses tailladées, ces collets à fourrure, et tant il est au courant de la mode de 1520 !

Le *Nouvel An en Flandre* a des tons rances de vieux tableau qui ne permettraient pas de le distinguer d'un Ostade ou d'un Rembrandt : les vitres de la boutique sont glacées de ce bitume chaud et transparent dont le peintre d'Amsterdam dore les carreaux et enfume les boiseries; la neige ouate la rue silencieuse, maculée par les semelles des rares

passants; une vieille enveloppée de la faille noire s'éloigne, tremblotante et courbée, après avoir reçu l'aumône, que d'autres attendent encore sur le seuil de la porte entr'ouverte.

Les *Trentaines de Berthal de Haze* demandent quelques explications pour être comprises. L'étainier Berthal de Haze, chef du serment de l'ancienne arbalète, décédé en 1312, légua à l'église Notre-Dame son attirail de guerre, savoir : son meilleur corselet, son morion, son gorgerin, son arbalète, son carquois avec les flèches, et son couteau recourbé, pour que le tout y fût appendu, dans la chapelle du Serment, après la *trentaine*.

Ici il nous prend un scrupule grammatical sur la prose du livret : les *Trentaines de Berthal de Haze* ne signifient rien ; il faudrait dire : le *Trentain de Berthal de Haze*. Ouvrez le dictionnaire de Napoléon Landais, vous y trouverez : « *Trentain*, substantif masculin, terme de liturgie ; nombre de trente messes qu'on fait dire pour un défunt. » Mais cette petite chicane est de maigre importance ; revenons au tableau.

Les armes du défunt sont déposées devant l'autel : la veuve, entourée de ses jeunes filles, est agenouillée et courbe sa tête sur un livre de prières : tout ce groupe est plein de cette grâce triste et résignée que savaient si bien rendre les peintres du moyen âge dans leurs physionomies féminines. Derrière se tient debout le fils de l'étainier, beau garçon svelte et déjà robuste, sur qui pèse désormais la responsabilité de la famille ; il songe à son père mort, mais il pense aussi à

l'avenir. Un peu plus loin sont placés les amis et les confrères, plus ou moins indifférents ou recueillis, selon leur degré d'intimité avec le défunt ; dans les stalles du chœur, les chantres, aux figures pittoresquement triviales, braillent les psaumes comme des gens que ne sauraient toucher ces cérémonies funèbres dont ils ont l'habitude. L'architecture de l'église forme un fond vigoureux à ces personnages bien campés, bien distribués, et qui reçoivent une lumière directe.

Les têtes sont dessinées et peintes avec une finesse rare, les attitudes, les costumes, tout est bien du temps ; — aucune note moderne ne détonne dans cet harmonieux concert et ne dément la date de 1512. Holbein n'aurait pas rendu cette scène autrement. Vous voyez bien que nous avions raison de vous dire que M. Leys n'était pas un imitateur, mais un semblable.

L'école belge, adonnée plus spécialement au genre, n'a pas produit un grand nombre de tableaux d'histoire, et, sous ce rapport, elle se rapproche de l'école anglaise ; nous avons remarqué cependant une composition historique de M. Thomas, qui renferme, chose rare ! une idée neuve : c'est un *Judas errant pendant la nuit de la condamnation du Christ*. Le monstre qui a livré son divin Maître et l'a désigné aux soldats par un baiser, prostituant à la trahison la caresse de l'ami, bourrelé de remords poignants, court comme une bête fauve à travers la campagne; aux rayons pâles de la lune il aperçoit, étalées à terre, deux poutres croisées d'une façon sinistre : c'est le gibet qu'on prépare pour la Passion du lende-

main. La tarière y est encore implantée, et les ouvriers, fatigués de leur travail, dorment paisiblement en attendant le jour. A cet aspect, son visage se convulse d'horreur, et il sent encore plus vivement son crime ; les chiens irrités de sa conscience lui mordent le cœur à belles dents : il y a une poésie tragique dans cette rencontre du traître et de l'instrument du supplice.

M. Portaëls semble avoir voulu faire un pendant au tableau de M. Thomas ; il nous montre Judas terminant sa vie horrible par le suicide : l'enfer même se trouvera souillé par cette âme atroce, pour laquelle une éternité de tourments est trop courte. La composition de M. Portaëls est un peu théâtrale, mais ne manque pas de vigueur. M. Portaëls est fécond. Ses ouvrages forment sur le livret une liste nombreuse : il a une grâce facile dont il abuse peut-être. La *Fileuse grecque*, oubliant de faire tourner son fuseau pour regarder son enfant endormi, est une charmante figure. Il y a de l'esprit et de la couleur dans la toile intitulée *Un conteur dans les rues du Caire*. Quoique entachées d'un peu d'afféterie, la *Jeune Juive d'Asie Mineure* et la *Jeune Femme des environs de Trieste*, qui ne sont que des études ajustées, ont ce charme coquet qui semble appeler la gravure ou la lithographie.

Nous ne connaissions jusqu'à présent M. Verlat que comme animalier ; il était habile à faire sauter du fond des jungles à la nuque du buffle le grand tigre fauve rubané de velours noir, ou à dresser pesamment sous la hache du bûcheron l'ours brun descendu des montagnes. Maintenant il s'attaque

à l'homme, et il lance héroïquement Godefroy de Bouillon à l'assaut de Jérusalem. « La tour de Godefroy s'avance au milieu d'une terrible décharge de pierres, de traits, de feu grégeois, et laisse tomber son pont-levis sur la muraille. Soutenu des principaux chefs, Godefroy enfonce les ennemis, s'élance sur leurs traces et les poursuit dans Jérusalem. » M. Verlat a mené ses troupes avec vigueur; ses guerriers se battent bien : c'est une mêlée terrible, pleine de furie et de mouvement.

L'*Espoir* et la *Déception* sont deux bonnes scènes de comédie animale. La Fontaine en eût souri. Ici un renard haletant, l'œil allumé de convoitise, guette des perdreaux; là il ne saisit que les pennes de la queue d'un canard qui s'envole. Les habiles ne réussissent pas toujours.

On connaît en France M. Hamman, qui hante nos expositions depuis quelques années. M. Hamman a étudié la palette de Paul Véronèse; il sait peindre; sa couleur chaude, claire et mate, rappelle la gamme vénitienne. *Christophe Colomb*, monté sur sa caravelle la *Santa-Maria*, découvre la première terre d'Amérique, l'île de Guanahani, l'une des Lucayes, le 11 octobre 1492, au lever du soleil.

Les pressentiments du génie n'ont pas menti : la voilà qui s'élève comme une fleur des eaux entre l'azur du ciel et l'azur de la mer, cette Atlantide de Platon, cette terre vierge, contre-poids du vieux monde ! Plus d'incrédulité, plus de révolte; l'équipage tombe à genoux sur le tillac de la caravelle, autour du hardi navigateur.

Adrien Willaert est un tableau très-remarquable. Ce

maître, né à **Bruges** en 1490, et l'un des plus célèbres du seizième siècle, fait exécuter à Venise une messe en musique de sa composition, la première, dit-on, qui ait été faite; les moines à qui sont confiées les parties valent ceux de Granet; leurs physionomies et leurs attitudes montrent qu'ils s'acquittent de leur tâche avec zèle et conscience. L'architecture est fort bien traitée.

On se souvient de la *Vente de tableaux* et de la *Jeune Veuve*, de M. Florent Willems, qui eurent tant de succès au Salon de 1853. — L'*Intérieur d'une boutique de soierie en 1660* et *Coquetterie* ne sont pas inférieurs à leurs aînés. Ce sont deux sujets bien simples, mais qui suffisent à un véritable peintre. Près du comptoir sur lequel le marchand déploie des étoffes, sont groupées de jeunes dames accompagnées d'un cavalier; un petit commis avance une chaise; rien de plus. Mais quelles charmantes têtes, quelles soies et quels velours! — Une jeune femme, vêtue d'une de ces robes de satin à cassures brillantes, à reflets de perle, qu'affectionnent Terburg et Gaspard Nestcher, s'accommode devant un miroir de Venise. Elle se présente le dos au spectateur, et l'on regretterait de ne voir que ses blanches épaules et sa nuque où se tordent les poils follets d'une chevelure blonde, si la glace ne trahissait à propos son délicieux visage.

M. Van Moër a dérobé à Decamps un rayon de son soleil pour en plaquer les murs de plâtre de ses intérieurs de cour.

Sans être réaliste à la façon de M. Courbet, M. Degroux a fait aussi son *Enterrement d'Ornans* dans le *Dernier adieu*.

Sur une neige d'une blancheur funèbre se détachent en noir les croix de bois du cimetière; la fosse ouverte dans la terre gelée attend sa proie, la mâchoire béante; la famille sanglote, les amis pleurent silencieusement, et deux enfants curieux regardent au fond du trou avec l'insouciance de leur âge. Appuyé sur sa bêche, le fossoyeur attend que les prières soient finies pour jeter cette première pelletée qui retentit si terriblement sur les planches du cercueil; un son qu'on n'oublie jamais! C'est froid, navrant et sinistre. Par un pareil temps et par une neige semblable nous descendions au fond de sa fosse notre pauvre ami Gérard de Nerval. L'*Enfant malade* n'a rien de commun avec le poétique lied d'Uhland; auprès de ce grabat, les anges ne chanteraient pas, ils pleureraient. Ici, la tristesse est vraiment trop noire, trop étouffante. Nous préférons la *Promenade*. Un joli abbé, donnant le bras à un vieux prêtre courbé et marchant avec peine, aperçoit au delà d'un champ de blé un couple d'amants qui s'envolent, bras dessus, bras dessous; lui aussi est jeune, mais, comme les victimes de Mézence, il est attaché vivant à un cadavre. Cela est peint spirituellement, et l'intention comique, qui, plus marquée, pourrait devenir de mauvais goût, s'arrête juste à temps.

Est-ce un effet du climat? il neige beaucoup dans les tableaux des peintres belges : *Ce qu'on appelle le Vagabondage*, de M. Alfred Stevens, nous montre une pauvre femme ramassée par une patrouille — un jour de neige. Un ouvrier fouille à sa poche pour en tirer le sou vert-degrisé de l'aumône; une élégante tend sa bourse. La malheureuse aura

du pain au moins pour quelques jours. M. Stevens ne manque ni de vérité ni d'énergie; sa couleur, quoique rembrunie, est bonne; mais il a le tort de cerner ses couleurs d'un trait noir; ce défaut se retrouve dans le *Premier Dévouement*, et aussi dans ses autres toiles, quoique moins sensible.

XLVII

MM. J. STEVENS — ROBBE — VAN SCHANDEL — BOSSUET — KNYF — WEISSEMBRUCK — BOSBOOM — HAYEZ — STEINLE — BERTINI — KUPELWIESER — INDUNO — INGANNI — CAFFI — KUWASSEG — F. KAULBACH — R. ZIMMERMANN

M. Stevens, l'animalier, marche de près sur les traces de M. Jadin : il a le dessin énergique, la science d'attache, la pâte solide, la brosse magistrale de ce dernier, une couleur intense, un peu noire parfois; mais il en diffère par la pensée philosophique. Tandis que M. Jadin, avec une indifférence superbe, peint des meutes royales ou princières, et se montre, en quelque sorte, le Paul Véronèse des chiens, M. Stevens, sans chercher la beauté et la pureté de race,

prend ses modèles dans la rue; il envisage le chien au point de vue socialiste, et proteste contre l'aristocratie des king-Charles, des bleinheim, des bichons de la Havane, des pointers, des levrettes, des mopses, des carlins. — Un *Métier de chien*, qui fut tant admiré à l'un de nos derniers Salons, indique une profonde sympathie pour la gent canine. Tirent-elles la langue, sont-elles assez haletantes et fatiguées, ces pauvres bêtes attelées à une lourde carriole et se reposant quelques minutes le long d'un mur plâtreux, tandis que le maître boit ou fume à l'estaminet! Si les chiens avaient leurs entrées à l'Exposition et voyaient ce tableau navrant, il leur inspirerait sans doute des idées de révolte et les ferait se ruer avec fureur sur les mollets de l'homme, ce tyran de la création. Cette toile eût dû faire recevoir d'emblée M. Stevens membre de la Société protectrice des animaux. L'*Intrus*, l'*Épisode du marché aux chiens de Paris*, ont les qualités sérieuses de M. Stevens : le type des têtes, les attitudes, les robes, sont parfaitement observés; le *Philosophe sans le savoir* n'est autre qu'un chien prolétaire cherchant fortune dans un tas d'ordures bêché par le crochet du chiffonnier; parmi des écailles d'huîtres, des zestes de citron, une carapace de homard vidée, reliefs d'un festin délicat, il a trouvé un os à moelle, et, sans connaître Rabelais, que M. Stevens a lu pour lui, il s'applique à en tirer la quintessence.

« Vîtes-vous oncques chien rencontrant quelques os médullaires? C'est, comme dit Platon, la beste du monde la plus philosophe. Si vu l'avez, vous avez pu noter de quelle

dévotion il le guette, de quel soing il le garde, de quelle ferveur il le tient, de quelle prudence il l'entoure, de quelle affection il le brise et de quelle diligence il le succe. Qui l'induict à le faire? Quel est l'espoir de son estude? Quel bien prétend-il? Rien qu'un peu plus de mouelle. »

Il est difficile de mieux illustrer cette phrase si pittoresque et si vraie qui a échappé au crayon de Gustave Doré, le traducteur sur bois de maître Alcofribas Nasier.

Dans la *Surprise*, un barbet aperçoit son image réfléchie par une glace de Venise posée contre un mur. Il n'est pas assez fort en optique pour s'expliquer ce phénomène inquiétant, et flaire le cristal en grommelant entre ses crocs. Est-ce un autre lui-même, un ami ou un ennemi? Toute sa pose pétille d'interrogations. Provisoirement il se tient prêt au combat si le spectre trompeur qui imite tous ses mouvements s'élance sur lui.

Ceux qui prétendent que les animaux n'ont pas d'idées n'ont qu'à les regarder en présence d'un objet inconnu pour eux : leur physionomie exprime alors toute une série de raisonnements et de réflexions d'une évidence extrême. Nous n'oublierons jamais l'attitude d'un de nos chats mis inopinément en présence d'un perroquet. Il l'admit d'abord comme un poulet vert, bizarrerie dont il parut se rendre compte; mais, lorsque le perroquet prononça une phrase de son répertoire, il nous lança un regard qui voulait dire clairement : « Il n'y a pourtant que l'homme qui parle, explique-moi ce prodige. » Et depuis il eut toujours grand'-peur de l'oiseau.

Il est rare que l'on peigne les animaux dans des toiles de si vastes dimensions que la *Campine* de M. Henri Robbe. Un sujet historique s'y développerait à l'aise; — à l'exception du fameux taureau de Paul Potter, au musée de la Haye, cas unique parmi l'œuvre du maître, — nous n'avons jamais vu un troupeau de cette grandeur. — La *Campine*, mot spécial à la Belgique, est, comme on sait, une immense plaine herbue, miroitée de flaques d'eau et se confondant avec l'horizon, assez semblable, moins l'ardeur du soleil, à nos landes de France. Cette sorte de désert flamand ne manque pas de majesté, et le soleil, se débattant contre les vapeurs, y produit de beaux effets de lumière. — C'est un fond excellent pour des groupes de taureaux, de bœufs, de vaches, de génisses, ruminant agenouillés sur le gazon, se désaltérant aux mares, ou levant vers le ciel humide leurs mufles lustrés et noirs d'où pendent des filaments de bave. M. Robbe, qui peint également bien le paysage et les bestiaux, a tiré très-bon parti de ces taches blanches, dorées ou fauves que font les troupeaux dispersés sur le tapis vert des prairies. Les bêtes du premier plan sont dessinées avec une rare science anatomique et coloriées à faire illusion : l'air circule dans les fonds et pousse les nuages amoncelés en bancs grisâtres.

« Ceux qui aiment cette note seront contents, » disait Bilboquet, le célèbre saltimbanque, en soufflant dans sa clarinette un *la* unique. C'est un mot qu'on peut transposer de la musique à la peinture en face des tableaux toujours les mêmes de M. Van Schandel : ils consistent en une lune

bleue et un fanal jaune. L'art flamand avait déjà Skalken, qui consuma sa vie à peindre une bougie allumée abritée par une main rose. M. Van Schandel est moins exclusif. — Ces effets de lumière factice ont séduit les bourgeois de tous les pays et de tous les temps, qui les croient difficiles et s'étonnent de cette innocente magie. La *Vue de Rotterdam*, le *Marché au poisson*, doivent avoir été payés fort cher, car à leur pyrotechnie ils joignent une exécution blaireautée, polie, léchée et sans la moindre épaisseur.

Les *Tours romaines sur le Xenil à Grenade*, de M. Bossuet, sont d'une extraordinaire vérité locale, que nous pouvons certifier comme témoin oculaire. Ces vieilles constructions n'ont pas le ton noir des ruines septentrionales : le temps les a rouillées et non brunies; les pierres cuites et confites par le soleil ressemblent à une peau rugueuse d'orange, et on dirait qu'elles sont cimentées de lumière; les tours incandescentes se profilent sur un ciel d'un azur léger et sur la gaze d'argent de la Sierra Nevada, tandis que leur pied est baigné de ces ombres bleues qu'on ne voit que dans les pays chauds. Le Xenil fuit bien sur son lit à moitié desséché, et les maisons aux stores de sparterie sont peintes avec une réalité qui va jusqu'au trompe-l'œil. Les *Ruines moresques*, dans les montagnes de Ronda, se font remarquer par les mêmes qualités de relief, d'éclat et d'illusion. Nous aimons moins la *Cathédrale de Séville* avec la procession des deux patronnes.

M. Knyf a fait une excellente étude de terrain dans la *Gravière abandonnée*. MM. Weissembruck et Bosboom imitent,

l'un Van der Heyden, et l'autre Peterneef : deux bons guides. C'est-à-dire que M. Weissembruck aime à représenter ces vieilles maisons hollandaises au toit en escalier, au faîte couronné d'un nid de cigognes se mirant à l'eau brune d'un canal ; ces quais plantés d'arbres que frôle le lourd koff à la proue couleur de saumon, relevée d'une bande de vert prasin ; ces ponts aux poutres enchevêtrées ; ces cathédrales de brique fermant la perspective ; et que M. Bosboom se plaît à peindre ces hautes nefs blanches aux voûtes historiées de blasons, aux chœurs encombrés de tombeaux et de menuiseries, au pavé miroitant sous la lumière oblique.

La salle de l'Autriche, avec son mélange de noms allemands et italiens, n'a pas un caractère bien déterminé : les tendances sont diverses comme les pays, et l'impression qui vous reste est incertaine. M. Hayez, dont Henri Beyle parle à plusieurs reprises, a joui et jouit encore dans la haute Italie d'une réputation qui nous semble difficile à expliquer. Cet artiste, qu'on admire à Venise en face de Titien, de Tintoret et de Paul Véronèse, est un romantique à la façon de Fragonard fils et autres novateurs de 1820 ; il en est encore au moyen âge troubadour, au moyen âge pendule : son *Alberic de Romano*, frère d'Ezzelin, tyran de Padoue, se rendant prisonnier, avec sa femme et ses enfants, au marquis d'Este ; sa *Bice del Balzo* trouvée dans le souterrain du château de Rosate ; ses *Femmes vénitiennes se vengeant d'une rivale*, ont l'air de vignettes agrandies d'un roman à chevaliers, à châtelaines et à pages — genre Marchangy. — Malgré le goût suranné de sa peinture, M. Hayez, il faut le dire, a la brosse

très-habile, et sa couleur, quoique trop transparente et trop noyée d'huile, n'est pas désagréable. Son portrait de madame Juva ne manque pas de grâce ; les chairs ont de la fraîcheur et de la morbidesse.

Il y a du mérite dans l'*Ève* de M. Steinle ; la mère des humains file son vêtement sous un arbre, dans les branches duquel joue, non plus le serpent tentateur, mais un bel enfant cueillant un fruit qui, cette fois, n'est pas le fruit défendu. — Ève paraît tout à fait consolée du paradis perdu, — n'est-elle pas mère ?

La *Parisina*, de M. Bertini, séduit par la langueur abandonnée de son sommeil. Elle dort sans se douter que le farouche Azzo épie sur sa lèvre les murmures du rêve. Qu'elle est charmante avec ses beaux bras découverts et sa poitrine nue, d'une forme si pure, d'une couleur si fraîche et si vivante !

L'*Assomption de la Vierge*, de M. Kupelwieser, tableau d'autel pour l'église métropolitaine de Colocza de Hongrie, montre que l'artiste a l'érudition de la bonne peinture, à défaut d'originalité personnelle. Ses groupes sont arrangés adroitement, son dessin a de la correction, sa couleur de l'harmonie ; mais on peut faire un tableau semblable en prenant une figure à Titien, une autre à Raphaël ou à Corrége ; l'impression directe de la nature n'y est pas.

Nous aimons beaucoup les deux Induno, Dominique et Jérôme, car ils ont l'un et l'autre beaucoup de talent ; malgré la désinence du nom, rien n'est moins italien que les toiles de ces deux artistes, qu'on croirait élèves d'Isabey ou de Le-

poittevin, ce qui n'est pas, car ils ont étudié à l'Académie de Milan. Leur touche, à tous deux, est nette, vive, découpée; leurs personnages, un peu minces, s'enlèvent des fonds comme frappés à l'emporte-pièce; mais personnages, accessoires, tout petille si spirituellement, qu'on ne pense pas à leur en faire un reproche. Nous n'entrerons pas ici dans le détail de leurs nombreuses toiles; cela nous mènerait trop loin; citons seulement de Dominique les *Réfugiés d'un village incendié*, *Pane e lagrime*, les *Contrebandiers*; de Jérôme, la *Scène militaire*, la *Cuisinière*, les *Musiciens*. — Les deux frères paraissent être très-goûtés dans leur pays, et cette fois le succès n'a rien qui nous étonne; chacun de leurs tableaux porte au livret, au-dessous de sa désignation, le nom de l'heureux possesseur.

Nous ne croyons pas qu'on puisse pousser plus loin l'illusion que ne l'a fait M. Inganni dans la *Fête nuptiale* aux environs de Brescia : c'est une noce de paysans qui a pour théâtre une grange ou une salle d'osteria éclairée par des lanternes et des globes de papier, portant cette inscription : *Viva la sposa!* — L'effet d'abord est sourd, mais lorsque l'œil s'habitue à cette lumière factice, on est surpris de son extrême vérité; le diorama ne rendrait pas mieux ce jeu d'ombres et de clairs; les figures se groupent avec un naturel parfait, et leurs costumes prêtent à la peinture; les femmes portent, piquées dans leurs nattes, ces épingles d'argent à tête en olive, qui font ressembler les paysannes lombardes à des déesses coiffées de la couronne sidérale.

Un Vénitien, M. Caffi, a trouvé le moyen, après Canaletto, après Bonnington, après Joyant, après Wyld, après Ziem, de peindre Venise sous un aspect nouveau. Sa vue du Grand Canal et de Santa Maria della Salute en hiver, avec un ciel gris, une eau blafarde et un œil de neige sur les coupoles et sur les palais, est une véritable innovation. — Le *Carnaval à Rome* fourmille, babille et scintille aux lueurs de cent mille *moccoletti*, dans cette longue avenue de palais qui va de la place du Peuple aux pieds du Capitole, le plus joyeusement et le plus pittoresquement du monde. M. Caffi a peint aussi une vue du Forum, pleine de lumière et de soleil.

La *Vue prise dans la Styrie*, de M. Kuwasseg, est d'un bon sentiment de nature et d'une habile exécution. — Nous en dirons autant de son tableau intitulé *Paysage*.

La Bavière n'a pas une exposition très-considérable; les artistes allemands, comme nous l'avons dit, font peu de tableaux et s'adonnent principalement à la peinture murale; c'est ce qui fait que, pour avoir une idée bien arrêtée sur leur compte, il faut aller dans leur pays. M. Frédéric Kaulbach, sans doute frère du grand Kaulbach, de Munich, a envoyé des portraits pleins de mérite: le premier représente l'auteur de la *Dispersion de Babel* dans son atelier; la tête est intelligente et fine, les yeux vivent, les narines respirent, et les lèvres viennent de laisser échapper la fumée d'une cigarette que l'artiste tient encore à la main, — une main, par parenthèse, très-bien dessinée et peinte. Sur un socle est écrite une assez longue inscription en allemand,

que nous aurions dû nous faire traduire. Le *Portrait d'une dame*, — il n'est pas autrement désigné sur le livret, — brille par la distinction, la grâce et l'esprit. M. F. Kaulbach, mérite assez rare, met de l'âme et de la lumière dans les yeux. A notre point de vue, sa peinture n'est pas assez nourrie, assez épaisse : il mêle trop d'huile à ses couleurs, ce qui rend ses toiles un peu minces d'aspect.

Parmi les paysagistes bavarois, citons M. Richard Zimmermann. Son *Paysage d'hiver* est très-remarquable : des stalactites de frimas pendent aux arbres, qui ressemblent à des ramifications de vif-argent; l'eau s'est changée en blocs de glace, et les corbeaux noirs sautillent sur la neige scintillante. Au-dessus s'étend un ciel opaque et sombre ; il fait un de ces temps où les loups et les renards viennent pleurer au seuil des habitations humaines. Des voyageurs transis se sont arrêtés à la porte d'une ferme d'où rayonne une bonne lueur rouge bien chaude et bien hospitalière. Ils vont se réchauffer au foyer bienfaisant, et s'ils repartent, ce ne sera que l'estomac bien garni et leur gourde remplie d'une liqueur fortifiante. Le froid et blanc poëme de l'hiver a rarement été mieux rendu que dans cette toile gelée, qui vous fait claquer les dents rien qu'à la regarder, et devant laquelle le thermomètre de l'ingénieur Chevallier marquerait assurément quinze degrés au-dessous de zéro.

XLVIII

MM. FEDERICO ET LUIZ MADRAZO — CERDA — CLAVÉ — GALOFRE
— CASTELLANO — ESPINOSA — LUCA —
RIBERA — MURILLO — M^{lle} AÏTA DE LA PENUELA — MM. RAUCH
— KISS — FRACAROLLI — GALLI —
DELLA TORRE — BOTTINELLI — MAGNI — MARCHESI
ARGENTI — MOTELLI — VAN HOVE — GEEFS

L'ancienne école espagnole, quoique moins répandue dans les galeries que les écoles italienne et flamande, a brillé d'une incontestable splendeur. La chaîne des Pyrénées s'opposait jalousement à la sortie des chefs-d'œuvre nationaux; mais quiconque avait pu visiter les églises, les cloîtres, les résidences royales et les palais où Vélasquez, Murillo, Ribera, Zurbaran, Alonzo Cano, ont laissé tant de témoignages de leur génie, revenait pénétré d'admiration et en racontait des merveilles; nous-même, un triple voyage nous a convaincu de l'originalité profonde de l'art espagnol, le seul peut-être véritablement catholique, romantique, et qui ne doive rien à l'antiquité. Vélasquez, Murillo, Zurbaran, pour n'en prendre que la suprême expression, n'ont rien de clas-

sique ; ils puisent leurs idées à la foi commune, au sentiment populaire de leur époque. Vélasquez, bien qu'il ait fait deux voyages à Rome, n'en est pas moins resté le peintre chevaleresque de la grandesse ; son moindre coup de brosse le signe hidalgo, et il n'a pas emprunté sa vivace couleur au Titien, qu'il égale souvent. Murillo ne quitta jamais l'Espagne, et sa peinture profondément locale, qui part du réalisme le plus grouillant pour se perdre dans les vaporeuses extases de sainte Thérèse, n'a pas eu de modèle et lui appartient en propre. Zurbaran, avec ses moines cadavéreux, la tête engloutie par la cagoule et le corps drapé d'un froc pâle comme un suaire, ne pouvait exister qu'au pays de l'Inquisition ; et quoique la vue de quelques tableaux du Caravage ait déterminé sa vocation d'artiste, il demeure exclusivement Espagnol. Goya fut le dernier de cette grande race d'artistes ; il en a la fougue, la hardiesse, la bizarrerie et l'étrangeté ; malheureusement des incorrections choquantes, des inégalités fâcheuses, déparent ses toiles, souvent laissées à l'état d'ébauche.

A partir de Goya, l'imitation française prit le dessus : Aparicio, Madrazo père, copièrent David ; et aujourd'hui, sans l'écusson semé de lions et de tours, on confondrait aisément les peintres d'Espagne avec les nôtres ; c'est le cas d'appliquer le mot si connu : « Il n'y a plus de Pyrénées. » — Ce qui est un bien en politique est un malheur en art, et nous aurions aimé que les peintres de Madrid et de Séville se souvinssent davantage de leurs illustres aïeux. Mais l'originalité ne se commande pas ; elle résulte d'un tempérament

spécial et d'un concours de circonstances qui ne se renouvellent plus : nous sommes au dix-neuvième siècle et non au seizième, et la France doit être glorieuse de préoccuper des artistes qui s'appellent encore Murillo et Ribera.

M. Federico Madrazo, par exemple, pour le charme, la grâce, l'élégance toute moderne, n'a rien à envier à nos meilleurs peintres de *high life*. Winterhalter, Édouard Dubuffe, Vidal et les faiseurs en vogue ne sont pas plus fashionables. Rien ne rappelle chez le brillant artiste la charpente robuste, le coloris solide, la brosse ferme et magistrale de Velasquez, qu'il a cependant sous les yeux ; il est si Français qu'il en est Parisien. — Il peut prendre le mot comme une critique ou comme un éloge.

Le portrait de madame la duchesse de Medina li est charmant, et plus que tous les autres il a le caractère espagnol : la duchesse porte une basquine rose avec des volants de frange noire entremêlée de houppes en soie, un capricieux costume andalou qui lui sied à merveille ; la tête, aux yeux de diamant noir, au nez légèrement aquilin et coupé de narines roses, à la bouche vermeille comme une fleur de grenade, se distingue par une grâce fière et qui sent sa race. Les accessoires sont habilement traités ; les étoffes frissonnent et miroitent comme de la soie véritable. M. Federico Madrazo, bien qu'il évite ces vigueurs extrêmes qui rebutent les gens du monde et se tienne dans la gamme claire de la palette, a un très-bon sentiment de couleur. Ses localités sont franches, ses lumières larges, et le sang circule bien sous les chairs de ses figures.

Madame la duchesse d'Albe est peinte avec beaucoup de charme et d'élégance. Le ruban rouge de l'ordre, qui raye sa poitrine, fait ressortir, par son ton vif, la fraîcheur des carnations; sous le pinceau de M. Madrazo madame la duchesse de Séville étincelle de vie et d'esprit. Madame la comtesse de Velches n'est pas moins bien réussie; les yeux parlent, la bouche s'entr'ouvre et sourit, et la lumière satine amoureusement de belles épaules trahies par l'échancrure d'une robe bleue d'une nuance harmonieuse et riche. M. Madrazo a surmonté heureusement cette difficulté de mettre du bleu clair à côté de chairs blanches, sans sacrifier l'une ou l'autre valeur. Dans le portrait de la nourrice de Son Altesse Royale la princesse des Asturies, l'artiste, au plaisir de reproduire un pur type espagnol, a joint celui de peindre un costume pittoresque et national. Au corsage de velours vert agrémenté de jais, à la jupe rose ornée de multiples volants en dentelles noires, peut-être eussions-nous préféré le costume ordinaire des pasiegas, brassière de velours noir, jupe écarlate bordée d'un galon d'or, gazillon tortillé autour de la tête. Mais, pour être plus de cérémonie, celui-ci n'en est pas moins beau.

Les portraits d'hommes de M. F. Madrazo, quoique d'une bonne facture, ne sont pas aussi remarquables que ses portraits de femmes; M. Madrazo possède le don assez rare de comprendre et de rendre la beauté féminine moderne.

Outre ses portraits, l'artiste a exposé un tableau religieux, les *Saintes Femmes au tombeau*, qui ne manque pas de mérite. Il y a une certaine grâce mélancolique dans les têtes

pâles de ces figures affaissées ; mais l'aspect général est faible : le peintre a dépouillé ses tons brillants, pour donner à son œuvre la sobriété placide qui convient aux scènes de sainteté, et il en résulte une couleur grise et triste qu'un dessin d'une correction parfaite pourrait seul racheter.

M. Luiz Madrazo, le frère du précédent, a peint l'*Enterrement de sainte Cécile dans les catacombes à Rome* — un sujet reproduit fréquemment cette année ; — c'est une composition sage, bien entendue, assez bien dessinée et d'une couleur suffisante, à laquelle on ne saurait guère reprocher que l'absence d'originalité ; mais qui est-ce qui est original ? deux ou trois hommes à peine dans un siècle. A défaut de génie, c'est déjà beaucoup d'avoir du talent.

Isabelle la Catholique donnant la liberté au fils de Boabdil, de M. Cerda, rappelle assez la première manière de M. Ary Scheffer, et témoigne d'un bon sentiment historique. — Isabelle est un sujet cher aux peintres espagnols ; en voici une autre de M. Clavé, et une troisième de M. Galofre, qui a groupé avec beaucoup d'art dans son *Episode de la prise de Grenade, en* 1491, les personnages célèbres du temps.

Ces tableaux, malgré la nationalité du sujet, n'ont rien qui les distingue de l'envoi des autres nations. Arrivons à quelque chose de plus espagnol. M. Castellano Manuel a réuni dans une toile de moyenne dimension des *Toreros et des amateurs avant une course de taureaux ;* voilà le jamais assez loué — Francisco Montès de Chiclana, celui qui a effacé la gloire antique de Romero, de Pepe Illo, de l'étudiant de Falcès, le héros, le dieu de la tauromachie, dont le

portrait, entouré de couplets enthousiastes, a rayonné vingt ans sur les éventails, les murailles et les foulards, Montès, le grand Montès, la première épée de l'Espagne et du monde, qui prenait les taureaux par la queue et les faisait valser, et se drapait nonchalamment dans sa cape en face de leurs cornes aiguës comme des poignards! Hélas! maintenant son nom figure en lettres blanches sur les cartouches bleus de la place de Madrid, à côté de ceux des illustrations du genre, et ce n'est pas un taureau de Gaviria ou de Veraguas qui a tranché cette belle vie! Les taureaux ne pouvaient rien contre Montès. Il est mort pacifiquement dans son lit, comme un simple bourgeois, — de la fièvre.

Voici Jose Redondo, plus connu sous le nom de Chiclanero, le propre neveu de Montès, le continuateur de sa gloire, le beau jeune homme svelte et blond, au coup d'œil si sûr, à la main si prompte, qui mettait tant d'élégance dans l'héroïsme, et portait plus galamment que pas un ses costumes étincelants de broderies et de paillettes, à la grande admiration des duchesses et des manolas; il est mort aussi celui-là, mais non pas sur la place, et tout Madrid en deuil a suivi son convoi. Parmi le groupe, regardez cette figure hâlée et brune, c'est Francisco Arjona Guillen, une excellente épée. et sur cette rosse, dont l'œil droit est bandé, Juan Alvarez Chola, avec son chapeau à grands bords, sa veste courte toute roide de paillon, sa large ceinture et ses pantalons de buffle doublés de tôle. Puisque le grand Sevilla n'est plus, on peut dire que nul picador ne soutient d'un bras plus robuste le taureau au bout de sa vara. Cet autre, c'est

Angel Lopez Regatero, le banderillero, un gaillard leste et hardi ; les autres sont des aficionados — des amateurs — de ceux qui se tiennent toujours près de la barrière et apprécient savamment les coups, faute de pouvoir combattre eux-mêmes, comme ils l'auraient fait au siècle dernier.

M. Espinosa nous introduit dans les coulisses mêmes de la place et nous montre les *picadores* essayant leurs chevaux et pointant au mur avec leurs lances. Il nous mène ensuite au *matadero*, le charnier où les mules traînent, en faisant carillonner leurs grelots, les chevaux tués pendant la course. — Ceci n'est pas le beau côté de la chose ; mais le réalisme espagnol ne s'effraye pas pour quelques carcasses de bêtes mortes et quelques flaques de sang caillé. Ce que les descendants du Cid voient dans ces luttes si répugnantes à la sensiblerie septentrionale, c'est avant tout le courage moral, la supériorité de l'esprit sur la matière. — Nous nous occupons de l'animal, ils s'occupent de l'homme.

Le *Combat de taureaux à Madrid*, de M. Luca, offre cette particularité, que le drame est double, car une barrière partage l'arène en deux : cet arrangement bizarre met quelquefois deux taureaux aux prises avec la même épée et compliquent l'intérêt ; les taureaux de bonne race franchissent aisément une barrière de cinq ou six pieds de haut. Nous n'avons pas vu de place disposée ainsi, mais nous savons que la chose se pratique. Cependant il nous semble que dans un divertissement purement oculaire on ne doit présenter qu'un objet à la vue.

Ces différentes scènes sont très-vraies et très-exactes ; nous

y aurions désiré un peu de la fantaisie féroce et du caprice de Goya dans ses planches intitulées *Toromaquia*.

M. Ribera a représenté l'*Origine de la famille de los Girones*; M. Murillo, les *Bergers de Virgile*. Ils portent là des noms bien lourds et qui écraseraient des talents plus robustes.

Une toute jeune fille de la Havane, mademoiselle Aïta de la Penuela, a peint avec beaucoup de naïveté, de vigueur et de franchise une *Petite paysanne des Vosges* et son propre portrait, fort gracieux, puisqu'il est ressemblant. Nous regrettons que mademoiselle Aïta, qui a un talent tout particulier pour les animaux, n'ait pas exposé une superbe chatte au poil blanc comme un duvet de cygne, et posée spirituellement comme un génie du foyer domestique sur une partition de la Cerenentola, que nous avons admirée au vitrage d'un marchand de tableaux de la rue Laffitte.

La Toscane n'a que quatre tableaux, plus remarquables par la beauté des cadres que par le mérite de la peinture. L'envoi des États pontificaux est insignifiant. Florence et Rome ont le droit de se reposer, elles ont assez fait pour se recueillir un siècle ou deux.

Nous voici arrivé au bout de notre tâche. Nous n'avons pas tout dit : cependant nous croyons n'avoir laissé en arrière rien de supérieur ou de caractéristique. La peinture a, malgré nous, envahi une bonne part de l'espace que nous voulions réserver à la sculpture; mais cet art sérieux et sévère est naturellement beaucoup moins productif, et les œuvres hors ligne y sont beaucoup plus rares : l'Allemagne

n'a que le monument du grand Frédéric, par Rauch, dont un modèle réduit a pu seul être exposé, et le *Saint Georges combattant le dragon*, de M. Kiss. On ne peut guère juger du premier que l'arrangement, qui est ingénieux et pittoresque. Le *Saint Georges*, malgré sa grandeur colossale et l'heureux profil de sa silhouette, pèche par la minutie des détails. Le cheval est couvert d'un réseau de veines, et les rugosités de la peau du dragon sont rendues avec un soin par trop zoologique. L'Italie, sous la rubrique de l'Autriche, n'a plus ni Canova ni Bartolini, mais elle a gardé toute son habileté pour tailler le marbre : on sent, en regardant son exposition, que les blanches veines de Carrare ne sont pas taries encore, et qu'on y puise à pleins blocs. L'*Atala et Chactas*, de M. Fracarolli ; la *Folle par amour*, de M. Galli, méritent d'être cités ; il y a une singulière morbidesse dans la femme nue et roulée sur un canapé, que M. le marquis della Torre intitule l'*Orgie*. L'*Armide abandonnée*, de M. Bottinelli, ne manque pas de grâce.

Le *Socrate* de M. Magni indique certaines tendances romantiques ou réalistes rares chez les statuaires italiens, naturellement classiques. Le philosophe se piète bien sur sa base, et sa physionomie transpire le génie et la finesse, à travers son masque de laideur triviale. Si l'*Angélique* montre avec ses formes charmantes que M. Magni sait faire un torse, la *Femme masquée* prouve qu'il chiffonne le marbre en plis de soie et le brode en dentelles avec une merveilleuse souplesse. Mentionnons encore la *Bacchante* de M. Marchesi, la *Chrétienne martyre* de M. Argenti, la *Vierge voilée* de

M. Motelli, un tour de force sculptural. La Belgique a le *Nègre après la bastonnade* de M. Van Hove, une vigoureuse étude; la statue du roi Léopold et le *Lion amoureux* de M. Geefs. Quant à la Grèce, par souvenir de Phidias, ce que nous pouvons faire de plus filial en sa faveur, c'est de la renvoyer à la prochaine Exposition universelle.

PEINTURES MURALES

I

LA CHAPELLE DES FONTS BAPTISMAUX A SAINT-ROCH
PAR M. CHASSÉRIAU

Quelques critiques avaient paru, aux derniers Salons, s'étonner et s'affliger du petit nombre de tableaux d'histoire exposés. Ils tiraient même de cette rareté toujours croissante des conclusions défavorables sur l'état de la grande peinture en France, et prétendaient que l'art, perdant de vue l'idéal, se rapetissait et s'amoindrissait jusqu'aux habiletés inférieures du *genre* : cette opinion, que semblait justifier l'aspect général des galeries peuplées de sujets épisodiques ou de fantaisie, manquait cependant de justesse, bien qu'elle fût partagée par une portion du public. Ces

critiques, fort éclairés d'ailleurs, ne se rendaient pas compte d'un fait très-simple et qui a changé la physionomie des expositions. Depuis quelques années, la peinture murale, c'est-à-dire la décoration sur place des édifices publics ou religieux, a pris un développement considérable, grâce à l'initiative et à la direction intelligente du Gouvernement; on ne fait plus de ces commandes vagues de tableaux dont la destination devait être trouvée ultérieurement, et qui, après avoir brillé quelques semaines au Salon, perdaient une partie de leur mérite aux endroits où ils étaient suspendus, sous de faux jours et de trompeuses perspectives. On assigne à chaque artiste, jugé capable d'un pareil travail, une salle, une chapelle, une coupole, un hémicycle, une frise, une imposte, un plafond, dans un palais ou dans une église, et là, éclairé par le vrai jour sous lequel son œuvre doit être vue, entouré de l'architecture qui forme le cadre de sa composition, le peintre sent son talent devenir plus grand et sa manière plus large; c'est à l'usage de la fresque que l'Italie doit la supériorité de ses écoles. La fresque, ou, pour parler plus exactement, la peinture murale, exige de sérieuses qualités; la composition, le dessin, le style y prévalent sur les délicatesses d'exécution perdues à distance; au contact de l'architecture, la peinture se fait plus fière et plus robuste : elle prend la mate solidité des murailles de pierre et la force tranquille des colonnes de marbre : elle cherche à se faire éternelle comme l'édifice auquel elle est liée. Plus de petits effets mesquins, d'adroites ressources de métier, de coquetteries à la mode, mais une

sérénité sévère, une beauté élevée et calme, un art pur et dédaigneux des vulgaires réalités : Orcagna, Giotto, Mantegna, Léonard de Vinci, Raphaël, Michel-Ange, Corrége, André del Sarte, ont pris dans ce travail viril une grandeur qui ne s'acquiert point aux tableaux de chevalet.

La plupart de nos vieilles églises, soit que les décorations dont elles étaient ornées au moyen âge eussent disparu sous l'action du temps, soit qu'elles eussent été dévastées par les iconoclastes révolutionnaires, offraient aux yeux le spectacle d'une misère affligeante ; leurs voûtes avaient perdu leurs ciels d'azur étoilés d'or ; le badigeon recouvrait dans les chapelles les ombres à demi effacées des fresques anciennes ; partout la muraille apparaissait froide et pâle ; les temples modernes et les édifices neufs, avec leur blanche crudité, attendaient également un vêtement de peinture. Les artistes sont à l'œuvre, c'est la cause pour laquelle le Salon n'est plus tapissé que de tableaux de genre, de paysages et de portraits, sauf quelques rares exceptions. Loin que la grande peinture soit abandonnée, elle est, au contraire, plus cultivée que jamais et dans les meilleures conditions de l'art. Les tableaux d'histoire et de sainteté ne se font plus sur toile, mais sur les murs des monuments et des églises. Si Delacroix n'envoie au Salon que de petites toiles, que de rapides ébauches, rayées pourtant de sa griffe léonine, c'est que la Chambre des députés, la Chambre des pairs, la galerie d'Apollon, le salon de la Paix, s'enrichissent de splendides peintures. Flandrin n'a pas exposé, il est vrai ; mais allez voir à Saint-Vincent-de-Paul l'immense panathénée de

saintes et de saints qui se déroule sur une double frise depuis le portail jusqu'à l'hémicycle peint par Picot, sans parler des chapelles de Saint-Séverin, du cœur de Saint-Germain-des-Prés et de la basilique néo-byzantine de Nîmes. Si Couture n'a pas fini son tableau des enrôlements volontaires, demandez-en la raison à Saint-Eustache; vous vous êtes plaint sans doute de ne plus voir de ces fins portraits si ressemblants et si précieux d'Amaury Duval : il revêt d'une tunique de fresques la nudité de l'église de Saint-Germain-en-Laye; Lehmann a été absorbé par les peintures de la salle de bal à l'Hôtel-de-Ville, où Riesener, Muller, Landelle, Benouville, Cabanel, ont déployé sur une plus grande échelle leurs aptitudes diverses. — Perrin finit à Notre-Dame-de-Lorette une admirable chapelle du plus haut style religieux. — M. Ingres, s'il ne fait plus l'Œdipe, ni l'Odalisque, ni le portrait de M. Bertin de Vaux, peint l'apothéose de Napoléon. — Gérome a décoré de peintures murales d'un grand goût le Conservatoire des arts et métiers; Théodore Chassériau, outre sa chapelle de Saint-Merry et son monumental escalier du Conseil d'État, vient de terminer d'importants travaux à Saint Roch. Le niveau de l'art ne s'est donc pas abaissé, comme on pourrait le croire.

Jamais travaux plus sérieux n'ont été exécutés avec une activité plus intelligente; par malheur, les monuments dans lesquels ces peintures sont renfermées sont quelquefois de difficile accès, la foule les ignore, ou ne s'y porte pas; c'est fâcheux, car l'école française moderne a révélé, dans une salle qui ne s'ouvre qu'un jour de fête, dans une chapelle

hantée par la seule dévotion, de hautes qualités de composition, de pensée et de style. Si ce mouvement se continue une dizaine d'années encore, et rien ne fait supposer qu'il doive s'interrompre, les édifices publics de Paris deviendront autant de musées qu'on visitera comme ceux de Venise, de Florence ou de Rome. Nous insistons sur cette tendance si utile à l'art et qu'on n'a peut-être pas appréciée comme il le fallait. Quelques stations aux endroits que nous avons indiqués en passant auraient pu convaincre les plus incrédules que la peinture monumentale et religieuse comptait de nombreux adeptes, et que le genre traité aujourd'hui avec tant de réalité et de charme ne distrayait pas de la recherche de l'idéal.

La chapelle peinte à Saint-Roch par M. Th. Chassériau se compose de deux tableaux se faisant face et peints à l'huile sur le mur d'une manière mate qui imite la fresque facilement altérable sous nos climats humides. Le jour est très-beau, chose assez rare dans les bas-côtés des églises; et comme la peinture n'est pas miroitée de luisants, on peut la voir sans peine, même quand on se tient en dehors de la grille qui ferme la chapelle.

Saint Philippe baptisant l'eunuque de la reine Candace; Saint François Xavier, apôtre des Indes et du Japon, baptisant des infidèles et des gentils, forment le sujet de ces deux compositions : saint Philippe, qu'il ne faut pas confondre avec l'apôtre de ce nom, fut l'un des sept premiers diacres choisis par les apôtres; il prêcha l'Évangile à Samarie et mourut à Césarée, où ses quatre filles vierges prophétisaient.

L'action la plus connue de sa vie est celle représentée par l'artiste, à qui elle offrait un thème des plus pittoresques et tout à fait approprié à sa nature. On sait que l'eunuque, rencontrant Philippe sur sa route, fut tout à coup frappé de la grâce, descendit de son char et demanda le baptême.

L'eunuque de la reine d'Éthiopie est entré dans le fleuve jusqu'à mi-jambe et s'incline avec une attitude pleine de respect et de foi dans l'eau régénératrice que le saint, placé à côté de lui, répand sur son front. C'est le baptême primitif; un fleuve sert de cuve baptismale, la main puise au courant et les palmiers de la rive remplacent les colonnes de l'église. Ce fut ainsi que saint Jean ondoya le Christ. Le saint, dont les traits mâles et caractérisés annoncent le robuste travailleur évangélique, l'infatigable pêcheur d'hommes, lève au ciel des yeux illuminés d'un rayon divin ; une draperie large et souple enveloppe son corps et contraste avec le torse nu du néophyte. — Sur le bord du fleuve est arrêté le char, dont un jeune écuyer tient les chevaux en bride. — Ces chevaux, dont le harnachement rappelle celui des attelages ninivites, ont des chanfreins, des têtières et des colliers ornés de houppes d'or d'une magnificence orientale ; leurs têtes superbes secouent avec fierté ces espèces de mitres qui leur donnent l'air de prêtres égyptiens coiffés du pschent ; des reflets argentés moirent leur pelage soyeux. M. Théodore Chassériau, qualité rare chez un peintre d'histoire, connaît à fond le cheval, et lorsque les convenances du sujet lui permettent d'en introduire dans une composition, il sait toujours en tirer un bon parti. Le cocher se

penche en avant avec un mouvement plein de naturel pour regarder la scène dont le sens lui échappe et qui l'étonne plus qu'elle ne l'édifie. Une femme, nonchalamment soulevée sur le coude, laisse errer ses yeux nonchalants sans prendre intérêt à ce qui se passe ; son costume bizarrement splendide, ses paupières teintes de henné, les bracelets qui jouent autour de ses poignets, indiquent le luxe du sérail et font comprendre les fonctions du nouveau converti. Derrière elle une négresse tient élevé un parasol d'une forme conique et singulière dont l'analogue se retrouverait dans les bas-reliefs assyriens. — Une des originalités de M. Chassériau est la compréhension profonde de ces types exotiques ; l'antique Orient, avec ses races bigarrées, lui est familier, et il rend à merveille les différences caractéristiques. — Au sentiment de la beauté grecque, il joint celui de la beauté asiatique, comme si, formé à l'école d'Athènes ou de Sicyone, il avait longtemps habité Sardes, Éphèse, Milet ou Suse ; ses voyages dans l'Afrique française n'ont fait que confirmer cette disposition naturelle chez lui ; aussi ce sujet convenait-il on ne peut mieux à son talent.

Le saint François Xavier, apôtre du Japon et des Indes, avait pour lui le même mérite, et il y a non moins réussi : le saint est entouré d'échantillons habilement contrastés des races étranges qu'il convertit à la foi du Christ. Une négresse, un soldat, une mère indienne tendant ses bras chargés d'un petit enfant, et plusieurs autres figures d'Indous et de Japonais dans des poses de recueillement et d'adoration, forment un premier plan dominé par le saint debout au

14.

milieu de cette foule agenouillée; sa tête, malade de ferveur, enfiévrée d'extase, macérée de pénitence, spiritualisée jusqu'au décharnement, vaut les meilleures têtes ascétiques de Murillo et de Zurbaran; saint François Xavier verse sur le crâne rasé du guerrier barbare l'eau d'une burette qu'il a prise d'un plateau d'argent tenu par un jeune acolyte d'une physionomie ingénue et naïve, où respire la foi la plus entière. Au fond, un moine amaigri, au capuchon demi-baissé, comme s'il cherchait l'ombre du cloître sous cet ardent soleil des Indes, porte haut l'étendard catholique, un grand crucifix d'argent dont la pointe forme le sommet de cette pyramide de figures heureusement groupées.

Les deux tableaux ont le même sens : l'admission des gentils convertis et régénérés dans le sein de l'Église; mais le premier représente le christianisme primitif, dont la morale existe déjà tout entière sans que les rites soient encore fixés. Ici l'eau sainte tombe de la main creusée en coupe; là, d'un vase ciselé et de métal précieux ; le cérémonial s'est ajouté au dogme si la pensée est restée toujours la même : ces idées se comprennent mieux que nous ne les exprimons devant ces peintures remarquables où M. Théodore Chassériau a su conserver la sévérité religieuse sans sacrifier rien des ressources de l'art moderne, car, si la convenance indique, dans une église byzantine ou gothique, de s'astreindre à certaines formes archaïques pour rester en harmonie avec le style de l'édifice, la construction relativement récente de Saint-Roch permettait au peintre de rester lui-même et de ne pas se vieillir.

Le saint Philippe et le saint François Xavier nous paraissent dignes, s'ils ne les surpassent, du *Christ au jardin des Oliviers*, du *Sommeil des apôtres*, de la chapelle de *Sainte-Marie-l'Egyptienne*, de l'escalier du Conseil d'État et des autres peintures religieuses ou monumentales de M. Chassériau ; il a pris dans la conduite de ces grandes pages une ampleur, une solidité et une élévation de style qui ne nuisent en rien à la couleur et au mouvement, et ne lui enlèvent rien de sa délicatesse, comme l'a prouvé au dernier Salon son *Tepidarium de Pompeï*.

II

LA CHAPELLE DE LA VIERGE A L'ÉGLISE NOTRE-DAME-DE-LORETTE
PAR M. VICTOR ORSEL

Victor Orsel n'a pas un de ces noms que la foule répète ; il a vécu entouré d'un petit groupe d'élèves fervents, en dehors des coteries, dans une sorte de Thébaïde de recueillement et d'austérité. De longs séjours à Rome l'avaient rendu presque étranger à sa propre patrie, et, pendant qu'il

préparait patiemment son œuvre, le silence, l'oubli et l'obscurité descendaient sur lui. Le peu qui avait transpiré de sa peinture n'était pas fait pour séduire à une époque où le sens de l'art religieux n'existait pour ainsi dire plus. Figurez-vous Overbeck à Paris, au plus fort de la gloire de David, et vous aurez une idée de l'effet que dut produire Victor Orsel avec son dessin ascétique, ses tons pâles, ses fonds d'or et son symbolisme rigoureusement chrétien.—Quelques esprits distingués remarquèrent cet artiste si chaste, si sobre, si pur et d'un sentiment si élevé. Mais ces sympathies restèrent isolées, et le public passa inattentif, sinon hostile, devant ces toiles qu'il méprisait comme *gothiques*, un mot après lequel il n'y avait plus rien à dire. Tant de froideur et de dédain eussent découragé une vocation moins ferme que celle d'un artiste épris du beau pour lui-même et soutenu par une piété solide. Il pouvait d'ailleurs se consoler en entendant traiter Ingres de barbare et sa peinture de retour aux plates images du quinzième siècle. Ce n'étaient pas des ignorants, mais des critiques de profession qui appréciaient ainsi les œuvres du plus grand maître des temps modernes, alors méconnu. Par bonheur, Victor Orsel se trouvait posséder quelque fortune, sans quoi il eût peut-être plié sous ce double poids de l'indifférence et de la misère. — Grâce à cette position exceptionnelle, il fut dispensé du moins de prostituer à des travaux vulgaires, auxquels d'ailleurs il eût été peu apte, son talent, d'une timidité et d'une délicatesse virginales, et put suivre en paix le plan d'études qu'il s'était proposé.

Dès l'enfance, Victor Orsel, comme s'il eût été prédestiné à l'art chrétien, fut confié à un ecclésiastique d'un grand mérite, reçut une éducation morale sérieuse, et le sentiment religieux s'enracina profondément dans cette âme tendre.— Sous la direction éclairée de M. Revoil, homme instruit et peintre estimable de l'école lyonnaise, Orsel prit le goût des recherches savantes. Tout jeune, il comparait les livres saints aux monuments figurés de l'Égypte et de la Perse; il en cherchait les rapports et se mettait au niveau de connaissances alors acquises. Aussi M. Champollion fut-il émerveillé quand il vit le tableau du *Moïse présenté à Pharaon*, tableau conçu et terminé avant les musées égyptiens et le déchiffrement des hiéroglyphes, et qu'il n'y trouva rien à changer.

Le but que voulait atteindre Orsel, c'était l'expression morale; il commença donc par étudier Lesueur, Poussin, Dominiquin, chez qui la forme n'est que le voile transparent de l'âme, et qui laissent voir plus à découvert l'émotion et l'idée; il notait, dans les rues de Rome, les mouvements naïfs, les physionomies significatives, que ses promenades parmi le peuple le mettaient à même d'observer ou qu'il pouvait saisir dans des rencontres fortuites; par une sorte de déduction philosophiquement religieuse, il voulait arriver de l'esprit à la matière, du contenu à l'enveloppe, de l'âme au corps. Il pensait, en pur chrétien, que le sentiment primait la forme, et il s'occupa de la partie psychique de la peinture avant de songer à la partie plastique.

Cependant, comme l'idée doit avoir pour vêtement la

beauté, sous peine de ne pas être perceptible, Victor Orsel resta dans de longues contemplations devant les stanzes et les loges du Vatican pour élever son style et surprendre les secrets de la forme assurée et complète ; de Raphaël il passa à Pérugin, à Giotto et aux maîtres du Campo Santo de Pise, si pleins d'onction et de mysticité ; en même temps, il étudiait avec amour l'antiquité grecque, prise à ses origines, dans ses bas-reliefs de tombeaux, d'une grâce si pure et si touchante, où le paganisme s'attendrit presque jusqu'à la mélancolie chrétienne ; et comme toute recherche consciencieuse du beau aboutit à l'adoration des chefs-d'œuvre de l'antiquité, l'idéal que poursuivait si laborieusement Victor Orsel fut désormais fixé. — Comme il le disait lui-même avec un rare bonheur d'expression, il eût voulu « baptiser l'art grec. »

Baptiser l'art grec, c'est-à-dire mettre l'âme dans cette forme si belle, si tranquille, si lumineusement sereine, qui semble inaccessible aux souffrances et aux misères humaines, et sous laquelle ces dieux de marbre jouissent « de la plénitude de leur immortalité, » comme dit le grand poëte de Weymar. Cette idée offrait d'immenses difficultés de réalisation : les principes de l'art grec et de l'art chrétien sont tellement opposés, qu'une fusion semble presque impossible entre eux ; l'un exalte la matière et l'autre la repousse ; le premier déifie ce que le second foule aux pieds. Cependant les merveilleux artistes de la renaissance ont su donner au Christ la beauté d'Apollon, à Jéhovah celle du Jupiter Olympien, à la Vierge celle de Junon ou de Minerve, en leur

conservant un caractère religieux; non pas, certes, d'un ascétisme outré, comme les maigres peintures du moyen âge, mais d'un spiritualisme majestueux et souriant, comme il convenait à l'Église triomphante.

La différence qu'on remarque entre Victor Orsel et les artistes du seizième siècle qui s'inspirent des chefs-d'œuvre de l'antiquité est celle des bas-reliefs d'Égine aux métopes du Parthénon. Persuadé que plus les formes de l'art sont primitives plus elles se rapprochent de la rigidité du dogme, il a cherché les lignes simples, les contours arrêtés, les attitudes un peu roides et l'aspect archaïque des vieux sculpteurs grecs. La chapelle de la Vierge, à Notre-Dame-de-Lorette, a fourni au peintre une heureuse occasion d'appliquer ces théories. Cet important travail a usé les dernières années de sa vie, et il est mort laissant quelques panneaux vides qui ont été achevés pieusement sur ses cartons ou d'après son tracé par des élèves fidèles.

Lorsque l'artiste obtint sa chapelle, les sujets historiques de la vie de la Vierge étaient déjà pris par les peintres chargés de décorer la nef et le chœur; il y avait de quoi embarrasser un esprit moins profondément imbu de la poésie du catholicisme et du parfum mystique des légendes sacrées. A cette chapelle consacrée spécialement à Marie, Victor Orsel fit chanter les litanies de la Vierge, hymne peinte qui ne s'interrompt jamais et déroule ses versets sur les pieds droits, les pendentifs, les pénétrations, et monte comme un rhythme liturgique vers le trône de la mère du Sauveur.

Chaque appellation des litanies, cet adorable poëme où

le dévot semble s'endormir dans son extase comme un derviche tourneur, sous l'incantation des épithètes accumulées, a fourni au peintre le thème d'un tableau, ou d'un caisson, ou d'un ornement, car rien n'est donné au hasard dans cette œuvre religieusement consciencieuse, et le moindre détail se rattache au sens général par un symbolisme ingénieux et neuf.

Les demi-coupoles et les archivoltes, recouvertes d'un fond d'or, représentent, par leur éclat et leur hauteur, comme la région céleste de la composition. Là, Victor Orsel a placé les scènes diverses ayant trait à l'apothéose de la Vierge. La mère du Sauveur, la reine du ciel, la reine des martyrs, la reine des vierges, la reine des patriarches, se détachent sur une mosaïque dorée comme on en voit encore aux basiliques primitives qui n'ont pas subi le sacrilége d'une restauraration inintelligente. C'est dans l'atmosphère d'or de la lumière divine que Marie tient son fils sur ses genoux, écoute les litanies des anges agenouillés, présente la croix aux chrétiens entre l'ange Gabriel, messager de rédemption, et l'archange Michel rengaînant son glaive inutile, puisque le démon est vaincu ; sourit tristement aux martyrs dont ses souffrances sous l'arbre de douleurs ont dépassé les supplices ; pose la couronne d'immortalité sur le front de sainte Catherine, accompagnée de sainte Agnès et de sainte Geneviève, et montre l'enfant Jésus aux patriarches, qui du fond des limbes tendaient les bras vers le Messie.

Les pendentifs sont occupés par les sujets suivants, aussi tirés des litanies : le *Salut des Malades*, la *Consolation des*

Affligés, le *Secours des Chrétiens*, le *Refuge des Pécheurs*, pieuses dénominations dramatisées avec l'art le plus ingénieux. *Salus infirmorum :* la Vierge tenant l'Enfant divin dans ses mains vient au secours d'un malade, à la prière d'une jeune fille; Jésus donne sa bénédiction au grabataire; la mort s'enfuit et la confiance, apportant le calice et l'hostie, arrive près du moribond. *Consolatrix afflictorum :* la Vierge présentant une branche d'olivier, symbole de paix, à la femme et à la fille d'un martyr pleurant sur un tombeau. Le deuil s'éloigne, la consolation suit l'apparition divine. *Auxilium christianorum*, la Vierge écrase du pied la tête du serpent et rassure les chrétiens; — l'hérésie et l'islamisme prennent la fuite. — Cette appellation fut ajoutée aux litanies à l'occasion de la bataille de Lépante. *Refugium peccatorum :* la Vierge protége contre les démons du libertinage et de l'avarice une jeune fille qui a prévariqué, et un homme dont la bourse et le poignard marquent le crime. Ils ne se sont pas réfugiés en vain sous le manteau de la mère d'indulgence.

Les figures de ces sujets sont de grandeur naturelle, d'un ton mat, clair et doux, qui rappelle l'aspect de la peinture à l'eau d'œuf ou de la fresque comme la pratiquaient Giotto, Orcagna, Bennozo Gozzoli et les maîtres primitifs. Victor Orsel n'a pas cherché le trompe-l'œil, la profondeur et les illusions de la perspective et du raccourci. Il s'est tenu au méplat, simplifiant les lignes, élaguant les détails, de sorte que son œuvre habille la chapelle qu'elle décore comme une tapisserie ancienne aux nuances un peu passées envelop-

pant avec respect l'architecture sans y faire de trous et sans en déranger les aplombs. C'est un parti que devraient adopter tous ceux qui exécutent des peintures murales : le pinceau y perd sans doute quelques ressources, mais la décoration y gagne en assiette et en gravité.

Les pieds-droits renferment dans des panneaux, des cartouches, des médaillons de dimensions plus restreintes, les autres dénominations des litanies, la Tour d'ivoire, la Rose mystique, l'Étoile du matin, l'Arche d'alliance, la Tour de David, le Miroir de justice, la Maison d'or, le Trône de sagesse, symbolisés de la façon la plus spirituellement chrétienne, et avec une science de l'antiquité sacrée que peu d'artistes ont possédée à ce point : l'érudition la mieux informée ne trouverait rien à reprendre à ces *restaurations* hébraïques.

Une foule d'anges, de saints, de confesseurs, de prophètes et d'apôtres, répondant à chacune des épithètes de la litanie, s'étagent sur les faces extérieures et intérieures des pieds-droits. Nous avons remarqué, parmi les autres, saint Paul secouant dans la flamme la vipère attachée à sa main, symbole du démon repoussé dans l'enfer; la mère des Machabées, Niobé juive, ayant à ses pieds les sept têtes coupées de ses fils, d'une grande beauté de conception et d'exécution, et des figures d'Anges, de Puissances et de Séraphins d'une suavité toute céleste. Les personnages symboliques en grisaille ont une grandeur vraiment sculpturale et feraient de superbes bas-reliefs.

Ces différentes compositions sont reliées entre elles par

des ornements d'un goût exquis et d'une invention très-heureuse, tirés du symbolisme sacré : ce sont des étoiles, des sphères, des trônes, des enlacements de lis, des guirlandes de lierre, des rameaux d'olivier, des branches de pin, des festons de vigne, ayant leur signification mystique appropriée au sujet qu'ils encadrent. Ces arabesques qui concourent au sens général de l'œuvre sont exécutées avec cette perfection qu'on admire dans les missels à miniature du moyen âge.

Victor Orsel a passé seize années à ce travail, qui sera son plus beau titre de gloire, peu compris, souvent raillé et n'ayant de consolation que l'admiration de quelques disciples devenus ses amis. Pour le mener à bien, il entama son patrimoine avec un désintéressement rare, et dont sans doute il lui sera tenu compte là-haut; Orsel nous représente un de ces artistes pieux des premiers temps du christianisme qui peignaient avec des formes grecques des sujets de la Bible et de l'Évangile au-dessus des autels et des tombeaux de martyrs, sous les voûtes obscures des catacombes ébranlées par le passage des triomphes romains. — Nous ne saurions trouver une plus fidèle image de son talent et de sa vie. — La crypte ouverte à la lumière du ciel, les curieux sont tout surpris de trouver dans des symboles de dévotion le pur souvenir de la Grèce antique, et s'ils ne croient pas, du moins ils admirent.

III

CHAPELLE DE L'EUCHARISTIE A NOTRE-DAME-DE-LORETTE
PAR M. PÉRIN

La chapelle de l'Eucharistie fait pendant à la chapelle de la Vierge : elle en est le complément et la conséquence; la Mère et le Fils ne doivent pas se séparer dans l'adoration des fidèles. Il était difficile de trouver, pour ce travail, un artiste qui s'accordât mieux au talent de M. Orsel que M. Périn, et qui fît moins dissonance, tout en gardant son individualité. Uni par une amitié de trente ans à celui qui fut encore plus son initiateur que son maître, il apprit de lui, non la pratique de l'art, mais l'élévation de la pensée, la sévérité du style, la recherche de l'idéal chrétien et les mystères du symbolisme sacré. Tout artiste a, comme saint Paul, son chemin de Damas. La rencontre de Victor Orsel à Rome fut pour M. Périn le coup de foudre qui déchire la nue et révèle les profondeurs du ciel. Jusque-là, l'auteur futur de la chapelle de l'Eucharistie n'avait fait que du paysage his-

torique, dans la manière sobre et ferme du Poussin, il est vrai; mais il ne songeait pas à l'étude spéciale de la figure. La vue des cartons d'Orsel lui fit sentir sa vraie vocation; et, soutenu des conseils de ce précieux guide, il suivit cette voie nouvelle sans lassitude, sans découragement, bien qu'elle dût le conduire au désert, hors des chemins de la richesse et de la renommée. La destinée des deux amis fut la même. Enfermés dans leur œuvre comme dans un cloître, ils vécurent oubliés du monde, pareils à des moines entrés en religion, et dont nul ne se souvient à travers le tourbillon des affaires humaines. — Les récompenses et les distinctions passèrent à côté d'eux sans injustice; car, au peu de bruit qu'ils faisaient, on pouvait les croire morts depuis longtemps. Outrant la conscience de leur art, Orsel et Périn consumèrent tant d'années de travail opiniâtre à l'exécution de ces peintures, où chaque coup de pinceau résulte d'une discussion approfondie, que la mort, comme nous l'avons dit dans un précédent article, surprit Orsel avant la fin de son œuvre, et que la chapelle de Périn fut ouverte au public sans être tout à fait terminée. Le culte, gêné par les échafaudages et les planches, se lassa d'attendre : un ou deux panneaux sont encore vides. A la somme allouée, suffisante sans doute pour un artiste plus expéditif ou moins sévère, M. Périn ajouta les ressources que lui fournissait sa fortune privée, et il n'épargna rien, ni temps, ni argent, ni peine, pour atteindre la perfection, — s'il est donné à l'homme de faire quelque chose de parfait. — Aussi la chapelle de l'Eucharistie est-elle un chef-d'œuvre de peinture

religieuse, et pourrait-elle soutenir la comparaison avec les fresques les plus admirées d'Italie.

Ce sujet si mystique offrait d'énormes difficultés de réalisation. Peindre les communions célèbres était l'idée qui se présentait la première ; mais on rappelait ainsi des chefs-d'œuvre connus. Les faits surnaturels, les miracles produits par l'Eucharistie contenaient des motifs de compositions dramatiques ou touchantes ; mais, inutiles pour ceux qui ne doutent pas, ils pouvaient faire naître un sourire d'incrédulité sur les lèvres des sceptiques ou des simples curieux. — L'artiste dut chercher autre chose et interpréter le mystère dans un sens plus philosophique.

« La pratique des vertus enseignées par le Christ rend l'homme digne du sacrement de l'Eucharistie : salut pour les bons, condamnation pour les méchants. » Avec cette phrase méditée, commentée et suivie jusqu'à ses dernières déductions, M. Périn a fait sa chapelle de la coupole à la plinthe ; de la figure du Christ au moindre fleuron d'ornement. Les actes du chrétien, ayant pour but et récompense sa communion avec Dieu, ont fourni à M. Périn toute la partie humaine de son œuvre, et l'on pourrait tirer de ces panneaux, rangés sous la rubrique de l'Espérance, de la Foi, de la Force et de la Charité, les plus belles gravures pour le divin livre de Gerson ; la coupole et les pendentifs sont occupés par les principales scènes de la vie du Christ, son apothéose et celle des apôtres.

M. Périn, qui a un vif sentiment de la décoration architecturale et une profonde connaissance de la symbolique

chrétienne, a divisé sa chapelle en trois zones de couleur :
l'or, représentant la lumière céleste, est réservé à la coupole;
les fonds rouges des pendentifs rappellent le sang du Christ,
le sang du Christ ayant sauvé l'homme ; les fonds verts des
pieds-droits sont relatifs à l'espérance qui naît des bonnes
œuvres. Ce parti pris donne beaucoup d'assiette et d'unité à
l'aspect général. Chaque partie de la composition se détache
et s'écrit nettement. L'œil, rappelé par cette localité monochrome, n'hésite pas un instant malgré l'infinie variété des
détails ; l'atmosphère propre à chaque figure se retrouve
toujours derrière elle et vous dit tout de suite si elle est
divine, sainte, ou purement humaine.

Si vous arrivez, comme cela est naturel, de la porte de
l'église en remontant la nef à la chapelle de l'Eucharistie,
le premier tableau qui vous frappe la vue est celui de la
Cène. Il remplit l'arc situé au-dessus de la porte de la
sacristie, et commande invinciblement l'attention. C'est
l'acte principal du drame, dont le reste n'est que le développement et la conséquence.

Le sujet de la Cène a été traité bien des fois, et, sans
compter la fresque de Léonard de Vinci, l'art chrétien lui
doit d'admirables chefs-d'œuvre. M. Périn a trouvé moyen
d'y être nouveau en représentant le Christ isolé et debout
derrière la table dont ses apôtres, six à droite, six à gauche,
remplissent les côtés. — La nappe n'est pas couverte de mets
vulgaires. — Un quartier d'agneau, un pain et un calice la
garnissent seuls. — On sent que c'est un repas tout symbolique; le Christ prononce les paroles sacramentelles dont les

apôtres ne comprennent pas encore toute la portée et qui semblent surprendre le sceptique saint Thomas, tandis que Judas, serrant dans sa bourse le prix du sang que Jésus offre à ses fidèles, s'apprête à sortir pour consommer sa trahison ; la tête du Christ est du sentiment le plus élevé auquel puisse atteindre l'expression humaine ; pourtant M. Périn s'est ménagé des ressources pour peindre sous un aspect plus majestueux encore le Christ retourné au royaume de son père, et rayonnant dans son éclat divin ; les physionomies des apôtres, par leur variété caractéristique et le renouvellement ingénieux du type d'après les textes sacrés ou les traditions prises à leur source, méritent les plus grands éloges. Les pieds de la table et les rares accessoires admis pour l'intelligence du sujet, sont du goût le plus pur et du style le plus sévère. M. Périn, de même qu'Orsel, s'est imposé de retrancher tout remplissage, et subordonne tout au principal, c'est-à-dire à la tête, siége de l'expression ; il sacrifie le corps au visage, atténue tout morceau qui n'a qu'un mérite de facture, faisant passer avant tout la beauté morale.

L'arbre de mort et l'arbre de vie sont figurés à gauche et à droite de la porte de la sacristie. — Un arbre a perdu le genre humain, un arbre l'a sauvé ; l'un montre sous son feuillage pâle le fruit empoisonné de la science du bien et du mal, et de son tronc se laisse glisser le serpent vaincu. L'autre est le gibet sublime étendant ses bras sur le monde racheté ; la vigne et le blé, symboles du sang et de la chair de Jésus, entourent la croix. La couronne d'épines s'arrondit

au point d'intersection des ais, et les clous complètent la symétrie douloureuse de la passion : des pierres précieuses marquent comme des constellations brillantes les parties du bois que le supplicié divin a touchées de son corps.

Au-dessous de l'arbre de mort devait se trouver Satan renversé, les mains liées au dos sous les portes brisées de l'enfer. Mais ce panneau, que masquait le passage provisoire conduisant à la sacristie, n'a pu être exécuté.

Job, figurant la résurrection du juste, sort de son tombeau et voit s'accomplir ce qu'il avait annoncé; sur la pierre du sarcophage est sculpté un bas-relief représentant Job sur son fumier, insulté et calomnié. Cette scène insérée là par la piété d'un ami comme une protestation muette contre les jugements iniques, est le dernier dessin d'Orsel.

Différentes figures, des cartouches et des inscriptions se rapportant au rachat du monde par le sacrifice sanglant de Jésus-Christ, un ange repoussant son glaive dans le fourreau, un autre ange ouvrant les portes du paradis fermées depuis la faute d'Adam, complètent la décoration de ce côté.

Au-dessus de l'arc de l'autel, le Christ apparaît montant au ciel; des rayons lumineux partent en longues effluves des cicatrices de ses mains; en quittant la terre, il lui laisse d'inestimables présents : il a vaincu la mort, et donne la vie à qui le suivra; deux beaux anges descendent porter au monde l'Eucharistie sous les deux espèces. Ainsi le festin céleste est toujours servi, et, comme à la Cène suprême, Jésus se livre en pâture à ceux qui ont faim et soif de lui.

En face, dans la partie correspondante de la coupole,

M. Périn a placé non plus le Sauveur du monde, mais le Juge irrité, le Christ vengeur rompant avec un geste plein de puissance les sept sceaux du livre de vie; un courroux divin contracte ses sourcils et fait flamboyer ses yeux. Le pécheur a comblé la mesure; plus de pitié! Deux anges sévères s'élancent, l'un embouchant la trompette du jugement dernier, l'autre renversant les charbons de l'encensoir. — Qui pourra échapper à la colère de l'agneau changé en lion de Juda? — Cette figure du Christ désormais implacable est d'une beauté terrible, fulgurante, presque farouche; après le Christ athlète de Michel-Ange, qui semble un Hercule menaçant les monstres de sa massue, nous n'avons pas souvenir d'une représentation plus effrayante de la divinité. Encore ici l'effet est tout moral, car ce n'est pas par des renflements de muscles que le Christ de M. Périn fait peur, mais par l'expression de son visage et la contraction nerveuse de sa main brisant les sceaux du livre : ce mouvement, si sobre et si magistral, est du plus saisissant effet, et, par son économie même, fait naître l'idée de l'irrésistible force.

Au reste, M. Périn, qui a étudié les images du Christ dans les mosaïques byzantines et les peintures des basiliques primitives, ne lui a jamais donné cette grâce douceâtre ni cette physionomie de père Douillet, comme disait l'austère Poussin dans son indignation bien légitime contre les adultérations récentes du type divin et les coquetteries dévotes de la décadence, qu'on lui voit dans beaucoup de peintures modernes, estimables d'ailleurs; l'artiste le fait beau, triste et doux, comme un dieu grec qui aurait une âme.

Deux panneaux représentent les justes recevant des trônes d'or dans le ciel. Ces justes sont figurés, d'un côté, par saint Pierre, debout, montrant les clefs du Paradis, pendant que saint Jean et saint Matthieu, assis à ses côtés, déroulent leur Évangile, et de l'autre, par saint Paul, indiquant du doigt sa première épître aux Corinthiens, entre saint Luc et saint Marc, dont les écrits ont annoncé la bonne nouvelle et témoigné en faveur de l'Eucharistie. Ces quatre sujets forment la zone supérieure de la composition ; les fonds en sont d'or et les figures de grandeur naturelle.

Des étoiles, des pierres précieuses, des lis et des palmes ornent et encadrent ces scènes du monde des esprits.

Les pendentifs contiennent les phases principales de la vie du Christ : il naît sur la paille de Bethléem entre le bœuf et l'âne ; la Vierge et saint Joseph l'adorent. Derrière l'Enfant-Dieu, conçu sans péché, un ange tient un lis, emblème de pureté. Devenu grand, il ouvre les yeux des aveugles et les oreilles des sourds ; ceux qu'il a guéris le suivent. Plus loin, les insulteurs enfoncent sur son front la couronne d'épines et lui présentent le sceptre dérisoire : la passion est accomplie. Le Christ mort, descendu de la croix, s'affaisse entre les bras de saint Joseph d'Arimathie et de saint Nicodème ; la mère douloureuse et sainte Madeleine pleurent et sanglotent, et Jean, le disciple bien-aimé, montre la couronne sanglante et les clous ! *Consummatum est.* L'agneau s'est laissé saigner pour laver les péchés du monde.

Ces quatre sujets sont traités d'une manière simple et ra-

jeunie sans trop de subtilité ingénieuse. M. Périn a cherché dans cette zone intermédiaire un style plus humain et plus près de la réalité. Le Christ, ici, laisse moins transparaître sa personnalité divine et se proportionne à la vie terrestre. — L'assomption n'a pas eu lieu, et, pour ses disciples mêmes, le fils de Dieu peut n'être encore que le fils de l'Homme. Ces nuances ont été rendues par l'artiste avec une rare délicatesse de sentiment, et il a su graduer son exécution d'une façon admirable.

Les pendentifs reposent sur des pieds-droits répondant à quatre Vertus, et couverts de petites compositions du goût le plus pur et de l'exécution la plus exquise, où sont retracés, dans des légendes, les devoirs de l'homme envers Dieu et envers son prochain. Le pilier de l'Espérance montre une veuve et un orphelin apprenant la résignation au pied du crucifix ; un captif garrotté voyant la liberté dans le ciel et se soulevant dans ses fers pour recevoir l'hostie que lui présente un prêtre ; un évêque partageant le pain céleste entre un roi et un pauvre, égaux devant l'autel et tous deux chargés de soucis et de misères ; un mourant que Dieu bénit sur son lit de douleurs, dans son agonie solitaire. Ce pilier est placé sous le pendentif de la naissance du Christ. — Le pied-droit de la Foi correspond au Jésus thaumaturge ; il contient les sujets suivants : le prêtre à l'autel lavant ses doigts avant la consécration pour ne toucher le corps du Seigneur qu'avec des mains pures ; le prêtre donnant au diacre le baiser de paix ; le prêtre élevant et consacrant l'hostie pendant que les accolytes inclinés soutiennent ses

vêtements ; le pape tenant en main les saints Évangiles et levant les yeux au ciel pour y chercher ses inspirations et ses décrets. Le troisième pied-droit, qui supporte le pendentif du couronnement d'épines, est consacré à la Force, — à la force morale, bien entendu.—Deux pécheurs sont agenouillés au tribunal de la pénitence et confessent leurs fautes, violence la plus dure faite à l'orgueil humain ; un chrétien se réfugiant vers l'Évangile repousse les richesses que lui offre avec le Koran un sectateur de l'islam ; un jeune martyr, que déjà la flamme enveloppe, se détourne de la statue de Jupiter présentée par un prêtre païen ; le tombeau du martyr devient l'autel sur lequel Dieu lui-même s'offre en sacrifice : magnifique récompense à faire trouver douces les cruautés tortionnaires, à faire désirer les chevalets, les grils, les ongles de fer, les roues à pointes, la poix bouillante et les dents des bêtes du cirque.

Le quatrième pied-droit est consacré aux œuvres de charité, et se trouve au-dessous de la *Mort du Christ*, cet acte de charité suprême : un riche reçoit un pèlerin, lui offre un lit et lui lave les pieds ; ce voyageur est peut-être Jésus-Christ en personne ; un jeune homme ôte sa seconde tunique et la donne à un pauvre ; un homme pardonne à celui qui voulait l'assassiner et l'amène devant l'autel, où le prêtre leur partage le pain sacré comme gage de réconciliation ; un chrétien aide à l'enterrement d'un mort dont il a creusé la fosse lui-même, et sur lequel on récite les prières de l'Église.

Les revers des pieds-droits sont ornés de sujets analogues,

tels que la Prière, la Louange de Dieu, l'Étude, la Vigilance, l'Unité, l'Amour du prochain, symbolisés de la manière la plus heureuse, et qu'il serait trop long de décrire en détail.

Une chose nous a frappé dans ces petites compositions évangéliquement familières, c'est le parfait naturel des attitudes et l'extrême vérité du geste. Rien de convenu, rien de fait de pratique : quoique l'artiste ait, par convenance architecturale, voulu atténuer les reliefs et maintenir les tons dans une gamme étouffée, ces pieuses scènes ont une réalité naïve qui attendrit et qui charme comme les paraboles du divin livre.

Les arabesques, toutes tirées de motifs naturels, comme la vigne, le blé, l'olivier, le lierre, la grenade, le lis, la rose, les étoiles, les pierres précieuses à signification mystique, sont exécutés avec un goût exquis et un soin admirable, sans jamais détourner l'œil des sujets autour desquels elles s'enroulent et en conservant toujours le caractère monumental.

Pour rendre discrètes tant de nuances qui ne demandaient qu'à être criardes, il a fallu un énorme talent de coloriste, quoique, dans l'idée du vulgaire, l'emploi des tons éclatants constitue plutôt la couleur que l'harmonie des teintes entre elles. M. Périn, si les encouragements lui ont manqué pendant son travail, en sera bien récompensé par l'admiration de tous ceux qui visiteront sa chapelle ; l'artiste y trouvera des motifs d'étude, le chrétien des sujets de méditation, le prêtre un texte à prêcher. Quelle plus douce gloire un peintre religieux peut-il rêver ?

IV

LE SALON DE LA PAIX A L'HÔTEL DE VILLE
PAR M. EUGÈNE DELACROIX

Après avoir lutté avec une infatigable énergie contre les répulsions que soulève toujours dans les arts une originalité inattendue et profonde, M. Eugène Delacroix est arrivé aujourd'hui à la période sereine de son talent. Il est admis par tout le monde, lui qui n'était d'abord admiré que d'un petit cénacle d'adeptes ou d'élèves. Son action sur l'école française aura été grande et profitable. Il y a introduit la couleur et le mouvement, et l'on peut dire qu'il a ramené la peinture à sa véritable mission ; une vénération bien légitime pour l'antique avait presque changé la brosse en ciseau dans la main des artistes du commencement de ce siècle, et les tableaux n'étaient plus guère que des bas-reliefs faiblement colorés. Gros, seul, osait être moderne : ses *Pestiférés de Jaffa*, ses *Batailles d'Aboukir* et *d'Eylau* sortaient violemment du cycle gréco-romain où ses contemporains s'enfer-

maient avec un archaïsme opiniâtre. M. Eugène Delacroix a su être lui-même à une époque où l'imitation semblait presque un devoir sacré. Sa *Barque du Dante*, son *Massacre de Scio*, qui ne rappelaient en rien les peintures alors en vogue, provoquèrent des critiques acerbes et des éloges enthousiastes comme toutes les œuvres d'un mérite réel; le temps a donné raison aux éloges, et les deux toiles si discutées figurent à la galerie du Luxembourg entourées d'un cercle de chevalets.

Une foule de tableaux dont les sujets étaient, pour la plupart, empruntés à Shakspeare, à Gœthe, à Byron, marquèrent à chaque exposition la féconde activité du peintre, et tous se distinguaient à différents degrés par le sentiment du drame et de la couleur, par la force de la touche et cet aspect particulier qui est comme la signature du talent. Un voyage au Maroc ouvrit à M. E. Delacroix un monde nouveau : les *Femmes d'Alger*, la *Noce juive*, les *Convulsionnistes de Tanger*, et bien d'autres scènes analogues, imprégnées de saveur locale et dorées au soleil d'Afrique, en furent les résultats et montrèrent que, sur ce terrain spécial, il n'avait à craindre personne, pas même Decamps, le peintre ordinaire de l'Orient; il peignit aussi des sujets religieux dans une manière passionnée, et dramatisa des scènes de sainteté, traitées ordinairement avec une sorte de froideur byzantine ou gothique. Tant de brillants efforts en des genres si variés lui avaient enfin conquis dans l'art cette haute position où l'artiste ne relève que de son génie, et de nombreux travaux, tels que le *Pont de Taillebourg*,

l'*Entrée de Baudouin à Constantinople*, au musée de Versailles, les peintures de la Chambre des députés, la coupole de la bibliothèque à la Chambre des pairs, le plafond de la salle d'Apollon au Louvre, posèrent définitivement M. E. Delacroix comme un des maîtres les plus remarquables de l'école française. — La pratique de la peinture murale, ou du moins faite pour une place fixe, dont il s'est occupé presque exclusivement depuis ces dernières années, a grandi son style et tranquillisé ce que sa manière pouvait avoir d'un peu fiévreux. Sur ces grands espaces, son abondance s'est déployée à l'aise ; et, grâce à ce rare instinct de la couleur qu'il possède, ses compositions, tout en satisfaisant aux exigences de l'art, restent toujours décoratives, qualités que n'ont pas des œuvres d'ailleurs très-remarquables ; leur ton doux et mat, tenant le milieu entre la fresque et la tapisserie, s'unit intimement à l'architecture et caresse l'œil par un ensemble harmonieux. Si nous osions nous servir d'un terme vulgaire à propos d'un si grand artiste, nous dirions que sa peinture meuble les salles qu'elle revêt.

Le salon de la Paix à l'Hôtel de Ville, qu'il vient de terminer, est un travail d'une importance monumentale. Il se compose d'un grand plafond circulaire, de huit caissons et d'une frise divisée en onze sujets ; il se rattache, par la façon dont la composition est comprise, par les qualités du style et la localité du ton, à ce qu'on pourrait appeler la seconde manière du peintre, c'est-à-dire la libre et neuve interprétation de l'antiquité. Les plafonds ne sauraient

guère être habités que par des allégories et des abstractions mythologiques. Ce domaine transparent de l'air siérait mal à d'opaques réalités, et on se figure difficilement des personnages modernes voltigeant dans l'azur, à moins qu'ils ne soient dépouillés par l'apothéose ou l'idéalisation de ce qu'ils auraient de trop actuel, de trop positivement vrai. Là est l'écueil de la peinture décorative; la médiocrité y serait aisément banale, et répéterait des thèmes usés sans les rajeunir. Un pareil inconvénient n'est pas à craindre avec M. E. Delacroix; il sait inventer même dans la mythologie et donner un aspect nouveau aux dieux de la Fable, sans toutefois s'écarter trop visiblement du type. Nous aimons beaucoup cette manière souple et vivante de rendre des figures que l'on est habitué à voir avec la blanche rigidité du marbre, et d'appliquer la couleur aux formes sculpturales des anciens habitants de l'Olympe.

Le sujet du plafond principal est la Terre éplorée levant les yeux au ciel pour en obtenir la fin de ses malheurs. En effet, Cybèle, l'auguste mère, a parfois de bien mauvais fils qui ensanglantent sa robe et la couvrent de ruines fumantes; mais le temps de l'épreuve est passé; un soldat éteint sous son talon de fer la torche de l'incendie. Des groupes de parents, des couples d'amis séparés par les discordes civiles, se retrouvent et s'embrassent; d'autres moins heureux ramassent pieusement de tristes victimes.

Au-dessus, dans un ciel bleu d'azur, doré de lumière d'où s'enfuient les nuages, derniers vestiges de la tempête balayés par un souffle puissant, apparaît la Paix sereine et

radieuse ramenant l'abondance et le chœur sacré des Muses
naguère fugitives ; Cérès, couronnée d'épis et appuyée sur
sa blonde gerbe que ne fouleront plus désormais les pieds
d'airain des chevaux de guerre, repousse l'impitoyable
Mars et les Érynnies qui se réjouissent des calamités publiques ; la Discorde, que blesse cette tranquillité lumineuse,
s'enfuit comme un oiseau nocturne surpris par le jour, et
cherche pour s'y cacher les ténèbres de l'abîme, tandis que,
du haut de son trône, Jupiter, de ce même geste qui foudroya les Titans, menace encore les divinités malfaisantes
ennemies du repos des hommes.

Tel est le thème qu'a développé l'artiste, et auquel se rattachent les caissons et les tableaux de la frise. Il est, comme
on voit, purement allégorique, et, par cela même, prête
beaucoup à la peinture, qui a besoin, avant tout, de nu et de
draperies, principalement lorsqu'elle est suspendue au-dessus
de la tête des spectateurs. La figure de la Terre personnifiée
est très-belle ; c'est bien là l'*Alma parens* blessée par des
enfants cruels et s'adressant aux puissances célestes avec un
geste de douleur majestueuse ; les figures difformes des
monstres mis en fuite par le retour de la Paix contrastent,
par leur expression hideuse et bestiale, avec la beauté
intelligente des groupes supérieurs. Les parents, qui soulèvent entre leurs bras le corps des blessés, sont disposés dramatiquement ; et le soldat écrasant sous son pied les brandons de discorde a une tournure fière et robuste, et cependant pacifique, tout à fait en harmonie avec son action ; le
cortége des Muses offre des poses gracieusement aériennes

qui rappellent, sans l'imiter, la danse des Heures autour du char d'Apollon, au palais Rospigliosi ; la Paix et Cérès sont également bien réussies, mais le Jupiter est moins heureux ; les nécessités de la perspective linéaire et aérienne lui donnent, à la hauteur où M. Delacroix l'a placé, des proportions restreintes et des tons affaiblis par l'interposition de l'atmosphère. La logique le voulait ainsi ; pourtant cette figurine noyée dans la vapeur ne semble guère redoutable pour les groupes anarchiques et monstrueux qu'elle envoie à l'abîme. — N'était-ce pas le cas d'user de cet artifice dont les peintres du moyen âge se servaient lorsqu'ils avaient à exprimer la puissance et représentaient le Christ ou la Vierge sous des proportions colossales parmi des figures beaucoup plus petites ? Sans aller aussi loin, M. Delacroix aurait pu ne pas reculer son Jupiter jusqu'aux profondeurs de l'empyrée et lui faire châtier l'anarchie et la rébellion de plus près, ce qui aurait permis de lui donner plus d'importance. Il est vrai que la foudre porte loin, et que, la Paix étant la principale figure du plafond, M. Delacroix lui a sacrifié l'Olympien.

L'éclat neuf de la grosse guirlande dorée qui cercle le plafond nuit peut-être un peu au ton général de la composition, qui est très-fin et très-léger ; mais cette crudité brillante s'éteindra d'elle-même au bout de peu de temps, et alors l'harmonie sera parfaite.

Les caissons enclavés dans le dessin ornemental du plafond contiennent des divinités bienfaisantes amies de la Paix : Cérès, la mère nourricière du genre humain ; la Muse,

noble fille du loisir; Bacchus, le doux père de joie ; Vénus, qui, selon le proverbe, a froid sans Bacchus et sans Cérès ; Mercure, qui préside au commerce; Neptune calmant les flots soulevés par le récent orage ; Minerve, la vierge sage, portant sur sa poitrine la cuirasse d'azur des guerriers et sur son cimier le hibou, symbole de la pensée, et enfin Mars, enchaîné comme un Scythe captif dans un triomphe athénien. — Le Bacchus, parmi ces figures toutes d'un beau caractère et d'une grande tournure, se distingue par la poésie de la couleur; le sang de la grappe circule comme une pourpre divine dans son beau corps affaissé sous les pampres ; une demi-teinte rose voltige autour de lui comme le reflet d'une coupe de cristal remplie de nectar et traversée par un rayon de soleil. C'est un des meilleurs morceaux du peintre.

Onze sujets, tirés de la vie d'Hercule, forment autour de la salle comme une sorte de frise interrompue par les baies des fenêtres et l'élévation monumentale de la cheminée.

Les compositions se suivent sans ordre chronologique, selon les convenances de juxtaposition et de contraste : Hercule, exposé après sa naissance, est recueilli par Minerve, qui l'apporte à Junon. Le robuste enfant prend le sein de la déesse et en fait jaillir en perles blanches la voie lactée. — Plus loin, il ramène Alceste des enfers, et la rend à Admète, son époux; il tue le Centaure, survivant retardataire des créations monstrueuses ; il enchaîne Nérée, dieu de la mer, pour le forcer à lui révéler les secrets de l'avenir; il s'empare, triomphe plus facile, du baudrier d'Hippolyte, reine des Amazones; il étouffe Antée, que la Terre, mère de ce Titan,

essaye en vain de secourir ; il délivre Hésione, fille de Laomédon, exposée pour être dévorée par un monstre marin comme Andromède et comme Angélique ; il écorche le lion de Némée pour se revêtir de sa peau ; il apporte sur ses robustes épaules le sanglier d'Érymanthe, qu'il a pris tout vivant à la course. Dans un autre cadre, placé entre le vice et la vertu, à ce carrefour du chemin où la vie se bifurque comme l'Y de Pythagore, il n'hésite pas à suivre le guide austère qui mène à la gloire à travers les travaux et les périls.

Le dernier tableau de la série représente Hercule arrivé au bout de la terre et se reposant auprès de ces colonnes fameuses, bornes du monde, au delà desquelles verdit l'immense Océan, aux solitudes inconnues. Le demi-dieu est assis dans une attitude de repos puissant, avec la tranquillité d'un héros qui n'a plus rien à faire, et dont la mission est accomplie. Cette figure est superbe ; on ne saurait mieux rendre la majesté formidable et calme de la force, et la joie sereine d'une grande tâche terminée. Au second plan, le soleil, ayant terminé sa course, se plonge dans la mer avec son attelage fumant ; les teintes violettes du crépuscule se mêlent à l'azur froid du soir. Tout est quiétude, silence, fraîcheur : la symbolique journée du héros dompteur de monstres et protecteur des opprimés est finie ; le monde peut respirer.

Nous n'avons pas besoin de faire ressortir le lien qui rattache ces sujets à l'idée principale exprimée dans le plafond circulaire ; elle est sensible à l'esprit comme aux yeux :

> Hercule promenait l'éternelle Justice
> Sous son manteau sanglant, taillé dans un lion.

C'était le chevalier errant, le redresseur de torts du monde fabuleux : il réduisait les forces désordonnées et rebelles, achevait de faire disparaître les Chimères hybrides, échappées aux cataclysmes des déluges, tuait les brigands, et, mettant ses muscles invincibles au service des faibles, il préparait le règne de la Paix.

Parmi ces sujets nous avons remarqué la reine des Amazones glissant de son cheval; son costume, moitié grec, moitié persan, est du plus joli caprice; le sanglier d'Érymanthe est aussi très-bien réussi. La lutte avec Antée a fourni à M. Delacroix un de ces heureux motifs de développements anatomiques qui plaisent tant aux peintres et qui sont des bonnes fortunes pour les maîtres énergiques et vigoureux; mais ne poussons pas plus loin ce détail d'une œuvre dont il faut voir l'ensemble, et qu'on peut compter au nombre des plus riches ornements de cet Hôtel de Ville déjà si splendide, où Paris donne ses fêtes dans un musée.

V

COUPOLE DE LA MADELEINE

La première chose qui nous a frappé dans l'œuvre de M. Ziégler, c'est une harmonie parfaite de ton avec l'architecture : la couleur mate, solide et claire de sa coupole s'allie admirablement aux nuances crayeuses de la pierre et aux teintes fauves des *ors*. Nous insistons sur cette qualité, parce que nos peintres s'inquiètent en général assez peu du caractère des édifices pour lesquels ils travaillent, et ne traitent guère autrement une fresque, un tableau sur place, qu'une toile indépendante et mobile ; ce qui est une grande faute. Notre-Dame de Lorette est là pour preuve.

La peinture monumentale est soumise à d'autres exigences que la peinture de chevalet : là, point de petites délicatesses, point d'artifices de pinceau, point de glacis, point de frottis, point d'imitation précieuse de la nature, aucune de ces mollesses et de ces facilités qui faisaient dire à Michel-Ange que l'huile était bonne seulement pour les paresseux ; tout doit être grand, ample, sévère, sobre d'effet et de couleur ; — vous êtes entouré de marbre, de pierre, d'or et de bronze, l'éclat et la solidité, la beauté et l'éternité humaines !

Pour voir une coupole, l'on est obligé de lever la tête comme pour regarder le ciel. Les personnages passent à l'état d'apothéose et doivent avoir un cachet monumental et divin. La forme humaine n'est plus qu'un vêtement splendide, et l'atmosphère se compose d'auréoles et de rayons.

Aux difficultés de la perspective réelle se joignent les difficultés de la perspective relative ; — tout est vu en dessous ; les figures plafonnent ; les corps offrent les raccourcis les plus outrés et les plus violents ; la surface sur laquelle la composition est peinte s'arrondit en cul de four ; les têtes penchent nécessairement en avant ; les lignes droites deviennent courbes et se déjettent bizarrement. — Il faut faire le calcul de ces déviations d'optique ; commettre sciemment d'apparentes fautes de dessin ; allonger certaines portions au delà des mesures naturelles, pour qu'elles paraissent justes au point de vue. — Pour donner tout de suite un exemple de ce que nous disons : le *Juif-Errant*, qui se sépare du *groupe des Apôtres*, dans la composition de M. Ziégler, est presque horizontal vu de près ; regardé du pavé de la nef, il semble seulement un peu courbé en avant, position qui est en effet celle que lui voulait donner le peintre : jugez quelle attention et quelle force d'esprit il faut avoir pour conserver la tournure et le caractère d'une composition avec des renversements pareils ! — Nous insistons beaucoup sur tous ces obstacles, qui sont immenses, parce que M. Ziégler les a vaincus si heureusement, que le public ne s'apercevra point de leur existence.

Dans des compositions de ce genre, il est bon d'élaguer les détails et les mesquineries de la nature réelle; la ligne agrandie et simplifiée, l'unité et la localité du ton, le jet des plis amples et flottants, les airs de tête graves, ou d'une grâce sévère, doivent séparer complétement de notre monde cette population glorieuse, dont les pieds posent sur le vide, et qui rêve accoudée sur quelque nuage de marbre, au-dessus des corniches et des attiques; — c'est ce que M. Ziégler a parfaitement compris. Sa coupole est assurément en même temps le plus beau et le plus vaste morceau de peinture religieuse que nous possédions.

Cette immense machine, quoique d'un aspect simple et facile à saisir, renferme cependant une grande quantité de personnages, qu'il est nécessaire d'employer quelques divisions pour en bien faire comprendre l'ordonnance à nos lecteurs.

Le sujet, tout à fait symbolique, est l'histoire et la glorification du christianisme.

Le peintre a rendu cette idée en montrant le Christ assis dans sa gloire, qui accueille et qui bénit une cour immense, formée des apôtres, des saints et des saintes, des législateurs, des guerriers et des pontifes, des rois et des artistes, qui ont servi la cause du christianisme.

La Madeleine, emblème d'amour et de charité, semble porter aux pieds du trône céleste les larmes de la terre et solliciter pour les pauvres pécheurs l'inépuisable miséricorde.

Un escalier lumineux, sorte d'échelle de Jacob et de de-

gré mystique, sert de base au trône du Christ, qui a l'expression de placidité majestueuse et naïve des vieilles miniatures byzantines. D'une main, il tient le divin gibet, le bois de rédemption; de l'autre, il fait un signe plein d'onction et de mansuétude.

A droite et à gauche, aux côtés du maître, se tiennent debout les apôtres et les évangélistes, reconnaissables à leurs attributs caractéristiques; ces figures sont fort belles, et rappellent, pour l'austérité et la noblesse de la tournure, la manière de fra Bartholomeo.

Aux pieds du Christ, quelques marches plus bas, soulevée par un nuage lumineux, s'élève Madeleine, la sublime pécheresse, la grande amante de Jésus; ses yeux, noyés de clartés séraphiques, sont encore humides et lustrés; les pleurs du repentir tremblent à sa paupière, elle est cependant réconciliée et déjà pardonnée; mais une amoureuse confusion lui fait joindre des mains suppliantes et lever vers le doux Maître un regard timide, comme si elle n'était pas une grande sainte, une des plus précieuses perles de la couronne céleste. Cette divine expression d'embarras, cette humilité qui craint de ne pas avoir assez expié des fautes remises depuis longtemps, a été rendue par M. Ziégler avec une délicatesse digne des plus grands éloges.

Trois petits anges d'une grâce charmante déroulent au-dessous de la sainte une bandelette où est tracée cette inscription: *Multum dilexit.* Elle a beaucoup aimé, il lui sera beaucoup remis; consolante maxime, résumé de tout le christianisme.

Derrière ces groupes mystiques et théologiques s'étend à l'infini, dans des flots de tiède lumière et de serein azur, le cortége des élus et des esprits bienheureux. — C'est un océan de têtes blondes, baignées de vapeurs dorées, où scintille de loin en loin le regard enflammé d'amour d'une jeune sainte ou la harpe d'or d'un séraphin.

Toute cette partie du tableau est traitée avec une clarté de ton, un tourbillonnement et un poudroiement lumineux d'un effet admirable. La sombre voûte en est illuminée et réjouie, et l'on dirait une trouée sur le ciel véritable. Les paradis et les gloires de Tintoret n'ont pas de rayons plus splendides ; M. Ziégler est un heureux peintre, de pouvoir couler ainsi toute l'ardente couleur vénitienne dans le contour calme et pur de M. Ingres.

Le reste de la composition est tout historique.

Le côté droit est consacré aux personnages qui ont propagé ou servi le christianisme en Orient ; le côté gauche est réservé à l'histoire de l'Occident.

Cet immense bracelet de figures, qui a pour point de départ le Christ, se ferme par Napoléon, resplendissant camée, bien digne de clore un pareil cercle.

Constantin avec son labarum, saint Maurice, saint Exupère et les martyrs de la légion thébaine occupent le sommet du groupe oriental ; saint Augustin, mêlé à ces ombres illustres, écrit ses Confessions à côté de saint Ambroise de Milan. — Cet étage de la composition figure le Bas-Empire ; quelques marches plus bas, le moyen âge est symbolisé par des figures de prêtres, de rois et de chevaliers. La croisade

en terre sainte est l'événement choisi : les papes Urbain et Eugène, saint Bernard, sont placés dans la partie supérieure, comme principaux instigateurs de ce grand mouvement; Pierre l'Ermite, vêtu d'un froc blanc, prêche les nations qui s'élancent vers le tombeau du Christ, en criant : *Diex volt*. Aux pieds du saint se presse une foule de rois, de ducs, de comtes, de barons et autres personnages; un guerrier, transporté d'enthousiasme, tire à demi son épée comme prêt à occire les Sarrasins; un riche seigneur offre ses trésors, un père ses trois fils.

Un peu en avant, vers le nuage qui porte la Madeleine, est dessiné saint Louis dans une contenance humble et modeste.

Viennent ensuite Godefroy de Bouillon, le pieux héros de la *Jérusalem délivrée*, avec l'oriflamme et le bourdon; Louis le Jeune, qui fit du lis de Sâron les armes royales de France; Suger, le sage abbé; Richard Cœur-de-Lion; Robert de Normandie; Dandolo, le vieux doge de Venise, qui, bien qu'aveugle, planta l'étendard sur les murs de Constantinople; Montmorency, le premier baron chrétien, et Villehardouin, le chroniqueur épique : l'Homère est à côté des Achille.

Le bas de la composition est rempli par les malheurs de la Grèce moderne, et symbolise la nouvelle levée de boucliers contre le Croissant; ces événements sont figurés par des femmes en pleurs, des soldats mourants et des prêtres qui élèvent vers le Christ des mains suppliantes.

Ces personnages, qui sont les plus rapprochés du spectateur, ont dix-huit pieds de proportion, — grandeur énorme; ils paraissent à peu près de taille naturelle. — Il n'existe

aucune peinture d'une dimension aussi colossale, pas même le *Jugement dernier* de la Sixtine.

Passons maintenant à l'histoire occidentale.

Clovis est la première figure de l'Occident; il est là, le roi farouche, avec ses sauvages guerriers, courbé sous la main de saint Remi, près de Clotilde, sa pieuse femme, de saint Waast, de sainte Catherine appuyée sur sa roue à dents, et de sainte Cécile, la blanche musicienne, la Malibran céleste.

L'ombre du Bas-Empire baigne confusément les derniers personnages de ce groupe, et, plus loin, sous un nuage sombre, Ahasvérus, le disciple maudit, celui qui ne mourra jamais et marchera toujours, se détache de l'assemblée rayonnante, le bâton à la main, la besace au dos. — Cette figure, qui seule contrarie le mouvement des groupes, tous convergeant vers la figure du Christ, qui est le point central et lumineux de la composition, forme la plus heureuse et la plus poétique dissonance.

Une jeune druidesse, couronnée de chêne et de verveine comme la Velléda de Chateaubriand, tenant à la main la faucille d'or qui sert à recueillir le gui mystérieux, lance sur Clovis un regard de colère et de dédain. Cette figure est d'une grande élégance et d'un très-beau mouvement.

Plus bas l'on voit Charlemagne, l'empereur à la barbe *grifagne*, comme disent les vieux romans cycliques, assis sur son trône, le pied sur un nuage, tenant d'une main la boule du monde, qu'il paraît trouver légère, et de l'autre sa terrible *Joyeuse*, qui coupait en deux les hommes et les montagnes. C'est bien le Charlemagne épique, le colosse de fer,

que les chroniques nous représentent portant, embrochés dans sa lance comme des grenouilles, sept Saxons : *Nescio quid murmurantes*, ajoute le moine de Saint-Gall; sa grande barbe inonde à flots sa large poitrine, comme la barbe du Moïse de Michel-Ange; car il est autant législateur que guerrier, autant prophète que héros; et près de lui un jeune accolyte tient ouverts les immortels Capitulaires, son plus beau titre de gloire; un cardinal lui présente les insignes d'empereur romain, et Giaffar, l'envoyé d'Aroun-al-Raschid, le fameux calife des *Mille et Une Nuits*, lui offre les clefs du saint sépulcre, la chemise de la Vierge et d'autres riches présents. Des captifs de différentes nations complètent ce groupe et achèvent à donner une haute idée de la puissance du grand empereur.

Sur le degré inférieur, en se rapprochant de la corniche, est représenté le pape Alexandre III, qui pose la première pierre de Notre-Dame de Paris et donne sa bénédiction à l'empereur Frédéric Barberousse, qui, dévotement prosterné, baise sa mule avec la plus humble componction. Le manteau de brocart de l'empereur Barberousse est d'un admirable travail. M. Ziégler fait les étoffes comme un Vénitien du beau temps, comme un digne élève de Paul Véronèse. — Nous signalons ce mérite, car il est rare aujourd'hui, où les tableaux ne sont guère que des ébauches un peu avancées.

Le doge Ziani, qui assite le pape, est là pour indiquer que cette cérémonie imposante eut lieu à Venise; le jeune Othon, fait chef de la maison de Bavière par le bon vouloir de Barberousse, regarde cette scène, la couronne de comte sur la

tête et vêtu d'une cotte de mailles de fer qui rappelle par sa perfection l'étincelante armure du saint Georges.

A peu de distance d'Othon, du côté du cintre, vous voyez une noble et charmante figure de femme, à la fois fière et douce, armée comme Marphise ou Bradamante, les capricieuses héroïnes d'Arioste ; elle s'appuie sur un bouclier fleurdelisé et tient à la main le couronne de France. C'est Jeanne d'Arc, l'ange de Vaucouleurs, dont l'histoire semble un rêve ou une ballade; près d'elle se tiennent deux chevaliers à visières baissées, probablement Dunois et Saintrailles, et trois hommes sans blason, sans pourpre impériale, sans épée de conquérant, sans autre couronne que quelques feuilles de laurier, c'est-à-dire tout simplement les trois plus grands poëtes chrétiens : Dante, Michel-Ange et Raphaël, que le monde, dans son enthousiasme, a nommé le second fils de la Vierge Marie. C'est une idée toute charmante et toute délicate que d'avoir mis Jeanne d'Arc dans le groupe des artistes et des poëtes.

Louis XIII, accompagné de Richelieu qui le soutient, fait son *vœu* à la Vierge, agenouillé sur un coussin de nuages; vers le centre de la composition, non loin de lui, un peu au-dessus, l'on distingue Henri IV, qui se fit catholique de protestant qu'il était, et servit ainsi la cause de la religion.

La plaque qui ferme cette chaîne de groupes que nous avons comparée tout à l'heure à un immense bracelet, est l'empereur Napoléon, qui rouvrit les églises et rétablit le culte en France.

Napoléon est vu presque de dos; il a le front ceint de la

branche de chêne des Césars, un grand manteau de pourpre, étoilé d'abeilles, inonde ses puissantes épaules, son aigle chérie palpite des ailes et jette des éclairs autour de lui ; il retourne fièrement son profil héroïque vers le spectateur, et tend sa main de marbre vers la couronne que lui présente sur un carreau de brocart le pape Pie VII, assisté des cardinaux Caprara et Braschi et d'un évêque grec en costume rouge dont on ignore le nom, bonne fortune de coloriste, que le peintre n'a eu garde de négliger dans tout ce satin blanc de l'Empire. — Le cercle se ferme là, car ce qui s'est passé depuis est encore du présent, et les monuments n'admettent que des choses révolues et tournées à l'état d'histoire ; cependant, pour que l'époque fît encore acte de présence dans ce grand concile de siècles, M. Ziégler a mis dans le coin gauche une pierre angulaire qui porte le millésime et les noms du roi régnant. — La signature du peintre est aussi tracée sur cette pierre, piédestal de la future statue de notre siècle.

Une pareille rencontre est une bonne fortune bien rare dans la vie d'un artiste, et l'occasion d'un semblable travail ne se présente pas une fois dans deux siècles. Les églises comme la Madeleine n'abondent pas dans ce siècle peu fervent. M. Ziégler a compris la gravité de son œuvre ; il y a mis tout l'amour qui fait les peintures éternelles et place le peintre à côté de ceux dont il a retracé le triomphe.

AQUARELLES ETHNOGRAPHIQUES

I

ALBUM ETHNOGRAPHIQUE DE LA MONARCHIE AUTRICHIENNE
PAR M. THÉODORE VALERIO.

Les touristes ont leurs habitudes. Ils affectionnent de certains pays et ne poussent pas leurs excursions au delà. Les artistes eux-mêmes, que la curiosité pittoresque et le désir de trouver de nouveaux types sembleraient devoir entraîner vers les contrées moins connues, s'en tiennent presque toujours à l'Italie ou tout au plus à l'Espagne et à l'Afrique française. M. Th. Valerio n'est pas de ceux-là, et il s'est bravement avancé en explorateur à travers des régions pour ainsi dire aussi vierges que les forêts de l'Amérique, bien qu'elles occupent une grande surface de l'Europe et fassent partie d'un empire civilisé. Un bien petit nombre de voyageurs y

ont pénétré, et parmi ceux-là presque tous étaient étrangers à l'art et aux lettres et n'ont point fixé leurs souvenirs. M. Valerio a comblé cette lacune, et, après un séjour de deux ans, il rapporte toute la Hongrie dans son portefeuille en aquarelles d'une fidélité rare et d'une exécution supérieure.

Pendant que nous examinions ce riche album, l'artiste nous racontait son voyage à mesure que se présentaient les types des pays qu'il avait parcourus, et, de ces nettes et vives remarques, nous allons composer une sorte de texte nécessaire à l'intelligence des figures. La série de dessins terminée par M. Valerio, qui ne s'en tiendra pas là et peindra tous les types de la monarchie autrichienne, comprend la Hongrie, mais surtout cette Hongrie pittoresque et sauvage qui ne commence guère qu'au delà du pont de Szolnok.

Quand on a franchi la Theiss sur le pont chancelant, un horizon indéfini se déploie devant les yeux comme un océan immobile. La plaine s'étend brune et bleuâtre, miroitée de flaques d'eau et de marécages au-dessus desquels tournent des vols d'oiseaux aquatiques; seule, la silhouette d'un puits dressant sa poutrelle comme l'antenne d'un mât, se dessine sur le ciel et rompt la monotonie de la ligne droite. Quelques charrettes traînées par des bœufs, des voitures de paysans attelées d'un quadrige de petits chevaux échevelés et farouches sillonnent les chemins défoncés, profondes ornières creusées dans un sol meuble. — Là, commence la Hongrie caractéristique où les vieilles mœurs se sont le mieux conservées, où le sang a subi le moins de mélange. — Le

steppe, comme la pampa d'Amérique, comme le despoblado d'Espagne, comme le désert d'Afrique ou d'Asie, sert d'asile à des populations pastorales qui vivent, libres et vagabondes, loin des villes, des villages et de toute agglomération humaine. Dans l'été les mirages du Sahara se reproduisent sur ces vagues espaces, et le voyageur s'imagine côtoyer des lacs, des oasis, qui se reculent et s'envolent lorsqu'on avance. — Parfois un sourd ouragan gronde au loin; un tonnerre rhythmé bat le court gazon, c'est une horde de chevaux sauvages qui parcourent l'immensité les crins au vent, emportés par quelque caprice ou quelque terreur, — ou bien derrière une touffe de bruyères rit et pleure, accompagnant une chanson bizarre, le violon d'un bohémien.

Ce pays étrange comme un rêve est resserré entre la Theiss, la Koros, la Maros et le Danube; M. Th. Valerio l'a visité et parcouru dans tous les sens, étudiant chaque race, au point vue ethnographique et tâchant de joindre à la couleur du peintre l'exactitude du naturaliste, d'après le conseil judicieux de M. de Humboldt, qui l'a engagé à faire ce travail anthropologique et pittoresque pour toute la monarchie autrichienne.

Le portefeuille que nous avons sous les yeux contient les dessins exécutés pendant un voyage fait en 1851 et 1852 en Hongrie, Croatie, le long des frontières militaires et des frontières de Bosnie; il est divisé en plusieurs parties : 1° les populations hongroises de la plaine; 2° les races slaves et hongroises des Carpathes; 3° les tribus tsiganes; 4° les populations slaves des frontières militaires et de Bosnie;

5° les populations valaques des frontières de Transylvanie.

Nous allons en détacher quelques feuilles et les faire passer sous les yeux de nos lecteurs, autant que des mots peuvent remplacer de vives et chaudes aquarelles.

En ouvrant le carton, nous tombons sur des pêcheurs des bords de la Theiss. Un soleil noyé chauffe un horizon de brumes rousses et de nuages pluvieux; l'eau, presque fondue avec le ciel et sillonnée de rives plates que bordent des aulnes, s'étend en larges nappes. Sur ce fond de transparence se dessine en vigueur une barque amarrée à des piquets, entre des roseaux, qui forme premier plan, et où se tiennent deux pêcheurs, l'un fumant sa pipe et l'autre ramenant un filet. Tous deux sont coiffés d'une espèce de bonnet à bords relevés en turban, assez semblable au sombrero calañes espagnol. Celui qui est debout se drape dans une houppelande à plis épais, d'une majesté singulière; l'autre, pour être plus libre dans son travail, n'a que des grègues, une chemise de toile et une sorte de gibet bleu; leurs cheveux noirs à longues mèches, leurs nez minces et aquilins, leur teint couleur de cuivre, donnent bien l'idée d'une race à part et dont le type ne s'est pas abâtardi.

Le berger hongrois sur la Pusta vaut la peine d'être décrit particulièrement, car il est national au plus haut degré. On appelle *Pusta*, en Hongrie, un vaste espace inculte, éloigné de tout bourg et de tout hameau, ou habité par un propriétaire isolé; c'est un mot slave que les Hongrois ont pris dans leur langue, et qui n'a pas de juste équivalent en français.

Des archipels de nuages laissant déjà tomber la pluie en hachures de leurs flancs grisâtres, roulent pesamment dans un ciel humide et blafard et se mêlent par des lignes violettes à la terre embrumée; quelques touffes de bruyère, quelques plaques de gazon varient seules ce paysage d'une solitude mélancolique, au milieu duquel s'élève, comme une statue dans un désert, un berger monumental au lourd manteau à manches, à la veste rouge soutachée, aux immenses braies de toile à voile, tenant d'une main un fouet et s'appuyant de l'autre sur un bâton. A quoi rêve-t-il immobile et grave entre ses deux chiens, pareils à des loups apprivoisés, pendant que ses moutons paissent et ruminent?

La troisième aquarelle représente des *Bohémiens faisant de la musique*, et nous a rappelé le *Cabaret dans la bruyère* de Lenau, ce poëte en qui palpite une fibre si nationalement hongroise et qui a si bien compris les charmes de la vie libre et sauvage des Tsiganes. Tandis que le plus vieux joue d'une espèce de contrebasse, le plus jeune, accoté contre le mur, attaque les cordes de son violon d'un air fier et dédaigneux, ses narines se gonflent, sa bouche frémit, ses cheveux s'agitent comme de noirs serpents; sans doute il exécute la marche de Rakoczy le rebelle, et les buveurs attentifs laissent leurs schoppes pleines sur la table. Ce ne serait peut-être pas calomnier les pratiques de ce pittoresque cabaret que de dire, comme dans la ballade, « les filles étaient fraîches et jeunes, elles avaient des corps sveltes, prompts à se tourner, légers dans leurs sauts; les garçons..... les garçons étaient des voleurs. »

Ces trois beaux dessins vigoureusement coloriés, et qui valent des tableaux, appartiennent au prince Esterhazy. Nous en avons parlé avec détail parce qu'ils sont composés et que leurs fonds donnent une idée du paysage hongrois.

La *femme mariée d'Arokszallas allant à la messe* est un superbe échantillon humain. Jamais plus noble costume n'a revêtu plus belles formes. La tête, vue de profil, est d'une régularité parfaite et semble frappée par un coin de médaille : la marmotte de taffetas noir qui l'enveloppe a la majesté d'un diadème. Une veste de velours vert, fourrée, pareille à un dolman de hussard, ourlée d'un galon d'or et frappée d'une plaque de broderie à la poitrine, est jetée opulemment sur un corsage rouge et sur une jupe de soie changeante que recouvre un tablier noir garni de dentelles; la main, perdue dans les fourrures, tient un mouchoir et un livre de messe en velours nacarat à coins d'argent. Puis viennent des bergers pareils à ceux que nous avons décrits, des paysans aux yeux bleus avec des variétés de types que le dessin seul peut rendre. — Arrêtons-nous à cet heiduque d'Arokszallas, si fièrement campé et si pittoresque avec sa cravate et ses manches bouffantes, sa veste à brandebourgs blancs posée en dolman sur l'épaule, son pantalon bleu enjolivé de soutaches et englouti dans ses bottes, son mouchoir sortant de sa poche, son chapeau retroussé, sa physionomie robuste et martiale; regardons aussi cette jeune figure militaire si fine, si douce et si résolue à la fois, dont les yeux d'azur ressortent au milieu d'un teint hâlé, et qui porte un bout d'épaulette cousu à un manteau blanc liséré de cou-

leurs comme une *capa de muestra* espagnole. Quelle charmante créature que cette jeune paysanne allant chercher de l'eau au puits, chargée d'amphores comme Rebecca ou Nausicaa! Sa tête, pure et douce, est encadrée dans les plis violets d'une étoffe nouée sous le menton; un jupon rose dépasse sa robe bleu foncé, une écharpe blanche, striée à son extrémité de raies rouges et bleues, pend gracieusement de son épaule. — Quant aux pieds, ils sont nus, ressemblance de plus avec la Bible et l'Odyssée.

Des Hongrois de la plaine, nous passons aux races slaves et hongroises des Karpathes. Le premier qui se présente est un serrechaner du régiment frontière d'Ottochaz; le type et le costume sont tout à fait différents : c'est un hybride de chrétien et de musulman; une veste turque cramoisie, un bournous rouge, une ceinture à raies hérissée d'un arsenal d'yatagans et de coutelas, des pantalons à la mameluk, des babouches de sparterie, une carabine à crosse ouvragée portée en bandoulière, forment son équipement; la tête, coiffée d'un bonnet rouge, est basanée, hardie et fière. Si celui-là paraît demi-Turc, celui-ci est Turc tout à fait; un turban amarante roulé en spirale encadre son masque fauve et ridé, aux yeux d'un gris pâle, aux moustaches rousses, à l'expression de férocité tranquille et de courage fataliste; son corps maigre s'affaisse sous les vestes, les gilets, les dolmans et les ceintures aux mille plis. Tel on se figure un des Arnautes d'Ali-Pacha.

Voici maintenant *Stana Popovic*, du village de Skrad, une robuste et solide beauté qui vous regarde en face de ses

yeux vert de mer aux longs cils noirs recourbés, et laisse pendre sur son ample poitrine ses cheveux en tresse échappés de sa coiffe blanche; une ceinture orientale ornée de boutons maintient sa taille, et sa main s'insère dans le pli d'un tablier épais, comme un tapis et garni d'une longue frange d'effilé. Une jupe blanche, une sorte de tunique de drap olive bordé d'un galon rouge, quelques rangs de verroteries et d'amulettes, complètent ce costume sévère, qui n'est pas sans rapports avec celui des femmes de la campagne de Rome.

La beauté de Sava Birtinka, femme grecque de Bosnie, diffère du type un peu tartare de Stana Popovic; sa figure ovale, ses traits allongés, son nez en ligne droite rappellent le type classique des statues, adouci par une expression de souffrance rêveuse; une large ceinture bariolée, enrichie d'un rang de pièces de monnaie percées, serre son gilet rouge et son tablier étoffé comme un tapis turc; sa chemise est agrémentée d'une petite broderie rose; son cafetan bleu a des broderies vertes, jaunes et rouges, et des rangs de monnaies jouent sur sa veste avec les tresses de ses cheveux.

M. Th. Valerio, qui n'a pas fait dans un but purement pittoresque le grand travail auquel nous avons consacré un article, s'est attaché à rendre avec une fidélité scrupuleuse les individus des différentes races dont il rapporte les modèles choisis. — Chaque dessin est à la fois un type et un portrait; on y devine le caractère, les mœurs et en quelque sorte l'histoire du personnage représenté, tant l'étude est individuelle; le visage, le port, l'allure, tous les signes

ethnographiques occupent autant l'artiste que les particularités, pourtant si originales et si bien rendues, du costume. Quelle belle tête, par exemple, que celle de Sava Momcillovic, arambasi du village de Duynak! un type blond, aristocratique, presque anglais, et qui ferait croire à un lord déguisé, se passant la fantaisie excentrique de quelques mois de vie indépendante et sauvage : les grands yeux bleus fermes et tristes, le nez fin, d'une courbure légèrement aquiline, la lèvre dédaigneuse que gonfle un sneer byronien, sous une longue moustache effilée, le teint blanc et rose encore, à travers une couche de hâle du même ton que les cheveux, composent une physionomie d'une élégance rare et d'une distinction suprême. Otez à ce gentleman de la montagne ses cafetans rouges, ses gilets à mille boutons, ses cnémides grecques, sa ceinture orientale, sa cartouchière de cuir, sa panoplie d'armes féroces; mettez-lui un frac noir, gantez de blanc sa main nerveuse et brunie, et vous aurez un élégant irréprochable, un dandy dont la réception au Jockey-club ne serait attristée d'aucune boule noire.

Bozo Raatic, oberbascha du régiment de Siuin, est d'un caractère tout opposé. — La nature semble avoir pris à tâche de réaliser en lui l'idéal qu'on se fait d'un brigand romantique. Son masque maigre, osseux, orné d'un nez en bec d'oiseau de proie dont la courbure commence au front, charbonné de noirs sourcils, accentué de moustaches et de favoris terribles, bizarrement bruni du soleil et bleui des teintes d'une barbe fraîchement faite, frappé d'une fossette qui sépare presque le menton en deux, paraît créé tout ex-

près pour épouvanter les voyageurs, les femmes et les petits enfants; il est beau cependant, mais d'une beauté de mélodrame, visant à l'effet et à la terreur.

Un bonnet rouge, pareil au bonnet catalan, retombe sur son épaule, alourdi par trois rangs de houppes violettes; sa soubreveste forme devant sa poitrine comme une cuirasse de boutons; son dolman soutaché, garni de fourrures, aux larges manches fendues que rattache une ganse, laisse voir la chemise retombant sur les poignets brodés; sa ceinture lâche, rayée de blanc, de rouge et de jaune, contient toute une boutique d'armurier; des manches d'yataghans et de coutelas, des crosses de pistolets montrent le nez hors de ses plis. Trois gibernes, dont une de velours cramoisi agrémentée d'argent à la turque, contiennent les munitions de cet arsenal formidable; un petit godet de cuivre pour mesurer les charges de poudre se rattache à ce système de défense complété par une carabine reposant entre les jambes du matamore; des grègues bleues à l'orientale, des jambarts à dessins variés, d'épaisses sandales et un grand manteau écarlate achèvent cet équipement compliqué, et qu'on croirait, dans son élégance barbare, dessiné par un costumier de théâtre.

Pour faire opposition à ce gaillard farouche, esquissons, d'après M. Valerio, les portraits de trois femmes de Bosnie (population catholique). — La première de ces beautés, si l'inscription tracée au bas de la feuille n'indiquait le contraire, a plutôt l'air d'une odalisque échappée au harem d'un pacha que la femme d'un chrétien : une calotte blanche

bordée d'un galon noir et constellée de plusieurs rangs de pièces d'argent trouées se détachant sur une strie rouge, emboîte exactement le haut de sa tête, laissant libre le lobe des oreilles, derrière lesquelles pendent deux longues tresses de cheveux; cette coiffure, presque semblable à un casque, sied admirablement à cette physionomie noble, triste et douce, qu'éclairent deux yeux gris rêveurs, surmontés de sourcils d'un arc si pur, qu'ils semblent avoir été régularisés par le surmeth; l'Orient et l'Occident se donnent un baiser sur ses lèvres d'un tendre incarnat, et la placidité fataliste se mêle à la résignation catholique dans ce charmant visage si tranquillement beau; le col disparaît presque sous un fouillis de grains de corail et de rassades, et des chaînettes, semblables à des jugulaires lâches, encadrent l'ovale de la figure et se rattachent aux boucles d'oreilles. — Nous avons vu de pareilles mentonnières aux juives de Constantine, et, comme ici, l'effet en était charmant. Une veste blanche historiée de galons et d'agréments noirs, une grande tunique de toile enjolivée de broderies de couleur au collet et serrée à la taille d'une ceinture rouge, composent ce costume d'une simplicité et d'une noblesse rares. La main gauche, cerclée au poignet d'un bracelet de verre ou d'émail bleu, joue avec le cordon en sautoir d'une bourse ou d'une amulette pailletée de sequins. La main droite pose fermement sur la saillie de la hanche. Les pieds, que n'a jamais déformés la chaussure, ont la sveltesse des extrémités des statues antiques.

Si cette beauté a quelque chose d'oriental, celle qui la

suit dans la collection nous reporte en plein moyen âge. — Vous ne vous seriez peut-être pas imaginé que les modèles de Hemling, de Lucas de Leyde et de Quentin Metzis vivaient encore, et vous pensiez que ces types d'une grâce gothique n'existaient plus que sur les volets des tryptiques et les retables des autels; M. Th. Valerio les a retrouvés intacts au fond de la Bosnie, et si nous n'étions pas sûr de la rigoureuse fidélité de ses dessins, nous croirions volontiers qu'il a copié à l'aquarelle les peintures naïves de ces maîtres primitifs. Sur une calotte rouge, dont on n'aperçoit que le bord, s'étale en bandeau un large mouchoir blanc qui laisse pendre jusqu'à l'épaule sa pointe brodée; par-dessus est jeté un gazillon rose moucheté de fanfreluches bleues, dont les bouts retombent de chaque côté; une large étoile de saphirs, placée en féronnière, brille au milieu du front, des bandeaux nattés encadrent les tempes et les pommettes; un flot de soie, crinière azurée du fez, ondoie derrière l'oreille, sous la transparence laqueuse du crépon; la tête, d'une ingénuité et d'une douceur charmantes, avec ses grands yeux orangés, sa petite bouche d'un rose fin et sa blancheur délicate, a la grâce enfantine et mignonne des jeunes saintes et des nobles damoiselles représentées dans les missels et les romans de chevalerie par les enlumineurs du quinzième siècle; un collier d'aigues-marines joue sur sa poitrine serrée au-dessous d'usein par une sorte de brassière de velours violet, cousue de galons d'or formant des zigzags et bordée d'une tresse cramoisie; la robe blanche, à manches larges, ornée de quelques arabesques d'or, et nouée à la taille d'un

foulard cerise, descend jusqu'aux pieds, chaussés de petites babouches turques à houppes de soie.

La troisième a une coiffure presque pareille, sauf un rang de sequins percés qui frange le tarbouch; une pièce d'or d'un plus grand module, rattachée à la calotte par un fil de soie, pend sur le front jusqu'à l'entre-sourcil et produit un joli effet de luxe barbare; les yeux sont bleus et les cheveux blonds, et la physionomie, quoique charmante, respire une certaine résolution; la bouche a de la smorfia et le nez du caprice; ce n'est plus la résignation passive et la sérénité presque animale des autres types. Des colliers de pâte du sérail, des pièces de monnaie enfilées et des verroteries bruissent et scintillent sur la gorge. La brassière est devenue une veste de velours nacarat, résolûment turque, ramagée d'arabesques d'or; la robe s'est divisée en larges pantalons rouges. Quand les artistes du moyen âge voulaient peindre une Hérodiade, ils inventaient, dans leur ignorante fantaisie, un costume oriental, mi-parti de gothique et de sarrasin, qui rappelle beaucoup celui de la femme bosniaque dessinée et coloriée par M. Valerio.

Passons de ces infantes au paysan slovaque d'Arva; c'est un jeune garçon à physionomie ouverte et franche, mais dont le nez n'offre plus ces courbures héroïques des races d'Orient. Le type devient carré et camard et plus honnêtement rustique. Un chapeau à larges bords, une chemise de grosse toile, un pantalon demi-collant autour duquel tournent des ficelles d'alpargatas, un caban d'une épaisse étoffe brune, un ceinturon de cuir, remplacent le clinquant orien-

tal et le papillottement pittoresque de la coquetterie barbare; ce débonnaire Slovaque porte sur l'épaule, au lieu d'une carabine incrustée, un paquet de fils d'archal, et à son côté pendent, en place de gibernes, trois ou quatre souricières, comme il sied à un lointain descendant du preneur de rats de Hammel. — Nous voici en pleine civilisation. — Regardez ce grenadier à la courte tunique blanche, au long pantalon bleu, à l'énorme bonnet à poil, dont une branche de feuillage forme le plumet; il y a loin de là aux pittoresques bandits du banat et des frontières.

Sans négliger les races sédentaires, M. Valerio a étudié avec amour les populations tsiganes des Carpathes et de la plaine. En effet, rien ne peut séduire davantage un peintre que cette race bizarre et mystérieuse apparue en Europe vers le commencement du quinzième siècle et ne se rattachant à aucune souche connue. Faut-il y voir la condescendance de quelque tribu paria de l'Inde, poussée loin de sa patrie par cet irrésistible instinct de migration qui saisit les peuples comme les oiseaux à certaines époques climatériques, ou peut-être fuyant le mépris et l'oppression des castes supérieures? Viendrait-elle d'Égypte, comme on le croyait vulgairement au moyen âge? C'est ce que la science n'a pu encore décider, quoique les hypothèses plus ou moins ingénieuses aient été soutenues en divers sens. — Aucune civilisation n'a pu résorber ces hordes nomades qui flottent sur l'Europe comme une écume. — Comme les Bédouins, les Tsiganes de tout pays ont horreur des villes et semblent étouffer dans les maisons de pierre? ils campent sous les toiles de

leurs chariots ou se terrent dans des trous, sous quelque touffe de broussaille, toujours à l'extrémité du village, au bout de quelque faubourg désert. Le bien-être et le comfort n'ont aucune séduction pour leur sauvage indépendance, et partout, en Espagne, en Angleterre, en France, comme en Bohême, vous les retrouvez accroupis autour du chaudron où se prépare leur cuisine primitive : ces Tsiganes des Carpathes et de la Hongrie, nous les avons vus au barrio de Triana de Séville, à l'Albaycin de Cordoue, au potro de Cordoue, à la playa de San-Lucar, avec le même teint de cuir tanné, les mêmes cheveux bleus, les mêmes yeux d'aigle, les mêmes haillons pittoresques.

M. Valerio a reproduit à merveille ces visages de bistre, au nez busqué, que trouent, comme des jets de flamme, des regards d'une clarté et d'une fixité inquiétantes, et autour desquels se tordent en fines annelures d'étroites mèches d'un noir de jais, rebelles au peigne et au fer; ces cols et ces poitrines d'un brun violâtre, qui semblent avoir été brûlés par le soleil caustique de l'Inde et en garder l'empreinte indélébile. Quels tons fauves, rances, déteints et rompus il a su trouver pour ces squalides défroques, où pointe cependant à travers la misère une velléité de coquetterie sauvage! Parmi les têtes de femmes, une surtout nous a frappé : — c'est une jeune fille tsigane, coiffée d'un bout de foulard jaune, et brune de ton comme une Indienne du Malabar ou de Ceylan; l'ovale du masque est très-allongé; le nez mince et fin d'arête a une noblesse singulière; un demi-sourire erre avec mélancolie sur les lèvres presque vio-

lettes comme celles d'une négresse, et les yeux vous traversent l'âme par leur éclat stellaire et leur pénétration fatidique : ce sont bien là des prunelles qui doivent lire couramment dans les astres et dans l'avenir. — Les maquignons, les forgerons, les musiciens abondent; car tout Tsigane se mêle d'un de ces métiers et souvent les professe tous trois. Avec quelle indolente rêverie ce Bohême au teint couleur de revers de botte penche les longues boucles de ses cheveux sur son violoncelle! comme il s'endort et se berce dans sa musique! En le dessinant, M. Valerio a dû se souvenir du Lied de Lenau :

« En passant au milieu des bruyères, j'ai trouvé trois Bohémiens couchés sous un saule.

« L'un d'eux, tenant son violon, jouait à la lueur des derniers rayons du soleil un air plein de feu.

« L'autre fumait sa pipe et, aussi tranquille que s'il ne lui eût rien manqué sur la terre, regardait sa fumée se disperser mollement dans les airs.

« Le troisième dormait nonchalamment; sa cymbale était suspendue à un arbre au-dessus de sa tête. Le vent jouait à travers son instrument, et un rêve ineffable charmait son âme.

« Cependant leurs vêtements n'étaient que des haillons mal assortis; mais, dans l'ivresse de leur indépendance, ils narguaient la misère ainsi que l'injustice du sort.

« Ils m'ont enseigné trois fois comment, si le sort nous trahit, on peut le mépriser trois fois en fumant, en jouant et en dormant.

« J'ai longtemps penché la tête hors de la voiture pour contempler ces Bohémiens, dont les visages bruns, les longues boucles de cheveux noirs sont encore présents à ma pensée! »

— Les aquarelles de M. Valerio, d'après les Tsiganes, traduisent admirablement ces vers.

Il serait à désirer qu'un pareil travail ethnographique fût entrepris sur les peuples qui offrent encore des physionomies caractéristiques et des types que le mélange des races, amené par la civilisation, ne tardera pas à faire disparaître. Le genre humain retrouverait là ses archives.

II

LES POPULATIONS DES PROVINCES DANUBIENNES EN 1854

Nous avons ici même rendu compte du travail si important, au point de vue de l'art et de l'anthropologie, accompli par M. Th. Valerio dans les provinces semi-orientales de la monarchie autrichienne, la Hongrie, la Croatie, les frontières militaires, celles de Bosnie et de Transylvanie. M. Valerio a réuni et fixé des types caractéristiques et curieux, des costumes sauvagement pittoresques, qui ne tarderont

pas à disparaître sous le niveau de la civilisation, et dont ses aquarelles seront bientôt le seul témoignage ; aucun peintre ne s'était jusqu'à lui hasardé à travers ces plaines immenses où galopent des bandes de chevaux en liberté ; ces landes de bruyère où le Tsigane joue du violon sur le seuil du cabaret hanté par les bandits ; ces *pustas* que domine le berger rêveur, immobile comme une statue sous son épais manteau imperméable à la pluie, dont les fils grisâtres hachent le ciel brumeux ; ces marécages drapés d'herbes aquatiques ; ces routes, ornières de boue qui cahotent si durement le chariot de poste attelé de petits chevaux échevelés et maigres. Outre le talent de l'artiste, il faut une véritable vocation de voyageur pour affronter et supporter les fatigues, les privations, les ennuis et même les dangers d'explorations pareilles : ces qualités, M. Valerio les possède au plus haut point. A peine revenu d'un voyage périlleux pendant lequel sa patience à souffrir eut plus d'une occasion de s'exercer et qui eût dégoûté tout autre, M. Valerio ne put résister à cette idée que l'armée irrégulière turque devait avoir rassemblé dans les provinces danubiennes le ban et l'arrière-ban de l'islam, et qu'il trouverait là une ample moisson à faire de types rares ou inconnus, dont chacun, en dehors de cette circonstance, exigerait, pour être recueilli, un long pèlerinage en des régions d'abord difficiles, sinon impossibles. C'était une belle occasion de continuer le portefeuille ethnographique et anthropologique déjà si riche et d'ajouter à ces races presque inédites de nouvelles variétés de l'espèce humaine.

Chargé d'une mission d'art et de sciences par M. le ministre de l'instruction publique, M. Valerio partit et exécuta son travail pendant la guerre et au milieu de l'épidémie qui dévastait les bords du Danube, exposé aux balles des Russes et aux miasmes du typhus et du choléra, avec ce sang-froid que l'amour de l'art donne aussi bien que l'héroïsme guerrier.

L'attente de M. Valerio ne fut pas trompée. La guerre, soutenue si énergiquement et si courageusement contre la Russie par la Turquie, avait amené sur les bords du Danube une partie des populations mahométanes de l'Asie et de l'Afrique ; si les armées composées de la sorte laissent à désirer sous le rapport de la discipline, elles sont faites pour charmer l'artiste par leur étrangeté pittoresque. Dans ces bandes irrégulières on trouvait pêle-mêle des Arnautes, des Zebecks, des Anatoliens, des Kurdes, des Arabes de Damas, des Égyptiens, des Nègres de la haute Égypte, du Sennar et du Darfour, des hommes de l'Yémen, et même des Indiens ; toutes les nuances possibles de l'épiderme humain, à partir du blanc olivâtre jusqu'au noir le plus sombre, en passant par le brun, le hâlé, le jaune, le cuivré et leurs décompositions ; toutes les armes sauvages et barbares, depuis le long fusil incrusté de nacre et de corail jusqu'à la zagaie et au bouclier de cuir d'hippopotame : yatagans, kandjiars, kriss, masses d'arme, pistolets à pommeau d'argent, panoplies bizarres dont les amateurs ornent à prix d'or leur cabinet, et qui sont encore en usage parmi ces hordes entièrement étrangères à la carabine Minié ; toutes les variétés imaginables du vestiaire oriental avant la réforme, turbans,

keffiés, chachias, burnous, cafetans, dolmans, gandouras, vestes brodées et soutachées, ceintures de soie et de cachemire, fustanelles, cartouchières de maroquin, casques à pointe sarrasine, gorgerins de mailles et autres ajustements à faire délirer un peintre de joie.

Souvent M. Valerio rencontrait dans la campagne des bandes de bachi-bouzoucks. — Le timbalier marchait en tête, tenant entre les dents la bride du cheval et frappant à coups redoublés sur deux petites timbales attachés de chaque côtés de la selle et ayant au plus la dimension d'une assiette ; puis venaient à la file des cavaliers à figure basanée, vêtus de manteaux rouges bordés de fourrures, armés de longues lances de bambou enjolivées, près de la pointe, d'une houppe de plumes d'autruche. Leurs petits chevaux à la crinière pendante, à la mine farouche, étaient caparaçonnés de vieilles tapisseries dont les lambeaux effilés et effrangés traînaient presque jusqu'à terre, en sorte qu'on voyait à peine les jambes de l'animal. Sur le flanc de la file gambadait et grimaçait le bouffon, chargé d'égayer par ses lazzi les ennuis de la route. Decamps se croisant avec la patrouille turque dans les étroites rues de Smyrne ne devait pas être plus heureux que M. Valerio.

D'autres fois, c'était un araba transportant sous escorte le sérail d'un pacha, — quel heureux motif pour un peintre que ce char à bœufs chargé de femmes voilées et suivi de cavaliers aux costumes étranges ! — ou bien un bivac installé avec toute l'insouciance orientale : le pilaf ou le café se faisant sur un feu de broussailles où les pieds pâles des

cadavres mal ensevelis semblent vouloir se réchauffer; ou encore une sentinelle égyptienne au teint de bistre, la tête coiffée du fez et enveloppée d'une bande d'étoffe roulée en capuche, veillant, dans sa capote militaire, près d'une guérite formée de roseaux et de bottes de paille, au milieu de plaines marécageuses où les brumes malsaines s'étalent sur les eaux plombées.

Le camp turc présentait un aspect des plus pittoresques. Cette série de tentes coniques d'un vert pâle usé par le soleil, ces huttes de paille entre lesquelles circulaient ces physionomies bronzées, ces hommes à l'air calme, grave, résolu, mêlant l'accomplissement de leurs devoirs religieux à leurs obligations militaires, donnaient au campement quelque chose de tout particulier. Au milieu de soldats qui manœuvraient, faisaient la cuisine, allaient chercher de l'eau, fendaient du bois, ou préparaient des fours dans le sable pour y faire cuire le pain, on en voyait d'autres se détacher d'un groupe, étendre leur tapis, s'agenouiller, incliner le front jusqu'à terre, invoquer Dieu en chantant lentement d'abord et en accompagnant leur prière d'une oscillation de corps, à la manière des derviches hurleurs, puis s'animer, se balancer et tirer du fond de leur poitrine ces pieux rugissements que nous avons entendus au tekké des derviches de Scutari, sans faire naître un sourire de raillerie ou d'incrédulité sur les lèvres de leurs camarades, dont plusieurs cependant ne suivaient pas le même rite. Le sérieux musulman ne sourcillait pas à ces pratiques étranges, à ces exercices divers, faits au milieu d'un camp.

Le long du Danube, des spirales de fumée sortant du sol indiquaient les fours creusés dans le sable et chauffés avec des roseaux, où les Égyptiens faisaient cuire leur pain, à moins qu'ils ne se contentassent de galettes torréfiées sur des plaques de tôle.

Tout en nous montrant les aquarelles et les croquis de son portefeuille, M. Valerio nous racontait les péripéties de son voyage, entre autres son arrivée à Silistrie. Quand il se présenta devant la ville si héroïquement défendue par Moussa-Pacha, les portes étaient déjà fermées, la nuit tombait, le temps était froid, sombre; le vent s'engouffrait par rafales dans les fossés et prenait en écharpe le pont-levis conduisant à la porte devant laquelle grelottait le voyageur arrêté. La porte avait été percée de neuf boulets pendant le siége, et les deux trous du bas servaient de guichets pour examiner les gens du dehors ou parlementer avec les gens de l'intérieur. M. Valerio fit expliquer par son compagnon qu'il avait des lettres de recommandation pour le pacha et qu'il désirait qu'on les lui remît pour hâter son entrée dans la ville.

Après vérification des lettres, on fit passer à l'artiste et à son interprète, par les ouvertures des boulets, des pipes et du café, en les priant de prendre patience, qu'on était allé prévenir le muchir (officier supérieur). Pendant qu'ils se morfondaient sur ce malheureux pont-levis, arriva un aide de camp d'Omer-Pacha, se rendant en courrier de Bucharest à Sébastopol, crotté jusqu'à l'échine (il venait de traverser, à franc étrier et par une pluie battante, les plaines

de la Valachie), et affublé de la façon la plus bizarre : un keffié arabe jaune et rouge, à longues franges de soie, lui couvrait la tête, retenu autour des tempes par une corde en poil de chameau, tandis que le bas encadrait sa figure, ne laissant passer que le nez et une paire d'énormes moustaches; une grande redingote boutonnée jusqu'au menton, un sabre turc, des pistolets à la ceinture et de longues bottes montant à mi-cuisse complétaient l'accoutrement du courrier, mais le tout tellement couvert de boue, qu'il était impossible d'en discerner la couleur.

L'aide de camp déclina son nom et dut attendre aussi l'ouverture de la porte. On passa de nouveau du café et des pipes par les trous de boulets, et il fallut se contenter de l'éternel refrain des Turcs : *Peki, peki!* (Patience, patience!) qui va si bien à leur quiétude fataliste, en attendant l'effet des négociations. Cependant le vent soufflait plus âpre et plus aigre que jamais, et les voyageurs, à demi gelés, s'étaient adossés contre la porte pour s'abriter un peu. Enfin, au bout d'une heure, les clefs arrivèrent; mais, soit maladresse, soit erreur, elles embrouillèrent la serrure, qui se brisa après une demi-heure de résistance, laissant enfin libre l'entrée de Silistrie. Ces manœuvres avaient pris du temps, et il était déjà dix heures et demie.

Précédé d'un pandour nègre armé jusqu'aux dents, et suivi de son interprète, M. Valerio se rendit chez le commandant militaire de Silistrie, qu'il trouva, après avoir monté un escalier vermoulu, au premier étage d'une méchante maison, dans une petite chambre éclairée par une

chandelle vacillante. Le pacha était un homme d'une physionomie noble, grave et religieuse; assis les jambes croisées sur son divan, il égrenait un chapelet d'ambre; il fit apporter des pipes et du café, cérémonie à laquelle l'hospitalité turque ne manque jamais.

La chambre habitée par le pacha avait à peu près sept pieds de long sur six de large. Les fenêtres garnies de papier livraient en quelques endroits passage au vent, qui faisait trembloter la flamme de la chandelle; les murailles crevassées n'avaient pour tout ornement qu'une giberne, une paire de pistolets et un sabre turc avec son ceinturon. Tout le mobilier consistait en une mauvaise table de bois chargée de quelques livres frugalement mêlés de pommes, une estrade de planches négligemment recouverte de quelques bouts de tapis et une valise de cuir jetée dans un coin : par la nudité de ce logis, M. Valerio comprit quel gîte pouvait lui échoir, même avec la recommandation du pacha.

Le lendemain, au jour, l'artiste put juger des désastres que la ville avait eus à supporter et se faire une idée du courage et du dévouement qui avaient dû animer les défenseurs de Silistrie pour soutenir victorieusement une lutte si inégale; les maisons en ruine, criblées par les boulets, les toits effondrés, les minarets des mosquées abattus ou échancrés, tenant à peine au corps de l'édifice par quelques assises et que le vent menaçait à chaque instant de jeter bas, témoignaient de l'opiniâtreté de l'attaque et des ravages du siège. Le sol était jonché de boulets, d'éclats de bombes, d'obus, de grenades et de projectiles de toutes sortes. Les

Russes avaient fait à l'imprenable Silistrie un pavé de fer. — Le typhus sévissait avec violence. De tous côtés, on rencontrait, portés sur des civières, de pauvres diables enveloppés d'un linceul attaché au col et aux pieds par une corde, que l'on conduisait au cimetière. — Près de l'Arab-Tabia (fort dominant Silistrie), le cœur de l'artiste se serra en voyant ce terrain jonché de débris, labouré par la mitraille, parsemé de fragments de bombes, bossué de petits monticules desquels sortaient quelques planches indiquant la sépulture des héroïques défenseurs de la redoute, heureux du moins d'être tombés glorieusement sur le champ de bataille, au lieu d'avoir été décimés par la maladie.

La mortalité était grande dans le camp des irréguliers exposés à toutes les intempéries de l'air et installés avec une négligence fataliste. Les malheureux malades qu'on menait à l'hôpital sur des chevaux, souvent par une pluie torrentielle, y arrivaient à l'état de cadavres ou tombaient sur le bord du chemin. Ces scènes navrantes étaient contemplées par leurs camarades avec cette profonde indifférence pour la vie qui distingue les musulmans et qui finit par vous gagner. Leur courage moral, leur exaltation religieuse, n'en recevaient aucune atteinte. — S'ils regardent mourir les autres froidement, ils savent aussi quitter la vie avec le calme le plus stoïque. Un jour, M. Valerio, se trouvant au camp des bachi bouzoucks, où il avait cherché un abri contre la pluie à l'entrée d'une de ces huttes souterraines que nos zouaves ont imitées devant Sébastapol, aperçut un jeune Arabe, maigre, pâle, soutenu par deux de ses camarades, et telle-

ment marqué du cachet de la mort, que l'artiste s'approcha de lui et fit demander ce qu'il avait par son interprète. On lui dit qu'il était attaqué du typhus, et à l'offre des soins d'un médecin français faite par M. Valerio, l'Arabe répondit : « Le meilleur médecin c'est Dieu ! » Le pauvre diable avait raison, car une heure après il était guéri de tous ses maux, et une légère éminence de terre fraîchement remuée désignait sa fosse à l'entrée de la cabane, car les bachibouzoucks ne prenaient pas toujours la peine de porter leurs morts au cimetière, et les enfouissaient négligemment au seuil de leurs cahutes, sans souci des miasmes qui s'en exhalaient et redoublaient la violence de l'épidémie.

C'est dans des circonstances pareilles que M. Valerio a fait, d'après nature, trente-cinq grandes aquarelles dont vingt-trois terminées et les autres plus ou moins avancées, sans compter trente-sept dessins ou croquis représentant non-seulement les types principaux, mais encore toutes les variétés imaginables de races. Bien que ses aquarelles aient une grande tournure et soient lavées avec une vigueur de ton que Decamps seul pourrait surpasser, M. Valerio n'a pas cherché exclusivement le côté pittoresque. Sans sacrifier l'effet, il a mis dans ses têtes une exactitude de ressemblance qui leur donne une valeur anthropologique. Le savant, occupé de ces sortes de recherches, y trouvera les détails anatomiques et les particularités de conformation qui séparent les races les unes des autres et permettent d'en suivre la filiation. Le daguerréotype ne serait pas plus juste

et ne reproduirait pas la couleur, si nécessaire et si caractéristique dans de semblables études.

Les bachi-bouzoucks peuvent se ranger dans trois catégories principales : le bachi-bouzouck albanais, le bachi-bouzouck nègre de la haute Égypte, le bachi-bouzouck kurde, sans préjudice des variétés syriennes ou arabes.

Comme conformation typique, le bachi-bouzouck albanais a la face allongée, le nez en bec d'aigle, l'arc des sourcils très-prononcé, les paupières épaisses et voilant l'œil, les cheveux pendant en mèches plates, l'expression décidée et volontiers féroce. Le costume se compose du fez, de la fustanelle, d'une longue veste blanche, d'un caban de couleur foncé et d'un musée d'artillerie passé dans la ceinture; la plupart du temps les pieds sont nus. — Le bachi-bouzouck nègre, selon la région d'où il arrive, varie du chocolat au noir bleuâtre, se rapproche ou s'éloigne du type caucasique, abaissant ou redressant son angle facial : tel a le museau d'un singe, tel le profil d'un oiseau; d'autres ont des traits purs sous leur masque sombre : nous en avons remarqué un dont la laine frisée en petites boucles ne commence qu'à deux pouces au-dessus des oreilles, et couvre le sommet de la tête comme une petite calotte; rien n'est plus singulier : les vastes grègues turques, la veste soutachée, la ceinture bariolée et hérissée d'armes, forment, avec des caprices individuels, le fond de leur costume. Le bachi-bouzouck kurde a la figure maigre, presque triangulaire; le nez, long, mince à sa racine, s'arrondit et devient charnu par le bout; l'œil est triste, le regard noir, la physionomie cruelle sous une

apparence endormie et apathique. Le vêtement consiste en caleçons de toile, en manteaux de laine effilochée ; c'est assurément le plus sauvage et le plus indisciplinable des trois. — Chez lui, le brigand se mêle en de fortes proportions au soldat.

L'Arabe se distingue par la noblesse de ses traits, la hauteur de son front, la limpidité de son œil et son expression d'enthousiasme religieux. Le keffié rouge et jaune avec ses franges pendantes, la chachia cerclée par la corde de poil de chameau, encadrent bien ces belles têtes ardentes et pensives, empreintes des mélancolies du désert et de la foi robuste des premiers temps de l'islam. Le Turc de Morée, avec sa face maigre, osseuse, plaquée de tons rougeâtres, ses oreilles évasées et son nez de travers, présente un caractère de résolution goguenarde tout différent. Le Turc des côtes de la mer Noire, par ses pommettes larges et saillantes, ses oreilles détachées de la tête, sa mine sombre et renfrognée, fait pressentir déjà le type tatar. Le Turc bulgare est presque un Russe. — En revanche, l'Arabe de Bagdad a la fière élégance d'un calife des *Mille et une nuits*, et sous son costume à demi européen, le fellah d'Égypte a l'attitude de figures hiéroglyphiques, le teint de granit brûlé, les yeux obliques et la moue indéfinissable des sphinx.

Si l'on veut tenir compte de la répugnance qu'ont les musulmans pour poser, par suite de leurs idées religieuses et de leurs préjugés superstitieux, le mérite de M. Valerio s'en accroîtra considérablement. Ceux-là seuls qui ont voyagé en pays mahométan savent la patience, la séduction, l'opi-

niâtreté et même le courage dont a besoin de s'armer tout dessinateur pour le moindre croquis : le Koran proscrit comme acte d'idolâtrie toute reproduction de la figure humaine, et les Orientaux ne manquent pas de dire aux peintres qu'ils voient travailler : — Que feras-tu au jour du jugement, lorsque tous ces corps te demanderont une âme ? — Ils croient aussi que toute personne tirée en portrait meurt dans l'année. Il est bien entendu que ces préjugés ne règnent que parmi le peuple ; mais c'est là que se rencontrent les types les plus caractéristiques, les physionomies les plus originales et les costumes conservés dans leur pureté primitive.

Sami-Pacha, le gouverneur de Widdin, a posé complaisamment pour M. Valerio : c'est une belle tête, intelligente et fine, encadrée par une légère barbe blanche et marquée d'un cachet de suprême distinction ; on voit que la civilisation a passé par là. — Sur le premier plan, des hommes préparent le café près d'un cadavre qu'on devine sous le manteau qui le recouvre ; au fond, des Arnautes chargent leurs armes et regardent par les embrasures.

Mais nous n'avons pas besoin de pousser plus loin cette nomenclature incomplète. M. Valerio a fait un choix de ses plus beaux dessins, qui ont figuré à l'Exposition universelle de peinture et de sculpture, où ils ont excité l'intérêt des artistes, des savants et des gens du monde.

FIN

TABLE DES MATIÈRES

PEINTURE — SCULPTURE

XXV. MM. Barrias — Lenepveu — Jalabert.	1
XXVI. M. Horace Vernet.	10
XXVII. MM. Pils — Appert — G. Doré — Bellangé — Riesener — M^{mes} O'Connell et de Rougemont — MM. Diaz — Timbal et Gigoux.	22
XXVIII. MM. Picou — Jobbé-Duval — Toulmouche — Foulongne — Hamon — Leuiller..	35
XXIX. M. Camille Roqueplan.	47
XXX. MM. J.-P. Millet — Brion — Breton — Leleux — Hédouin — Salmon.	56
XXXI. M. Meissonnier.	65

TABLE DES MATIÈRES.

XXXII. MM. Gendron — Penguilly — L'Haridon — Poussin — Dehodencq — Bonvin. 73

XXXIII. MM. Robert-Fleury — Haffner — Marchal — Trayer. 86

XXXIV. MM. Isabey — Vetter — Célestin Nanteuil — Antigna. 95

XXXV. MM. Landelle — Comte — Duveau — Eugène Giraud — Ch. Giraud — Garcin — Isambert — Luminais — Édouard Frère — Morain — Pezous — Fauvelet. . . 103

XXXVI. MM. Jadin — Troyon — M^{lle} Rosa Bonheur — MM. Coignard — Philippe Rousseau — Palizzi — Melin — Schutzemberger — Monginot. 115

XXXVII. MM. Cabat — Aligny — Corot — Bellel — Belly — Rousseau — Daubigny — Ch. Leroux. 125

XXXVIII. MM. Paul Huet — Français — Jules André — Flers — P. Flandrin — Saltzmann — De Curzon — Berchère — J. Thierry — Lavielle — Lafage — Nason — Villiams — Wild — Ziem. 134

XXXIX. MM. Winterhalter — Ed. Dubufe — Ricard — Rodakowsky — Amaury-Duval — Pérignon. 143

XL. MM. O. Tassaert — Courbet — Hillemacher — Herbsthoffer — Jolin — Gariot — Lanoue — Hervier — Galetti — Th. Frère — Flandin — Laurens — Colonna d'Istria — Guillemin — Pluyette — Dauzats — Faivre-Duffer — E. Lami — Vidal — Saint-Jean — Chabal-Dessurgey. 152

XLI. MM. Cavelier — Duret — Dumont — Étex — Debay — Lequesne — Ottin — Pollet — Marcellin — Maindron. 162

XLII. M. Simart. 171

XLIII. MM. Barye — Lechesne — Fremiet — Jacquemard — Knecht — Christophe — M^{lle} de Fauveau — MM. Jouf-

froy — Oudiné — Parrand — Jaley — Maillet — Loison — Duseigneur — Gayrard — Rude — Salmon — Cordier, etc. 179

XLIV. MM. Pierre de Cornélius — Kaulbach — Chenavard. . . 188

XLV. MM. Hubner — Achenbach — Rader — Magnus — Knauss — Van Muyden — Hockert — Ekman — Exner, etc., etc. 201

XLVI. MM. Leys — Thomas — Portaels — Verlat — Hamman — Florent Willems — Van Moeb — Degreux — Alfred Stevens. 210

XLVII. MM. J. Stevens — Robbe — Bossuet — Van Schandel — Kniff — Weissembruck — Bosboom — Hayez — Steinle — Bertini — Kupelwieser — Induno — Inganni — Caffi — F. Kaulbach — R. Zimmermann. . . 219

XLVIII. MM. Federico et Luiz Madrazo — Cerda — Clavé — Galofre — Castellano — Espinosa — Luca — Ribera — Murillo — Mlle Aïta de la Penuela — MM. Rauch — Kiss — Fragarolli — Galli — Della Torre — Bottinelli — Magni — Marchesi — Argenti — Motelli — Van Hove — Geefs. 229

PEINTURES MURALES

I. La Chapelle des Fonts baptismaux à Saint-Roch, par M. Chassériau. 239

II. La Chapelle de la Vierge à l'église Notre-Dame-de-Lorette, par M. Victor Orsel. 247

III. La Chapelle de l'Eucharistie à Notre-Dame-de-Lorette, par M. Périn. 256

TABLE DES MATIÈRES.

IV. Le Salon de la Paix à l'Hôtel de Ville, par M. Eugène Delacroix. 267
V. La Coupole de la Madeleine, par M. Ziégler. 276

AQUARELLES ETHNOGRAPHIQUES

I. Album ethnographique de la monarchie autrichienne, par M. Théodore Valerio. 287
II. Les Populations des provinces danubiennes en 1854. . . 303

FIN DE LA TABLE.

www.ingramcontent.com/pod-product-compliance
Lightning Source LLC
Chambersburg PA
CBHW071623220526
45469CB00002B/452